沉鬱頓挫

臺靜農
書藝境界

郭晉銓 著

自序

　　臺靜農先生是一位學識豐厚、修養崇高的書法家,其造詣不僅在書藝技法的精研,更內斂於豐沛的精神情感。能夠以臺先生為探討對象,實為榮幸;再加上長期對書法藝術的熱愛,讓我在撰寫本書時,始終能維持高度的興趣與熱忱。

　　我的書學歷程最初以初唐楷書為主,結構穩定後,為了加強中鋒運用,便旁及鄧石如等清人小篆。之後轉練行書,先後專注王羲之、趙孟頫之〈聖教序〉,然而急於熟稔的結果往往流於輕媚,便改臨〈史晨〉、〈華山〉等漢隸,以篆書筆力錐畫漢隸之入木,但求金石之美,以遠妍俗之氣。其後,傾心於晉人書風逸韻,則往往以二王尺牘做為日課,以勤練彌補資質的駑鈍。

　　雖然書法的勤練可以加強技術層次,然而造詣的高下卻尚待學識與修養。許多師長都再再警惕我不要光練字,更要多讀書,甚至有言:「從來沒看過一個『真正的書法家』是沒有學問的!」令我銘記於心。而按照這樣的觀念,臺靜農先生即是一位「真正的書法家」了。研讀臺先生的詩文與書畫,讓我感受到的,是一個在動盪時代幾經喪亂的知識份子,所呈現的特殊心境與令人景仰的風範,無論是他的書法造詣或學識修養,都讓我崇慕。

　　本書是我的第一本專書,我要改進的部分還很多,要走的路途還很漫長。無論是在研究、教學與創作的經驗上,我都由衷感謝指導我、關心我的諸多師長與前輩,並謹記教誨,繼續努力。

<div align="right">郭晉銓　2012.3.13</div>

導讀

　　本書以「沉鬱頓挫」作為臺靜農書藝風格的主軸。唐‧杜甫〈進雕賦表〉：「至於沉鬱頓挫，隨時敏捷，而揚雄、枚皋之徒，庶可跂及也。」文學史上，在闡述杜甫詩的風格特徵時，往往用「沉鬱頓挫」作為其詩風的基調。清人吳瞻泰《杜詩提要》言：「沉鬱者，意也，頓挫者，法也。」若按照這樣的解釋，「沉鬱」指得是內心情感，而「頓挫」指的就是外在表現手法。杜甫的詩歌之所以能打動讀者，乃在於深沉強烈的情感，靠著抑揚跌宕的藝術表現，真實的呈現出來，那深厚的力道，伴隨著遒勁的氣勢，一瀉千里。本書除了在第一章〈閱讀「臺靜農」〉中回顧多年來學術界、藝文界對臺靜農的探討外，主要以〈沉鬱之心〉、〈頓挫之筆〉、〈臺靜農書藝特殊性〉作為主要架構。所謂的「沉鬱之心」，乃臺靜農內心深處的憤懣、鬱結。早年因為共黨嫌疑的三次入獄，讓他的前半生顛沛流離，戰後來到臺灣，時局的動亂與高壓，讓他不得不收起銳利的文筆，以較低調的姿態執教於校園，然而內心的憤懣、鬱結，除了以隱喻的方式出現在部分詩文、論文中，潛心書藝是遣懷的重要方式。要表現「沉鬱」的情感，婉約、妍美、流麗的線條是難以詮釋的，唯有動盪、跌宕的「頓挫」技法，才能宣洩心中鬱結，因此本書以「頓挫之筆」來作為闡述臺靜農書藝線條。透過臺靜農對碑帖的臨摹，凸顯其書藝線條的特徵，並以「頓挫」為主軸，說明臺靜農行草藝術的表現。然而，將臺靜農放在與他有書藝往來的故友中，他的特殊性應如何被呈現？在生命經歷與藝術品味之間，又如何相異於其他書家？都是本書所探討的重點。

　　〈沉鬱之心〉一章，分為「時局紛擾與心中鬱結」、「處世之道」、「篆刻藝術——從『身處艱難氣若虹』談起」以及「《靜者逸興》與故友情誼」四節。臺灣的戒嚴時期長達三十八年，臺靜農的前半生在喪亂、流離中度過，來臺後又身處高壓專政的時期，偏偏高壓專政的目的又是為了遏止共產黨勢力，左翼背景的臺靜農，在大陸時還有四處奔走以換取生存空間的可能，在臺灣，是完全行不通了，對時局無奈的臺靜農，借古喻今成了渲洩情緒的方式。放棄「知其不可為而為之」的態度，隱藏反抗暴政的性格，運用嵇、阮的智慧，以老莊為「用」，放棄激進的手段而選擇在臺大教書，培育優秀的學者，作一個繼往開來的教育家、藝術家，何嘗不是另一種「澄清天下」的方式？本章首先說明了臺靜農如何因應臺灣戰後的高壓政局？而歷經許壽裳遇害與喬大壯自沉的事件後，臺靜農的惆悵之情又如何表達？在身家安全有所顧慮的情況下，選擇在臺大低調的教書，作個稱職的學者、教師，然而「苟全性命於亂世」的感傷又所寓何言？再者，曾幾何時，「身處艱難氣若虹」會成為篆刻者的印面文字？其篆刻藝術又如何？在世道茫茫的焦慮中，《靜者逸興》所收藏的故友情誼，對臺靜農來說，是一種慰藉？又或是另一種惆悵的來源？這些議題，將在本章有所討論。

　　〈頓挫之筆〉一章，分為「臺靜農對金石書風作品的臨習」、「臺靜農對倪元璐書風的參透」、「臺靜農的書畫合一」三節。臺靜農作書，即使書體不同，但卻都是以隸法為基礎，在隸法的基礎下，融合刀刻、碑拓的斑駁感，讓整體書風成現渾然一體的「金石味」。「頓挫」筆勢是臺靜農相當明顯的特徵，儘管許多書家們為了展現「金石味」也同樣會用「頓挫」來表現，但臺靜農卻融合各種隸體，以至於篆刻的線條風格，將「頓挫」筆勢的變化性極致發揮，擴張書法藝術的「力量感」與「立體感」。行草書方面，臺靜農來臺以後到 1990 年為止，行草藝術可以分為四個階段，分別是：1946-1960 年、1961-1970 年、1971-1980 年、1981-1990 年。基本上，臺靜農的藝術品味始終是講究「新意」的，這樣的創作思維表現在繪畫方面的，即規避「四王」

之正宗畫派，以「揚州八怪」的金農、羅聘為臨習對象，那種直抒胸臆的創作模式讓他重在寫意在不在畫形。而側鋒的運用與發揮，更讓他自出新意的觀點在書畫上得到體現。關於臺靜農書法藝術的探討，除了其故友、門生的見解以及專業書家、藝評家的評述外，本章以前賢的研究為基礎，試圖進一步分析其書藝線條與筆法上的特色。以往對臺靜農書藝的相關研究，主要以他人對臺靜農的評論為主要文獻，加以羅列歸納，再配合附錄中的圖版，藉此說明臺靜農的書法淵源、書藝風格、書學思想等，以研究步驟來說，這是一種逆向操作。本書則是先以臺靜農所傳的書畫集為基礎文獻，分析其臨摹的碑帖來說明他側重何種線條或風格，另一方面又從其自運作品中，分析其線條的表現來自於何碑、何帖，再以他人對臺靜農書藝的評論輔助說明，在研究步驟中，屬於順向操作。此外，本章亦探討了臺靜農的梅花畫法，試圖說明其書法、畫法、藝術品味上的共性，以及畫梅的心理因素。

〈臺靜農書藝特殊性〉一章，旨在理出臺靜農不同於其他書家的書藝表現和書畫審美，以平生有書藝創作往來的故友為對照，例如沈尹默、莊嚴、張大千、溥心畬、王靜芝等，皆具有鮮明指標。首先以沈尹默與王靜芝師徒為例，不論是「畫平豎直」、對唐楷的尊崇，或是「石刻不可學」等觀念，對臺靜農的書學進程而言，幾乎全然相反。再者，以溥心畬和張大千兩大畫家為例，溥心畬書法藝術有三大特點：第一，終身追求空靈、不食人間煙火的貴冑氣質；第二，終身追求書、文俱美的藝術形式；第三，以帖學線質寫秦漢篆隸、魏碑，一生「師筆不師刀」。[1]張大千書法即以篆隸魏碑為體，山谷筆意為勢，再參以畫法的變化，遂自成一體。張大千書法與其他書家的不同處即在於他常以作畫的觀念作書，表面上雖然是寫字，但實際是作畫。換言之其寫字風格與其他書家之別就在於他「以畫作書」性質較多，以客觀線條來衡量，即重視整體布局的程度會多於點畫間細節的安排。反觀溥心畬，同樣以畫名聞世，但在帖派傳統的訓練下，就相當留意細部游絲的處理了。

[1] 詳見麥青龠：《書藝珍品賞析──溥心畬》（臺北：石頭出版社，2006），頁30。

至於來臺後與臺靜農書藝往來最頻繁的莊嚴，則是「瘦金書」專家，晚年臨書轉向東晉名碑〈好大王碑〉，此碑筆勢似篆似隸，結構卻是楷書，圓筆方體，樸拙卻大氣。相較於沈尹默、王靜芝、溥心畬，莊嚴對金石書風的吸收在心態上較為積極，從原本帖派的筆觸到碑派書風所重視的渾厚、凝重，風格的差異甚大。然而，若以對金石書風的詮釋來比較臺靜農和莊嚴，可以明顯看出莊嚴並無刻意強調線條的遲澀與頓挫，而且普遍仍以帖派書家所慣用流暢圓筆來作為主要的筆勢以及臨書品味。反之，臺靜農則直接以金石書筆勢來創作行草書，這是與莊嚴最大的不同。至於「書學創見與審美觀」一節中，綜合歸納臺靜農的書學論點，分為五個主題闡述臺靜農在書法史以及書藝創作方面的觀點，並且進一步說明臺靜農何以會提出這些觀點的理由。書法家在經歷無數次的臨帖或創作後，往往能有屬於自己的心得，但或許是書法以外的藝文涵養或國學根基不足，讓那些心得終歸是心得，無法成為一個指標性的論述。嚴格說來，臺靜農真正潛心書法是渡海來臺之後，其晚年的書藝成就卻讓人難以聯想其早年是個深受五四薰陶的現代小說家，但或許是這些特殊的經歷與其本身的藝文涵養，讓他的書風具備了難以歸類的獨特性，雖然臺靜農傳世的書論不多，但論點卻相當深刻。

目　次

第一章　閱讀「臺靜農」

　　臺靜農（1902-1990）早年是中國著名的現代小說家，晚年卻成為著名的書法家。從 1927 初入杏壇以來，其教書生涯歷經了五十多個歲月，其中有二十七年（1946-1973）任教於臺灣大學中國語文學系，學術研究廣泛、作育英才無數，並擔任系主任長達二十年，為臺大中文系奠定了最踏實的基礎，因此也可以說是著名的學者、教育家。以 1946 年渡海來臺為界，臺靜農的人生經歷與藝文創作可清楚分為前、後期，前期著重現代小說，繼承魯迅文風，延續五四精神熱血，以銳利的筆法描述現實社會與政治的黑暗；後期則致力於學術研究，發展書法藝術，四十多年來的雜文，總輯出版後更獲得中國時報的推薦獎，[1]晚年舉辦生平唯一的書法個展，讓從不以書法家自居的他，卻成為轟動海內外的大書法家。事實上，臺靜農的藝文創作，後期多以感性的詩、文、書、畫來抒發自我內心的精神情感，迥異於前期諷刺社會的寫實小說，會有這樣的差異，當然有一大部分原因是來自於早期所受的政治迫害，讓他來到臺灣後淡泊自守，在白色恐怖的籠罩下藏匿鋒芒，以學術研究代替小說創作；以散文、古典詩的抒懷代替對現實的批判，而在教學、研究之餘，卻以書、畫、印藝術為樂。在如此豐沛的學識涵養與半生波折離亂的生命歷程下，孕育出他獨一無二的書法風格，沈鬱的情感藉由頓挫、蒼茫的筆勢一湧而出，與他的生命情境合而為一。基本上，綜觀臺靜農的藝文創作，雖然後期的創作型態與前期不同，但生命情調卻是一脈相承，若沒有前期的人生歷練，就不會有後期深沉、鬱結的書法風格，要定位臺靜農的藝文

[1]　1989 年 12 月，《龍坡雜文》獲得中國時報第十二屆文學獎中的「推薦獎」。

2

成就，書法是相當明確的指標，而臺靜農的書法造詣是來臺後所突破、昇華的，有別於眾多書家處，即在那「沉鬱」的情感。

第一節　不可忽視的書藝家

　　在所有後輩的心中，臺靜農永遠是一個令人尊敬又讓人自在的長者，智者風範深植人心，他的離去讓眾多學子感傷、不捨。觀其一生，不難體會他的如沐春風是經歷多少滄桑所涵化而成，從歇腳盦到龍坡丈室，從對家鄉與故友的思念到由思念所轉成「空餘渡海心」[2]的遺憾，一切的一切，都隱藏在臺靜農的藝術創作裡。大約自 1980 年開始，大陸地區就已經有論者撰文探討臺靜農，多半是針對其早年的兩本小說集《地之子》與《建塔者》。臺靜農以魯迅為學習對象，道出關懷社會與諷刺現實的情懷，深得魯迅讚賞。大陸學人對臺靜農投以高度的重視，不免因其早年左翼作家的身分，所以論點多聚焦於臺靜農對人民、鄉土的描寫手法，或是將注意力放在臺靜農與魯迅、陳獨秀的關係。有別於大陸學者，臺灣論者以較感性的語調，闡述臺靜農文學作品中所流露出對世間大眾的關心以及其人格特質與修養。此外，除了現代文學創作，臺靜農的古典詩創作也不容忽視，《臺靜農詩集》傳世，說明了他在古典詩作上的造詣。然而令人津津樂道的，仍然是他晚年的書學地位。

[2]　臺靜農詩〈老去〉，見許禮平編：《臺靜農詩集・龍坡草》（香港：翰墨軒出版公司，2001），頁 70。臺灣大學柯慶明教授認為此處所指的「渡海心」是指當初臺靜農從大陸來到臺灣參與戰後文化重建的志意。詳見柯慶明：〈臺靜農先生詩作中的兩岸經驗〉，《臺灣文學研究集刊》第九期（臺北：臺灣大學臺灣文學研究所，2011 年 2 月），頁 135。此部分在本書第三章第三節有進一步闡述。

　　大體而言，臺靜農的書學品味與生命經歷在渡海書家中都是頗為特殊的，也因為如此的特殊性，造就了其書藝深具個性的線條特色。又因為其書法造詣的發展明顯是在渡海來臺以後，於是在臺灣的生活與心境就成了其醞釀書風的環境。因此要分析臺靜農的書藝成就，其詩歌、雜文、學術著作，以至於他所偏好的歷代詩文，都是急待分析的文獻。而對臺靜農書法創作的探討，國內不乏優秀的藝術研究者已作出客觀、公允的分析與評價。無論是針對其筆法，或是針對其書風的淵源與發展，論者皆試圖將其書藝風格與人文涵養作合理的結合，然而要將二者融合，除了闡述其學書經歷與呈現其人文涵養，或概述其生平事蹟與藝文創作之外，或許有更多議題值得學界進一步推敲。國民政府遷臺後，臺靜農的藝文創作是如何回應當時的政治環境？戒嚴時期的政治局勢和藝術品味之間有何種關係？是否能運用其他思維，來建構臺靜農藝術創作的精神？若將臺靜農的書藝成就放在書法史的脈絡裡，那麼他的定位與影響力又將是如何？這些都是目前能夠進一步思索的論題。

　　文學史上有雅、俗辯證，書法史何嘗不是？明清以來，書家們不斷對傳統書風作實驗性的改革，挑戰二王帖學權威。清代以來對碑學書風的提倡可謂登峰造極，揚碑抑帖的觀念相當普遍，算是成功對傳統書學注入新的審美思維。進入二十世紀後，書法家們試圖對碑學與帖學二種書風進行融合與創新，但甚少有新典範的確立。然而在這劇變的世代，海峽兩岸基於政治因素，存在顯明的文化差異，臺靜農正是這劇變的時空中，飽受「喪亂」的知識分子。在時間上，他歷經民初動盪與中日抗戰的紛擾。空間上，從北平南遷四川，後又渡海來臺，原本以為臺灣只是個歇腳處，想不到卻是後半生的久居地。臺靜農早年懷著強烈的五四精神，致力新文化的推行，中晚年不但回到古典文學的探究，更將原本視為玩物喪志的書法，表現出深厚的功力。王德威先生言：「臺靜農的書法底蘊是他飽經喪亂的心境，其複雜處遠超過抗戰

時他所演繹的遺民或南渡論述。」[3]要研究臺靜農渡海後的藝文創作，必須從世變的大時代中，依循其複雜的生命經歷與所蘊含出來的人格特質，找出其對藝術創作在精神上的共通性，如此才有可能建構出清晰的面向。目前兩岸對臺靜農相關研究的局限，就是將其藝文創作分別論述，論詩者專論其詩、論文者專論其文、論書者專論其書、論畫者專論其畫……而筆者試圖以前賢論著為基礎，進一步綜合論述臺靜農渡海來臺後的藝文創作。

第二節　「臺靜農」相關著作

一、臺靜農著作

　　關於臺靜農的全部著作，筆者以網路文獻「臺大近代名家手稿系列展」的臺靜農專書著作目錄為底本，進行整理補充後，將原先的三十筆資料擴充為三十七筆。1926 年，北平未名社出版的《關於魯迅及其著作》，是臺靜農收錄的十二篇從 1923 到 1926 年間主要報刊對魯迅的評論，是新文學運動以來第一本評論魯迅的論集，也是臺靜農編的第一本書。1928 年由北平未名社出版的《地之子》，結集 1926 到 1927 年間臺靜農所發表的十多篇短篇小說，是奠定臺靜農鄉土文學、寫實主義作家的代表作品。此外，1930 年的《建塔者》，是臺靜農 1928 年到 1930 年間所發表的十篇短篇小說，風格迥異於《地之子》，言詞激進，內容被論者歸類為革命文學。這兩本小說集在半個世紀後由北京人民文學出版社合為一冊出版，列入《中國現代文學作品原本選印》叢書。此外，這兩本小說集也分別於 1980、1990 年，由臺北遠景出版社出版，在臺靜農著作中，版本多樣。

[3] 　王德威：〈國家不幸書家幸——臺靜農的書法與文學〉，《臺大中文學報》第 31 期，2009 年12 月。

　　散文方面，1988 年由臺北洪範書局出版的《龍坡雜文》，是臺靜農來臺後四十多年間所寫的雜文，有論學說藝、緬懷故舊以及各種序文，[4]共三十五篇，篇後皆註日期。本書於 1989 年 12 月獲得中國時報第十二屆文學獎中的「推薦獎」，是研究臺靜農渡海後藝文創作的重要文獻。此外，1990 年由陳子善所編，北京人民日報出版的《臺靜農散文集》，收臺靜農渡海後的四十五篇散文，除了將《龍坡雜文》全部編入外，又補收了散見於臺灣報刊未入輯的文字。1992 年（臺靜農逝後二年）由臺北聯經書局出版的《我與老舍與酒──臺靜農文集》，收臺靜農前期（1921-1949）佚文，包括小說、散文、序跋文、論文、劇本，共四十一篇。

　　詩歌方面，2001 年由香港翰墨軒出版的《臺靜農詩集》，前半部錄有臺靜農手抄詩稿〈歇腳盦詩鈔〉與〈龍坡丈室詩鈔〉二種影本，後半部則編列了臺靜農詩作，包括五首臺靜農疑年古體詩作、抗戰期間避地四川所寫的《白沙草》（計三十六首），以及來臺後定居於臺大宿舍龍坡里時期所寫的《龍坡草》（計三十八首），最後還有六首早年所寫的新詩。此外，書前有葉嘉瑩教授所作《《臺靜農先生詩稿》序言》，而書後則錄有舒蕪〈憶臺靜農先生〉、方瑜〈夢與詩的因緣〉和〈坐對斜陽看浮雲──讀臺靜農老師的詩〉、葉嘉瑩〈《臺靜農先生詩稿‧序言》後記〉，以及本書編者許禮平的〈臺公靜農先生行狀〉等文。

　　學術方面，除了較早編有《淮南民歌集》、《楚辭天問新箋》、《百種詩話類編》、《漢專圖象錄》、《淮安情歌集》之外，則有 1989 年的《靜農論文集》出版，收錄臺靜農近五十年來的學術著作二十五篇，著重於文學與書學，其中數篇書論可一窺臺靜農在書法創作上的觀念。2004 年，臺大教

[4]　有關本書的詳細評介，見張淑香：〈鱗爪見風雅──談臺靜農先生的「龍坡雜文」〉，收入林文月編：《臺靜農先生紀念文集》（臺北：洪範書店，2001），頁 255-299。

授何寄澎與柯慶明先生將臺靜農中國文學史講義手稿及他人抄寫稿逐字閱讀整理，由臺大出版中心正式以《中國文學史》專書出版，據推測，臺靜農的中國文學史講義可能於 1940 年在白沙女師講授文學史時已開始撰寫，雖未寫完，[5]但卻是近年重要的文學史著作。[6]

　　書、畫、印方面，自臺靜農在 1982 年應臺北國立歷史博物館之邀，舉辦書法個展後，較普遍的書畫集有臺北華正書局出版的《靜農書藝集》與《靜農書藝續集》、臺北鴻展藝術中心出版的《靜農墨戲集》、臺北何創時基金會出版的《臺靜農》、臺北史博館出版的《臺靜農書畫記集》、香港翰墨軒公司出版的《臺靜農：法書集(一)》、《臺靜農：法書集(二)》、《臺靜農／逸興》⋯⋯等數種。

二、「臺靜農」相關文獻

　　在《國立臺灣大學中國文學系系史稿》中，有方瑜撰述的〈臺靜農先生傳〉，略述了臺靜農早年生平、對中文系系務拓展及其為人處事。基本上，關於臺靜農的相關評論，大致可以分為對其渡海前與渡海後的探討，探討其渡海前者，多著重其現代小說創作；探討其渡海後者，多著重其書法藝術與《龍坡雜文》，許多臺靜農的相關文章更是集結成書出版，而其他關於臺靜農文學或書法的相關評論，皆見於各種報章、雜誌、期刊、論文集、書畫集或專書。近三十年來，兩岸三地約有三百篇關於臺靜農的評論，就著作的內容與形式而言，筆者分述如下：

[5]　臺靜農《中國文學史》內容上僅從先秦至元代，明、清未寫。
[6]　關於臺靜農《中國文學史》的介紹與評論，詳見何寄澎：〈敘史與詠懷──臺靜農先生的中國文學史書寫〉，文訊，279 期，2009.1；施淑：〈談臺靜農老師的文學思想〉，收入林文月編：《臺靜農先生紀念文集》，頁 205-224。

（一）《臺靜農先生學術藝文編年考釋》

　　本書作者為羅聯添先生，「以學術藝文為主，亦兼及經歷事蹟，旨在全面呈現臺先生一生情況，突顯其學術、詩文、書藝等獨特之造詣。」[7]2009年由臺北學生書局出版，共六十餘萬言，全書結構分為「重要時事」、「學術藝文」、「有關人士」三大部分，以學術藝文為主體，時事按年月穿插其中，有關人士則記載於後。這是整部書的主體，詳細將臺靜農生平每一年的情況作了記錄與考證。並且，本書亦將歷來臺靜農的文藝創作或各家對臺靜農的評論進行詳細的分類編年，輯成附錄。附錄一是「書畫疑年」，將臺靜農沒有落年月的書法與繪畫作品，逐一羅列。附錄二是「學術論著暨藝文作品類目編年」，分為學術論著、雜文、舊體詩、新詩、小說戲劇、書畫印蛻等六項，各項依年代羅列。上述二錄是臺靜農的著作，而附錄三則是「各家論述類目編年」將歷來臺靜農的相關評論分為綜述、傳記、詩文、書畫篆刻、小說五項，依年代羅列。附錄四為「參考書目」，共列一百零五本書。此外，本書在〈後記〉之後，又附有《臺靜農別集》，分為論文與雜著二類，共十六篇。[8]皆是臺灣所出版的《龍坡雜文》、《臺靜農文集》、《靜農論文集》、《臺靜農先生輯存遺稿》以及臺靜農的《中國文學史》等書所未收之作品。

（二）《臺靜農先生紀念文集》

　　本書為林文月教授蒐集臺靜農逝世一年以來，各界對他追悼緬懷的文章，1991 年 11 月由臺北洪範書店出版，「其中除一篇臺先生的哲嗣益堅學兄

[7]　羅聯添：《臺靜農先生學術藝文編年考釋》（臺北：學生書局，2009），頁 1。

[8]　此十六篇分別是〈柳宗元〉、〈關於李白〉、〈論碑傳文及傳奇文〉、〈魏密雲太守霍揚碑〉、〈上胡適函〉、〈張大千九歌圖手卷題記〉、〈喬大壯印蛻〉、〈大千居士吾兄八秩壽序〉、〈溥儒日月潭教師會館碑跋〉、〈梅園詩存序〉、〈溥心畬山水長卷——遠岫浮煙圖卷題記〉、〈剛伯亭獻辭〉、〈儒城雜詩續後記〉、〈為藝術立心的大千〉、〈千歲盤老龍題跋〉、〈溥心畬書畫遺集序〉。

所寫而外，餘皆是臺先生的義故友生，晚輩門人之所作。」[9]共三十九篇，大致可分為三類：1. 生平憶往：這類文章以追憶臺靜農生平事蹟為主，是本書的主要部分，共二十七篇。[10]文章內容情感真摯，充滿了作者內心的不捨與對臺靜農的懷念，特別是李霽野〈從童顏到鶴髮〉，講述了和臺靜農從小到大一起經歷的點點滴滴，從小學時期「剪辮子」、「砸佛像」事件、中學時對五四思潮的支持，以及兩人遭國民黨逮捕的經過……等，都是理解臺靜農人格相當重要的線索。此外，透過林文月與臺靜農之間的師生情誼，更能側寫出臺靜農的長者風範。2. 文學創作的評論：臺靜農的文學創作相當廣泛，論者以專業的眼光闡述其創作理念與手法，本書有四篇文章探討臺靜農的文學創作：施淑〈臺靜農老師的文學思想〉，闡述了臺靜農對民間文學的重視，並分析其中國文學史觀；樂蘅軍〈悲心與憤心──談臺靜農先生兩本小說集中生命情懷〉，詳細說明了臺靜農現代小說創作在題材上與心境上的轉變，分析了導致兩種風格的原因以及其小說中意象的運用，是研究臺靜農現代小說的重要資料；[11]方瑜〈坐對斜陽看浮雲──讀臺靜農老師的詩〉，以感性的筆調分析臺靜農入蜀時期的《白沙草》，以及來臺後的《龍坡草》兩種古典詩稿，內心的感發中又見客觀評論；張淑香〈鱗爪見風雅──談臺靜農先生的《龍坡雜文》〉，以「fragment」理論詳細分析《龍坡雜文》的風雅意境，

[9]　林文月編：《臺靜農先生紀念文集》，頁 321。

[10]　包括臺益堅〈燼火──追悼先父臺靜農〉、秦賢次〈臺靜農先生的文學書藝歷程〉、林文月〈臺先生寫字〉、〈臺先生的肖像〉、吳宏一〈側寫臺先生〉、方瑜〈夢與詩的因緣〉、〈天心圓月自從容──我所認識的靜農師〉、莊伯和〈記臺老師二三事〉、李霽野〈從童顏到鶴髮〉、張敬〈傷逝──追悼靜農師〉、葉慶炳〈四十三年如電抹──悼念吾師臺靜農先生〉、聶華苓〈悼念臺靜農先生〉、常韜石〈燕都舊夢入清樽──懷念臺靜農、莊尚嚴二位世伯〉、陳修武〈臺靜農先生的人格境界〉、鄭清茂〈春風、秋水──懷念吾師靜農先生〉、莊因〈寂寞清尊醒醉間〉、鄭再發〈悼念靜農師〉、程明琤〈空餘渡海心──悲靜農先生逝世〉、陳漱渝〈鼓翅飛向莽蒼處──懷念臺靜農教授〉、張健〈一條寬厚的影子──敬悼靜農師〉、董橋〈字緣〉、黃啟方〈我所尊敬與親近的臺老師〉、曾永義〈臺老師臥病的那段日子〉、蔣勳〈夕陽無語──敬悼臺靜農先生〉、柯慶明〈那古典的光輝〉、洪素麗〈甘蔗林颯颯風吹──夜夢靜農師後記〉、張大春〈儘管拿去：懷念臺靜農老師──一個從容寬慰的範型〉。

[11]　在臺北遠景出版社所出版的《地之子》與《建塔者》中，收錄了樂蘅軍〈無言的悲情──讀臺靜農短篇小說中的悲運故事〉，闡述臺靜農小說中所流露的人道主義襟懷，同是研究臺靜農小說的重要文獻。

提供了臺靜農研究者一個相當獨特的思維模式。3. 書法藝術的評論：本書有五篇文章以探討臺靜農書法藝術為主，雖不離對其人其事的懷念，但論及書法的分量較他篇為多。王靜芝〈臺靜農先生與我〉略述二人藉書畫交往的點滴；鄭騫〈靜農、元白之書畫〉讚揚臺書在大陸的國寶級地位；汪中〈臺靜農先生書藝〉除略述臺書外，亦流連對其所書詩句的喜好；江兆申〈龍坡書法——兼懷臺靜農先生〉闡述臺靜農書藝風格所內涵的各家筆意；最後，龔鵬程的〈里仁之哀〉，則首度提出臺靜農在書法史的地位上所須面對的問題，並說明臺書在試圖尋找一個新的可能，即「貫通晚清以來之書學方向及傳統審美趣味」[12]，深具問題意識。

（三）《回憶臺靜農》

本書由陳子善所編，1995 年 8 月由上海教育出版社出版，以陳子善和王為松的對答文字〈先生之風 山高水長〉代序。所收文章與《臺靜農先生紀念文集》一樣，皆為各界對臺靜農的懷念，共收六十二篇文章，但其中有三十篇文章與《臺靜農先生紀念文集》重複，[13]其餘三十二篇，亦多發表於各類期刊雜誌或收入數家文集之中。[14]其中臺靜農四妹臺傳馨所寫的〈難忘的

[12] 林文月編：《臺靜農先生紀念文集》，頁 197。

[13] 其中陳漱渝〈丹心白髮一老翁——懷念臺靜農教授〉一文，在《臺靜農先生紀念文集》中，原題為〈鼓翅飛向莽蒼處——懷念臺靜農教授〉。

[14] 包括李霽野〈記夢〉、〈永別了，靜農！〉、牟潤孫〈書藝的氣韻與書家的品格——題《靜農書藝集》〉、啟功〈讀《靜農書藝集》〉、〈平生風義兼師友——懷龍坡翁〉、方師鐸〈記臺靜農老師二三事〉、徐中玉〈瑣憶靜農師〉、林辰〈懷臺靜農先生〉、舒蕪〈談《龍坡雜文》——悼臺靜農先生〉、〈憶臺靜農先生〉、濮之珍〈臺靜農師〉、許世瑛〈懷念臺靜農教授〉、莊申〈「為君壽」與「為君長年」——對靜農世伯所治印文與所書聯語所寫的腳注〉、〈金山掃墓歸來的雜記〉、臺珣〈無窮天地無窮感——憶兄長臺靜農〉、張香華〈遲寄的信——給臺靜農先生的一封信〉、陳夏生〈得寶側記——臺老惠賜詩卷憶述〉、張淑香〈永遠的心影——懷念靜農師〉、洪素麗〈記才高八斗的臺老靜農〉、康來新〈聲聲入耳，事事關心——側寫臺靜農教授〉、侯吉諒〈從容下筆見精神——臺靜農先生印象〉、戴麗珠〈牽手梅〉、陳宏勉〈追憶靜農師〉、蔣勳〈書法是生命的完成——談臺靜農先生的書法美學〉、廖玉蕙〈別——敬悼靜農師〉、席慕蓉〈窗前〉、李渝〈臺靜農先生，父親和溫州街〉、王觀泉〈把名字隱入詩中——喜獲臺先生墨寶抒懷〉、梁永〈臺靜農先生的一幅遺墨〉、蔡朝暉〈一幀珍貴

「松子」大哥〉和堂妹臺珣所寫的〈無窮天地無窮感──憶兄長臺靜農〉，可以從家人親屬的角度窺見臺靜農過往，是難得的追憶文字。此外，本書亦收錄了十九篇臺靜農佚文，包括了致林辰與李霽野的書簡，以及數篇序文與追憶文章，都是研究臺靜農交友狀況的重要材料，特別是〈酒旗風暖少年狂──憶陳獨秀先生〉、〈憶常維鈞與北大歌謠研究會〉等皆道出深厚的故友情誼。

（四）臺灣地區期刊論文

依據「國家圖書館期刊文獻資訊網中文期刊篇目索引系統」[15]顯示，從1990到2011年，臺靜農相關篇名的學術性期刊共有三十多筆資料。臺灣的期刊論文近半數是探討臺靜農的書法藝術，部分是探討其文學創作和學術成就，少數是追憶性的文章，當然也有部份文章見於其他文集。從時間上看來，全數是臺靜農逝世後所發表。秦賢次所整理的〈臺靜農年表〉，詳細呈現了臺靜農生平經歷。吳銘能先生的〈《臺靜農先生珍藏書札（一）》試讀〉及〈臺靜農先生珍藏陳獨秀手札的文獻價值〉，是針對中央研究院中國文哲研究所1996年初版的《臺靜農先生珍藏書札（一）》所作鉅細靡遺的考訂、整理與進一步的闡發，深具史料價值；再者，廖肇亨先生〈從「爛熟傷雅」到「格調生新」──臺靜農看晚明文化〉一文，從臺靜農對倪元璐書風的嚮往，勾勒出臺靜農心中的晚明文化，而〈希望・絕望・虛妄──試論臺靜農《亡明講史》與郭沫若《甲申三百年祭》的人物圖像與文化詮釋〉一文，則重構臺靜農在四川時期所撰而未出版的《亡明講史》的創作基調；何寄澎教授〈敘史與詠懷──臺靜農先生的中國文學史書寫〉是繼施淑教授〈臺靜農老師的文學思想〉之後，將焦點全集中在臺靜農《中國文學史》的探討；王德威教授〈國家不幸書家幸──臺靜農的書法與文學〉，則是臺靜農相關研

的照片〉、臺傳馨〈難忘的「松子」大哥〉。

[15] 網址 http://readopac3.ncl.edu.tw/nclserialFront/search/search.jsp?search_type=sim&la=ch，此外，若包含一般性文章以及所有關鍵字、摘要、全文論及臺靜農者，則高達九十四筆資料。

究之中，首度以「喪亂」意識來會通臺靜農文學與書法的論文；此外，柯慶明教授〈臺靜農先生詩作中的兩岸經驗〉，詳細分析了臺靜農早年《白沙草》與來臺後《龍坡草》詩集中的各種意象與情愫，並提出臺靜農詩中關於「渡海心」之所指。

（五）大陸地區期刊論文

　　依據「中國期刊全文數據庫」[16]顯示，從 1983 至 2011 年，臺靜農相關篇名的期刊共約九十筆資料。這大量的期刊論文，探討臺靜農書藝者，不到五篇。大部分文章多將重心放在臺靜農的現代小說，若說臺靜農的書法藝術是渡海以後所發展出來，且第一次書法個展也是在晚年（1982 年）時舉辦，因此對岸接觸有限而較少論及書藝，這說法是有待討論的。因為從時間上看來，一直到 2011 年，臺靜農的書藝成就早已流傳於世，而大陸學者對臺靜農的重視，卻依然針對其早期的現代小說，例如 2011 年 5 月（本論文完成之年月）陳永紅發表的〈生命的悲歌與讚歌——比較臺靜農〈拜堂〉和陳映真〈將軍族〉的異同〉，仍然將視角放在臺靜農的現代小說，如此情形截然不同於臺灣，但也因為如此，關於臺靜農文學的評論亦不乏詳盡的探討，例如董炳月〈臺靜農鄉土小說論〉、湯竹清〈臺靜農小說的表現手法及其人物悲劇〉、施軍〈臺靜農小說藝術特徵論〉、商金林〈以小說參與時代的批評和變革——論臺靜農的《地之子》和《建塔者》〉等，對臺靜農小說的創作手法有客觀的剖析，並闡述了臺靜農受魯迅影響的部分；具有史料價值的是舒蕪〈佳人空谷意　烈士暮年心——讀陳獨秀致臺靜農書札〉、鍾陽〈臺靜農所藏陳獨秀佚詩〉，二篇期刊文獻皆彌補了臺灣中研院文哲所未及研究與整理的部分。此外，2011 年 4 月，王德威教授〈國家不幸書家幸——臺靜農的書法與文學〉在《中國現代文學研究叢刊》再度發表。

[16] 　網址 http://cnki50.csis.com.tw/kns50/Navigator.aspx?ID=CJFD，2011 年 7 月。

（六）其他臺靜農相關研究

臺靜農文學創作的專門研究，目前大陸地區有三本學位論文，分別是：1. 劉小華：《永恆的地之子──臺靜農文學創作總論》（南京：南京師範大學碩士論文，2002）。本文根據臺靜農的創作歷史和各階段的文體特徵，分述為：第一、內心深處的鄉土情結──臺靜農小說創作論；第二、性靈世界的懷舊情愫──臺靜農的散文創作；第三、精神向度的詩意揮灑──臺靜農的詩歌寫作。2. 車守同：《由臺靜農與莊嚴生平看遷臺知識分子》（上海：華東師範大學碩士論文，2006）。本文試圖透過莊嚴、臺靜農的生命歷程，追溯到上個世紀中，在北京大學自由學風成長，歷經文學發展、新舊衝突、艱苦環境下知識分子的價值觀，以及 1987 年兩岸開放後的互動關系。3. 王小平：《跨海知識分子個案研究》（上海：復旦大學博士論文，2007）。本文以許壽裳、黎烈文、臺靜農三位知識分子為主軸，說明在他們身上所體現的五四新文化精神，即「關注現實、不斷反抗威權體制、追求自由和民主的文化精神。」此外，亦分析了他們因為個人背景、經歷的不同，文化選擇和價值取向所呈現較大的區別。另外，關於臺靜農書法的研究，目前有利佳龍：《臺靜農書法之研究》（臺北：中國文化大學藝術研究所碩士論文，1998）。這是第一本研究臺靜農書法藝術的學位論文，也是兩岸目前唯一的一本，從臺靜農的時代、生平與交遊，到藝術思想、書風淵源、書法作品等，逐步闡述、分析，並試圖說明臺靜農在書壇上的影響力。此外，實踐大學副教授盧廷清先生有三本析論臺靜農書法的著作，分別是：《臺靜農的書法藝術》（臺北：蕙風堂，1998）、《沈鬱、勁拔、臺靜農》（臺北：雄獅，2001）、《書藝珍品賞析──臺靜農》（臺北：石頭，2006），對於臺靜農的書藝歷程與書風的形成有詳細的介紹與賞析。

第三節　臺靜農生平概述

　　臺靜農生於清光緒二十八年十月二十四日（西元 1902 年 11 月 23 日）安徽省霍丘縣葉家集鎮。原名傳嚴，幼時由塾師代取學名為敬六，字進努。二零年代初期，改名靜農，改字伯簡，晚號靜者，筆名有青曲、孔嘉、釋未等。

　　少年時期就讀明強國小，與韋素園、韋叢蕪、李霽野、張目寒等人為同學，畢業後，臺靜農前往漢口中學就讀，後離校至北京求學，起初在北京大學中文系旁聽，後轉至北京大學研究所國學門半工半讀，與常惠、莊嚴、董作賓成莫逆之交。1925 年 8 月，魯迅與臺靜農、李霽野等人成立文學社團「未名社」，積極從事文學創作，臺靜農早年的兩本小說集《地之子》、《建塔者》都由「未名社」出版。

　　1927 年，由研究所國學門導師劉半農的引薦，臺靜農初入杏壇，任北京私立中法大學中國文學系講師，講授歷代文選。1929 至 1936 年間，臺靜農先後在輔仁大學、北平大學女子文理學院、廈門大學、山東大學、齊魯大學等校教書，生活頗不安定，其因乃臺靜農加入「北方左聯」，與左翼文人相近，甚至也因而帶來三次牢獄之災。第一次在 1928 年 4 月 7 日，入獄五十天；第二次在 1932 年 12 月 12 日，入獄十餘天；第三次在 1934 年 7 月 26 日，入獄半年。

　　1937 年抗戰發後，隔年臺靜農舉家遷移四川，定居白沙，在由重慶遷來的國立編譯館謀職，後在白沙國立女子師範學院國文系任教，並在系主任胡

14

小石處見到了倪元璐書跡，這段時間臺靜農寄情書畫，是臺靜農書藝精進頗為關鍵的時期。

　　1946 年 10 月，臺靜農由於好友魏建功的推薦，接獲國立臺灣大學聘書，來到了臺灣，配住昭和町 511 宿舍，即日後臺北市大安區龍坡里九鄰溫州街十八巷六號臺大宿舍，日式木屋，臺靜農命名為「歇腳盦」，意取「歇腳」，本無久居之意，後改齋名為「龍坡丈室」，在 1982 年請張大千題匾額。

　　繼許壽裳與喬大壯之後，臺靜農於 1948 年任臺灣大學中國文學系系主任，到 1968 年辭去職務為止，共歷二十年，為臺大中文系奠定厚實的基礎。1973 年，臺靜農正式自臺大中文系退休，又應私立輔仁大學及東吳大學禮聘，擔任兩校中文研究所講座及研究教授，迄 1983 年為止。潛心書藝的臺靜農並未以書法家自居，作書的態度總是「自娛娛人」，然而書名卻越來越大，1982 年，應臺北國立歷史博物館之邀，成功舉辦了一次書法個展，其後有《靜農書藝集》等多種書法集刊行傳世，確立了在現代書法史上的地位。[17]

[17]　本文關於臺靜農生平的介紹，所參照的文獻為秦賢次：〈臺靜農先生的文學書藝歷程〉，收入林文月編：《臺靜農先生紀念文集》（臺北：洪範書店，1991），頁 1-20。

第二章　沉鬱之心

　　文學史上，往往以「沉鬱」來形容充滿憂國憂民情操的杜甫詩。動亂的時代、個人的坎坷遭遇、思友懷鄉，詩人對世間的所有感觸發而為詩，悲愴悠悠、蒼茫蕭瑟。清代陳廷焯《白雨齋詞話》言：「忠厚之至，亦沉鬱之至。」又言：「沉鬱頓挫，忠厚纏綿。」[1]看來「沉鬱」的情感特質之一即忠厚。此外，《白雨齋詞話》對辛棄疾的形容是「沉鬱蒼涼，跳躍動盪」、「悲憤慷慨，鬱結於中」[2]，看來「沉鬱」又有蒼涼、動盪、悲憤、鬱結……等情感元素。整體而言，「沉鬱」作為一種藝術審美的特徵，他的情感主體是悲愴、憤懣而忠厚的。陳廷焯還說：「沉鬱則極深厚」；「不患不能沉，患在不能鬱。不鬱則不深，不深則不厚。」[3]可見，在力道的表現上，「沉鬱」是一種深厚的力度。而「沉鬱」，正是臺靜農藝文表現的主體情感。

　　1946年秋，臺靜農因好友魏建功（1901-1980）[4]的推薦，接獲臺灣大學聘書，十月抵臺後，正式任教於臺灣大學中國文學系。[5]時年四十五歲的臺靜

[1]　〔清〕陳廷焯：《白雨齋詞話》（臺北：臺灣開明書店，1971），卷一。

[2]　同上註。

[3]　同上註。

[4]　魏建功，字天行，江蘇省如皋縣人。曾任北京大學中國文學系教授、「教育部國語統一籌備委員會」、「教育部國語推行委員會」常務委員，並籌編《中國大辭典》，抗戰勝利後，魏建功受邀至臺灣擔任「臺灣省國語推行委員會」主任委員，負責推動戰後臺灣的國語運動。詳見劉紹唐主編：《民國人物小傳》（臺北：傳記文學，1984），頁475-478。

[5]　當時臺大的學生不多，中文系更是連一個學生也沒有，這是因為臺灣為日本殖民地長達半個世紀，島內民眾都接受日本語文教育而不語中文的關係。等到第二年才招收新生，另收兩名大陸轉學插入二年級的學生（葉慶炳與陳詩禮）。詳見林文月：〈身經喪亂——臺靜農教授傳略〉，《蒙娜麗莎微笑的嘴角》（臺北：有鹿文化出版社，2009），頁220。

農，一時將臺灣做為暫時的歇腳處，誰知一歇就是四十多年，再也沒回過家鄉。對具有左翼背景的臺靜農而言，戰後初期的臺灣，無疑是處處令他「戒慎恐懼」的環境。所謂的「左翼」，在此泛指激進於社會改革及具有社會主義思想的文化人。臺靜農曾是「未名社」[6]以及「中國左翼作家聯盟」[7]的成員，亦與魯迅、陳獨秀等左翼份子交往密切，其激進的左翼思想更讓他歷經三次牢獄之災，第一次是在 1928 年 4 月 7 日，原因是未名社於三月下旬將俄‧托勒斯基著，韋素園、李霽野合譯的《文學與革命》寄往山東省由李廣田、鄧廣銘創辦的「書報介紹所」託售時，被山東督辦張宗昌的特務查獲，未名社被查封，臺靜農被羈押了五十天，後經常維鈞奔走營救而獲釋。第二次發生在 1932 年 12 月 12 日，原因是臺靜農將因共黨嫌疑以繫獄百日的孔另境（茅盾妻舅）保釋出來，當晚臺靜農在北平寓所即遭憲兵搜查，以查獲「新式炸彈」和「共黨宣傳品」為由將之逮捕，入獄十多天，然而真實的原因只是北平憲警不滿其加入北方左聯和保釋孔另境，「新式炸彈」只是友人託寄的化妝品製造儀器，[8]而「共黨宣傳品」只是未名社刊物。第三次是 1934 年 7 月 26 日，臺靜農又因共黨嫌疑遭北平憲兵逮捕，被押送至南京警備司令部囚禁，入獄半年，經蔡元培、許壽裳、沈兼士、馬裕藻、鄭奠等人竭力營救，於 1935 年 1 月無罪釋放。[9]臺靜農不同於 1949 年隨國民政府來臺的大陸人士，其顯明的左翼背景，不得不格外低調。

6　「未名社」乃於 1925 年 8 月由魯迅發起，成立於北京的現代文學社團，以翻譯外國文學為主，兼及文學創作，努力介紹蘇聯文學，曾在 1928 年 4 月被北洋軍閥政府以「共產黨機關」罪名一度查封。

7　「中國左翼作家聯盟」旨在宣揚馬克思主義文藝理論，1930 年 3 月 2 日於上海成立，簡稱「左聯」。「左聯」一成立，及遭國民黨鎮壓，而臺靜農是北方聯盟的發起人之一。

8　其友人乃同鄉王冶秋的夫人高履芳。

9　臺靜農三次入獄的經過可見李霽野：〈從童顏到鶴髮〉以及秦賢次：〈臺靜農先生的文學書藝歷程〉，兩篇文章均收入林文月編：《臺靜農先生紀念文集》。

第一節　時局紛擾與心中鬱結

一、臺灣戰後初期時局

　　根據黃英哲的定義，所謂「戰後初期」乃指 1945 年 10 月 25 日國民政府正式接收臺灣以後，至 1949 年 12 月國民政府因國共內戰失利退至臺灣為止的期間，而這個期間又可以行政組織重編為界，區隔為臺灣省行政長官公署時期（1945-1947）和臺灣省政府時期（1947-1949）兩個階段。臺靜農在 1946 年 10 月來到臺灣，抵臺後寫過一首〈憂患〉詩，收入《臺靜農詩集・龍坡草》，本詩在其交付林文月的詩稿中題名為〈寄秋弟〉，詩云：

> 憂患吾生汝最親，忽聞捕牒遍城闉。
> 高懸網羅驚脫否，迷離音書信未真。
> 紫塞料容舒健翼，碧天猶自望修鱗。
> 可憐妻子投豺虎，會見金戈覆帝秦。[10]

　　「秋弟」指的是王冶秋（1909-1897），與臺靜農同為安徽霍丘縣人，未名社成員，曾參加過「中國社會主義青年團」與「中國左翼作家聯盟」，1941 年加入中國共產黨，後在馮玉祥處任教員兼秘書，1946 年在孫連仲（1894-1990）部任少將參議，從事策反，事敗在北平被通緝，所謂的「忽聞捕牒遍城闉」即指此事。[11]對於曾繫黑獄的臺靜農而言，此詩可說是另類的

[10] 許禮平編：《臺靜農詩集・龍坡草》，頁 43。

[11] 詳見許禮平編：《臺靜農詩集・龍坡草》，頁 44。臺靜農在《臺靜農詩集・白沙草》中，有一首〈讀元遺山四十頭顱半白生句有感〉詩：「端居每有遺山感，四十頭顱半白生。鉤黨最憐烹五鼎，陳兵爭欲墜三城。書空未信天能補，畫鬼翻嫌佛有情。青史三千何擾擾，怕聞鶴唳到華亭。」也是在譴責國民黨以清黨的名義濫殺無辜。詳見羅孚：〈老去空於渡海心——紀念臺靜農先生誕生一百周年〉，收入許禮平編：《臺靜農／逸興》，頁 127。

18

告白。只是臺靜農寫作此詩的時間點是在剛來臺灣的時候，讓人不由得聯想是否與當時臺灣的政治氛圍有關。

　　臺灣自 1895 年被割讓給日本統治到 1945 年 8 月 15 日對日抗戰勝利回歸中國為止，長達了半個世紀的日治時期。然而戰後初期的臺灣，又在國共內戰的延續下揭開「白色恐怖」的序幕。[12]國民政府接收臺灣後，各地衝突不斷，[13]1947 年 2 月 28 日爆發了大規模抗議遊行，造成外省籍與本省籍人士嚴重的流血衝突，是為「二二八事件」[14]，帶給臺灣眾多家屬及社會極大的創傷，也造成至今頗為嚴重的省籍問題。事實上，二二八事件後，臺灣左、右翼的文化人在政治圈、文化界的合作空間大幅度縮減，在國共內戰的延續下，臺灣不僅所有的左翼運動被嚴禁，更在國民政府遷臺後，就算是大陸來臺人士與本土勢力所結合的右翼自由、民主運動也在高壓政治下禁聲。[15]為了抑止臺灣左翼思想的發展，1949 年 5 月 20 日實施全臺戒嚴，限制所有的言論、集會、結社、請願等自由，自此臺灣進入了為期三十八年的「戒嚴時期」（1949-1987）。1949 年 12 月 7 日，中國國民黨正式將中央政府遷往臺北，將臺灣島視為反共復國的基地。為了防止共產黨的滲入，1949 年成立了「政治行動委員會」，其下屬單位包括國家安全局、警備總部、調查局、黨政機構等，控管所有政治、情報、治安、軍隊等各層面，並針對「叛亂份子」進行肅清行動。1950 年韓戰爆發，隨著美蘇冷戰的氛圍，反共情緒更為高漲，政府根據立院通過的「懲治叛亂條例」與「動員戡亂時期檢肅匪諜條例」，持續進行撲滅匪諜的行動，藉此誅殺異己，全臺陷入所謂的「白色恐怖」，

[12] 黃英哲：《「去日本化」「再中國化」戰後臺灣文化重建 1945-1947》（臺北：麥田出版社，2007），頁 17。

[13] 關於國民政府遷臺的情況，見林桶法：《一九四九大撤退》，臺北：聯經出版社，2009。

[14] 關於「二二八事件」始末，可參閱褚靜濤：《二二八事件實錄》，臺北：海峽學術出版社，2007；以及王曉波：《二二八真相》，臺北：海峽學術出版社，2002。

[15] 詳見徐秀慧：〈光復初期的左翼言論、民主思潮與二二八事件〉，收入黃俊傑編：《光復初期的臺灣：思想與文化的轉型》（臺北：國立臺灣大學出版中心，2005），頁 105-165。

在這場政治恐怖之中，受害人高達八千多人，包括知識份子、文化人、工人、農人……等各階層。[16]

二、對時局的憤懣

　　1946 年，臺靜農的〈憂患〉詩寫出對王冶秋的擔心，也表達了當下所處的環境。其實，在戰後初期，臺靜農除了寫些學術性的著作外，[17]散文、詩歌是相當少見的，這不外乎是迫於時局的壓力，刻意壓抑了心中對政治環境的不滿，否則以他社會寫實的創作精神，一定會作出像〈乙酉冬觀馬歇爾來作迎神曲〉[18]一類的詩作來諷刺當局。然而不諷刺社會現實，並不代表他獨善其身，雖然收起了激烈的筆鋒，卻將人道關懷抒發在回憶類的文字裡。1947 年 10 月寫的〈談酒〉，敘述有一次一位朋友帶來了兩瓶苦老酒，勾起了在青島時期的許多回憶，從他說喜歡苦老酒的原因，即簡單而深刻的隱喻了他當時的心境：

[16] 戰後臺灣白色恐怖，可有狹義、廣義之別。就狹義而言，又可分為二階段，第一階段是從 1947 年 2 月，一直延續到 1948 年底。這段期間，國民政府軍對針對臺灣島內的動亂進行武裝鎮壓，執行者以軍隊為主，特務機關為輔。鎮壓的對象以領導或參與協商的菁英階層，以及參與二二八事件的群眾為主。第二階段則是從 1949 年底國民政府遷來到 1950 年代末期為止。這個階段的執行者以特務機關為主，而軍警武力為輔。鎮壓對象即島內所謂的共黨潛伏分子和臺獨分子。就廣義而言，臺灣白色恐怖年代，實際上應從 1949 年的四六學生事件算起，迄至 1987 年解除戒嚴令，終止動員戡亂時期及廢止懲治叛亂條例，甚至修正刑法 100 條為止。詳見侯坤宏：〈戰後臺灣白色恐怖論析〉，收入《國史館學術集刊》第十二期，2007 年 6 月，頁 139-204。

[17] 例如〈兩漢樂舞考〉(1947)、〈屈原《天問篇》體制別解〉(1947)、〈《古小說鉤沉》解題〉(1948)、〈從「杵歌」說到歌謠的起源〉(1948)〈中國文學系的使命〉(1949) 等。

[18] 「冉冉雲旗動，靈車下大荒。千官爭警蹕，列宿拜堂皇。帝篆風雷護，民怨虎豹狂。天威凜咫尺，伐鼓奠椒漿。」此詩在 1975 年 6 月 9 日交付於林文月的《臺靜農自書詩卷》中作〈乙酉冬觀迎神〉，在 1984 年寫贈施淑的《臺靜農三絕冊》作〈乙酉迎神曲〉，乙酉系指 1945 年。原本臺靜農親友多不知「迎神」所指為何？八零年代末，臺灣政治環境較為寬鬆，禁忌較少，所以臺靜農晚年始敢將寫定本改為〈馬歇爾來臺作迎神曲〉，舒蕪〈憶臺靜農先生〉：「這其實是一首政治詩，諷刺抗戰勝利後，馬歇爾以美國總統特使的資格來華，國民黨要人奔走逢迎的醜態。」詳見《臺靜農詩集・白沙草》，頁 17-18。

濟南有種蘭陵酒，號稱為中國的白蘭地，濟寧又有一種金波酒，也是山東的名酒之一，苦老酒與這兩種酒相比，自然無其名貴，但我所喜歡的還是苦老酒，可也不因為它的苦味與黑色，而是喜歡他的鄉土風味。即如它的色與味，就十足的代表它的鄉土風，不像所有的出口貨，隨時在叫人「你看我這才是好貨色」的神情；同時我又因它對於青島的懷想，卻又不是遊子忽然見到故鄉的事物的懷想，因為我沒有這種資格，有資格的朋友於酒又無興趣，偏說這酒有什麼好喝？[19]

不喜歡蘭陵、金波等名酒；喜歡苦老酒的鄉土風，而將「苦味」與「黑色」視為鄉土風的兩樣特徵，與他早期鄉土小說中所披露小人物生活的苦澀與艱難的意象是一脈相承的。然而不見得要如同部分學者將這些意象解讀為臺靜農思念故鄉風情、感受故國溫暖一類的心情，[20]正如臺靜農說的「同時我又因它對於青島的懷想，卻又不是遊子忽然見到故鄉的事物的懷想，因為我沒有這種資格」，只能說他藉由苦老酒勾起了在青島的回憶，而回憶間又蘊含了人道關懷，臺大教授羅聯添言：「文章（指〈談酒〉）似在不經意之間，談看自己曾經飲過、且留下特深印象的苦老酒，亦在不經意間表現『鄉土』文思和人生『悵惘』。」[21]這是臺靜農為文一貫的風格，且看《龍坡雜文》「回憶類」的文章，臺靜農總是能運用片段的事物，依循著他內在的精神與情感，重構出含蓄而深邃的意境。[22]

此外，在 1948 年，臺靜農寫了一行書條幅寄給在廣西桂林師範學院的方重禹（舒蕪），內容為明代陳大樽（1608-1647）的詩：

[19] 臺靜農：〈談酒〉，《龍坡雜文》，頁 50。
[20] 例如劉小華：〈論臺靜農散文的審美視界〉，《淮陽師範學院學報》，哲學社會科學版，第 24 卷，2002 年 3 月，頁 385；施軍：〈人文情懷 學術視野──臺靜農《龍坡雜文》論〉，《江蘇廣播電視大學學報》，第 13 卷，第 4 期，2002 年 8 月，頁 51。
[21] 羅聯添：《臺靜農先生學術藝文編年考釋》，頁 422。
[22] 詳見張淑香：〈鱗爪見風雅──談臺靜農先生的《龍坡雜文》〉，收入林文月編：《臺靜農先生紀念文集》，頁 255-299。

端居日夜望風雷，鬱鬱長雲掩不開。

青草自生揚子宅，黃金初謝郭隗臺。

豹姿常隱何曾變，龍性能馴正可哀。

閉戶厭聞天下事，壯心猶得幾徘徊。

　　陳大樽，初名介，後改名子龍，字臥子、懋中、人中，大樽乃其號，崇禎進士，清兵陷南京後，積極展開抗清活動，後事敗被捕，投水自盡。文學造詣上，《明史》稱他：「生有異才，工舉子業，兼治詩賦古文，取法魏、晉，駢體尤精妙。」[23]然而臺靜農以此詩贈舒蕪，並非欣賞陳子龍的詩文造詣，而是推崇其人格、精神。陳子龍在明亡之後，涉入多起反清復明的抗爭，其1645年在故鄉松江舉事，此役轟轟烈烈，卻無奈功虧一簣。清兵平定亂局之後，陳子龍逃往佛寺喬裝成佛僧，改名信忠，暫避風頭。過不久，他又結合其他志士圖謀再起，不料事發被捕。清軍將其押送南京，遂於途中跳水自盡，時年三十九。陳子龍這種為職志奮鬥不懈、死而後已的精神，是他得以名垂青史的主因。[24]

　　根據舒蕪的詮釋，臺靜農寫此詩完全是借古人之詩，言自己之志。首聯「端居日夜望風雷，鬱鬱長雲掩不開」乃隱喻當時大陸的解放戰爭和臺灣的政治空氣，次聯「青草自生揚子宅，黃金初謝郭隗臺」則是指自己冷寂自甘和堅負自守的處境。[25]「借了這首詩，表達了他在抑鬱的氣氛和冷寂的生活中，狷介自守，而壯心未已，渴望風雷之情。」[26]無論身在大陸時或渡海來臺後，政治氛圍無從寧靜，處處充斥著黑暗與險絕，想要有匡濟社會的心思，卻無奈力不可為，在臺靜農身處白沙的時期，即有一首〈山居〉詩：

[23] 〔清〕張廷玉：《明史》（臺北：鼎文書局，1982），頁，7096。

[24] 詳見孫康宜著，李奭學譯：《陳子龍柳如是詩詞情緣》（臺北：允晨文化，1992），頁45-58。

[25] 詳見舒蕪：〈憶臺靜農先生〉，收入許禮平編：《臺靜農詩集·附錄》，頁32。

[26] 舒蕪：〈讀《龍坡雜文》——悼臺靜農先生〉，收入陳子善編：《回憶臺靜農》（上海：上海教育出版社），頁42。

　　山深玄豹隱，風急冥鴻高。

　　坐對梅花雨，吞聲誦楚騷。[27]

　　「玄豹」、「冥鴻」皆有避世隱居、藏而遠害之意，[28]「坐對梅花雨，吞聲誦楚騷」，則以愛國詩人屈原比擬，表達了內心憂國憂民卻無能為力的感嘆，而此詩以「山深玄豹隱」自況，與陳子龍的「豹姿常隱」是同樣的意思。[29]身處臺灣戰後初期的政治環境，臺靜農何嘗不想操史筆一吐為快，然而若此，生命的變數卻又如何？對於紛紛擾擾的天下事只能「閉戶厭聞」罷了！甚至在面對各種迫害的情勢上，臺靜農後來在〈夜〉詩中還透露出一種「見怪不怪」的心情：

　　無明大夜難成寐，狐鼠穿籬折屋行。

　　魑魅罔兩都見慣，老夫定定到天明。[30]

　　柯慶明先生認為此詩正象徵著臺灣當時的高壓政局與白色恐怖，在〈臺靜農先生詩作中的兩岸經驗〉有詳細的闡述：

　　「夜」而稱「無明大夜」，正已由物理現象而轉化成為時代政局的隱喻。「無明」的形容更是沉重，「夜」而稱「大」，強調的正是無邊無際的黑暗。「狐鼠穿籬折屋行」象徵的正是白色恐怖，官員特務對於人家「籬」「屋」，亦即基本生存權利與生活空間的破壞。而怪形怪狀直接傷害良民的「魑魅罔兩」，（如〈寶刀〉中的「惡魔」）亦自多年來的種種經歷已「都見慣」，因而雖然仍是「難成寐」，但長久以來的「見怪不怪」的認知，以及因此養成「知止有定」的修為，使得他仍能「老夫定定到天明」；能夠「定定」的支撐「到」「天明」。

27　臺靜農：《臺靜農詩集・白沙草》，頁13。

28　漢代劉向《古列女傳・賢明傳・陶答子妻》：「妾聞南山有玄豹，霧雨七日而不下食者，何也？欲以澤其毛而成文章也，故藏而遠害。犬彘不擇食以肥其身，坐而須死耳。」又，漢代揚雄《法言・問明》：「飛鴻冥冥，弋人何篡焉。」

29　詳見舒蕪：〈憶臺靜農先生〉，收入許禮平編：《臺靜農詩集・附錄》，頁32。

30　許禮平編：《臺靜農詩集・龍坡草》，頁46。

「天明」則「無明」自然消失，臺先生不避重字，正反映了對於光「明」
安和的渴望。[31]

　　臺靜農來臺前三次的牢獄之災，艱苦多磨的局勢更劣於臺灣初期，「狐
鼠」們的技倆早已見識，讓他有「魑魅罔兩都見慣」之感，自能「定定到天
明」了。[32]臺靜農到了晚年，還有首〈過青年公園有悼〉，旨在念及遭白色恐
怖迫害的學生蕭明華：

> 荒木交陰怪鳥喧，行人指說是公園。
> 忽驚三十年前事，秋雨秋風壯士魂。[33]

　　臺益堅言：「『秋雨秋風』乃暗指蕭明華女士，白沙時女師院學生，魏建
功得意門生。來臺後與其夫（于非）皆任教於師範學院，五零年代以『匪諜』
案槍決於馬場町。于非則逃回大陸。」[34]此詩以「荒木交陰怪鳥喧」的陰森
意象起興；以女烈士秋瑾臨刑遺詩「秋風秋雨愁煞人」來作結。[35]人們路過
的「青年公園」，在臺靜農眼裡卻是學生在白色恐怖中遭槍決的刑場，顯得
格外諷刺。

三、天人永隔的不捨──許壽裳遇害與喬大壯自沉

　　許壽裳（1883-1948），字季黻（或季茀），浙江紹興人。1945 年抗日戰
爭勝利後，擔任考試院考選委員會專門委員，隨即應時任臺灣省行政長官公
署長官陳儀之邀，前往臺灣擔任臺灣省編譯館館長，委以戰後臺灣的文化重

[31]　柯慶明：〈臺靜農先生詩作中的兩岸經驗〉，《臺灣文學研究集刊》（臺北：臺灣大學臺灣文
　　學研究所，2011 年 2 月）第九期，頁 128。
[32]　柯慶明先生認為臺靜農對於安和悠遊的渴望亦見於〈題大千游魚〉，同上註。
[33]　許禮平編：《臺靜農詩集・龍坡草》，頁 54。
[34]　同上註。
[35]　詳見柯慶明：〈臺靜農先生詩作中的兩岸經驗〉，《臺灣文學研究集刊》第九期，頁 128。

建工作。[36]二二八事件後因臺灣省行政長官公署的改組，陳儀離職，臺灣省編譯館撤廢，許壽裳轉任臺灣大學中文系教授兼系主任，1948 年 2 月 18 日在教員宿舍遭慘遭殺害。[37]許壽裳的遭遇讓臺靜農萬般悲痛，據臺靜農 1948 年 4 月所作追悼許壽裳的散文〈追思〉，許壽裳遇害當日，臺靜農和魏建功還有去拜訪他：

> 在二月十八日下午，我同建功兄經過先生寓所，因便走訪先生，未進客廳，就在廊下匆匆說幾句話，先生站在廊上，映著陽光，面色非常溫潤，當時心想，像先生這樣神情，一定要享大年的，誰知道不過十小時以後，竟給我們以永生忘不了的慘痛。[38]

臺靜農與許壽裳有著相當特殊的情感，早在北京時期，二十多歲的臺靜農經由魯迅的介紹初識許壽裳後，始終都無緣長伴，一直到進入臺灣大學，「纔得常在先生左右」。[39]許壽裳為人總是謙沖溫和，但面對不合理的事情，卻又像個熱血青年一樣奮鬥不懈，臺靜農以許壽裳為女子高等師範學校奔走的事件、抗戰時爭取學術獨立的問題，和主持國立編譯館與籌劃國語等事蹟

[36] 據許壽裳之女許世瑋所言，許壽裳赴臺還有一個重要原因，即認為臺灣較安定，可以完成《魯迅傳》和《蔡元培傳》的寫作。許壽裳把來臺後發表在各報關於魯迅的文章匯集起來，於 1947 年 6 月出版了《魯迅的思想與生活》，同年 10 月又出版了《亡友魯迅印象記》，同時又在各書刊發表相關文章，例如 1947 年 5 月 4 日發表於《新生報》的〈臺灣需要一個新的五四運動〉，毫不畏懼的宣傳魯迅精神和五四精神。此外，同年從 12 月 12 日至 20 日，舉辦七次「中國現代文學講座」，宣揚五四以來的現代革命文學，講者包括臺靜農、李霽野、李何林、錢歌川、雷石榆……等。

[37] 詳見黃英哲編：《許壽裳臺灣時代文集》（臺北：臺大出版中心，2010），頁 5-6。關於許壽裳遇害，臺灣省警務處於 2 月 22 日宣布破案：「兇手係編譯館前工友高萬俥，因偷盜被發覺，故釀成血案。」（《新生報》，1948 年 2 月 23 日）引自黃英哲編：《許壽裳臺灣時代文集》，頁 322。然而左派人士有不同的說法，大陸學者古遠清：「許壽裳因在臺灣宣傳以魯迅為英勇旗手的五四運動，努力在祖國寶島傳播新文化、新思想而引起右翼文人的恐慌和怨恨，於 1948 年 2 月 18 日深夜被特務慘無人道地用斧頭砍死。」詳見古遠清：《幾度飄零——大陸赴台文人沉浮錄》（桂林：廣西師範大學出版處，2010），頁 69-70。

[38] 臺靜農：〈追思〉，《我與老舍與酒——臺靜農文集》，頁 152。

[39] 同上註。

來說明許壽裳「謙沖慈祥，臨事不苟」的生平。[40]面對心中所敬重長者的逝去，臺靜農有更加沉痛的告白：

> 我現在所能記下的只是與先生的遇合，所不能記下的，卻是埋在我心裡的悲痛與感激，先生之關心我愛護我，遠在十幾年前，而我得在先生的左右繞幾個月。這幾天，我經過先生的寓所時，總以為先生並沒有死去，甚至同平常一樣的，從花牆望去，先生正靜穆的坐在房間的小書齋裡，誰知這樣無從防禦的建築，正給殺人者以方便呢。[41]

　　臺靜農強調陪在先生旁的日子向來不多，好不容易有了長期相處的機會，卻得天人相隔，對臺靜農而言，這是難以接受的事實，甚至是不願接受。甚至事隔四十年，臺靜農依然無法忘懷，大陸研究魯迅的學者陳漱渝在臺靜農晚年時對他做過五次訪談，後來為文說：「不知怎的，我第一次拜訪臺老時，他就回憶起了魯迅的摯友許壽裳先生深夜夢中死於柴刀之下的那種被莫名的恐懼籠罩著的日子。」[42]可見，許壽裳的橫禍在臺靜農生命中的確是個「永生忘不了的慘痛」。

　　後來喬大壯（1892-1948，原名曾劬，字大壯，後以字行，號波外居士）繼任系主任，住在溫州街和臺靜農家相對，臺靜農幾乎天天上門拜訪，當時喬大壯由於對時局的悲憤與內心的孤寂，心情往往不得平復。事實上，在許壽裳遇害之前，喬大壯就日夜酗酒，臺靜農回憶道：

[40]　同上註。

[41]　同上註，頁 154。

[42]　陳漱渝：〈丹心白髮一老翁〉，《冬季到台北來看雨》（臺北：黎明文化出版社，2002），頁132。

傍晚，我同建功將他送回宿舍，從侍奉他的工友口中，知道他從除夕
起，就喝高粱酒，什麼菜都不吃。燈前他將家人的相片攤在桌上，向
工友說：「這都是我的兒女，我也有家呀。」[43]

戰後，由於子女分散各地，喬大壯一人來到臺灣，既無家園，也無安身
之地，心中的寂寥讓他不願面對生命。當時已過陰曆年兩三天了，喬大壯連
日喝酒，臺靜農和魏建功使盡法子想讓他吃點東西，卻沒有用。不幸的是，
許壽裳遇害的事件又在此時發生，喬大壯在人前並無太大的震動，但在許壽
裳靈前卻淚流不止。四月時，國民政府教育部要喬大壯回南京擔任從事防止
學生運動宣傳的顧問，為其所拒，但五月時，喬大壯忽然想要回上海，說是
要探望家人。離臺前夕，當時是中文系學生的葉慶炳還有去探望他，他正一
人獨酌，見到學生來訪，就談起南朝詩人庾信的〈哀江南賦〉來：

他大段大段的背誦賦文，當他背誦到「日暮途遠，人間何世？將軍一
去，大樹飄零。壯士不還，寒風蕭瑟。」聲音低沉得如在哭泣。接著
背誦到「豈有百萬義師，一朝卷甲，芟夷斬伐，如草木焉！」聲音忽
然高昂起來。在燈光下，我們看到他的兩眼都紅了。[44]

回滬後，家人覺其言行異常，時時相伴左右。七月初，由兒媳婦陪同訪
老友徐森玉，相談甚歡。誰知喬回家後假裝午睡，趁家人不備時搭車到蘇州
太安旅館，寫了遺書後，自沉於蘇州的梅村河。臺靜農說：

戰後，兒女分散各地，剩下波外翁一人，栖栖遑遑，既無家園，連安
身之地也沒有，渡海來臺，又為什麼？真如墮瀰天大霧中，使他窒息
于無邊的空虛。生命於他成了不勝負荷的包袱，而死的念頭時時刻刻
侵襲他，可是死又不是輕而易舉的事，這更使他痛苦。在臺時兩度縱
酒絕食，且私蓄藥物，而終沒有走上絕路。到了上海，又將輓季茀（許

[43] 臺靜農：〈記波外翁〉，《龍坡雜文》（臺北：華正書局，1988），頁93。
[44] 葉慶炳：〈四十三年如電抹〉，收入林文月編：《臺靜農先生紀念文集》，頁74。

壽裳）先生詩「門生搔白首」改得溫和些。……如此種種，都可見他的生命與死神搏鬥的情形，最後死神戰勝了，於是了無牽掛的在風雨中走到梅村橋。[45]

　　這段話詳述了喬大壯走上自沉路的心境，[46]一個飽受現實折磨的舊時代文人，不堪希望的破滅與憤世，用「酒人何嘗麻木，也許還要敏感些」[47]來形容喬大壯，更令人唏噓。

四、小結

　　臺灣的戒嚴時期長達三十八年，臺靜農的前半生在喪亂、流離中度過，來臺後又面臨政府的高壓統治，偏偏高壓統治的目的又是為了遏止共產黨勢力，左翼背景的臺靜農，在大陸的時候還有四處奔走以換取生存空間的可能，在臺灣，是完全行不通了。對時局無能為力的臺靜農，借古喻今成了渲洩情緒的方式，這「鬱鬱長雲」不僅是世道的陰雲，更是心中無限的悵惘，無奈「豹姿常隱」、「龍性能馴」，所有嫉惡如仇的反抗精神，終究要隱藏於順應時局的外表下，也莫怪臺靜農對於能置生死於度外，明知不可為而為之的歷史人物，總有分特殊情感。臺靜農早年的《地之子》、《建塔者》兩本小說集，以銳利筆鋒發不平之鳴，《地之子》是站在廣大人民的立場，描繪小人物的悲哀，因為這本小說集，臺靜農被視為成功的鄉土小說家。而《建塔者》則是對軍閥的強烈抗議，「你知道，我們的塔的基礎，不是建築在泥土和頑石的上面；我們的血凝結成的鮮紅的血塊，便是我們的塔的基礎。我

[45]　臺靜農：〈記波外翁〉，《龍坡雜文》，頁101。

[46]　另外在曾紹杰自費發行的《喬大壯印蛻‧序》曾說：「始與先生接席，溫恭謙抑，出以為古之中庸者，久則以先生跡中庸而實狂狷者，當酒後掀髯，跌蕩放言，又非遁世無悶者，居府援非其志，主講大庠又未能盡其學，終至阮醉屈沉，以詩詞篆刻傳，亦可悲矣。」見曾紹杰編：《喬大壯印蛻》（臺北：曾紹杰發行，1976），頁2。

[47]　臺靜農：〈記波外翁〉，《龍坡雜文》，頁100。

們期望這塔堅固的永久，不用泥土和頑石，毫無疑惑地將我們的血凝結起來。」[48]強烈的語鋒反映著建國初期軍閥橫行與社會動亂帶給人民的無數災難，所謂的「建塔者」就是為了建立新的社會制度之塔，不畏強權與軍閥抗爭的愛國分子。在戒嚴時期的臺灣，若出現像這樣充滿左翼思想的激進文字在藝文創作中，會受到什麼樣的待遇？然而才剛在臺大執教之際，卻又經歷許壽裳與喬大壯這樣令人沉痛的事件，客觀環境的動盪加上自我心境的不安，一切的憤懣與哀愁，讓他的底心沉鬱卻堅強。

第二節　處世之道

一、「風雅自沐、淡泊自守」

　　1948 年，許壽裳遇害與喬大壯自沉後，臺靜農於 8 月代理系主任，11月正式受聘為臺大中文系系主任，當時文學院長為沈剛伯（1896-1977）。隨著「白色恐怖」籠罩，身分敏感的臺靜農處處謹慎，從他的藝文創作年表可以看出，來臺前期，多著力於學術著作，言志的詩、文創作，在數量上遠不如渡海前，小說更是完全停筆，這最大的原因當然是迫於高壓的政局，許禮平言：

> 大陸變色，臺灣局勢越趨緊張。先生自知與魯迅及左翼文人關係密切，且早歲以三繫黑獄，隨時可遭不測，變得極為謹慎。[49]

[48] 臺靜農：〈建塔者〉，《建塔者》（臺北：遠景出版社，1990），頁 83。
[49] 許禮平：〈臺公靜農先生行狀〉，收入許禮平編：《臺靜農詩集・附錄》，頁 79。

秦賢次言：

> 大陸淪陷，臺灣局勢日益緊張，政治上瀰漫著一股凜屬之風。這時候的臺靜農，自知他與魯迅與左翼文壇的親密關係，以他戰前三次鋃鐺入獄的經歷與紀錄，稍有不慎，隨時都有重入囹圄的可能。因此，他變得格外謹慎，同時也噤若寒蟬。[50]

林文月言：

> 早年的臺先生是一位成功的鄉土寫實小說家，對於中國農村社會的愚昧、閉鎖，黑暗、冷酷，多所諷刺和批判，筆端則常流露出悲憤的情。在四川避戰火時期，所寫的小說與散文，也充分表現著熱烈愛國的心。然而，渡海之後，台灣的局勢日益緊張，政治上長期瀰漫一股凜屬之風，他以過去與魯迅、陳獨秀和左翼文壇的親密關係，又有三次入獄的經驗，遂變得格外謹慎小心。一九四六年以後的寫作，很明顯地不再有小說，而以論文為主。[51]

　　三位先生的說法都表露了臺靜農三次入獄紀錄和在臺灣初期高壓政局下所遭受的危機，[52]此後，除了學術著作，再也看不到他所擅長的短篇小說和譏刺現實的散文，甚至在四十二至四十四年間，四十八至五十二年間，一篇文章也不曾發表過。[53]翻閱《龍坡雜文》，三十五篇文章中，僅有〈談酒〉、〈記《銀論》一書〉、〈《陶庵夢憶》序〉的寫作時間較早，其餘文章多集中在七、八零年代，可以說在戒嚴時期的前半期是極少文學創作的。事實上，

[50] 秦賢次：〈臺靜農先生的文學書藝歷程〉，收入林文月編：《臺靜農先生紀念文集》，頁 15。
[51] 林文月：〈身經喪亂──臺靜農教授傳略〉，《蒙娜麗莎微笑的嘴角》，頁 226。
[52] 臺靜農之子臺益堅在 1987 年因公務的關係去了一趟大陸，在南京見到隔絕四十年的四叔，四叔一天帶他去一處名叫老虎橋的地方，說道：「這個地方叫老虎橋，那年你爸爸從北京被壓解到此地，就關在這裡的監牢，足足關了大半年，這是『天牢』，只要當局朱筆一勾，就處決了。」臺益堅回憶起來心有餘悸。詳見臺益堅：〈身處艱難氣若虹──懷念先父百年永壽〉，收入許禮平編：《臺靜農／逸興》，頁 100。
[53] 詳見秦賢次：〈臺靜農先生的文學書藝歷程〉，收入林文月編：《臺靜農先生紀念文集》，頁 15。

1949 年後臺灣在國民政府「保密防諜，人人有責」的高壓政策之下，首當其
衝的就是知識分子，有學生團體被強迫解散的，也有大學教授被派員抄家
的，甚至在 1951 年，臺靜農還被臺灣文學團體指責為「左派同路人」，若對
反共不表態，即該送綠島管訓。[54] 在時局的多重壓力下，臺靜農頗為緊張，
所幸在傅斯年擔任臺大校長的時候，以其社會地位和政界關係，挺身申言，
凡要抄查臺大教授住宅者，必須由他在場作旁證，如此雖暫免風波，但臺靜
農還是命子益堅將自重慶帶來的《戰爭與和平》、《靜靜的頓河》……等俄國
文學作品在後院付之一炬。[55] 在「反共文學」被大力提倡的時代，[56] 臺靜農選
擇沉默，收起以往的鋒芒，依張淑香教授言，即「由狂飆式的風雲際會而至
退盡絢爛，以風雅自沐，淡泊自守」，[57] 以至在未來主持系務的十多年間沒有
出任何「差錯」。按姜一涵的說法，臺靜農不是單靠命運，而是憑藉了他的
智慧，也就是「知幾」和「退藏」的智慧，將其「左傾」的餘蔭藏起來，使
他從一個以文字譏刺現時的新文學家，轉變為一個古典學者和傳統書畫家，
最後以古典書家聞名於世。[58] 然而他並非使自己麻木、無感，而是將所有知

54　詳見羅聯添：《臺靜農先生學術藝文編年考釋》，頁 465。

55　詳見臺益堅：〈身處艱難氣若虹——懷念先父百年永壽〉，收入許禮平編：《臺靜農／逸興》，
　　頁 98-101。臺益堅在文中還提到：「八六年七月父親來美，我們在舊金山中國城吃中飯，飯
　　後走進一家中文書店，本來是隨便看看，卻無意間發現一本《魯迅和他的同時代的人》，只
　　有一本上冊，我看目錄中正好列有父親和許多他的老友，就買下了送給父親，他直覺地說：
　　『這書不方便帶回臺北吧？』我忍不住說：『你現在就是捧在手上，誰也不會過問你的。』
　　他終於帶回去了，但是在書面上他仍加了一層封皮。」

56　王德威認為「反共文學」的特色就是連篇累牘的控訴共產暴政、濫情誇張的情節、兩極化
　　的角色設計、簡單不過的道德教訓，這樣的「反共八股」在執政者眼中，卻是打擊共產邪
　　惡的利器，這種文學的「好處」在於它可以一再重複，成為不斷回收再製的資源，根據保
　　守的估計，五零年代的臺灣，可以被貼上反共標籤的作家超過一千五百位，生產了將近七
　　千多萬字的文學。詳見王德威：《一九四九：傷痕書寫與國家文學》（香港：三聯書店，2008），
　　頁 30-31。

57　張淑香：〈鱗爪見風雅——談臺靜農先生的《龍坡雜文》〉，收入林文月編：《臺靜農先生紀
　　念文集》，頁 256。

58　詳見姜一涵：〈「書道美學隨緣談」之二六——被湮埋了的「五四精神」：臺靜農先生「退藏
　　于密」〉，《美育》95 期，1998 年 5 月。

覺與不平隱喻於抒情散文、詩歌、書畫等藝術形式之中，再加上身負臺大中文系系主任這個頭銜，言行處事不得不更加低調了。

二、繼往開來的使命感

　　臺靜農代理主任期間，也擔任招生委員會委員，當時全校報考的學生約三千五百多人，錄取八百人，中文系錄取三十五人，並新聘了戴君仁、洪炎秋、劉仲阮為教授。[59]正式受命為系主任後，臺靜農撰寫過一篇〈中國文學系的使命〉，對中文系課程提出了許多構想與見解，這篇手稿後收錄在中央研究院所編的《臺靜農先生輯存遺稿》。此文闡述了大學中文系各家各派的不同見解外，也說明了自己的意見：

　　中國文學既是中國文化的一部分，從事於中國文學研究者，也就是從事於中國文化一部分的工作。那麼，我們負有「繼往開來」的責任；所謂「繼往」，便是兩千多年來我們祖先留下的遺產，我們不能置之不顧，因為每一民族的文化都是由於歷史的累積成為整個的，不能從中割裂為兩段的。貴古賤今，固然要不得；相反的，貴今賤古，也是要不得。所以我們對於古文學，我們要發掘它，整理它，甚至以客觀的精神去批評它。在這一觀點上，我是贊同古文學的研究與新文學的研究並重的。但為學生的興趣，以及事實上兩者不能兼顧起見，學生可於兩者選擇其一為主科，以研究「古文學」為主科的，則多修有關於「古文學」的課程；以研究「新文學」為主者，則多選修有關「新文學」的課程。但從事於古文學研究者，不能不知現代文學的發展；從事於新文學研究者，不能不知中國文學歷史演變。至於兩方面的課程，盡可能的與外國文學系、歷史系、哲學系以及政治經濟系構通。

[59] 詳見羅聯添：《臺靜農先生學術藝文編年考釋》，頁437。

同時我還贊同語言學獨立成為一系，近年語言學走上了純科學的道路，而古文字的資料又日出不窮，它們有無盡的前途，必得獨立起來，才能夠大大的發展。況且近年的大學中文系有的已經分出「文學」與「語言文字」兩組，足見「語言文字」早與「文學」取得分庭抗禮的地位，這是必然的趨勢，再讓它回到中文系附庸的地位，已是絕不可能的了。[60]

　　臺靜農的意見包括四點：第一，中國文學研究者負有繼往開來的責任；第二，新文學與古文學的研究並重；第三，中文系要與其他科系構通；第四，語言文字學要獨立出來，不能成為中文系的附庸。作為一個「五四分子」，卻非一味地重視新文學，反而是以承繼傳統文化為前提，將中文系的課程內容，融入新的元素。臺靜農為了拓展中文系學生的視野，規定大二學生再續修英文一年，鼓勵選修外系課程，又請歷史系沈剛伯同意中文系學生修其「西洋通史」、「西洋文化史」，此外，亦商請外文系主任英千里、心理系主任蘇薌雨分別為中文系學生講授「西洋文學史綱」及「心理學」。[61]如此創新的課程規劃讓臺大中文系注入了開放、多元的思維。而臺靜農除了講授「中國文學史」，[62]亦教一班大一國文，當時傅斯年校長相當重視大一國文，經常到班上去旁聽國文，他認為國文不但是大一學生的語文課程，同時還應該是大一學生的人格修養課程。[63]至於國文教本，傅斯年校長亦認為許壽裳所編的《大一國文選》包含歷代古文及近代語體文，內容太雜，未必對學生有益，因此臺靜農委毛子水、金祥恆主持重編的工作，以《史記》、《孟子》、《左傳》等選文，作為新的國文教本。[64]林文月教授回憶道：

[60]　近代文哲學人論著叢刊編輯委員會：《臺靜農先生輯存遺稿》（臺北：中研院中國文哲研究所籌備處，1993），頁201-202。

[61]　詳見羅聯添：《臺靜農先生學術藝文編年考釋》，頁443。

[62]　林文月認為在臺先生的「中國文學史」課程中，所學到的並非僅止於內容，而是治文學史的方法，甚至是研究中國古典文學的方法。詳見林文月：〈懷念臺先生〉，《回首》（臺北：洪範書局，2004），頁129-135。

[63]　詳見葉慶炳：〈四十三年如電抹〉，收入林文月編：《臺靜農先生紀念文集》，頁75-76。

[64]　詳見羅聯添：《臺靜農先生學術藝文編年考釋》，頁445。

一九五二年考入台灣大學中文系時，臺先生正主持系務。初為大學
生，面對系主任，難免心懷敬畏。大二時，與外文系合班上先生所講
授的中國文學史課，以劉大杰的《中國文學發展史》為底本，又筆記
先生補充或修正的一些資料。一年下來，課止於南北朝，但我們領略
到治文學史的方法；甚至於研討古典文學的基本態度。先生實有他自
己用蠅頭小楷書寫而未發表的文學史稿。其後，又選修楚辭課，較諸
大班人眾的文學史課，請益機會稍增。於〈離騷〉、〈九歌〉等篇章，
先生往往綜合古今學說，更佐以民俗學之新觀點，令我們於閱讀遙遠
之古典，獲得千古彌新之感動。尤令我驚異的是，先生以白話文翻譯
〈九歌〉，作為期末考之題目，此種開新之方式，顯現了他極獨特的
風格。[65]

　　從臺靜農對臺大中文系初期的系務規劃以及教書方式看來，充分體現了
「繼往」與「開來」的胸襟與視野。在他擔任系主任的二十年裡，不但聘請
了前輩學者及青年俊彥，亦留聘優秀的畢業生，讓師資陣容更加多元化，大
大拓展臺大中文系的學術研究範疇。無論是語言學家董同龢（1911-1963）講
授「西洋漢學名著導讀」、熟悉日本漢學的黃得時（1909-1999）講授「日本
漢文學史」、前駐印外交官糜文開（1907-1983）講授「印度文學概論」，以及
作家聶華苓（1925-）、王文興（1939-）先後講授的「現代文學」等，都是極
為開明的課程規劃。[66]在臺灣的學術界，中文系與外文系往往代表著兩種不
同學風，中文系重視古典文學的研究，並鑒於戒嚴時期不許傳播魯迅及其三
零年代文藝的禁令，往往無法開設中國新文學史相關課程，因而學風顯得特
別保守；相反地，外文系以研究西洋文學為主，學風較為開放，對大陸新文
學作家的心生嚮往。臺靜農重視西洋文學，不但請王文興這樣的前衛作家來
中文系釀造文學創作的環境，還在歐美文學大本營的《現代文學》連續推出

[65] 林文月編：《臺靜農墨戲集》，頁89。
[66] 詳見林文月：〈身經喪亂──臺靜農教授傳略〉，《蒙娜麗莎微笑的嘴角》，頁221-222。此外，
在林文月：《寫我的書》（臺北：聯合文學，2006），頁117-118，講述了糜文開講課的情形。

「中國古典文學研究專號」，使傳統與前衛兩派思潮在這裡匯流。[67]「莫說是四十年前，即使在現今台灣（甚至全中國）的中文系，都是絕無僅有的事例。」[68]臺大教授柯慶明回憶六零年代的臺大中文系，亦說「系裏充滿的是不受格子框限的老師」[69]，可見一斑。

　　臺靜農認為中文系負有「繼往開來」的使命，從其在學術著作上的成績亦可體現這樣的使命感。從《靜農論文集》所收入的二十五篇論文看來，內容包括了語言、文字、文化、文學、民俗、金石、書法……等，涉及的範圍相當廣泛，無論面對何種議題，考據、推論都極為詳細，足見其深厚紮實的國學根柢。在戒嚴時期的前十五、六年，臺靜農的著作幾乎是學術論文，雖然秦賢次說他僅有些「無關時局的古典文學及學術論文」[70]，然而作為一個知識分子，面對高壓的政局，心中對執政者的抗議與不滿真的能不露痕跡嗎？

三、「苟全性命於亂世」的感傷

　　大約在 1956 年前後，臺靜農寫了一篇不到兩千言的〈庾信的賦〉，論述〈哀江南賦〉的寫實精神與承先啟後的地位。此文一直到 1992 年 6 月才排印刊於《臺大中文學報》第五期，手稿影本收入《臺靜農先生輯存遺稿》。在戰後渡海來臺人士的心中，對庾信的〈哀江南賦〉不免有著特殊情感，想當初喬大壯回蘇州自殺前，也是大聲背誦著此賦，其悽愴哀傷之情，令人動容，[71]梁朝庾信奉命出使西魏，但西魏卻攻破江陵，梁元帝出降被殺，庾信

67　詳見古遠清：《幾度飄零——大陸赴台文人沉浮錄》，頁 74。
68　林文月：〈身經喪亂——臺靜農教授傳略〉，《蒙娜麗莎微笑的嘴角》，頁 221。
69　柯慶明：《2009／柯慶明——生活與書寫》（臺北：爾雅出版社，2010），頁 358。
70　秦賢次：〈臺靜農先生的文學書藝歷程〉，收入林文月編：《臺靜農先生紀念文集》，頁 15。
71　詳見葉慶炳：〈四十三年如電抹〉，收入林文月編：《臺靜農先生紀念文集》，頁 74。

懷著亡國巨痛被扣留於西魏，雖然他未能堅守民族氣節，在北朝做了官，但也因為如此，心中的矛盾、哀慟，以及對故土的思念，都沉重表現在〈哀江南賦〉中，臺靜農言：

> 這一鉅制，卻非抒情小賦可比，他寫出了他所處的整個的時代，江左偏安，侯景叛亂，江陵瓦裂，朝士俘虜，人民塗炭，凡所經見的政治得失，社會動亂，皆以極沉痛的感情與嚴肅的態度寫出。[72]

　　經歷多次動盪時局的臺靜農以自己的口吻描述〈哀江南賦〉內容，彷彿親眼所見，心有戚戚焉。自古以來文人往往借歷史事件、典故或文學作品來隱喻自家身世，當臺靜農在探討文學史上的人物時，是否有類似的操作手法？

　　1956 年末至隔年初，臺靜農有兩篇魏晉文學的相關研究著作，即〈魏晉文學思想述論〉與〈嵇阮論〉。前者原載 1956 年 12 月的《文學雜誌》，後者卻未發表，1989 年二文皆收入《靜農論文集》。〈魏晉文學思想述論〉文分六節：一、「漢末士大夫兩種人生態度」；二、「名法政治反應於散文方面的風格」；三、「老莊與玄學並存的新思想」；四、「嵇康、阮籍」；五、「老莊玄學與佛教玄學合流的清談」；六、「自利主義清談家人生觀」。〈嵇阮論〉文分八節：一、「漢末知識分子『黨錮』與『逸民』」；二、「魏晉之際何晏王弼以『老莊為體儒學為用』」；三、「嵇康阮籍以老莊思想的放達藉以避禍」；四、「嵇康阮籍的政治關係與政治意識」；五、「嵇康以『剛腸疾惡』被殺」；六、「阮籍自汙汙人倖免於死」；七、「兩人並受盛名之累」；八、「放達流風及於後世」。[73]

　　〈魏晉文學思想述論〉大方向的推論魏晉文學思想演變過程，大致內容是曹操名法政治思想影響下所產生清峻、通侻的文學風格，其反映出來的文

[72] 近代文哲學人論著叢刊編輯委員會：《臺靜農先生輯存遺稿》，頁 193。

[73] 臺靜農：《靜農論文集》（臺北：聯經書局，1989），頁 81、93。

體便是校練名理的議論文。而何晏、王弼合儒、道為一的新思想體系便充實
了此時在思想上的空虛，同時又出現了嵇康、阮籍藉老莊玄學逃避現實的文
風與抗議禮教的生活方式。魏晉之際，佛教玄學與老莊玄學合流所產生的清
談之風，在東晉之後，卻形成「苟生之為我論」的絕對自利主義，早已失去
原本的玄學思想了。[74]全文層層推論，講述魏晉文學思想的脈絡，客觀嚴密。
然而此文在《文學雜誌》發表後不久，卻又寫了〈嵇阮論〉，他自言：

> 關於文學者，有〈魏晉文學思想述論〉，而意有未盡，乃寫〈嵇阮論〉，
> 兩篇可比照觀之。後人多喜魏晉襟度，實因生值亂朝，不得已託跡老
> 莊，故作放誕，有所逃避爾。[75]

羅聯添言〈嵇阮論〉旨在補充〈魏晉文學思想述論〉中第四節述論嵇康、
阮籍內容之不足。[76]然而，不排除有進一步申論的可能：在約莫六、七千言
的〈魏晉文學思想述論〉中，「嵇康、阮籍」一節就佔了約二千言，是六節
中篇幅最長的一節，但寫完後卻又「意有未盡」，另外作六、七千言的〈嵇
阮論〉來探討嵇康跟阮籍，可見臺靜農對此二人有更多的感發，且文中多論
及二者的為人和政治意識，是頗具批判的文章，與前文客觀談論魏晉文學思
想脈絡演變的論述方式比較起來，〈嵇阮論〉顯然具有較多的主觀論點。

在〈魏〉文中，篇首提到漢末的士大夫有「知其不可為而為之」的黨錮
諸賢，和「遯世無悶」的逸民。「兩者同是出發於儒家的人生哲學，又同是
由於宦官集團的政治迫害而形成的。」[77]在〈嵇〉文中，進一步論述了這個
觀點，他提出《後漢書》值得注意的兩列傳，即〈黨錮列傳〉與〈逸民列傳〉。
〈黨錮列傳〉的人物如范滂、張儉等，明知時事不可為，偏要以澄清天下為
己任，也就是「知其不可為而為之」；而〈逸民列傳〉如梁鴻、龐公等，既

74　詳見臺靜農：〈魏晉文學思想述論〉，《靜農論文集》，頁 81-92。
75　臺靜農：《靜農論文集·序》。
76　詳見羅聯添：《臺靜農先生學術藝文編年考釋》，頁 480。
77　臺靜農：〈魏晉文學思想述論〉，《靜農論文集》，頁 81。

知時事不可為，於是長住山林，不求聞達，也就是所謂的「遁（遯）世無悶」、「獨善其身」一類的人物，這兩者都是屬於儒家的精神，雖然生活態度積極、消極不同，但都不甘心於暴君的統治。臺靜農在說明了這兩種人物的差別後，有一段耐人尋味的言論：

> 而逸民一流的人物，在一般人看來，總以為不如忠烈者之勇猛，然而在炙熱的權勢之下，能以冷眼及唾棄的態度，也不失為沉默的反抗。在中國歷史上，凡具有正義熱忱的知識者，他們生活於動亂時代的政治態度，不是以熱血向暴力死拼，便是以不屑的態度深隱起來。能不以儒家的思想來決定生活態度的，則只有魏末晉初受老莊思想影響的知識分子，嵇康、阮籍便是這一派知識分子的代表。[78]

看來知識分子面對暴政的統治，除了拚死抵抗和遁世深隱兩條路外，似乎還可以歸納出別的處世之道。嵇康是曹魏宗室的女婿，官至中散大夫，雖未參與國家大政，卻是魏廷朝士；而阮籍是曹魏建國元勳阮瑀之後，政治態度也是傾心曹魏的，二者同為士林眾望，不投靠司馬政權，勢必要遭受迫害。身為著名的知識分子又是朝中之士，面對新舊政權的替換，不是做臣僕，便是抗拒，不然就遁隱起來，然而對嵇、阮二人來說，既然不願面對新政權，何不遁隱山林呢？答案依然是不行，因為「作司馬氏的臣僕，絕不可能；抗拒呢，更無此力量；隱遁呢，則一時人望，忽然隱遁起來，那野心家的猜忌又必然的隨之而至。」[79]換言之，以他們二人的身分地位，「隱遁」等同「抗拒」，於是這兩人走向了老莊的自然主義，藉由老莊思想來幫助他們因應時局的困擾，他們「寧可戕賊自己，而以放達的生活，嘲笑禮教，冷視權威，同時他藉此偽裝以保全性命；那麼，他們的頹廢行為，是武器，也是煙幕。」[80]雖然如此，兩人的命運究竟不同，嵇康是個「剛腸疾惡」的人物，卻假借玄學

[78] 臺靜農：〈嵇阮論〉，《靜農論文集》，頁 93-94。
[79] 同上註，頁 96。
[80] 同上註，頁 96。

來隱藏內心的激進思想，這極端矛盾的心理衝突，終於為他招來災禍，臺靜農強調：

> 他（嵇康）究竟是文人而不是政治人物，文人之於政治，往往認識不夠，熱情多於冷靜，主見勝於客觀，既不能有抗爭的勇氣，又沒有容忍的氣度，又要從夾縫中尋覓自全之道。即使暫時找到了避難所，終不免為人所擊倒。[81]

「剛腸疾惡」的嵇康，不免走回了「知其不可為而為之」的儒家精神，在無可逆的時局下終究難逃災禍，他為了替被人誣告的好友呂安作證，卻連同被收押下獄，判處死刑。至於阮籍呢？則是「自汙汙人倖免於死」[82]，他表面是投靠了司馬政權，內心卻苦不堪言，只要遇到司馬政權的徵招，馬上大醉多日，臺靜農形容阮籍如屈原筆下漁父所說的「聖人不凝滯於物，而能與世推移」[83]，以是自汙汙人，使權貴失色，所有的言行舉止，都是為了讓人覺得他任誕而不能治事，臺靜農言：

> 他（阮籍）越麻醉自己，內心越痛苦，別人看他是放達，實際上他是在肢解自己。尤其是賣身投靠的何曾、鐘會等，時時刻刻的要陷害他，處心積慮地要毀滅他。嵇康說他至性過人，與物無傷，只是好飲酒，以致禮法之士把他當仇人，所幸有司馬昭保護他。[84]

阮籍終究為了保存性命，最後還是為司馬昭寫了篇〈勸進文〉，讓司馬昭得以假裝當晉王是被士林勸進的，是眾望所歸的，臺靜農說這是阮籍身上「洗不清的汙泥」[85]。

[81] 同上註，頁 97。
[82] 同上註，頁 99。
[83] 同上註，頁 100。
[84] 同上註，頁 100。
[85] 同上註，頁 101。

　　讀完〈嵇阮論〉，我們不妨設問：當臺靜農在 1948 年寫陳大樽詩寄給舒蕪時，舒蕪一看便馬上明白臺靜農是在「借古人之詩，言自己之志」，那麼臺靜農寫〈嵇阮論〉是否也同樣有借古喻今的想法（又或者是不自覺的流露）？臺靜農早年的小說和在四川時期發表的散文，往往是站在明確的立場，以批判時局或激刺社會現實作為出發點，來臺後不作小說與時文，卻在這篇論文中感受到他昔日慣有的激刺筆鋒。顯然地，〈嵇阮論〉比〈魏晉文學思想術論〉具有更多主觀意識的批判成分，這或許也是〈嵇阮論〉從未發表的原因之一。我們不可否認臺灣戰後初期的政治氛圍與歷史上數次受高壓政權統治的時期有幾分類似，而正始時期就是其中一段。「白色恐怖」在五零年代，國民黨以特務機關為主力執行肅清行動，逮捕或槍決島內所謂的共黨潛伏分子和臺獨分子。[86]面對時局的壓力，又無從隱遁，左翼背景的臺靜農與心懷曹魏的嵇、阮一樣，不斷在尋求因應艱難時局的處世之道，臺靜農認為嵇康、阮籍的老莊思想是「用」而非「體」，只不過是避禍的手段而已，他們雖走放誕的路，卻禁止自己的兒子因循他們。阮籍的兒子羨慕通達，不拘小節，阮籍要他不要這樣；而嵇康，在他兩千言的〈家誡〉中，盡教兒子學些如何應對長官之類的庸俗小節，臺靜農言：

> 他們（嵇康、阮籍）對兒子的話，似乎還不能脫去庸俗的儒家的人生哲學，這是由於本身經驗的亂世生存的艱苦，遂以最庸俗的處事態度教訓兒子，這也就是諸葛亮所說的「苟全性命於亂世」的意思。[87]

　　嵇康、阮籍何嘗不想一展抱負，只是執政者非心中所屬，對他們而言，不為官祿所誘，風骨重於一切，這確實是他們為後人所敬重之處。然而教導孩子的處世哲學，卻是落得「苟全性命於亂世」。這也是無可奈何，畢竟不是誰都要當烈士，也不是誰都能當烈士。能夠像阮籍那樣，對司馬政權表面的歸順，又能不違背良知、原則，大概是知識分子在高壓政局下最折衷的處

[86]　詳見侯坤宏：〈戰後臺灣白色恐怖論析〉，《國史館學術集刊》第十二期，2007 年 6 月，頁139-204。

[87]　臺靜農：〈嵇阮論〉，《靜農論文集》，頁 96。

世哲學了吧！臺靜農早年當然是屬於激進的行動派，雖然他不見得是屬於「知其不可為而為之」的那一型（因為他很有可能是「知其可為而為之」），結果卻帶來三次牢獄之災，甚至差點慘遭殺戮。幾經喪亂，熬過抗戰時期，終於來到這同是幾經喪亂的島嶼，對他而言，未嘗不是一個新的開始，卻又面臨「白色恐怖」的紛擾，臺靜農沒有選擇歸順、臣服，而是「與世推移」的來因應國民黨政權，然而從他擔任系主任時聘請聶華苓來教授現代文學一事，卻足見臺靜農剛毅的風骨與勇氣。[88]「臺靜農講中國文學史不教唐詩宋詞而專教屈原，講文學史對嵇康阮籍、魏晉名士情有獨鍾，所謂痛飲酒、談離騷，可為名士，這不是發思古之幽情而是有所寄託，是借他人之酒杯澆自己心中之塊壘。」[89]停筆於小說、散文創作的時期，這篇〈嵇阮論〉實為其心中對高壓政權的「吶喊」。

四、小結

　　臺靜農在臺灣戒嚴中期，很可能接受了所謂的「漂白」。柯慶明先生曾談到一個論者未曾注意的事情：

[88] 聶華苓曾說：「臺先生在我一生最黯淡的時候扭轉了我的生活。」1960 年，《自由中國》半月刊因批評國民黨政府與蔣介石而被迫停刊，雷正、傅正等四人因莫須有的「叛亂罪」而被捕，當時擔任文藝欄主編的聶華苓雖無牢獄之災，但有特務跟蹤，有警察深夜上門盤問，親友也因此絕跡。聶華苓不和任何人來往，以免牽連別人，也不給特務任何騷擾的線索和理由。從此，他如同生活於孤島，而孤島外，盡是洪水猛獸。就在這時，臺靜農來訪，聶華苓回憶道：「他要在臺大開一門現代文學的創作課，必須找一位作家去教，問我是否願意去。我驚訝得不知如何回答。不僅因為臺先生對我這個寫作者的禮遇，也因為我知道臺先生到臺灣初期，由於和魯迅的關係，也自身難保；而我那時在許多人眼中是個『敬鬼神而遠之』的人。臺先生居然來找我！我當然心懷激地答應了。臺大教室裡年輕的臉、談藝之樂，立刻將我帶進一個廣闊的世界。我的恐懼病全消了。我又開始過正常人的生活。」詳見聶華苓：〈悼念臺靜農先生〉，收入林文月編：《臺靜農先生紀念文集》，頁 80。

[89] 古遠清：《幾度飄零——大陸赴台文人沉浮錄》，頁 76。

……後來看到《幼獅文藝》上刻意安排的包括臺老師和王夢鷗先生等
人的座談，我才了解司馬先生和瘂弦一樣，早就知道臺先生是五四時
期的文壇前輩，只是歷經政局不明的遷臺初期，臺老師因為和魯迅先
生的關係，除了講授自先秦到唐宋的古代文學，然後閉門寫字遣興，
絕口不提新文學。作為本科生的我們反而都不知道臺老師早期的寫作
生涯。但似乎也從那時候開始，文壇也漸漸對臺先生解禁。臺先生也
漸漸在學術論文外，發表一些後來收在《龍坡雜文》裡的散文。我沒
有去求證是否司馬先生或瘂弦他們，做了類似梅新要幫去國多年的葉
嘉瑩老師自「黑名單」除名，特地要我在哈佛見到葉老師，請她給一
本書讓正中出版，就可「正式」幫她消案，她就可以回國講學。果然
她的《唐宋詞名家詞論集》，交由黨營的正中書局出版後，她終於能
夠回臺，在清華客座兼回臺大授課。[90]

　　《幼獅文藝》是「中國青年寫作協會」的藝文刊物，創刊於 1954 年，
歷任主編皆為「中國青年寫作協會」的編輯群，瘂弦即其中之一。「中國青
年寫作協會」是「中國青年反共救國團」（簡稱「救國團」）所輔導的青年文
藝團體，而《幼獅文藝》即向青少年宣揚反共愛國意識的刊物，司馬中原是
《幼獅文藝》所網羅的主要作家之一。臺靜農參加《幼獅文藝》所安排的座
談會，或許不會只是單純的文藝座談，就政治立場的層面而言，更有去除「黑
名」的意義。放棄「知其不可為而為之」的態度，隱藏反抗暴政的性格，運
用嵇、阮的智慧，以老莊為「用」，放棄激進的手段而選擇在臺大教書，培
育優秀的學者，作一個繼往開來的教育家、藝術家，何嘗不是另一種「澄清
天下」的方式？

[90]　柯慶明：《2009／柯慶明——生活與書寫》（臺北：爾雅出版社，2010），頁 360。

第三節 篆刻藝術
──從「身處艱難氣若虹」談起

一、若虹之氣

　　在高壓政權的監視下，臺靜農除了偶在學術著作中借他人酒杯澆自己之愁外，不但小說、散文不寫，連存世的大量書作中，也難得看到作於戒嚴前期，這段時間，觀其刻印，成了理解臺靜農的另一扇窗口。臺靜農刻有一方印，印文為「身處艱難氣若虹」，道出了他在艱困環境下的一身傲骨。在中國印史上，自明末開始盛行文人治印的風氣以來，印章已非個人姓名字號的專屬印記，而是同詩、書、畫藝術般

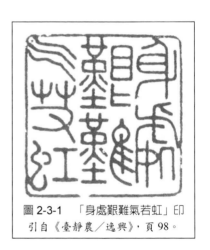

圖 2-3-1 「身處艱難氣若虹」印
引自《臺靜農／逸興》，頁 98。

成為心情寄託的平臺，特別是出現在書畫創作中的閒章，往往能看出創作者在創作當下的心境。當然，對於擅長書畫者而言，閒章的使用往往避不開「構圖」的思維，存在著「布局」的考量，因此所選印章不見得是根據印文內容，而有可能是根據印面的大小與形狀，挑選出與能成功為該幅作品增色或補白的印章。但對於一個兼擅治印的書畫創作者而言，閒章的刻畫與選擇，在印文內容上的顧慮，勢必要比外型考量來得深入。在理解了臺靜農處於高壓政局下的心境之後，就不難體會他所刻的「身處艱難氣若虹」印【圖 2-3-1】。

　　其實「身處艱難氣若虹」並非臺靜農的句子，而是陳獨秀（仲甫，1879-1942）在國民黨的監獄中贈給來探望他的藝術大師劉海粟（季芳，1896-1994）的聯語：「行無愧作心常坦，身處艱難氣若虹。」陳獨秀創辦《新青年》，是五四運動的領袖人物，這無疑給早年的臺靜農留下深刻的印象，是臺靜農極為仰慕的長者。在中央研究院所編輯的《臺靜農先生珍藏書札》中，大部分多為陳獨秀致臺靜農的信札，共有一百餘封，[91]從這些信件看來，他們的交情是從訴說日常事務開始的，逐漸談論到事業規劃與學問切磋。[92]他們通信的這段時間，臺靜農除了在白沙國立女子師範學院教書外，亦在白沙的國立編譯館兼職，當時陳獨秀正在撰寫《小學識字教本》，即是透過臺靜農與館方接洽，因此有許多原稿的修訂，都是通信與臺靜農討論的。[93]從日常瑣事到切磋學問，進而漫談國家文化、歷史，與人生，臺靜農成了陳獨秀無所不談的忘年之交。1940 年 5 月 5 日，陳獨秀將《手書自傳》贈送給臺靜農留作紀念，在書後附言說：「此稿寫於 1937 年 7 月 16 至 25 日中，時居南京第一監獄，敵機日夜轟炸，寫此遣悶，茲贈靜農兄以為紀念。」這便是兩人友情的見證。[94]此外，從臺靜農所藏的這一百多封陳獨秀信札日期看來，始自 1939 年 5 月 12 日，終至 1942 年 4 月 20 日，而陳獨秀於 1942 年 5 月 27 日病故，可見在陳獨秀最後的生命裡，始終與臺靜農保持著密切的聯繫，甚至可以說臺靜農是陳獨秀生命中最後一位摯友了。

　　當陳獨秀身陷囹圄，「身處艱難氣若虹」成了他心境上的寫照，同是受過牢獄之災的臺靜農，面對高壓政局的壓迫與抗日戰爭的生靈塗炭，何嘗不以此懷自處。在《白沙草》中，有數首詩作皆訴說了他當時的艱難處境，例如：

[91]　詳見中央研究院文哲所編《臺靜農先生珍藏書札》首頁「出版說明」。
[92]　吳銘能〈臺靜農先生珍藏書札試讀〉詳細解讀了信件的內容，見中國文哲研究通訊十三卷，第一、二、三期。
[93]　詳見臺靜農：〈九旗風暖少年狂──憶陳獨秀先生〉，收入陳子善編：《回憶臺靜農》，頁 348。
[94]　詳見夏明釗：〈臺靜農與陳獨秀〉，《江淮文史》，2002 年第 3 期，頁 108。

> 煙雨濛濛巴國秋，泥塗掉臂實堪羞。
> 何如怒馬黃塵外，月落風高霜滿韝。（〈泥途〉）[95]
>
> 檢典春衫易米薪，窮途猶未解呻吟。
> 君看拾橡山中客，許國常懷社稷心。（〈典衣〉）[96]

這兩首詩的前兩句都是在感懷時局的艱苦，但後兩句都展現了詩人內心憂國憂民的格局。李猷〈極可珍貴的臺靜農先生遺詩〉評〈泥途〉言：「重慶一帶，秋冬之間，一雨之後，泥濘身陷數尺，舉步艱難。先生居鄉，雨後路途亦苦，而思躍馬塞外，亦無可奈何的想法。」此詩意寓雙關，隱指政治環境惡劣，道途艱辛。[97]雖然身處困境，卻大志懷胸，即使行路艱難，也絲毫消磨不掉對家國社會的關心。甚至從許多詩作中看來，詩人所展現的若虹之氣，更多於生活艱苦的感懷，例如：

> 一擊真堪敵萬夫，翻憐此局竟全輸。
> 他年倘續荊高傳，不使淵明笑劍踈。（〈滬事〉）[98]
>
> 誰使神州錯一籌，江河兩戒盡蒙羞。
> 要拚玉碎爭全局，淝水功收屬上游。（〈誰使〉）[99]
>
> 千年霜槎蛟龍影，穿霧真同蹈海行。
> 腳底群山翻雪浪，叩閽我欲挽紅輪。（〈薄暮山行霧作〉）[100]

抗戰的爆發，詩人身逢家國不幸，滿懷敵愾，胸中悲憤之心難盡。〈滬事〉與〈誰使〉，都展現了詩人胸臆中的英偉氣概。而〈薄暮山行霧作〉，前兩句所描述的是四川山中雲霧，李猷評此詩言：「蜀中多霧，霧中行路之

[95] 許禮平編：《臺靜農詩集‧白沙草》，頁 8。
[96] 同上註，頁 10。
[97] 許禮平編：《臺靜農詩集‧白沙草》，頁 9。
[98] 同上註，頁 5。
[99] 同上註。
[100] 同上註，頁 9。

苦，不曾居蜀者不知。此詩首二句形容絕妙，而第二句『穿霧真同蹈海行』確是實景，第三句翻騰有致，第四句迸力出之，力具萬鈞，皆為好句。」[101] 此論提供了四川山岳環境上的資訊，為此詩下了不可或缺的註解，然而就意象而言，「千年霜槎蛟龍影，穿霧真同蹈海行」兩句應不僅止於客觀環境的描寫而已，同時可能也象徵了中國這條蛟龍正在戰火的煙霧中穿梭，就好像〈泥途〉詩中的「煙雨濛濛巴國秋，泥塗掉臂實堪羞」所暗喻著險惡環境一樣。在臺灣，臺靜農有〈腐鼠〉一詩：

> 腐鼠功名侏儒淚，蝸蠻歲月大王雄。
> 老夫一例觀興廢，不信人間有道窮。[102]

此詩不僅充滿對時局的批判，柯慶明先生更認為此詩已達到史家的精神層次，像司馬遷所謂：「綜其終始，稽其成敗興懷之紀。」這種貫通古今的觀念，因而表達以「一例」而「觀興廢」，但卻又表達了「不信人間有道窮」這更加深沉的精神信念，反映了他對天道人心不滅的信心。[103]

身處戰後臺灣的高壓政局下，為了避免麻煩，臺靜農收起強烈的批判筆鋒，潛心校園，而內心的憤懑卻藉由書、畫、印藝術來表達，這方「身處艱難氣若虹」印，是臺靜農在高壓政局下，引以自惕的告白，刻印的「銘記性」無疑超過書、畫藝術，印紙上若印心頭。

[101] 同上註。

[102] 許禮平編：《臺靜農詩集・龍坡草》，頁45。

[103] 詳見柯慶明：〈臺靜農先生詩作中的兩岸經驗〉，《臺灣文學研究集刊》第九期，頁127。此外，柯慶明先生對此詩有詳盡的註解：「腐鼠」的典故出於《莊子・秋水》，乃莊子謂相梁而恐其代己的惠子所作的寓言：「鵷鶵得腐鼠，鴟過之，仰而視之曰：『嚇！』今子欲以子之梁國而嚇我邪？」；而「蝸蠻」則見《莊子・則陽》，戴晉人所作的寓言：「有國於蝸之左角者曰觸氏，有國於蝸之右角者曰蠻氏。時相與爭地而戰，伏尸數萬，逐北旬有五日而後反。」「蝸蠻歲月大王雄」所批評的是從事內戰的領袖，他們的戰爭本來就缺乏大義，不過是為了滿足個人權欲，然而卻以「大王」自居而故作「雄」狀，更可悲的是在此等領袖下，爭奪臭腐之小小權位，以致患得患失，愴然淚下的政客；所以直謂他們心中的「功名」，其實只是「腐鼠」而已，他們愴然若失所哭的眼淚不過是小人物的「侏儒」淚。同見柯慶明：〈臺靜農先生詩作中的兩岸經驗〉。

46

二、篆刻藝術分析

　　臺靜農對治印下過一番功夫，來到臺灣後為人刻過不少印，葉曙、錢思亮、董作賓、孔德成、胡適、毛準、戴君仁、莊嚴、溥心畬、張大千……等學界、藝文界前輩、故友等，都有臺靜農所刻之印。但如同他的書法一樣，其刻印亦屬娛樂。他從未以篆刻家自詡，卻讓張大千、溥心畬等書畫大師大為讚賞，身為清王室的溥心畬甚至還主動向他求印，當時大約在 1950 年，臺靜農為他刻了兩名字小印以及「義熙甲子」和「逸民之懷」，溥心畬來函答謝：

> 承惠佳刻，鐵筆古雅，損益臣斯之璽，追琢妾趙之章。筆非五色，煥滄海之龍文；石不一拳，化崑山之片玉。永懸此賚，敬奉蕪函，繼志繾綣，靡深仰止。[104]

　　從這典雅、誠摯的謝辭中，道出了溥心畬對臺靜農篆刻藝術的重視，當時臺靜農剛來臺灣沒幾年，不到五十歲，但治印的功夫卻讓溥心畬靡深仰止。臺靜農更是為張大千刻過不少印，經常出現在張大千的畫作中，這都足見臺靜農的治印功底，與早年以為「玩物喪志」的書法所不同者，乃臺靜農早年即好篆刻此道，來臺時，已是篆刻高手。1928 年，臺靜農二十七歲，參與了由沈兼士、陳援庵、馬叔平、劉半農、徐森玉、周養庵組成的「北京文物維護會」，其他的年輕人還有莊嚴、常維鈞。[105]期間莊嚴一時興起，發起「圓臺印社」[106]，以西泠印社創辦人之一的王福庵和西泠印社新任社長馬叔平為導師，社員僅有五人，即臺靜農、莊嚴、常維鈞、魏建功、金滿叔。第一次集會時，「馬先生當場刻一秦璽式的『圓臺印社』，權作印社的『關防』。

[104] 臺靜農：〈有關西山逸士二三事〉，《龍坡雜文》，106-107。

[105] 「文物維護會發起的動機非常單純，當十七年北伐克服濟南後，接著北京的奉軍即將退卻，那時既沒有前後任的交代接收，更沒有所謂受降儀式，倉卒之際，怕北京文物遭到毀壞，因而有這一組織。」詳見臺靜農：〈記文物維護會與圓臺印社〉，《龍坡雜文》，頁 112。

[106] 關於「圓臺印社」的命名經過，詳見臺靜農：〈記文物維護會與圓臺印社〉，《龍坡雜文》，頁 116-117。

王福庵先生為了示範，也刻了一方。」[107]後來「圓臺印社」卻因「文物維護
會」的解散而沒有第二次集會了，這次集會也成了唯一的一次。雖然「圓臺
印社」僅集會一次便成絕響，但為社員們對篆刻的興趣大大起了推動作用，
臺靜農言：

> 這一短命的印社，也引起了我們的興趣，建功在西南聯大教授時，利
> 用蒙自出產的粗藤，即普通作手杖用的，截成短印，一氣刻了二百多
> 方。當年我看了他的印譜，非常驚異。他是文字聲韻學家，運用大小
> 篆以及漢簡書，經營布局，極有創意。至於我，陸續的也驟刀了四十
> 來年，終不成氣候，也就「洗手」了。惟有金滿叔篤守福庵先生法度
> 抗戰時期在江南以此為生。慕陵卻沒有動過刀，但他愛好此道，古印
> 今印他都收藏。[108]

　　啟功在二十多歲的時候認識長他十歲的臺靜農，他說當時臺靜農偶然執
刀刻個小印，並不臨帖、作畫，[109]可見臺靜農確實很早就有刻印的興趣。在
書法方面，臺靜農以沈尹默為師，行草學倪元璐，隸書學石門頌……等，都
不難理出其書學過程與風格演變。然綜觀其篆刻藝術，卻不大容易作脈絡性
的分析，不僅是他無意以篆刻成家，在他自己及其他人的文章中，也鮮少提
到他對於篆刻藝術的看法。再者，其篆刻之作雖為數不多，卻呈現各種風格，
面貌多樣。因此要分析其篆刻，我們以風格歸納法為基礎，所要說明的是，
臺靜農早年就開始刻印，來到臺灣後除了常為人刻印，其自用印章也往往出
於己手，並且一直到八十歲還有刻印的記錄，因此，為了論述上的完整性，
本節所探討的範圍不限於臺靜農來臺前期，亦包含其各個時期的用印，綜合
分析探討。關於臺靜農的篆刻藝術，除了可以在臺靜農的各種書畫集中窺見
其自刻用印之外，例如《靜農書藝集》、《臺靜農墨戲集》集末皆附有印集，
《臺大教職員書畫集》亦收錄不少其為他人所刻之印。馬國權言：「臺先生

[107] 臺靜農：〈記文物維護會與圓臺印社〉，《龍坡雜文》，頁117。
[108] 同上註。
[109] 詳見啟功：〈臺靜農先生墨戲集序〉，臺靜農：《臺靜農墨戲集》，頁7。

對印章藝術之求索，可說上下三千年。」[110]綜觀臺靜農篆刻風格，的確囊括了歷代篆刻特色，以下，即對臺靜農篆刻藝術，先區分為「漢印風格」、「古篆風格」、「秦印風格」、「唐印風格」、「清代各家風格」數類，再以「其他風格」囊括較為特殊的印章。

（一）漢印風格

漢初印章承秦印風格，較無明顯差異，但漸漸地就發展出漢印特有的風格。漢印最大的特點是在篆法上明顯與周、秦不同，周代印面上的金文錯落有序、離合自然；秦代印面上的小篆則是疏朗秀逸，而漢印因為隸書的普及，所以在筆畫的轉折處較多「方」的意味，更適合方寸間的表現，故漢代印面上的小篆在結構上明顯較為方整，並且筆畫濃密厚實，這種以平直方整的線條填滿印面的風格，是漢印的大宗[111]【圖 2-3-2】。自明代文彭、何震以尚古法為創新後，治印家的學習過程就常以漢印為入門典範，王北岳言：

> 因為漢印的面貌很多，兼有圓渾娟秀、蒼渾樸厚、茂密平實、雄快奇肆的各樣風格，包含了各種性質和各種形式的印，所以學篆刻的人要從漢印入手。漢印重法，秦印重韻，韻味不易學得，法度卻可以引領一個人登堂入室，身體百官之富、宗廟之美。[112]

[110] 馬國權：〈臺靜農及其書法篆刻藝術〉，收入許禮平編：《臺靜農／法書集（一）》（香港：翰墨軒，2001），頁 89。

[111] 詳見陳星平：《中國文字與篆刻藝術》（臺北：文津出版社，2005），頁 164-174。

[112] 王北岳：《篆刻藝術》，頁 22。

圖 2-3-2　漢印圖例

引自莊伯和：《篆刻入門》，頁 41。

　　漢印有各種風貌不見得是漢印作為入門典範的理由，因為若要講面貌的多樣，漢印絕不如戰國古鈐。漢印作為篆刻基礎典範的主要原因乃在「重法」，這跟許多書法家認為習字應從唐楷入手一樣，[113]無論是導源於小篆的圓潤型或是隸書的方峻型，[114]漢印都相當強調法度規範，具備了規矩方正、平實飽滿的筆意，自明代至今，篆刻家都是由漢印入手，因此漢印可以說為篆刻樹立起一項學習的里程碑。[115]實際上，漢印風格同樣也是臺靜農篆印的基本款式，從他在四川時期的「半山草堂」印【圖 2-3-3】，就可以看出他治漢印的功底。來到臺灣後，1951 的「錢思亮」印【圖 2-3-4】，1958 年的「胡適手校」印【圖 2-3-5】與「陳世驤」印【圖 2-3-6】，都是屬於基本的漢印風格，1961 年的「胡適的書」則直接以漢隸刻成【圖 2-3-7】。

圖 2-3-3　臺靜農「半山草堂」印 引自《臺靜農法書集二》，頁 82。	圖 2-3-4　臺靜農「錢思亮」印	圖 2-3-5　臺靜農「胡適手校」印	圖 2-3-6　臺靜農「陳世驤」印
	上三方印引自《臺靜農先生學術藝文編年考釋》，頁 36。		

[113] 例如王靜芝，即主張學書法應以唐楷作為基礎。詳見王靜芝：《書法漫談》（臺北：臺灣書店，2000），頁 35。

[114] 詳見王北岳：《篆刻藝術》，頁 22。

[115] 詳見王北岳：〈篆刻之美〉，收入史博館編委會編：《印章之美》，頁 8-9。

　　臺靜農的篆刻風格多樣，但以漢印風格最為成熟，包括下文所要介紹他的秦印、古篆風格，也不脫漢印刀法、佈局的韻味。其他如自己的用印「臺靜農」【圖 2-3-8】、「歇腳盦」印【圖 2-3-9】，都呈現著漢印的樸實風格。

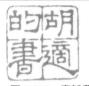

圖 2-3-7　臺靜農「胡適的書」印
引自《臺靜農先生學術藝文編年考釋》，頁 36。

圖 2-3-8　「臺靜農」朱文、白文印
引自《臺靜農書藝集》，頁 102。

圖 2-3-9　臺靜農「歇腳盦」印
引自《臺靜農書藝集》，頁 102。

　　另外有一方較為特別的印，即 1956 年刻給孔德成的姓名印【圖 2-3-10】，除了文字在中間，印面四周還布有龍、鳳、虎、龜等圖案，此即漢以來所謂的「四靈印」，一般慣用的排列方式為「左青龍、右白虎、前朱雀、後玄武」，例如漢代的「趙多」印【圖 2-3-11】。臺靜農的「孔德成」印，以「四靈印」的樣式刻成，極為特別，只不過從靜農所刻的圖樣看來，明顯單純許多。此外，臺靜農還有一方「永壽」印【圖 2-3-12】，馬國權認為出於漢磚文字【圖 2-3-13】，「永壽」印的布白相當活潑，與其他漢印風格的嚴整不同，這也表現出漢磚文的裝飾意味。

圖 2-3-10　臺靜農「孔德成」印
引自《臺靜農先生學術藝文編年考釋》，頁 36。

圖 2-3-11　漢「趙多」印
引自王北岳：《篆刻藝術》，頁 80。

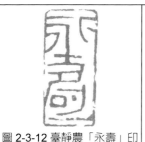

圖 2-3-12 臺靜農「永壽」印
引自《靜農墨戲集》，頁 77。

圖 2-3-13　漢磚文字
引自網路文獻 http://www.qyx888.com/forum-366-1.html

（二）古篆風格

　　秦朝以小篆作為統一的官方文字之前，前秦時期各國文字在字史上統稱大篆，當時所有印章都稱「鈢」，由於文字的不穩定，古鈢的風格呈現多元樣貌【圖 2-3-14】。[116]臺靜農在 1955 年為甲骨文專家董作賓刻了一方姓名印【圖 2-3-15】，風格即具有這種古鈢遺韻，只是多了幾分甲骨文趣味，尤其是「宀」部左右的轉折，似乎更是刻意要呈現出甲骨文的線條特色，會有這樣的構思，顯然是跟贈與的對象為董作賓有關。此印在布局上與古鈢自然活潑的風格對比，嚴整了許多，感覺是用治漢印的布局來作空間上的安排。此外，1976年刻給張大千的「以介眉壽」【2-3-16】，將古篆文字置入田字格中，亦顯特別。

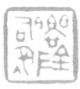
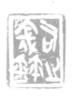

圖 2-3-14　戰國古鈢
引自王北岳：《篆刻藝術》，頁 20。

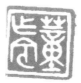

圖 2-3-15　臺靜農「董作賓」印
引自《臺靜農先生學術藝文編年考釋》，頁 36。

圖 2-3-16　臺靜農「以介眉壽」印
引自《臺靜農先生學術藝文編年考釋》，頁 38。

[116] 關於商周的印璽文字風格，詳見陳星平：《中國文字與篆刻藝術》（臺北：文津出版社，2005），頁 75-154。

（三）秦印風格

　　1958 年，臺靜農刻了一方姓名印給胡適【圖 2-3-17】，此印可以算是有些許秦印的風格。基本上，在文字藝術的形式之下，篆刻的發展往往受到字體演變而造成風格上的差異，秦朝自以小篆作為官方文字後，印面文字即以小篆為主，筆畫較為纖細，但是風格上並未脫離古篆的韻味，所以布局較為隨興、不整飭，與戰國秦的印風差別不大。但是，多了兩樣較顯著的特徵，即印文絕大多數是「白文」，少有「朱文」；並且印面上均有邊欄與界格（「日字格」或「田字格」）【圖

圖 2-3-17　臺靜農
「胡適」印
引自《臺靜農先生學術藝文編年考釋》，頁 36。

2-3-18】。在臺靜農的篆刻當中是鮮少用界格的，這方「胡適」印即其中一例，只是在字體上比較像古篆而非秦篆。

　　但是，在臺靜農的印集中，有一方「疑者明之」【圖 2-3-19】，馬國權認為此印出於秦詔版。[117]基本上，一般學者認為要辨別秦印的標準可以依據秦詔版、權量、刻石上的

圖 2-3-18　秦印圖例
引自王北岳：《篆刻藝術》，頁 21。

文字，[118]我們比對秦詔版的拓片【圖 2-3-20】與臺靜農 1983、1988 年所臨的兩幅秦詔版墨跡【圖 2-3-21】，盡管兩幅臨秦詔版的熟稔程度不同，[119]但都能看出臺靜農刻意要呈現拓片在線條上的殘破感，由於書法與篆刻在表現

[117]　馬國權：〈臺靜農及其書法篆刻藝術〉，收入許禮平編：《臺靜農／法書集（一）》，頁 90。
[118]　詳見陳星平：《中國文字與篆刻藝術》，頁 155。
[119]　1988 年所臨的秦詔版在結構上較 1983 年所臨者完善。

媒介上的差異，此種殘破感在篆刻藝術中，當然顯得更加自然、有韻味，[120]
只不過此印並沒有像秦印的界格。

圖 2-3-19　臺靜農
「疑者明之」印
引自《臺靜農墨戲集》，
頁 77。

圖 2-3-20　秦詔版
圖版局部
引自網路文獻：書法空間。

圖 2-3-21　臺靜農　臨秦詔版　1983　局部（左）
臺靜農　臨秦詔版　1988　局部（右）
分別引自《臺靜農書畫紀念集》，頁 27、30。

[120] 關於臺靜農篆刻刀法與書法筆勢的互通，留待下章討論。

　　另外要舉的例子是長形的「歇腳盦」
【圖 2-3-22】，此印較早出現在臺靜農
1946 年 8 月 2 日寫給舒蕪的信，[121]同樣是
小篆，卻以方折代替彎曲，但又不像漢印
的厚實、飽滿與柔軟度，整體而言線條是
筆直而銳利的，換言之，似以刀契甲骨文
的方式去刻小篆，看似單純的線條，實是
頗為複雜的綜合。

圖 2-3-22　臺靜農「歇腳盦」印
引自《臺靜農／法書集二》，
頁 86。

（四）唐印風格

　　隋、唐兩代的印章以蜿蜒流利的小篆為主，印面較大，線條較為纖細【圖
2-3-23】，與漢印的渾厚大異其趣。

圖 2-3-23　唐印圖例
引自莊伯和：《篆刻入門》，頁 48。

　　在當時早已不用小篆的時代而言，這彎曲的古代文字，形成了尚古風
氣，頗受士大夫的喜好，因此印章的使用範圍逐漸擴大，或有刻年代，或有
刻詩詞者，這便是文人使用閒章的濫觴。臺靜農的篆刻中，這類唐印風格是
較為少見的，來臺後最早見於 1966 年為羅家倫刻的「志希長年」印【圖

[121] 詳見許禮平編：《臺靜農／法書集（一）》，頁 9。

2-3-24】，此印以陰刻的方式將唐印蜿蜒流利的線條顯露無遺，但還是難掩幾分渾厚的漢印氣息，但是看看 1971 年為張大千刻的「得心應手」印【圖2-3-25】，以及 1973 年「環篳盦」印【圖 2-3-26】，顯然能將唐印的線條特色處理得更到味。當時臺靜農已過七十歲，能陽刻如此纖細的曲線而不崩落，是頗為難得的刻功。

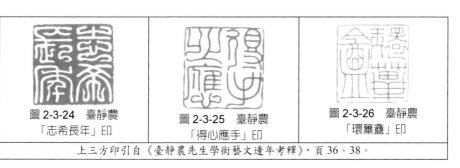

圖 2-3-24　臺靜農「志希長年」印	圖 2-3-25　臺靜農「得心應手」印	圖 2-3-26　臺靜農「環篳盦」印
上三方印引自《臺靜農先生學術藝文邊年考釋》，頁 36、38。		

　　此外，前文提到 1950 年刻給溥心畬的「義熙甲子」印【圖 2-3-27】，似乎有幾分「疊文印」的風格，卻又沒那麼制式。隋朝統一天下後，印制的統一也變得相當重要，原本隨身佩帶的官印改為官署印，不須隨身配戴，印章也才得以加大尺寸，而印面空間的加大，已無原先方寸面積的束縛，因此入印文字也跟隨著調整，因此原本就彎曲的篆書又更加以疊曲的線條方式排列，稱之為「九疊文」，意味將篆書作盤取彎繞的處理，但「九」不見得一定彎繞九次，只是曲折多次的意思，這種「疊文」形式的印章出現於唐代，確立於宋代，例如唐‧「奉使之印」與宋‧「奉華堂印」【圖 2-3-28】。

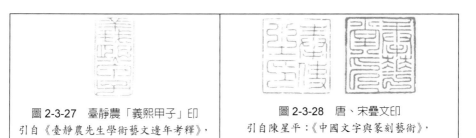

圖 2-3-27　臺靜農「義熙甲子」印	圖 2-3-28　唐、宋疊文印
引自《臺靜農先生學術藝文邊年考釋》，頁 37。	引自陳星平：《中國文字與篆刻藝術》，頁 182。

（五）清代各家風格

自明代的文彭、何震獲得極高的篆刻成就後，篆刻的藝術得以全面展開，大家紛起，形成巨大的篆刻風潮，印章得以和詩、書、畫並列。到了清代，金石學的盛行更帶動了篆刻學，形成浙、皖兩大派，丁敬為浙派之祖，以切刀及重視邊款為提倡印學的重心；而程邃與鄧石如前後為皖派的盟主，以法古創新為標的。到了晚清，徐三更、吳讓之、趙之謙、吳昌碩、黃牧甫、齊白石等，容各派之長而自創風格，篆刻不只是篆刻，更容入書畫的藝術性，又或者，將篆刻的藝術性融入他們的書畫，總之，他們的成就，帶動了整個藝壇。[122]馬國權作了初步的整理，他認為臺靜農借鑒清代以來諸大家印作而加以變化者。[123]以下，我們作進一步分析：

1. 仿吳讓之印風

1960 年刻給戴君仁的「我生之初歲在辛丑」印【圖 2-3-29】，馬國權認為意近吳讓之，[124]我們以吳讓之的方朱文印「自稱臣是酒中仙」【圖 2-3-30】來比對，確實有幾分相似，只是臺靜農在線條的布局上較為方矩，不似吳讓之柔軟。

圖 2-3-29　臺靜農「我生之初歲在辛丑」印
引自《臺靜農先生學術藝文邊年考釋》，頁 37。

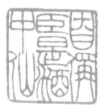

圖 2-3-30　吳讓之「自稱臣是酒中仙」印
引自莊伯和：《篆刻入門》，頁 63。

[122] 詳見王北岳：〈篆刻之美〉，史博館編委會編：《印章之美》，頁 12。

[123] 詳見馬國權：〈臺靜農及其書法篆刻藝術〉，收入許禮平編：《臺靜農／法書集（一）》，頁 90。

[124] 同上註，頁 90。

2. 仿趙之謙印風

「靜農讀碑本之記」印【圖 2-3-31】，自署邊跋即有「叔平師以為有趙悲盦意」，悲盦即趙之謙號。[125]趙之謙的篆刻大約可以分為兩種，一種是渾厚方整，一種是纖細蜿蜒；渾厚方整者多為陰刻，纖細蜿蜒者多為陽刻。基本上，臺靜農此印與趙之謙渾厚方整那一路的風格都有些類似，但我們可用一方趙之謙的「靈壽華館讀碑記」【圖 2-3-32】來作對比，不僅內容皆讀碑記，刀法也很近似。

圖 2-3-31　臺靜農
「靜農讀碑本之記」印
引自《臺靜農墨戲集》，頁 77。

圖 2-3-32　趙之謙
「靈壽華館讀碑記」印
引自莊伯和：《篆刻入門》，頁 66。

3. 仿黃牧甫印風

馬國權認為「為君長年」印【圖 2-3-33】結字極似黃牧甫，只是此印刀法之勁力略遜。[126]我們比對黃牧甫的「穆父學篆」與「好學為福」【圖 2-3-34】，會發現黃牧甫這類白文印是極為渾厚的，雖然臺靜農此印的渾厚感不似牧甫，但相較臺靜農其他印，確實渾厚許多。當然，我們不能僅以渾厚感來說明此印與黃牧甫印風的相關性，最主要的還是在於線條所表現的「勢」，例如在書法結字中有所謂的「向勢」與「背勢」。「向勢」就如同兩人面對面相

[125] 同上註。
[126] 同上註。

向，手足環抱，外型如同「()」，渾厚飽滿，感覺較為溫和，但是有能產生膨脹的力量感，所以也可以表現雄強的氣勢，例如顏真卿書法就是多以「向勢」為主。至於「背勢」，就如同兩人背對背相靠，手足外張，外型如同「) (」，呈現出放射狀的張力，線條較為挺拔銳利，感覺較為張揚，例如歐陽詢、褚遂良就是屬於這一路。臺靜農篆刻往往要呈現出刀筆的勁力與蒼澀，線條的多半較偏向「背勢」，例如前述的「臺靜農」朱文、白文印【圖2-3-8】，但此方「為君長年」則明顯呈現「向勢」。無論是吳讓之、趙之謙，以及待會要論及的齊白石，都明顯是以「背勢」的筆意來佈局印面，而黃牧甫白文印卻多走「向勢」。以「勢」的觀念來分析臺靜農仿黃牧甫處，或許能有不同面向的了解。

圖 2-3-33　臺靜農「為君長年」印
引自《臺靜農墨戲集》，頁 76。

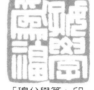

圖 2-3-34　黃牧甫　「穆父學篆」印、
「好學為福」印
引自王北岳：《篆刻藝術》，頁 110。

4. 仿齊白石印風

　　比較特別的是「者回折了草轆錢」印【圖2-3-35】，馬國權認為頗得白石用刀潑辣、不加修飾之趣。[127]齊白石後期印風相當獨特，開創了一個前所未有的創作風格，用大量的「斜勢／險勢」取代傳統的平直方整，漢印以來，印面布局往往以「線」的平穩來支撐，而齊白石的創新風格僅卻靠少數幾個「點」來支撐整方印面的布局，例如「故鄉無此好天恩」印、「我負人人當負我」印、「人長壽」印【圖2-3-36】等。齊白石起先是受「浙派」的影響，

[127] 同上註。

後來又對趙之謙、吳昌碩潛心研究，他的寫意畫深深影響了他對印章的創作，他不滿前輩們的奏刀方式，開創了一種大刀闊斧、痛快淋漓的表現手法。他將運刀的力量加大，速度加快，使印面上的筆道鋒芒犀利、氣魄雄偉。[128]臺靜農此方「者回折了草鞋錢」印，明顯出於齊白石，只是「斜勢／險勢」不像白石大膽潑辣。

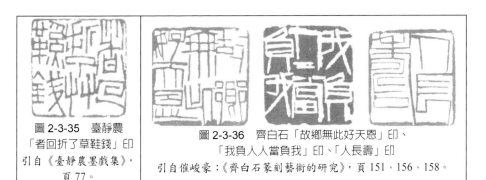

圖 2-3-35　臺靜農「者回折了草鞋錢」印
引自《臺靜農墨戲集》，頁 77。

圖 2-3-36　齊白石「故鄉無此好天恩」印、「我負人人當負我」印、「人長壽」印
引自催峻豪：《齊白石篆刻藝術的研究》，頁 151、156、158。

（六）其他印風

臺靜農有幾方印是可以另類討論的，首先是「天行健者」印【圖 2-3-37】，此印明顯是〈天發神讖碑〉【圖 2-3-38】之刀／筆法。〈天發神讖碑〉相傳為皇象所書，但並不可靠，[129]此碑的篆書相當特別，書寫者打破了傳統圓筆小篆的書寫規範，起筆處大多書刻成了方形，轉折處方銳刺目，有如斬釘截鐵。這些粗重感的大方筆常帶弧勢，非一味的平直，直畫收尾則呈懸針狀，樣貌怪誕。[130]此碑的文字一直是書法史上獨特的存在，與任何一個時期、任何一個地區的書風都

[128] 詳見崔陟、鄭紅：《篆刻》（臺北：貓頭鷹出版社，2005），頁 132-133。

[129] 大陸學者劉濤認為，皇象雖然能作篆書，但他生於西元二世紀後期至三世紀初，而此碑刻於西元三世紀七零年代，刻碑之際，和皇象同筆的張昭、張紘已經去逝多年。詳見劉濤：《中國書法史——魏晉南北朝卷》（南京：江蘇教育出版社，2002），頁 52。

[130] 詳見劉濤：《中國書法史——魏晉南北朝卷》，頁 51-52。

無法兜合。在清代金石學的盛行下，此碑備受
重視，是許多篆刻家如趙之謙、齊白石等創作
元素的來源，吳讓之、趙之謙更以書法臨摹此
碑。基本上，篆刻者能將印面上的筆道刻得森
然銳利並不困難，難的是在於線條的掌控，而
線條的掌控也就關係到風格的呈現。前文介紹
臺靜農以秦詔版入印的「疑者明之」印，他能
掌握這樣的風格乃不離善以書法臨秦詔版、權
量文的關係。臺靜農早年即能臨摩方銳的刻石
「二爨」(〈爨寶子碑〉、〈爨龍顏碑〉)隸楷，
1989 年重臨一次依然剛勁【圖 2-3-39】，因此
刻印要掌握〈天發神讖碑〉的風格並不難。篆
刻、書法相得益彰，「天行健者印」同樣能說
明 1987 年的篆書〈臨漢銅器銘文〉扇面【圖
2-3-40】，臺靜農少有篆書作品，無論是筆法或
結構，這柔軟的筆鋒尚且能表現出銘文的銳利
與剛勁，何況刀契？

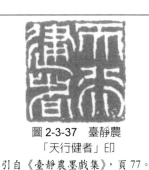

圖 2-3-37　臺靜農
「天行健者」印
引自《臺靜農墨戲集》，頁 77。

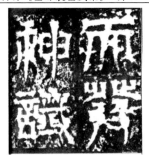

圖 2-3-38　三國吳
天發神讖碑局部

舒　尹　書　遹　蕃　於　族　邑
翮　位　儳　祖　子　公　焉　於
中　均　射　蕭　乎　挨　姻　靈
朝　九　河　魏　王　振　婭　因
遹　列　南　尚　室　纓　媾　氏

圖 2-3-39　臺靜農　臨爨龍顏碑　冊頁　1989　局部
引自《臺靜農書畫紀念集》，頁 89。

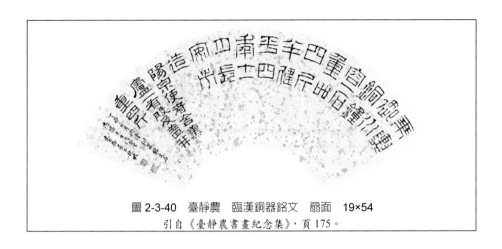

圖 2-3-40　臺靜農　臨漢銅器銘文　扇面　19×54
引自《臺靜農書畫紀念集》，頁 175。

　　此外，臺靜農自刻印中，有一方唯一以元代花押印形式刻成的「臺」押印【圖 2-3-41】。元押發軔於宋代的民間，多數元押呈長方形，上面字為姓，其字體的選擇性很多，多半為楷書，姓之下有一圖形花押，作為個人的符號，可以說是一種字數少花樣多的印系。最後，臺靜農在 1981 年，八十歲的高齡，刻了一方「辛酉年」印【圖 2-3-42】，在邊款中刻有：「開歲八十矣！戲製此印，以驗老夫腕力。」[131]此印實不知可歸類於何種風格，臺靜農也自言戲製，看似單純的直、橫線條，卻是相當趣味的構圖，翻遍歷代印譜，少有如此布局者，有漢印的方整卻無漢印的渾厚；有唐印的細緻又全然筆直；有金石碑銘該有的拙澀感卻絲毫無粗細變化。臺靜農稱此印為遊戲之作，實際上，綜觀臺靜農篆刻藝術，往往不按牌理出牌，試觀刻給張大千的「大千長年」【圖 2-3-43】，文字為小篆，撇勢與捺勢的末梢卻又誇張的上揚，不同於其他篆字；而「三千大千」印【圖 2-3-44】更是用梵文入印，極為創意。

[131]　馬國權：〈臺靜農及其書法篆刻藝術〉，收入許禮平編：《臺靜農／法書集（一）》，頁 89。

		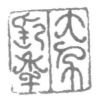	
圖 2-3-41　臺靜農臺押 引自《臺靜農／法書集二》，頁 91。	圖 2-3-42　臺靜農「辛酉年」印 引自《臺靜農墨戲集》，頁 77。	圖 2-3-43　臺靜農「大千長年」印	圖 2-3-44　臺靜農「三千大千」印
		上二方印引自《臺靜農先生學術藝文編年考釋》，頁 38。	

三、小結

　　技巧與規範向來不是臺靜農在意的創作層面，治印的法度當然也是如此，許多印文都可視為臺靜農心境的註解，除了「身處艱難氣若虹」之外，像是「者回折了草鞋錢」、「定慧」、「壁觀」、「靜者白首攻之」……等，都可從心境上加以闡述。例如臺靜農有一方「老夫學莊列者」印，心境上明顯與「身處艱難氣若虹」不同，這些印記，都能加深對臺靜農的了解。至於治印風格，在利佳龍《臺靜農書法之研究》中，將臺靜農印章分為「古鉨風格」、「朱白小鉨風格」、「雜形鉨風格」、「漢印風格」、「隋唐印風格」、「花押風格」、「前賢風格」以及「印外求印」等八個項目逐一介紹臺靜農的各方印章，範圍全面，並且認為在臺靜農的印作中，雖然有幾方「以書入印」的自運風格，然而他志不在此，故未能繼續鑽研，因此大體上還是以臨摹歷朝各家各派風格為主，但是由於臺靜農對篆刻藝術的博覽及深刻的體會，加上書法的深厚基礎，出手便見功力。[132]此外，透過利佳龍本人對王北岳的訪談，得知臺靜農自認其篆刻造詣不如書法，然而「臺靜農向以書名、文名見世，若能再多

[132] 利佳龍：《臺靜農書法之研究》（臺北：中國文化大學藝術研究所碩士論文，1998），頁 74-86。

下點功夫於治印上，其印名定也會同他在書、文上的地位一樣的崇高。」[133]
其實臺靜農自認篆刻藝術不如書法，這是相當如實的自我評價，倒也不用將
其神聖化，況且對他而言，篆刻同他的繪畫一樣，本來就是遣興、抒懷之作。
雖然本章節所論及的印章在數量上不如利佳龍多，然而在論述的過程中卻多
了幾分較不同的思考面向。基本上，綜觀上述的分析與歸納，我們發現臺靜
農篆刻藝術的風格的確涉及了歷代印風，但臺靜農會有這樣廣泛的篆刻樣
式，並非算是有意識的突破傳統，或企圖想獨樹一家格局。臺靜農的篆刻方
式，明顯跟一般篆刻家一樣以漢印為基礎，雖然他在印面上的布局多樣，但
都是出於漢印的思維。以他所刻的古篆為例，線條的安排規矩方整，並沒有
將古篆那種「變動」的特質表現出來；又例如他仿齊白石，也為漢印思維所
縛，未能表現出那種大膽潑辣的線條。但這卻無關造詣的高下，只能說臺靜
農以漢印的基礎出入歷代各家，意在刀前時，自然能留下樸實而有韻致的痕
跡，像是那八十歲所戲製的「辛酉年」，線條雖然規矩，卻能達到無以言
喻的趣味。此外，篆刻與書法的相應程度，端看創作者對這兩種創作模式
的體悟，臺靜農絕對是能將這兩者合而為一的代表人物。他往往能用書法
創作的變化性來表現篆刻，而篆刻的觀念又能融入書法的創作中，這從他
臨摹的秦詔版、漢銅器銘文等書作中即可體現出來。對於一個碑派的創作
者而言，[134]篆刻絕對有助其對金石書風的參悟，臺靜農的隸書、篆書，能
有濃厚而不失自然的金石味，這都與他的篆刻功底大有關聯，甚至篆刻也影
響了他行草書的運筆思維，[135]這些都是可以進一步分析的層面。

[133] 同上註，頁 86。
[134] 所謂的碑派，乃跟帖派相對，此部分請參第三章。
[135] 例如篆刻的刀法與書法的側鋒切筆。

第四節　《靜者逸興》與故友情誼

一、《靜者逸興》創作始末

　　臺靜農後期著作以感懷為主，多半都是對故友的情感，從《龍坡雜文》所收錄的追憶文章即可看出他對友情的重視。1965 年的《靜者逸興》畫冊中提到的諸多好友，常維鈞、李霽野、莊嚴、張大千……等，都是臺靜農生平至交。

　　無論是篆刻或繪畫，遣興而作是臺靜農一貫的創作態度，然而這種「無意為之」或「戲之」的創作心態，卻讓他的造詣更令人推崇。以繪畫來說，臺靜農畫的都是梅竹雜卉，當然最擅長的還是梅花。目前他的畫作多收入於1995 年由郭豫倫、林文月編輯，臺益公出版的《臺靜農墨戲集》，收入五十四幅畫作，除了幾幅早年的梅畫，其餘都是 1970 年後，臺靜農來臺的後半期所畫的，內容多是梅花，此書封面由啟功題為「靜農墨戲集」。另外一本則是 2001 年由許禮平所編，香港翰墨軒出版的《臺靜農／逸興》，此書除了少數幾幅臺靜農散畫和學生後輩對他的回憶或評論文章之外，主要是有兩部臺靜農的書畫冊集收入在裏頭，分別是《靜者逸興》和《臺靜農三絕冊》。1965 年 11 月，臺靜農與莊嚴（1899-1980）到臺北市「麗水精舍」訪畫家喻仲林（1925-1985），喻仲林以素冊贈莊嚴，後來莊嚴留素冊於「歇腳盒」[136]，臺靜農以此素冊繪花木果樹小品三十幅，並於扉頁以隸書由右至左題上「文

[136]「歇腳盒」為臺靜農在臺北市大安區龍坡里溫州街的臺大宿舍，原本以為臺灣只是人生中的歇腳處，因此將書齋取名為「歇腳盒」。「然憂樂歌哭於斯者四十餘年，能說不是家嗎？」（詳見《龍坡雜文・序》）1982 年夏天，正式將「歇腳盒」易名為「龍坡丈室」，請老友張大千為之題匾額。

人慧業」四字，於年底完成。隔年元月，莊嚴獲此畫冊，並於封面題上「靜者逸興」，此冊後由莊嚴兒媳陳夏生收藏。[137]而《臺靜農三絕冊》，則是 1984 年，學生施淑持素冊請臺靜農為之作書畫題詩，因而作畫九幅，以行草書舊作絕律詩二十九首（包括〈無題〉二首），大陸書畫鑑賞家謝稚柳（1910-1997）認為此冊同時有臺靜農詩、書、畫三絕，因而在此冊封面題上「臺靜農三絕冊」。[138]基本上，臺靜農對於書畫藝術的創作動機，都是為遣懷而作，並無意示人，例如在書法方面，臺靜農曾說：「戰後來臺北，教學讀書之餘，每感鬱結，竟不能靜，惟時弄毫墨以自排遣，但不願人知。」[139]林文月先生在《臺靜農墨戲集》的〈編後記〉也提到：「先生實性情中人，又澹泊名利，未嘗以出版書集畫集為意，但纏綿病榻之際，曾以詩抄影本若干分贈門人，言稱：『好玩的，給你們留作紀念。』惟受者皆曉悉先生心意，無不感念傷悲不已。他病中也曾屢屢提及印製梅花畫冊以留贈親友門生的心願，奈其後病況愈形惡化，終未能實現。」[140]可見臺靜農對其書畫的態度始終是「給人作紀念」的，然而無意為之卻更甚為之，臺靜農的畫作能按照內心的情感作恣意的發揮，以詩、書、畫來抒發心中的鬱結，所題詩句多是他自身心境，[141]而《靜者逸興》更可視為臺靜農早期畫風的代表。關於臺靜農的繪

[137] 詳見羅聯添：《臺靜農先生學術藝文編年考釋》，頁 519-526。

[138] 2009 年 11 月 13 日，臺大教授柯慶明先生於中央大學擔任筆者博士論文開題報告評審委員時，認為臺靜農先生的「三絕冊」實為包括印章的「四絕冊」。

[139] 臺靜農：〈靜農書藝集序〉，《龍坡雜文》，頁 63。

[140] 林文月：〈臺靜農墨戲集編後記〉，收入《臺靜農墨戲集》（臺北：鴻展藝術中心，1995），頁 90。

[141] 第五幅畫〈萱草〉，題惲格（壽平，號南田，1633-1690）詩〈題稚黃晚唱詩八章〉之二：「步虛聲杳夜如年，霧閣微聞碧玉絃。夜叫九關騎北斗，壺中猶有未開天。」第六幅畫〈蘭與石〉，題〈離騷〉句：「紉秋蘭以為佩。」第十幅畫〈漁洋山人詩意圖〉，題明末清初詩人王士禎（貽上，號漁洋山人，1634-1711）句：「歸田最是汾湖好，我亦相期作釣師。」第十一幅畫〈倪雲林詩意圖〉，題元代畫家倪瓚（元鎮，號雲林，1301-1374）詩：「十月江南未隕霜，青楓欲赤碧梧黃。停撓坐對西山晚，新雁題詩（此字脫漏）小著行。」第十四幅畫為〈木犀〉，所題詩句為：「書稿蒼煙潑麝煤，正逢海上月初胎。木犀香否君休問，上乘禪真在酒盃。」此詩「煙」本為「寒」，臺靜農在詩後言：「吳蒼老此詩余極喜之，頃以病痔，不復飲酒，讀此詩益為惘之。時乙巳十月，海上冬令猶燠，熱不可耐，歇腳生。」第十六幅畫〈瓜果〉，題上自作舊詩：「燈前兒女分瓜果，未解流亡又一年。」款識為：「避日寇居

畫,論者多聚焦於梅花畫作,莊申、江兆申、施叔青……等諸位先生都曾以專業的眼光探討過臺靜農的梅畫。[142]然而正如莊申先生所言,臺靜農畫梅大多集中在 1970 年以後,在此之前,除了疑為早期臨摹金農、羅聘的梅畫之外,並無留下太多梅畫,即使有,也不輕易示人。根據臺益堅先生的回憶,1940 年春,臺靜農舉家遷往具白沙鎮九里的黑石山,在那裡山居幽靜,只要一有閒暇,「即自行練字,兼習畫松、竹、梅,偶而也畫石。」[143]可知臺靜農在當時學畫並不限畫梅,來到臺灣以後,更是將書畫藝術做為心中鬱悶的排遣之道,各種花果雜卉的創作,無不是他遣興的題材,《靜者逸興》這三十頁的畫冊,除了第一頁為一株小梅之外,其餘為黃菊、蘭葉、蘭花、水仙、蘑菇、萱草、石頭、葫蘆、荷花、山水、芭蕉、芙蓉、柏樹、芍藥、葡萄、白菜、蘿蔔、瓜果、松竹、牡丹、柿子、茶花、石榴、游魚、酒罈,還有一幅無量壽佛,可見當時臺靜農的繪畫題材的確相當廣泛。然而對莊嚴而言,此冊最大價值無非是乘載著二人深厚的情誼。

二、《靜者逸興》所收藏的友情

　　莊嚴在 1979 年出版的書法集《六一之一錄》中,有臺靜農寫的序言,開頭第一段即說道:

　　蜀中秋舊作。」第十七幅畫〈芙蓉〉,再次題上惲南田詩〈題畫白芙蓉便面〉:「奇服吾猶在,秋風寄所思,美人應未遠,悵望涉江時。」

[142] 例如江兆申的〈冰清玉潔──談臺靜農先生墨梅遺作〉、莊申的〈且當放懷去,行行沒餘齒〉,二文皆收入《臺靜農墨戲集》,而施叔青的〈只留清氣滿乾坤──談臺靜農先生墨梅筆趣〉則收入《雄獅美術》,第 299 期。

[143] 臺益堅:〈先父臺靜農先生書畫生涯紀事〉,收入國立歷史博物館編:《臺靜農書畫紀念集》,頁 7。

吾友莊慕陵先生書法集，即將印出，他向我說：「在臺灣我們兩人交情最久，你應當為這冊子寫一序言。」而我呢，也認為這序言非我來寫不可。[144]

這簡短、平實的陳述，道出他們兩人的交情。臺靜農與莊嚴，在 20 年代北大求學的時候就認識了，當時莊嚴是哲學系的學生，與臺靜農同住在「馬神廟附近西老胡同一號前院」，彼此相隔不遠，但在他們經由常惠（維鈞，1894-1985）結識之前，雖然天天見面，彼此並不打招呼。[145]然而，一旦結識後，卻開啟了往後近六十年的深厚情誼，正如攝影家莊靈先生（莊嚴之子）所言：「他們兩人之間的來往，無論文墨贈答或是詩酒往還，都已成為上一代文人停駐在我鏡頭和心版上的永恆記憶和典範。」[146]1924 年，莊嚴自北大哲學系畢業，進入北大研究所國學門考古研究室任助教，臺靜農、常惠、魏建功、董作賓，都是國學門的研究生。當時為了保護北京文物，國學門特成立「文物維護會」，委員有沈兼士、陳援庵、馬叔平、劉半農、徐玉森、周養庵諸先生，年輕人參與的有常惠、莊嚴及臺靜農。[147]在諸多文士匯集的當下，莊嚴邀請了王福庵、馬叔平為導師，發起了「圓臺印社」，雖僅集會一次便成絕響，但給當時的社員有著深遠的影響，有趣的是，莊嚴為發起人，卻沒動刀刻印。基本上，在臺靜農眼中，莊嚴有著極為可愛的性格：「凡具有歷史性的事物，他都愛好，他在我們朋友中最為好事的。」[148]甚至在臺中北溝看守文物時，每年舊曆三月三日，莊嚴還仿照王羲之山陰故事，臨河修褉，邀請多位文士好友共享「曲水流觴」之興。[149]

[144] 臺靜農：〈《六一之一錄》敘〉，《龍坡雜文》，頁 191。

[145] 同上註。

[146] 莊靈：〈停影至交情〉，收入許禮平編：《臺靜農／逸興》，頁 106。

[147] 「文物維護會發起的動機非常單純，當十七年北伐克服濟南後，接著北京的奉軍即將退卻，那時既沒有前後任的交代接收，更沒有所謂受降儀式，倉卒之際，怕北京文物遭到毀壞，因而有這一組織。」詳見臺靜農：〈記「文物維護會」與「圓臺印社」〉，《龍坡雜文》，頁 112。

[148] 臺靜農：〈記「文物維護會」與「圓臺印社」〉，《龍坡雜文》，頁 117。

[149] 詳見臺靜農：〈記「文物維護會」與「圓臺印社」〉，《龍坡雜文》，頁 117-118。

　　臺靜農與莊嚴分別於 1946、1949 年渡海來臺，在來到臺灣之前，即使
輾轉遷移，但二人並未停止聯繫，甚至在抗戰時期，還有深刻的書信往來。
莊靈先生曾在整理其父詩稿時，發現在 1945 年抗戰後期，二人的書信往來
中，不但乘載著無比情誼，也充滿了兩家人之間對彼此生活的了解和關懷之
情，莊靈先生分別羅列了母親、父親和臺靜農的詩歌答和：[150]

> 慕老吾夫子，行藏似古人。撚髭因鍊句，撫髀嗟閒身。
> 門徑多修竹，堆書若積薪。半生清絕處，投老益深真。
>
> 　　　　　　　　　　　　　　　　　　（若俠夫人原作）
>
> 不作封侯想，鍾情黔婁人。眼中犀角子，相泣牛衣身。
> 憨我謀生拙，勞卿日荷薪。耕前鉏後趣，偕老樂天真。
>
> 　　　　　　　　　　　　（莊嚴和作〈步若俠夫人見贈原韻〉）
>
> 羨爾公牡倆，深山好養真。度藏雖敵國，貧乃到柴薪。
> 少飲三杯滿，流亡百劫身。明年出巴峽，依舊老宮人。
>
> 　　　　　　　　　　　　　　　　　　　（臺靜農和作）

　　詩中流露了莊嚴與夫人之間的深情和臺靜農對他們的摯誼，這也難怪莊
靈先生推論在抗戰末期他們依然有見面：

> 父親於抗戰時期負責帶領先後到貴州安頓和四川巴縣的一批故宮文
> 物精華，是在民國三十四年勝利後才運到陪都重慶南岸海棠溪的，當
> 時臺伯正在重慶一帶工作，推斷臺伯一定和父親見過面，甚至到家看
> 過我們，可惜我那時太小，什麼也記不得了。[151]

[150] 詳見莊靈：〈停影至交情〉，收入許禮平編：《臺靜農／逸興》，頁 107。另見許禮平編：《臺
靜農詩集》，頁 38-39。
[151] 同上註。

1950 年，臺中北溝庫
房落成，原先暫寄在臺中
糖廠的文物隨即遷入，莊
嚴一家也搬到北溝山腳
下的房舍，莊嚴將房舍取
名為「洞天山堂」。每當
庫房進行文物點查時，臺
靜農有時會應聘前來，和
張大千、黃君璧等藝術大

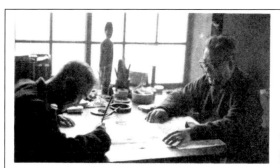

圖 2-4-1　臺靜農（右）與莊嚴（左）
引自《臺靜農／逸興》，頁 108。

師進行文物清點，晚上大家就在招待所飲酒論畫，興致來時，也會即席揮
毫，[152]在臺靜農回憶陪同張大千至北溝博物院的光景時說道：「我陪他去北
溝故宮博物院，博物院的同仁對這位大師的來臨，皆大歡喜，莊慕陵兄更加
高興與忙碌。」[153]莊嚴的興奮之情絕不僅是大師的來訪，在莊靈先生的記憶
中，「每逢這些朋友到北溝，便是父親最快樂的時候。」[154]只要是臺靜農到
北溝，一定會到「洞天山堂」探望莊嚴一家，而莊嚴每至臺北，也必赴「歇
腳盦」拜訪臺靜農，莊靈所攝的〈老友〉【圖 2-4-1】，[155]這無聲、黑白的老舊
照片流露二人談書論藝的情誼。

[152] 臺靜農〈為藝術立心的大千〉：「猶記三十年前陪大千去臺中北溝故宮博物院看畫，當時由
莊慕陵兄接待，……當晚在招待所客廳，據案作畫，分贈故宮博物院執事諸君，大家一起
圍觀，只見其信筆揮灑，疾若風雨，瞬息變成一幅。觀者歡喜讚歎，此老亦掀髯快意，一
氣畫了二十餘幅。」詳見馮幼衡：《形象之外》（臺北：九歌出版社，1983），頁 4。

[153] 臺靜農：〈傷逝〉，《龍坡雜文》，頁 122。臺靜農回憶此事記為 1948 年，與莊嚴說北溝博物
院 1950 年落成有時間上的出入。有兩種可能，一為 1948 年北溝博物院還在籌備階段時，
臺靜農與張大千就已先行造訪；或為臺靜農記錯時間。

[154] 臺靜農：〈傷逝〉，《龍坡雜文》，108。

[155] 莊靈回憶道：「我特別記得有一年冬天隨父親到『歇腳盦』，外面正飄著細雨，書房內光線
儘管陰暗，但是兩位穿著藏青棉袍的老友在室內聚晤，氣氛卻祥和而溫馨。尤其當臺伯一
時意興大發，提筆就畫他從不輕易示人的梅花，父親站在一旁靜靜欣賞，那種多年知交以
藝相與自散發的豐厚和喜悅，著實令人動容，於是我也就情不自禁的舉起手裡的第一台單
眼相機，留下一幀可能是自己為臺伯和父親拍照以來最令人滿意的一張照片——《老友》。
詳見莊靈：〈停影至交情〉，收入許禮平編：《臺靜農／逸興》，頁 108。

1964 年，莊嚴從故宮博物院古物館館長升任副院長，1965 年 11 月，臺北外雙溪的故宮博物院新館落成，「洞天山堂」也遷至外雙溪，臺靜農至此與莊嚴有更多的時間往來，走訪畫家喻仲林即在此月的某日，當日會晤結束後二人又至「歇腳盦」，莊嚴即留下了喻仲林所致贈的素冊予臺靜農，《靜者逸興》就在未來不到兩個月的時間完成了。臺靜農在此冊的扉頁，以隸書由右至左題了「文人慧業」，款識為：「乙巳初冬某日，與慕老過麗水精舍，仲林以此冊贈慕老，靜農記。」【圖2-4-2】此冊共三十幅畫作，多為臺靜農所拿手的沒骨小品，承載著對老友真摯的情誼。

圖 2-4-2　臺靜農《靜者逸興》冊扉頁
196538.5×25.5cm
引自《臺靜農／逸興》，頁 9。

例如第二十六幅畫〈柿〉，題記云：「卅年前與季（霽）野入西山磨石口，視素園兄疾，冬初山木淒清，為此物曄然霜林間，偶一追及，為之惘然，靜者。」【圖 2-4-3】這是臺靜農藉著柿子，回憶起約三十年前同李霽野（1904-1997）去探望住院中的韋素園（1902-1932）。[156]臺靜農與李霽野、韋

[156] 根據羅聯添先生的說法，韋素園是在民國 21 年 8 月 1 日病卒，19 年 8 月 8 日魯迅日記猶言及韋素園，韋素園得病住院當在 20 年或稍前。臺靜農與李霽野探視韋素園的時候是在初冬，估計應在 20 年 11 月間，至民國 54 年 11 月乃過了三十四年，因概稱「卅年前」。詳見羅聯添：《臺靜農先生學術藝文編年考釋》，頁 525。根據李霽野〈從童顏到鶴髮〉的記載，臺靜農和李霽野在 1929 年（民國 18 年）5 月曾陪同魯迅前往西山病院探視韋素園，然臺靜農〈柿〉圖所記，並未提及魯迅，可知並非此次。詳見林文月編：《臺靜農先生紀念文集》，

素園、張目寒、韋叢蕪是安徽葉集鎮明強小學的同班同學,從小一同玩樂、冒險,一同談理想,也一同深受著五四思潮的影響。他們幾人曾在小學時期就一起幹下剪辮子和砸佛像等轟動全市的事件,畢業後,臺靜農和李霽野還連同一些同學一起辦了「新淮潮」,鼓吹新文化運動。這五人先後到了北京,在 1923 年重聚,李霽野回憶道:

> 一九二二年寒假,素園到安慶省親,力勸我到北京讀書,還說靜農和目寒已經在那兒了。小學同學韋崇昭傾囊以十五元相助,我毫不遲疑,同素園於一九二三年春到了北京。不久叢蕪也到了。小學同班五人這次在北京歡聚了。青春的魅力給我們巨大的鼓舞,友誼使我們充滿希望和勇氣。[157]

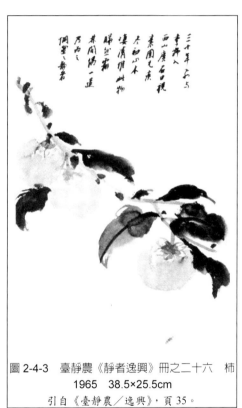

圖 2-4-3　臺靜農《靜者逸興》冊之二十六　柿
1965　38.5×25.5cm
引自《臺靜農／逸興》,頁 35。

　　幾個懷抱遠大夢想的二十多歲青年,勇氣來源竟是彼此友誼。甚至有一次他們為了慶祝李霽野譯完俄文小說《往星中》,臺靜農提議去看一場卓別林的《賴婚》,卻都沒錢買票,因而當掉一件大衣,讓大伙不但順利買了電影票,還吃了一次餛飩火燒。為此,李霽野感嘆道:

頁 60。

[157]　李霽野:〈從童顏到鶴髮〉,收入林文月編:《臺靜農先生紀念文集》,頁 58。

我在崇實也當過一件大衣，害得我天冷幾個月不能出門。靜農是為了
友誼，我是為了果腹；但是在幾個朋友中間，他的浪漫主義未得到特
別讚揚，我的現實主義也沒有遭到恥笑。[158]

「靜農是為了友誼，我是為了果腹」，這段回憶頗能顯出臺靜農的真性
情以及對友誼的重視，而「浪漫主義」與「現實主義」的辯證，亦無需存在
於真正的友誼中。此外，臺靜農與李霽野更有患難與共的交情，1928 年 4 月，
因為李霽野譯的《文學與革命》惹了禍，讓未名社被查封，牽連了臺靜農。
兩人同時被捕，關了五十天。1934 年 7 月 26 日，臺靜農因共黨嫌疑被北平
憲兵隊逮捕，被押送到南京關了半年之久，此次讓李霽野受到牽連，被捕關
了一週，兩人只在「放風時相視一笑」。[159]在高壓政局的環境下，獄中人往
往朝不慮夕，但無論誰牽連誰，卻沒有絲毫委屈，這「放風時相見的一笑」，
所夾帶的不僅僅是曠達、灑脫，更有將生命置之度外的勇氣。能有如此胸襟，
即李霽野所謂的：「友誼使我們充滿希望和勇氣。」[160]抗戰後期，李霽野逃
出淪陷區，到了臺靜農所任職的白沙女師學院教書，相逢的喜悅與溫暖的友
誼讓他們在艱苦的生活中過得十分愉快。1946 年，李霽野與臺靜農先後來到
臺灣，同在臺灣大學任教，本可像從前一樣在友誼的支持下共體時艱，但是
在高壓政局的打壓下，李霽野被迫從臺北出走，從此一別四十多年，兩人再
也沒機會相見。對李霽野而言，杜甫「人生不相見，動如參與商」成了與臺
靜農生活之間的寫照，[161]反觀臺靜農，未嘗不是如此，藉著畫「柿」追憶三
十年前的過往，滿溢思友之情。

[158] 同上註。
[159] 同上註，頁 59-61。
[160] 同上註，頁 58。
[161] 同上註，頁 63。此外，李霽野有兩篇文章：〈記夢〉與〈永別了，靜農〉，也是在臺靜農逝
世後所寫，內容滿載對老友離去的不捨，感人至深，二文皆收入陳子善編：《回憶臺靜農》。

又例如畫冊中的第七幅畫〈菊花老酒〉【圖 2-4-4】，一罈酒，二口杯，數朵菊，題記云：「慕老下榻歇腳盦，出常三嫂詩扇，亦念常三哥，不知何時得晤言也，靜者。」常三哥即常惠（維鈞），[162]臺靜農與常惠的結識，最初是因為「北大歌謠研究會」，久之即成好友，經常在一起，生活上也有所關聯，一度他與莊嚴住同一條街，臺靜農住在他們對面，朝夕相聚，無話不談。臺靜農、莊嚴、李霽野同視常惠為「老大哥」，常惠亦將他們視同自己的兄弟來看待，遇到任何麻煩事，總是挺身而出、捨己為人。1928 年，當臺靜農與李霽野因「未名社」譯《文

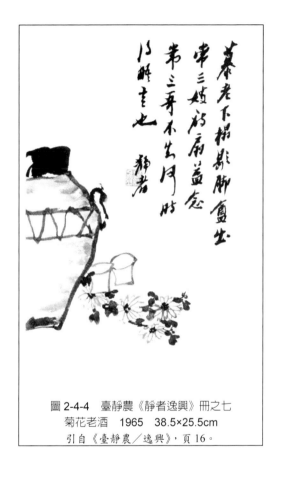

圖 2-4-4　臺靜農《靜者逸興》冊之七
菊花老酒　1965　38.5×25.5cm
引自《臺靜農／逸興》，頁 16。

學與革命》一事而深陷囹圄時，在一般知識分子避之唯恐不及的情況下，常惠一方面聯絡師友營救，一方面與被捕者暗通消息，歷經五十天的奔走，終於獲釋，臺靜農回憶道：

[162] 臺靜農〈憶常維鈞與北大歌謠研究會〉：「早年北京人互相稱呼，總是『幾爺』『幾爺』的，這是帝王之都的習氣，今人聽來非常不順耳，可是我們幾個好朋友，對於常維鈞，既不稱呼其姓名，也不稱其字，總是叫他『常三爺』這原是我們幾個頑皮，他也只好受之了。」詳見陳子善編：《回憶臺靜農》，頁 349　。以臺靜農和常惠的交情，稱「常三爺」不免生疏，他們以兄弟論交，故稱「常三哥」。

> 那時的北京是極黑暗殘暴，青年人的生命直同草莽，此五十天內就有
> 一次十三人被槍決的公報，還有不公告的。而一般知識分子，大都吞
> 聲避禍，自是人的常情。像維鈞這樣的「急難風義」，也是由於世代
> 的正義感。[163]

　　對臺靜農而言，常惠不僅是好朋友、好兄弟，更是知識分子的典範。只
可惜在 1937 年臺靜農避戰亂從北京南下後，與莊嚴先後入川，而常惠留任
北京，兩人不復相見。更令人惋惜的是，抗戰勝利後，在故宮博物院工作的
常惠到四川與住在海棠溪的莊嚴會合，當時臺靜農正在與海棠溪一水之隔的
重慶等候便機飛往南京，等候了一個多月才等到，而搭飛機的當天，常惠與
莊嚴卻來到了重慶，撲了個空，這一短暫的參差，對臺靜農來說，卻是一生
憾事。[164]甚至後來有一次，常惠到了南京要飛往北京，動身前寄了封信給臺
靜農，說：「我明天搭飛機北去，要是中了首彩，下世我們在做朋友吧！」
所謂「中了首彩」意即「飛機失事」，當時南北交通的復原僅賴飛機，而主
事者不顧人民生命，採用美國不用的舊型飛機，人民歸鄉心切，也只有以生
命作賭注了。臺靜農接到信後相當難過，認為常惠如此說，意同東坡給子由
詩：「與君世之為兄弟，又結來生未了因。」雖然常惠逃過了一劫，但從此
與在臺灣的臺靜農南海北天，偶而能輾轉消息，知道彼此健在，就足以欣慰
了。[165]就這樣，臺靜農 1937 年與常惠一別後，直至 1985 年常惠九十二歲高
齡去逝，相隔近半個世紀，兩人未曾再見過面。這令人動容的情誼在無緣相
會下，讓臺靜農僅能將對故友的思念訴諸筆墨，這幅〈菊花老酒〉，「不知何
時得晤言也」，訴盡了有朝一日能與常惠相晤的期盼。

[163] 臺靜農：〈憶常維鈞與北大歌謠研究會〉，收入陳子善編：《回憶臺靜農》，頁 353 。
[164] 在莊申的〈「為君壽」與「為君長年」——對靜農世伯所治印文與所書聯語所寫的腳注〉一
　　文中，對此有詳細的敘述。詳見陳子善：《回憶臺靜農》，頁 99。
[165] 詳見臺靜農：〈憶常維鈞與北大歌謠研究會〉，收入陳子善編：《回憶臺靜農》，頁 349-355。

圖 2-4-5　莊嚴題《靜者逸興》冊封面　1966
38.5×25.5cm
引自《臺靜農／逸興》，頁 8。

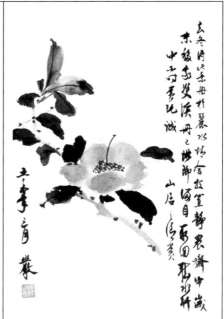

圖 2-4-6　莊嚴題字　1966　於《靜者逸興》
冊之二十　茶花　1965　38.5×25.5cm
引自《臺靜農／逸興》，頁 38。

　　1966 年元旦，莊嚴得此畫冊，在封面上題了「靜者逸興」，款識為：「丙午元旦，六一翁。」【圖 2-4-5】月餘，又在畫冊中的第二十九幅畫〈茶花〉題字，此作臺靜農以淡墨繪孤朵茶花，沒有任何題字與款識，莊嚴在右側空白題上：「去冬得此素冊於麗水精舍，投置靜農齋中，歲末移家雙溪，冊已琳瑯滿目，取回聽水軒中，不時賞玩，誠山居之清賞。」左下方落款為：「五十五年三月，嚴。」【圖 2-4-6】民國五十五年三月，農曆即丙午年二月。臺靜農花了一至二個月完成此冊，顯現出二人非比尋常的交情，莊嚴得到此冊後「不時賞玩」，偶有所得，亦在畫中題字作為回應。本來，莊嚴居臺中北溝時，二人會面的機會不多，誰知北遷外雙溪後，會晤的機會變多了，卻讓故友之思有增無減，《靜者逸興》的第三幅畫〈水仙〉，莊嚴在臺靜農所繪的

水仙旁用帶有米芾筆法的行書題上了自作詩：「君居城郭我山林，長記當年對榻吟。今日無端見圖畫，暮雲春樹思尤深。」款識為「丙午二月偶閱此冊戲題，移家雙溪忽焉數月，與靜農仍不能常聚，思之悵悵，六一翁嚴。」【圖2-4-7】儘管已遷家至臺北，莊嚴觀閱此冊仍以不能常見臺靜農而深感可惜，睹物思人令他寫下了此詩，正如莊靈談及此詩時所言：「算時間那時候雙親似乎已因故宮文物遷到士林外雙溪新館而從臺中搬到了臺北。儘管和臺伯一居市區一在市郊，往來交通應屬便捷，但是不見面的時候仍會睹物思人，可見二人間交情的深厚。」[166]此外，第二十八幅畫，莊嚴在臺靜農所繪的松樹旁，以最擅長的瘦金體題上：「人松俱老。」【圖2-4-8】莊書與臺畫，相互輝映。

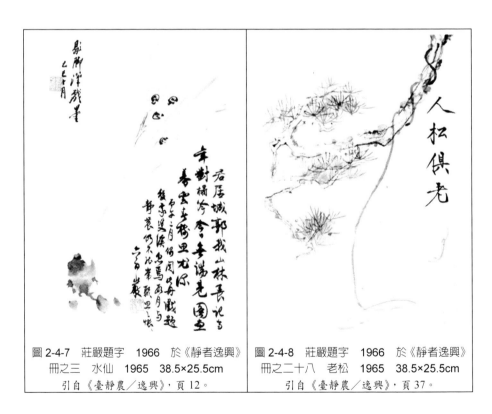

圖2-4-7 莊嚴題字 1966 於《靜者逸興》冊之三 水仙 1965 38.5×25.5cm 引自《臺靜農／逸興》，頁12。

圖2-4-8 莊嚴題字 1966 於《靜者逸興》冊之二十八 老松 1965 38.5×25.5cm 引自《臺靜農／逸興》，頁37。

166 莊靈：〈停影至交情〉，收入許禮平編：《臺靜農／逸興》，頁106。

　　除了與莊嚴的交情之外，《靜者逸興》亦蘊含著與另一位老友張大千[167]的深交。臺靜農作畫常向張大千請教，[168]《靜者逸興》中有兩幅畫作點明是擬張大千的，分別是第四幅畫〈蘑菇〉【圖 2-4-9】與第十二幅畫〈荷〉【圖 2-4-10】。〈蘑菇〉畫僅題上「擬張八哥」[169]，而「大」字卻打了個圈表示錯字，可知原想題「張大千」，然為表親暱而不直呼其名，改題為「張八哥」。而〈荷〉畫上則題有：「靜者於歇腳盫學張八哥，嗚呼！如何可得。」馮幼衡曾對張大千畫荷有所心得：

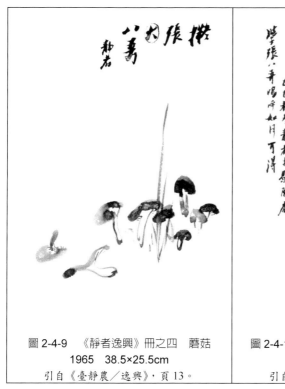

圖 2-4-9　《靜者逸興》冊之四　蘑菇
1965　38.5×25.5cm
引自《臺靜農／逸興》，頁 13。

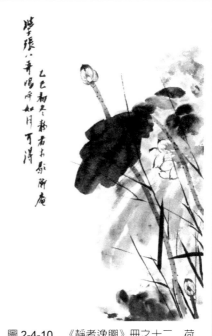

圖 2-4-10　《靜者逸興》冊之十二　荷
1965　38.5×25.5cm
引自《臺靜農／逸興》，頁 21。

[167] 張大千（1899-1983），最早本名張正權，1919 年在上海拜曾熙為師後，曾熙為他取名蝯（後省作爰），未婚妻謝舜華去世後，在江蘇松江禪定寺出家，法號大千，「大千居士」遂為其別號。其畫室名為「大風堂」，有眾多弟子，這些弟子的畫風被稱為「大風堂畫派」。

[168] 詳見臺靜農〈傷逝〉，《龍坡雜文》，頁 121-124。

[169] 張大千排行第八，故稱張八哥。

> 潑墨的葉子氣魄大，表現了剛健之美；荷花的線條則又婀娜有致，表現了無比的柔美與嬌嫩，尤其花瓣的淺紅色暈，經他彩筆點染，更有那流動的美，叫人愛極了。在他的荷花裏，確實讓你見到了「一花一世界，一葉一如來」。[170]

　　曾經有人問張大千要怎樣畫荷花才能搏美國人喜愛，張大千付之一笑，因為他認為投和別人所好而畫，在精神上已經淪為次等，要能畫自己想畫的、憑直覺去畫的，才具有天趣。[171]就這一點看來，臺靜農也有著同樣的觀點，基本上，依照臺靜農書法或繪畫的臨習觀念而言，往往是重「意」不重「形」，雖言「擬」，最多也只有構圖、布局相似，筆法、用墨等技巧都不脫臺靜農自身的創作模式，此非臺靜農不工臨摹，而是作畫對他而言，本為自娛，技法表現並不是他主要關心的層次。也因為有這樣的創作心理，讓臺靜農的畫作即使是臨摹他人，也充滿高度自由發揮的空間。[172]

三、小結

　　臺靜農臨摹張大千的畫作，並非全出於張大千的繪畫技巧，而是含括了二人的交情；同樣的，從張大千的用印專輯中看來，為他治印最多的就是臺靜農。[173]臺靜農與張大千結識超過半個世紀，與莊嚴同為論學說藝的故友，從臺靜農晚年（1986 年）回憶起 1983 年最後一次拜訪張大千的情景中，可以感受二人深厚的情誼：

[170] 馮幼衡：《形象之外》，頁 21。

[171] 張大千此說乃以畫家洪通為例，認為洪通比那些紛紛到國外去看看外國市場，一別人的喜好而作畫的畫家們強得太多了。詳見馮幼衡：《形象之外》，頁 21。

[172] 此部分在本文下一章有詳細說明。

[173] 陳子善、王為松：〈先生之風　山高水長〉，收入陳子善編：《回憶臺靜農》（上海：上海教育出版社，1995），頁 1。

這整天下午沒有其他客人，他將那幅梅花完成後也就停下來了。相對
談笑，直到下樓晚飯。平常喫飯，是不招待酒的，今天意外，不特要
八嫂拿白蘭地給我喝，並且還要八嫂調製的果子酒，他也要喝，他甚
讚美那果子酒好喫，於是我同他對飲了一杯。當時顯得十分高興，作
畫的疲勞也沒有了，不覺的話也多起來了。……今晚看我喫酒，他也
要喫酒，猶是少年人的心情，沒想到這樣不同尋常的興致，竟是我們
最後一次晚餐。數日後，我去醫院，僅能在加護病房見了一面，雖然
一息尚存，相對已成隔世，生命便是這樣的無情。[174]

　　描述的情境愈平凡，情感就愈顯真摯。已經不能飲酒的張大千，面對老
友的造訪，招待酒人若是少了酒，便不成了樣，此時兩人所對飲的，已非酒
香那樣單純，而是半生的情誼。之後在加護病房裡，一息尚存的張大千，對
比當年邊揮灑邊飲酒作畫的豪情，臺靜農心裡的隔世之感，更讓無奈催促著
哀傷。張大千的摩耶精舍與莊嚴的洞天山堂相近，臺靜農只要是先到洞天山
堂，之後一定在摩耶精舍晚飯；若是先到摩耶精舍，晚上也一定至洞天山堂
飲酒。只可惜張大千與莊嚴相聚的時間並不多，因為當張大千的摩耶精舍於
1978 落成外雙溪時，莊嚴的身體已開始衰憊，終至一病不起。[175]

後來病情加重，已不能起床，我到樓上臥房看他時，他還要若俠夫人
下樓拿杯酒來，有時若俠夫人不在，他要我下樓自己找酒。我們平常
都沒有飯前酒的習慣，而慕陵要我這樣的，或許以為他既沒有精神談
話，讓我一人枯坐著，不如喝杯酒。當我一杯在手，對著臥榻上的老
友，分明死生之間，卻也沒生命奄忽之感。或者人當無可奈何之時，
感情會一時麻木的。[176]

[174] 臺靜農：〈傷逝〉，《龍坡雜文》，頁 122-123。
[175] 同上註，頁 123-124。
[176] 同上註，頁 124。

　　無論是面對一息尚存的張大千或是病榻上的莊嚴,生死分明的隔世感深
植臺靜農內心,「人生有許多時刻未說出來的比說出來的重要」[177],顯然他
們之間的情誼已無需透過言說,而這「酒人的倔強」也並沒有因為生命的消
逝而淡薄,反而藉著「一杯在手」,傳遞了更多香醇。莊靈曾攝有一張相當
珍貴的照片,為臺靜農、莊嚴、張大千三人論畫的情景作了永恆的見證。[178]

[177] 此句為中央研究院廖肇亨先生語,詳見廖肇亨:〈從「爛熟傷雅」到「格調生新」──臺靜
農看晚明文化〉,《故宮文物月刊》,279 卷,2007 年 9 月,頁 102-111。
[178] 詳見許禮平編:《臺靜農／逸興》,頁 114-115。

第三章　頓挫之筆

　　「頓挫」作為一種藝術的表現手法，並不專屬於某種藝術類型，舉凡音樂、詩歌、書畫等，儘管性質與表現方式不同，但皆可表現「頓挫」的美感；或者說，用「頓挫」來表現某種力度美。大體而言，「頓挫」不離停頓、轉折之意。就書藝技法而言，可分為「頓筆」和「挫筆」來探討，唐代書家張懷瓘以「摧鋒驟衄」來解釋「頓筆」；以「挨鋒捷進」來解釋「挫筆」。[1] 換言之，所謂的「頓筆」，乃將筆力聚於毫端向下重按，並稍停駐，即為「頓筆」或「按筆」，是行筆收勢中的用筆動作，多用於筆畫末端或行筆轉折踢鈎、捺腳等處。[2] 而「挫筆」是在「頓筆」之後，提筆換向的動作，亦用於轉折踢鈎或捺腳處，「頓」後把筆略提，使筆鋒轉動，離開「頓」處，隨即轉變方向。[3]「頓」、「挫」技法的使用，可以使線條呈現大幅度的變化，輕重、濃淡、粗細、急澀，重如泰山，輕若鴻毛，造就出擺動幅度更為急促的「力量感」和「立體感」。

　　首先就「力量感」而言：無論是「頓筆」或「挫筆」，都與力度的表現有關。「頓」的表現在於垂直方向的強按，常有「力透紙背者為頓」的說法，

[1]　〔唐〕張懷瓘：《玉堂禁經》，《歷代書法論文選》（臺北：華正書局，1997 年 4 月），頁 200。

[2]　書藝技法中，「提筆」與「頓筆」是相對的動作，甚至可以說有「提」才有「頓」；有「頓」才有「提」，兩者所表現的線條完全相反，但都須強調力量感的展現。「頓筆」強調的力量感包括筆鋒往下按的力道以及收束的力道，收束的力道若控制得不好，反成無力的線條；而「提筆」的力量則表現在筆鋒往上提的穩定度，不穩則易出鋒，甚至鼠尾。舉例來說，筆畫與筆畫之間的連筆（包括實連與意連），就是考驗書家「提筆」功力的部分，「提筆」運用的好，則行氣相連，反之則無行氣可言。

[3]　《書法辭典》（臺北：華正書局，1994 年 2 月），頁 111、183。

「挫」的表現則在於水平方向的急速轉折,轉折速度若不夠快,就無法瞬間改變鋒向。「頓挫」作為書法藝術的美感特質,歷來書家多有評述,舊傳唐代虞世南的〈筆髓論〉一文,對於「頓挫」的形容頗能道盡此技法所呈現的力量感,其言:「行書之體,略同于真,至於頓挫磅礴,若猛獸之搏噬;進退鈎距,若秋鷹之迅疾。」[4]這段話說明行書之用筆,在「頓挫」上要如「猛獸之搏噬」,可見力道不足是無法表現頓挫的線條美感。在書法審美裡,力量的表現是歷代書家的要求,「頓挫」是呈現線條力量的重要技法之一,但並非所有的力量感都藉由「頓挫」來呈現。舉凡唐代顏真卿強調的「錐畫沙」、「如印印泥」的外在線條;或是文學、藝術家所強調「風骨」之內在精神,都可說是力量表現的注解。而「頓挫」所強調者,乃在於筆勢的變化。

　　就「立體感」而言:書法和繪畫是二度空間的平面藝術,表現立體的方式不如三度空間的雕塑藝術來的容易,而書法線條的立體感,比起繪畫又更加不易。繪畫可以藉由遠近、光影等方式來呈現畫面的立體感,而傳統書法,卻無法使用這些繪畫技法。中國的文字之所以能成為造型藝術,乃在於書寫工具的特質。毛筆的使用方式與硬筆最大的差異即在於多了垂直性的提頓動作,能使線條產生粗細的變化。東漢蔡邕有言:「惟筆軟則奇怪生焉。」[5]十足道出毛筆的特性與表現力。水墨畫雖然也是以毛筆為工具,但重視提頓的程度卻不如書法來的強烈。並非水墨畫不需要提頓,而是以「面」為表現的基礎下,立體感可藉由景物之大小來呈現。傳統書法是「線」的藝術,相較於水墨畫,線條的厚薄就成了塑造立體感的關鍵。掌控線條厚薄是可以多元論述的,並非單一技法所能成就,而強調「頓挫」,即強調了線條大幅度的變化,亦強化立體感的呈現。

4　〔唐〕虞世南:〈筆髓論〉,收入《佩文齋書畫譜》(北京:中國書店,1984),第二冊,卷五,頁136。

5　〔漢〕蔡邕:〈九勢〉,收入《歷代書法論文選》(臺北:華正書局,1997),頁6。

　　當然，書藝之力量感與立體感並非僅藉由「頓挫」來表現，「頓挫」只是書法技法的一種，無法全面概括所有墨線特徵。此外，各種字體的書寫，必定會使用「頓挫」技法，重點是在於書家想用「頓挫」來表現何種風格？書法家在經歷無數次的臨帖或自運之後，往往能有屬於自己的心得，但或許是書法以外的藝文涵養或國學根基不足，讓那些心得終歸是心得，無法成為一個指標性的論述。嚴格說來，臺靜農真正勤於書法是渡海來臺之後，然而其晚年的書藝成就卻讓人難以聯想其早年是個深受五四薰陶的現代小說家，但或許是這些特殊的經歷與其本身的藝文涵養，讓他的書風具備了難以歸類的特殊性。雖然臺靜農傳世的書論並不多，但論點卻相當深刻，相較於大量的作品傳世，其書學論著則顯得稀有，多半散見其渡海後的相關著述，較有系統的書論為〈智永禪師的書學及其對於後世的影響〉（1971）、〈題顏堂所藏書畫錄〉（1973）、〈書道由唐入宋的樞紐人物楊凝式〉（1976）、〈鄭羲碑與鄭道昭諸刻石〉（1978），以及渡海前寫的〈兩漢簡書史徵〉（1940-1942）等，皆收入《靜農論文集》（臺北：聯經出版社，1989）。這些書論文字樸實、著重考證，並闡發許多獨到的見解。此外，在臺靜農的書藝集序文中有言：「戰後來臺北，教學讀書之餘，每感鬱結，意不能靜，惟時弄毫墨以自排遣，但不願人知。」[6]從筆者整理的〈臺靜農綜合年表〉看來，臺靜農書法作品大致從 1965 年前後開始增多，而當時臺靜農已來臺近二十年，這的確可說明臺靜農對書法這門藝術是抱著自我遣懷的心態，或許平時會將墨跡贈與門生，卻完全稱不上是以擅書者的心態自居。然而，獲墨寶者越多，索書者越眾，加以文人墨客互酬書畫本為常事，臺靜農在藝文、學術界，就成了公認的擅書者。以下，分別從華正書局出版的《靜農書藝集》、何創時基金會出版的《臺靜農書畫》、國立歷史博物館出版的《臺靜農書畫紀念集》，以及香港翰墨軒出版的《臺靜農／法書集(一)》、《臺靜農／法書集(二)》等五種臺靜農書法集，依書體件數作一初步統計：

6　臺靜農：《靜農書藝集・序》，臺北：華正書局，1987。

書體 書法集	行草書（件）	隸書（件）	篆書（件）	楷書（件）
靜農書藝集	54	20	1	2
臺靜農書畫	35	23	3	8
臺靜農書畫紀念集	87	44	2	8
臺靜農／法書集（一）	31	21	1	3
臺靜農／法書集（二）	32	13	2	7

　　首先要說明的是，行書和草書應為兩種書體，但臺靜農在書法創作中往往夾雜書寫，純粹的行書多是臨帖，純粹的草書也極罕見，因此臺靜農的行書和草書不宜細分開來，就書寫方式來說，當歸為同一書體。此外，從這簡易的統計中，不免有幾件作品／書體（隸書或楷書、隸書或篆書）難以歸類的問題，但從大致上的數據看來，顯然以行草書和隸書為主（而又以行草書居多），楷書和篆書佔極少數的比例，而且多為臨摹作品，楷書以「二爨」（爨寶子碑、爨龍顏碑）為主，篆書則是些銅器銘文。臺靜農渡海來臺後，前期（約 1946-1965）潛心研習書法，後期（約 1965-1990）則逐漸發光發熱。當代諸位學者對臺靜農書法藝術有不少專業的研究或相關文章，奠定了臺靜農書法研究的格局，在這樣的基礎下，本書得以作進一步闡述。

第一節　臺靜農對金石書風作品的臨習

一、隸書

　　簡言之，石刻、磨崖以及銅器銘文的書法風格即屬於「金石書風」，在字體的處理上，多為篆、隸、楷書，與尺牘、閣帖流暢的行、草書相較，「金石書風」以質樸為尚。臺靜農金石書的功底極為深厚，尤其對隸書下過很大的功夫，從他多本書法集作品看來，隸書不僅數量多，且當中有許多是臨摹

作品，相較於行草書的創造性發揮，隸書有較多的「臨習」味，足見他對隸書的學習。已故的臺大教授汪中先生曾對臺靜農臨習隸書有過一段評論：

> 隸書是先生最用力積久而又功深的書法，臨寫「褒斜磨崖」、「楊淮表」、「石門頌」、「禮器」六十餘年。所寫「石門頌」字勁健、筆畫真似錐畫沙，自然搖曳如抖顫，其實並非抖顫，果真是抖顫，那還能執筆書寫麼，我見到先生七十歲以後寫的石門頌四短屏，墨濃筆酣，懸腕中鋒，是用純羊毫長鋒筆所作，為最合作之書，鄧完白、何道州以後，一人而已。

這段文字提供了關於臺靜農臨書方面相當重要的資訊。第一，提到了臺靜農臨寫隸書六十年。確實，臺靜農到晚年還不斷臨摹多方隸碑。除了汪中先生所述的〈褒斜磨崖〉[7]、〈楊淮表〉[8]、〈石門頌〉[9]、〈禮器碑〉[10]之外，檢視臺靜農各種書法集，可以發現臺靜農所臨隸書還包括：〈景君銘〉[11]、〈張遷碑〉[12]、〈曹全碑〉[13]、〈衡方碑〉[14]、〈史晨碑〉[15]、〈裴岑紀功碑〉[16]、

[7]　〈開通褒斜道刻石〉，摩崖刻石，在陝西省褒城縣（今陝西勉縣）北，因褒斜道為漢太守鄐所開通，立此石即頌其功績。此石乃東漢永平六年（63A.D.）所刻，為現存東漢刻石中最早者。凡隸書三列十六行，行五至十一字。詳見楊震方：《碑帖敘錄》（上海：上海古籍出版社，1982）頁，194。

[8]　〈楊淮表記〉，東漢熹平二年（173A.D.）所刻，摩崖刻石，又稱〈楊淮碑〉、〈卞玉過石門頌表記〉，在陝西褒城縣（今陝西勉縣），隸書七行，行二十五、六字不等。詳見楊震方：《碑帖敘錄》，頁 197。

[9]　〈石門頌〉，摩崖刻石，在陝西省褒城縣，記漢司隸校尉楊孟文修理石門道之事。漢建和二年（148A.D.）刻，王升撰文，隸書二十二行，行三十、三十一字不等。詳見楊震方：《碑帖敘錄》，頁 41。

[10]　〈禮器碑〉，又稱〈韓勒碑〉，內容為讚揚韓勒修飾孔廟漢製作禮器之事，東漢永壽二年（156A.D.）刻，現存山東曲阜孔廟，隸書十六行，行三十六字。詳見楊震方：《碑帖敘錄》，頁 250。

[11]　〈景君銘〉，東漢漢安二年（143A.D.）刻，記益州太守北海相景君歿後，其門生故吏慕其德而之建碑之事，位在山東濟寧。詳見楊震方：《碑帖敘錄》，頁 44。

[12]　〈張遷碑〉，漢中平三年（186A.D.）刻，為今山東東平縣，隸書十六行，行四十二字。詳見楊震方：《碑帖敘錄》，頁 173。

[13]　〈曹全碑〉，東漢中平二年（185A.D.）刻，明萬曆年間出土時，字畫完整，一字不缺，清康熙年間後，中有斷裂，今缺滅之字更多，但漢碑中少有此完好者。隸書二十行，行四十五字。

〈華山碑〉[17]、〈孟璇碑〉[18]，以及各種漢代金文、刻石、簡牘，至於清代的隸書，臺靜農主要以鄧石如（字頑伯，號完白，1743-1805A.D.）為臨習對象。

　　第二，關於臺靜農作隸書的方式，在無從親見臺靜農寫字的情況下，汪中先生這段描述更顯可貴。許多書家為了在宣紙上表現出碑刻文字的金石味，會以汪中先生所言類似「抖顫」的方式來運筆，其實這可以歸為書藝技法中的「頓挫」筆勢，臺靜農無疑是擅用「頓挫」作書的。事實上，許多書家臨寫古碑，或為了表現古碑的質樸風格，往往以這種類似「抖顫」的「頓挫」筆勢來作書，而差別在於線條與力道。線條方面，同樣是「頓挫」，可以有「變化性頓挫」與「規律性頓挫」兩種格調。所謂的「變化性頓挫」，乃運筆過程中的提頓會視字形結構、布局來安排，且力道、速度與節奏也不統一。反之，「規律性頓挫」的書寫模式千篇一律，無論何種字形結構，都以相同的節奏來提按。臺靜農的「頓挫」筆勢極富變化，融合各碑之長。其字當然不是「抖顫」，他自己也喜悅於「年過八十，腕力還能用」[19]，對力量的表現相當在意。

　　第三，汪中先生提到臺靜農作隸書乃「中鋒懸腕」，並使用長鋒羊毫。對於研究臺靜農的書法，這點甚為關鍵。因為書風的變化來自線條與佈局，

[14]　〈衡方碑〉，東漢建寧元年（168A.D.）刻，位山東汶上縣，隸書二十三行，行三十六字。詳見楊震方：《碑帖敘錄》，頁243。

[15]　〈史晨碑〉，此碑兩面刻，故有〈史晨前碑〉、〈史晨後碑〉之稱，建於東漢建寧二年（169A.D.）。前碑十七行，行三十六字；後碑十四行，行三十六字，均隸書，現存山東曲阜孔廟。詳見楊震方：《碑帖敘錄》，頁47。

[16]　〈裴岑紀功碑〉，記漢順帝永和二年（137A.D）敦煌人民為歌頌太守裴岑戰功，建祠而刻此碑之事，位於今新疆維吾爾自治區巴里坤哈薩克自治縣，現存新疆博物館。清乾隆年間，始有拓本傳世。

[17]　華山廟碑各代均有所建，但有名者為〈漢西嶽華山廟碑〉和〈北周西嶽華山廟碑〉，〈漢西嶽華山廟碑〉為東漢延熹四年（161A.D.）郡守袁逢將古代所立碑文，用經傳等按其原文新刻於石，隸書二十二行，行三十八字，即今書家所臨之〈華山碑〉。

[18]　〈孟璇碑〉，清光緒年間於雲南出土，立碑年月不明，羅振玉考為漢河平四年（25B.C.）。

[19]　臺靜農：〈我與書藝〉，《龍坡雜文》，頁60。

而線條與佈局往往牽動於書寫的習慣，這書寫的習慣除了包括坐姿、站姿或各部動作，當然也包括「中鋒」或「側鋒」，以及有無「懸腕」。基本上，有無使用「中鋒」與有無「懸腕」是無必然關係的，但書法家若想擅用「中鋒」，往往會以「懸腕」作書，如此筆桿才容易常保垂直，相較於行草書，臺靜農的隸書則明顯強調「中鋒懸腕」。基本上，以「中鋒懸腕」作隸書不僅是為求書寫的力道，另一方面也與隸書的字形表現有關，隸書在字形上最顯著的特徵就是橫畫筆勢的「蠶頭雁尾」，而「懸腕」（或「懸肘」）的執筆方式則顯著提升了橫向書寫的靈活度，如此一來，也較能表現隸書氣韻了。至於何以強調作隸用長鋒羊毫？羊毫在質地上較狼毫柔軟，蓄墨量較飽，墨的流動速度較緩和。整體說來，很適合表現篆隸書的遲澀感，讓線條渾厚飽滿。莊嚴兒媳陳夏生女士曾為文提到臺靜農教其臨習隸書，以長鋒羊毫相贈，並囑咐要用「中鋒懸肘」練習，[20]足以互註汪中先生所言。

　　許多書家認為學字應從端整的唐楷入手，先學習穩定的楷法與結構，了解楷字的型體與規範後，進而上溯篆、隸之法，或潛入行、草之跡。[21]臺靜農卻從隸書開始，在其書藝集序中言自己是「初學隸書華山碑及鄧石如」[22]，從他的各種書藝集中，可以發現他到晚年還有臨寫〈華山碑〉以及鄧石如的隸書。對於〈華山碑〉的臨習，有一幅收入在《臺靜農書藝紀念集》中，我們若對照〈華山碑〉原碑圖板，會發現臺靜農很能掌握其提頓上的變化性。【圖3-1-1】基本上，文字構造的演變最初都是基於實用而簡省筆畫或改變字形，隸書一開始也是為求實用而簡易篆體，將圓轉的曲線易為方平的直線，但是當這樣的字形廣為大眾所接受後，必然也會有自身的轉變，基於美感而發展出藝術性的書寫方式，即波勢的線條特色。[23]〈華山碑〉就是隸書極度

20　詳見陳夏生：〈懸肘中鋒臨漢碑──親炙臺伯學書憶往〉，收入許禮平編：《臺靜農／逸興》，頁118。

21　詳見王靜芝：《書法漫談》。

22　臺靜農：《靜農書藝集・序》。

23　鄭惠美《漢簡文字的書法研究》中將帶有波磔筆法的漢簡羅列歸納，把波磔筆法的發展分為萌芽期、發展期和成熟期，清楚分析了隸書從無波勢的平直筆畫到波勢發展成熟的波磔

成熟的代表作，不但「蠶頭雁尾」的筆勢明顯，線條粗細的變化也極大，朱
仁夫在《中國古代書法史》中用「大起大落」、「手法嫻熟」、「波磔分明多姿」
等語來形容此碑，[24]一語道破了〈華山碑〉的變化性。清代朱彝尊評此碑說：
「漢隸凡三種，一種方整，一種流麗，一種奇古。惟延熹華嶽碑正變乖合，
靡所不有，兼三者之長，當為漢隸第一品。」說〈華山碑〉為漢隸第一品，

圖 3-1-1　臺靜農　臨華山碑　98.5×33cm
引自《臺靜農書藝紀念集》，頁 44。(左)　　西嶽華山碑圖版　局部引自《歷代法書選輯 6
　　──西嶽華山廟碑》(臺北：大眾書局，1987)，頁 22-23。(右)

筆法，整個過程歷經了西漢前期到東漢末期。詳見鄭惠美：《漢簡文字的書法研究》(臺北：
　　國立故宮博物院，1984)，頁 37。
[24]　詳見朱仁夫：《中國古代書法史》(北京：北京大學出版社，1992)，頁 95。

或許言之太過，但朱彝尊認為〈華山碑〉兼具了「方整」、「流麗」與「奇古」，確實也說明了此碑風格的複雜性。另外，清代劉熙載用了更到味的形容：「漢碑蕭散如韓敕、孔宙，嚴密如衡方、張遷，皆隸之盛也。若華山廟碑，磅礴鬱積，流漓頓挫，意味尤不可窮極。」[25]用「流漓頓挫」來形容〈華山碑〉，可謂與臺靜農擅用「頓挫」筆勢異曲同工。基本上，〈華山碑〉整體氣勢的雄偉強勁表現在字形結構由上往下的開展，「雁尾」的張揚讓字形比例的變化跌宕生姿。然而回到臺靜農所臨的〈華山碑〉，我們可以發現與原碑比較起來，整體筆勢是較為圓潤的。細部來說，如「嶽」、「蒼」、「遂」、「桑」、「資」【圖3-1-2】等字，其「雁尾」皆藏鋒圓筆，與原碑的露鋒方筆相較，顯得溫和內斂，而這內斂渾厚的「雁尾」，令人想起清代的鄧石如。

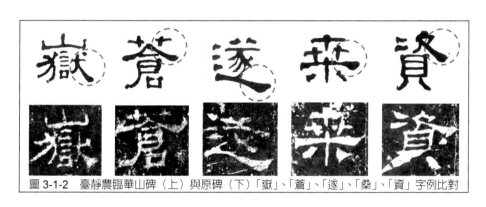

圖3-1-2　臺靜農臨華山碑（上）與原碑（下）「嶽」、「蒼」、「遂」、「桑」、「資」字例比對

　　碑學書風在清代乾嘉時期達到了高度的發展，鄧石如是頗為重要的人物，他在重新審視傳統以楷、行、草為基礎而發展的運筆方式後，提出了適合篆隸書寫筆法的「逆入平出」，使得篆書、隸書變得容易書寫。[26]同是篆隸大家的趙之謙曾說：「國朝人書，以山人（鄧石如）為第一，山人書以隸為

25　〔清〕劉熙載：《藝概》（臺北，華正書局，1985），頁144。
26　詳見高明一：《積古煥發——阮元（1765-1849）對「金石學」的推動與相關影響》（臺北：臺灣大學藝術史研究所博士論文，2010），頁160-168。

圖 3-1-3　臺靜農　臨鄧石如隸書東漢崔瑗〈座右銘〉　橫披　1973　34.6×135.5cm
引自《臺靜農書藝紀念集》，頁 26-27。

第一。」鄧石如在隸書上是繼金農之後有所創新的大家，要在儀態萬方的漢
碑中寫出自己的風格，實非易事。[27]臺靜農對鄧石如隸書的臨習可謂用功，
在比對臺靜農所臨書作【圖 3-1-3】與鄧石如原作【圖 3-1-4】之後，會發現
臺靜農以相當精細的程度在臨摹。清代研習隸書、取法漢碑的大有人在，但
多侷限於漢碑的沉厚樸拙，少有跳出自家面目，而鄧石如隸書揉合楷書、篆
書筆意，形成鮮明的個人風格，
在強調點畫的完整性和運動感同
時，又不失漢碑形貌，使其書風
脫穎而出，卓然自立，成就實不
下金農。[28]臺靜農能將鄧石如那
種不拘模仿碑拓效果而以流暢遒
勁的線條作完善的發揮，在保持
豐滿厚重的同時，卻又或多或少
流露出擅長的「頓挫」筆勢，例如
比對兩件作品同一位置的「勿」字
【圖 3-1-5】，可以發現右側橫、
直畫的轉折明顯不同，鄧石如較
為圓轉流暢，臺靜農則較為遲澀

圖 3-1-4　鄧石如書東漢崔瑗〈座右銘〉局部
引自《中國法書選 56——鄧石如集》
（東京：二玄社，1990），頁 28。

[27] 詳見單志泉：《書藝珍品賞析——鄧石如》（臺北：石頭出版公司，2005），頁 12。
[28] 詳見單志泉：《書藝珍品賞析——鄧石如》，頁 16。

方折，這無疑是「頓挫」筆勢
的不自覺流露，這種效果處處
可見。但整體觀之，臺靜農能
將鄧石如的渾厚感表現得十
分妥貼，無論是結構、筆法、
線條飽滿度，都相當如實，特

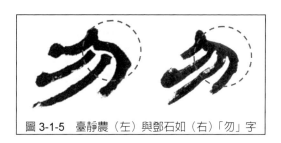

圖 3-1-5　臺靜農（左）與鄧石如（右）「勿」字

別是「雁尾」的內斂、穩定，深得鄧法。有一幅臺靜農為朋友臨寫的鄧石如
〈寄師荔扉詩〉四屏，落款有言：「完白山人隸法，直承兩京，一洗唐以後
之弊，有起衰振廢之功。」[29]可見臺靜農對鄧石如的推崇。然而可進一步說
明的是，臺靜農所謂的「唐以後之弊」是指什麼？書法史上，隸書在東漢達
到高度的藝術成就之後，逐漸過渡到楷書的軌範，而楷書的發展在唐代達到
了高峰，書法家的創作載體自然選擇成熟、穩定的楷書，較不會選擇隸書，
因此隸書難以再掀高峰。此外，在楷法高度穩定的影響下，即使有像中唐時
期的史維則、韓擇木（二人生卒年皆不詳）等以擅隸書聞名者，字形雖為「蠶
頭雁尾」的隸體，但氣韻、精神都已然是楷書規範的格局，與跌宕生姿、面
目多樣的漢隸相較，唐隸不免多了些「臺閣味」。基本上，無論唐隸或唐楷，
都進不了臺靜農眼簾，像鄧石如能直承兩漢古法，卻又能不囿規範，走出自
家的面目，才會被臺靜農視為學習典範。[30]

　　〈衡方碑〉亦為臺靜農學隸的重要碑刻，1979 年（己未年）端午前一周，
臺靜農很仔細的將〈衡方碑〉臨了一遍，共六百三十個字，表成卷軸長達十
多公尺，是臺靜農書作中寬度最長的一件，收入在《臺靜農書藝紀念集》中，
用了八頁的篇幅呈現此作。[31]臺靜農的隸書多有大篇幅臨習，但少有像臨〈衡

29　詳見《臺靜農書藝紀念集》，頁 38-39。

30　詳見本文第四章第二節「書學創見與審美觀」。

31　詳見《臺靜農書畫紀念集》，頁 49-56。

圖 3-1-6　臺靜農　臨衡方碑　局部　引自《臺靜農書藝紀念集》，頁 28。
（左）　衡方碑圖版　局部　引自網路文獻「書法空間」（右）

方碑〉這樣的規模，足見此碑在臺靜農書學中的重要性。1988 年臺靜農為曾
經所臨的〈衡方碑〉落款言：「余藏有明拓〈衡方碑〉，昔年曾喜臨之。」[32]

　　其對〈衡方碑〉的掌握亦可從此作窺見。【圖 3-1-6】〈衡方碑〉古健凝整，
歷來書家常用「方正深樸」、「平正凝整」、「古健豐腴」、「嚴整險峻」等詞彙
來形容此碑。[33]簡言之，〈衡方碑〉在書法藝術上比較明顯的特點，即「方整」、
「穩重」、「渾厚」。所謂的「方整」，主要表現在用筆與結構上；而「穩重」
則表現在氣韻與體勢上；至於「渾厚」乃體現於佈局和形態上。甚至可以說
〈衡方碑〉在視覺上具備了「險峻」與「穩當」的雙重效果。而臺靜農臨摹
此碑，留意的是整體呈現的風格，儘管在「蠶頭雁尾」的細部變化上不盡相

[32]　詳見《臺靜農書畫紀念集》，頁 29。
[33]　詳見秋子：《中國上古書法史》（北京：商務印書館，2000），頁 449。

同，但整體意態與原碑的格調相當一致，「臨習味」依然濃烈。相較之下，臺靜農另一幅長軸直條的〈衡方碑〉臨寫，創造性就遠大於模擬了。【圖 3-1-7】此作是臺靜農八十六歲時所書，掌握〈衡方碑〉的精神游刃有餘，因此有較多自由發揮的空間，能不拘原碑筆勢，有較大的變化。與此作同一時間的，還有對〈張遷碑〉的臨摹【圖 3-1-8】，此幅落款言：「是碑刻於東漢中平三年，楊守敬以其端雅健練源於西狹頌，[34]今觀其體似衡方碑。」從漢碑的風格來論，〈衡方碑〉和〈張遷碑〉，同屬漢隸中古樸雄強一類。而此種雄強的氣勢，訴諸於線條筆勢上的渾厚大方筆，其方筆可從兩個層面來觀察，一者為筆畫的方整，二者為字形上的方整，在漢隸普遍「扁形橫向」的表現中，〈衡方碑〉與〈張遷碑〉顯然在結構上較方正，〈張遷碑〉的方筆更是稜角分明，甚至線條充滿四角，在「雁尾」的表現上，也較〈衡方碑〉俐落，上揚的程度也較大，但整體而言，兩碑的波勢均不明顯，安靜蕭穆。然而在比較臺靜農所臨的〈張遷碑〉與原碑「於」、「我」、「有」、「克」、「岐」【圖 3-1-9】這幾個需要強調「雁尾」筆勢的字例之後，可以發現臺靜農在「雁尾」上揚的表現度遠不如原碑，皆以圓潤的筆勢作內斂的收束，和〈張遷〉該有的銳利不同。持平來說，書法家臨習各種字帖，雖然可以將氣韻與精神作如實甚至活潑的表現，但在筆法上不免相通，這與書家的用筆習慣有關，臺靜農臨〈衡方〉與〈張遷〉，不僅因為二碑的風格相近，更因為筆法上的因襲而將兩碑臨摹的如此相似。甚至可以說，臺靜農善用這樣的筆法而融合二家，像是 1978 年他為張大千書的〈八秩壽序〉就足以見得。[35]

[34]　〈西狹頌〉，東漢建寧四年（171A.D.）刻，摩崖，位甘肅成縣，漢武都太守開通西狹道，民頌其功而刻崖。隸書二十行，行二十字。詳見楊震方：《碑帖敍錄》，頁 54。

[35]　詳見《靜農書藝集》，頁 84-101。

圖 3-1-7　臺靜農臨衡方碑　1987　圖 3-1-8　臺靜農臨張遷碑　1987

上兩件作品皆引自《臺靜農書藝紀念集》，頁41。

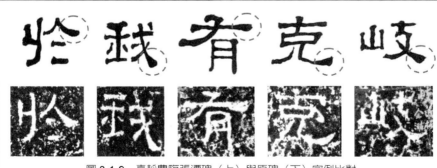

圖 3-1-9　臺靜農臨張遷碑（上）與原碑（下）字例比對

　　先前我們提到了臺靜農所臨的各方隸碑共有十來種，然而從上述〈華山〉、鄧石如、〈衡方〉與〈張遷〉這幾家臺靜農所臨隸書的細部分析中，可以看出臺靜農似乎不著重於波勢或雁尾的表現，若進一步以〈曹全碑〉為例，能更加說明臺靜農作隸書的用筆傾向。陳夏生女士在〈懸肘中鋒臨漢碑——親炙臺伯學書憶往〉文中，談到些許臺靜農教寫隸書的觀念：

> 他曾在一次談笑間有意無意地說：「寫完字，可以用筆、硯中殘留的墨，畫畫梅花，……至於《曹全》嘛，不學也罷……。」[36]

　　文中未提到臺靜農何以認為〈曹全〉不學也罷，但我們可以從他所臨摹過的隸碑來推論。〈曹全碑〉【圖 3-1-10】的風格秀麗圓轉，波磔流暢飄逸，姿態綽約、豐韻天成，主筆舒展，不露鋒芒，點畫間表現出十足的彈性與柔美。如果上述的〈張遷碑〉是漢隸中的方筆極則，那麼〈曹全碑〉就是極盡圓筆之秀了。此外，〈曹全碑〉的「蠶頭雁尾」筆勢相當明確，波勢起伏舒張卻徐緩，與〈華山碑〉的跌宕起伏截然不同，若形容〈華山碑〉為猛士擊劍，〈張遷碑〉為將士披甲，那麼〈曹全碑〉就如同美女簪花了。因此學此碑者，若沒有深厚的基礎，則難以掌握其線條的力道而容易流於軟弱，將點畫寫得俗氣嫵媚了，[37]此或許是臺靜農何以言〈曹全碑〉不學也罷的原因。然而，以臺靜農深厚的書學功底，所臨習的〈曹全碑〉又呈現何種風格？《臺靜農／法書集二》有一幅臺靜農所臨的〈曹全碑〉【3-1-11】，此作除了轉折間較為圓潤外，並無呈現出〈曹全〉該有的秀麗與流暢，甚至可以說仍然以〈衡方〉或〈張遷〉的觀念在臨〈曹全〉。我們若比較臺靜農所臨〈曹全〉與原碑同位置字例的捺畫及橫畫筆勢（打圈處）【圖 3-1-12】，就可以知道臺靜農走的仍然是樸拙一路。在捺畫方面，從「人」與「之」字即可看出臺靜農雖然在「雁尾」的頓筆力量上較為強勁，但強頓之後即提筆收尾，不若原碑延展。而在橫畫筆勢方面，〈曹全碑〉的「蠶頭雁尾」波勢鮮明，上下擺

[36] 陳夏生：〈懸肘中鋒臨漢碑——親炙臺伯學書憶往〉，收入許禮平編：《臺靜農／逸興》，頁 119。
[37] 秋子《中國上古書法史》：「需要指出的是，曹全之秀，也是它的弱點所在，以它為範入手習書，不少習者往往途入媚俗以至迷惑不解。」引自秋子《中國上古書法史》，頁 463。

動幅度極高，如同歌舞水袖，但臺靜農卻以接近水平的線條來代替，例如「重」字的長橫畫，原碑「蠶頭」下壓，中鋒波勢後漸頓，最後「雁尾」緩慢上揚，而臺靜農所書，卻是水平運行，最後以急頓表現「雁尾」。「其」、「直」二字，臺書雖有波勢起伏，但顯然不若原碑。從以上的分析，可以發現臺靜農作書是不喜柔媚的，〈華山〉、〈衡方〉、〈張遷〉本是雄強剛勁之風，臺靜農書來即使保有自家面目，但都不離原碑精神。一旦臨摹〈曹全〉，就呈現極大的落差，無論筆勢或結構，都與原碑大異其趣。

圖 3-1-10　曹全碑圖板　局部
引自《中國法書選 8——曹全碑》
（東京：二玄社，1988）頁 10。

圖 3-1-11　臺靜農臨曹全碑
引自《臺靜農／法書集二》，頁 46。

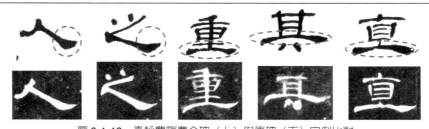

圖 3-1-12　臺靜農臨曹全碑（上）與原碑（下）字例比對

在臺靜農所臨摹的隸書中,〈石
門頌〉的件數最多,無論是臨書或
擬筆意自運,在筆勢、結構,甚至
氣韻上,都深得〈石門頌〉神髓。
江兆申言:「靜老卷軸八分,凡是出
於臨摹,幾乎在外間能見的都是臨
《石門》摩崖。」[38]〈石門頌〉【圖
3-1-13】是一摩崖刻石,在氣勢上
本就比一般碑刻來的宏偉,筆勢延
展疏拓,結構樸實無華,晚清書家
張祖翼跋〈石門頌〉拓本言:「三百
年來習漢碑者不知幾凡,竟無人學
石門頌,蓋其雄厚奔放之氣,膽怯
者不敢學,力弱者不能學也。」此
言乃歷來論〈石門頌〉者引用頗多
的一段評述,算是對此碑相當崇高
的肯定。清代楊守敬《評碑記》云
此書行筆如:「野鶴閑鷗,飄飄欲

圖 3-1-13　石門頌圖版　局部
引自《中國法書選 3——石門頌》
（東京：二玄社，1989），頁 46。

仙。」相較於其他漢碑,〈石門頌〉確實多了飛動靈秀之氣,卻又不若〈曹
全〉柔美。再加上天然石壁上書寫文字後勘刻,氣勢自然「雄厚奔放」。再者,
〈石門頌〉遠離整肅森嚴的廟堂,以疏朗野逸的山林情趣而成雄放、豁達的氣
概,在刻石分書中獨領風騷,在清代乾隆之後,受到書家們的推崇。[39]基本上,
〈石門頌〉在線條上的特殊性,在於同時擁有篆、隸書筆意;不但具有篆書用
筆的渾厚平實,也多了隸書的挑勢波磔,折筆處或方或圓,不拘一格,這
也讓「蠶頭雁尾」有較多種的表現,變化性也較高。

[38] 江兆申:〈龍波書法——兼懷臺靜農先生〉,《故宮文物月刊》,第 8 卷第 11 期,1991 年 2
　月,頁 10。
[39] 秋子:《中國上古書法史》,頁 455。

　　臺靜農隸書有兩種較為穩定的風格，一種為前述〈衡方〉、〈張遷〉的方筆風格，另一種就是〈石門頌〉的圓筆風格，這兩種風格臺靜農多有自運。而其他像〈禮器〉、〈華山〉、〈褒斜摩崖〉、〈楊淮表〉、〈景君銘〉、〈曹全碑〉、〈史晨碑〉……等，卻大多為臨摹作品。基本上，臺靜農對這兩種風格都是相當嫻熟的，但是就創作的數量來講，以〈石門〉筆勢作書明顯較多，最典型者莫若大字對聯，例如「守斯寧靜，為君大年」或「問道赤松子，授書黃石公」【圖 3-1-14】，很能看出臺靜農對〈石門〉筆法的精熟，對此我們可以提出進一步觀察。

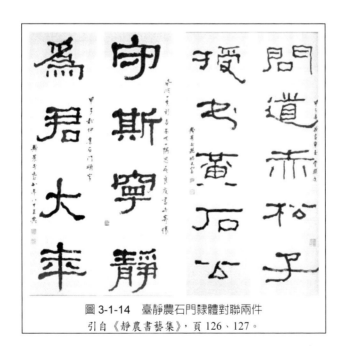

圖 3-1-14　臺靜農石門隸體對聯兩件
引自《靜農書藝集》，頁 126、127。

　　第一，臺靜農的石門體，變化性極高。所謂的變化性，一方面是來自〈石門頌〉筆勢的多變，一方面則來自臺靜農對各種隸書的臨摹。一般而言，較成熟的東漢隸書，多有著穩定嫻熟的橫向波勢，表現的幅度也多限於「蠶

頭雁尾」，而〈石門頌〉在形態上雖為隸書，但似
篆似隸的過度性格卻讓筆勢更加活潑，例如橫向筆
勢與雁尾的表現，有完全水平，也有極盡波磔【圖
3-1-15】，諸如此類的變化在〈石門頌〉中不勝枚
舉，因此能掌握〈石門〉多變的筆勢，自運的過
程自然會出現多樣面目，更何況臺靜農又善於汲
取其他隸碑的精神，方與圓、飽滿與乾澀、雄強
與纖細的不同安排，讓石門體的運用呈現更多元
效果，例如上述兩幅對聯，都是石門風格，格調
卻迴然相異。第二，「頓挫」筆勢遠比原碑誇張。

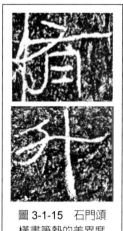

圖 3-1-15　石門頌
橫畫筆勢的差異度

臺靜農的「頓挫」筆勢本來就強烈，而石門隸字
的舒拓線條更增加「頓挫」筆勢的表現空間。再者，大字的書寫擴大了運
筆的幅度，「頓挫」筆勢就更加明顯。比起臺靜農用其他隸字書寫的作品，
石門隸體「頓挫」筆勢是最為強勁的。試看下圖字例【圖 3-1-16】，每一
畫都竭盡「頓挫」筆勢，如此用筆充斥在臺靜農的書法藝術中。

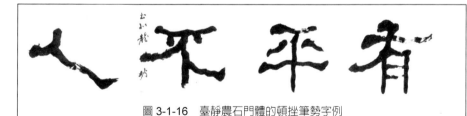

圖 3-1-16　臺靜農石門體的頓挫筆勢字例
引自《靜農書藝集》

二、楷書與篆書

在上述臺靜農隸字中,〈衡方〉、〈張遷〉一路者為方筆,〈石門〉一路者為圓筆,在以〈石門〉體為作書主軸的同時,卻也能融入方筆的精神。臺靜農對金石書風的臨習,在作品件數上以隸書為主,楷書與篆書占少數,但也因為如此,很輕易可以看出臺靜農對楷書跟篆書的品味,他曾說:「我喜歡兩周大篆、秦之小篆,但我碰都不敢碰,因我不通六書,不能一面檢字書一面臨摹。」又說:「初唐四家樹立了千餘年來楷書軌範,我對之無興趣,未曾用過功夫。」[40]在臺靜農書作中,臨摹篆書以秦詔版或漢銅器銘文為主,臨摹楷書不選擇唐楷而以隸味甚濃的〈爨寶子碑〉和〈爨龍顏碑〉為主。

基本上,擅篆刻者必書篆,上一章關於臺靜農篆刻藝術風格的討論,筆者比對了秦印風格的「疑者明之」印和臺靜農所臨秦詔版〈權量銘文〉,以及此銘文的原拓圖版。與臨摹碑刻石崖一樣,再再以筆鋒表現拓片上的金石風格,書法刻印互為影響,依然以「頓挫」筆勢為之,只是少了波磔筆勢。然而在此必須分析的是,臺靜農對篆體的臨習,多明顯呈現出轉折處的方銳,例如我們比對他 1981 年所臨的漢代〈莽嘉量銘文〉【圖 3-1-17】,會發現臺靜農將原銘文平直流暢的線條以小幅度的「頓挫」筆勢書寫,讓整體呈現高度的金石味。其次,臺靜農臨書往往加重起筆以及轉折處的力道,並且慣以「切筆」為之(打圈處),如此寫法除了讓視覺上更加方銳之外,也多了不少「頓挫」感,此外,臺靜農還將原文瘦長的結構寫得較方。這些筆勢與間架都是原拓本所無,幾乎可以說臺靜農是用自己的創意在臨摹,乍看之下字形相似,其實箇中趣味全然迥異,以「始」字【圖 3-1-18】為例,原拓本線條直勢延展,而臺靜農卻增加橫勢的延伸;原拓本曲線流暢,臺靜農卻刻意「頓挫」筆勢為之;原拓本轉折處一筆成形,臺靜農卻分為兩筆或三筆,並且每一次下筆又有「輕起重收」和「重起輕收」的分別。

[40] 臺靜農:〈我與書藝〉,《龍坡雜文》,頁 59。

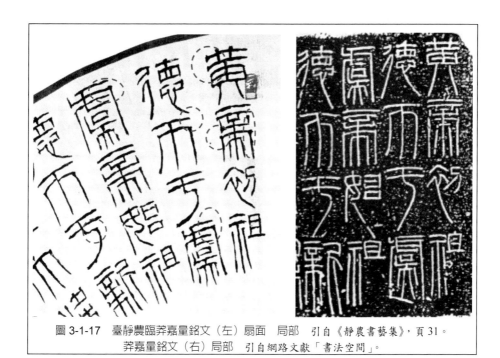

圖 3-1-17　臺靜農臨莽嘉量銘文（左）扇面　局部　引自《靜農書藝集》，頁 31。
莽嘉量銘文（右）局部　引自網路文獻「書法空間」。

　　從這些特點看來，臺靜農書寫篆字的自我主張似乎更為強烈，而這樣的
筆勢除了來自既已擅長的「頓挫」筆法外，與篆刻的刀法有絕對關係。姑且
回到本書第二章第三節所討論的臺靜農「疑者明之」印【圖 3-1-19（原圖
2-3-19）】，細看此印的刀法與布局之後，就可以發現臺靜農臨篆的「切筆」、
線條「崩落感」以及字形較為方正等特徵，都與其篆刻有關。

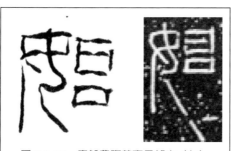

圖 3-1-18　臺靜農臨莽嘉量銘文（左）
與莽嘉量銘文（右）「始」字比對

圖 3-1-19（原圖 2-3-19）　臺靜農
「疑者明之」印

　　臺靜農臨篆字的「切筆」線條雖然明確，但動作較小，運用在行草書中的「切筆」筆勢，基本上是來自於「二爨」。〈爨寶子碑〉刻於東晉大亨四年（405A.D.），現存雲南曲靖縣內，楷書三十行，行三十字，書體在隸、楷之間，是目前所見由隸書過渡到楷書的典型碑刻，古拙中見凝重。[41]清代康有為評此碑云：

> 晉碑如《郭休》、《爨寶子》二碑，樸厚古茂，奇姿百出，與魏碑之《靈廟》、《鞠彥雲》，皆在隸、楷之間，可以考見變體源流。[42]

　　此碑稚拙古樸，隸意濃厚，氣質高古，康氏更以「古佛之容」來形容其「端樸」之貌。〈爨龍顏碑〉刻於劉宋大明二年（458A.D.），現存雲南省陸良縣，楷書二十四行，行四十五字，同為隸意濃厚的楷書，結構多變雄渾，康有為評其：

> 下筆如昆山刻玉，但見渾美；布勢如精工畫人，各有意度，當為隸、楷極則。[43]

　　用「昆山刻玉」來形容此碑，乃道盡其方整、銳利之氣。此碑與〈爨寶子碑〉合稱「二爨」，後人又以字數與石碑大小，稱〈爨寶子碑〉為「小爨」，〈爨龍顏碑〉則為「大爨」。「二爨」的並稱不僅是時代、地域、名稱的關係，風格上更具有由隸到楷的過渡特徵。【圖3-1-20】

　　臺靜農對制式的唐楷毫無興趣，選擇臨摹「二爨」，即在於「二爨」有隸、楷字體過渡中的變動性格，包括橫勢筆劃末端來自隸書「雁尾」的「挑勢」收筆，以及字形上的橫勢表現，都沒有脫離隸書特徵。然而，「二爨」還有一個明顯特徵，即線條上大量的「露鋒方筆」。基本上，「露鋒方筆」是

[41]　詳見楊震方：《碑帖敘錄》，頁270。
[42]　〔清〕康有為著、祝嘉疏：《廣藝舟雙楫疏證》（臺北：華正書局，1985），頁107。
[43]　同上註。

圖 3-1-20　爨寶子碑（左）與爨龍顏碑（右）　局部
引自《中國法書選 19──爨寶子碑／爨龍顏碑》，頁 2、68。

「魏碑體」[44]明顯特徵之一，雖然也有藏鋒圓筆的書跡（例如北魏鄭道昭的〈鄭文公碑〉），但多數的魏碑（例如《龍門二十品》）盡是方整露鋒的線條，要成就此一特色，善用「切筆」就成了表現此風的技法。相較於唐楷，「魏碑體」的「不穩定性」讓它形成了多種面目，清代康有為將「魏碑體」歸納了三種風格，其言：「『龍門』為方筆之極軌，『雲峰』為圓筆之極軌，二種爭盟，可謂極盛。『四山摩崖』通隸楷，備方圓，高渾簡穆，為擘窠之極軌也。」甚至單就「龍門二十品」而言，又細分為「沉著勁重」、「端方俊整」、「峻骨妙氣」、「峻蕩奇偉」四體，康氏總括之謂「龍門體」。[45]

[44]　「魏碑體」是一個複雜的概念，必須進一步釐清，首先從朝代談起，「魏晉南北朝」這個名詞所蓋括的朝代有好幾個，細部的變化更不待說明。基本上，北朝的概念包括了北魏、西魏、東魏、北齊、北周等，此期間的碑刻可以通稱為北朝碑刻，若就清代以來的觀念而言，這些碑刻所代表的書風（包括南朝的碑刻甚至隋代碑刻）即所謂的「魏碑體」。因此書法史上所謂的「魏碑」，有廣、狹義之分，廣義的魏碑即上述魏碑體的範疇；狹義的魏碑則單指北魏、東魏、西魏時期的碑刻。換言之，廣義的魏碑乃就風格而論；狹義的魏碑僅就朝代而言。

[45]　清・康有為著，祝嘉疏證：《廣藝舟雙楫・卷四・餘論第十九》（台北：華正書局，1985 年 2 月），頁 175。

　　大致上，「魏碑體」有幾項特點是必須說明的：第一，濃厚的隸意，隸書筆意最大的特點在於波磔筆法，魏碑中的橫畫雖不具東漢八分書那樣明顯的波磔，但在收筆時經常上挑出鋒，明顯和唐楷多向下回鋒的收筆方式不同。除了筆法外，以橫向發展為主的結構依然是隸書所殘留的風格，隸書的主筆表現多為橫向，因此字形依然重視橫勢表現。第二，筆畫多為露鋒方筆，很多學者將這個特點完全歸之於刀刻的影響，[46]認為刊刻工具是造成北碑方整風格的主因，這是很值得討論的地方，北碑字形線條之所以方頭方尾，或多或少當然有受刀刻影響的成分，但不該完全歸於刀刻。[47]因為刊刻行為一樣能呈現圓潤的線條；而方整的線條亦不見得是刀刻的關係。第三，「魏碑體」結字上大多粗重綿密，這與「側鋒」用筆有關，唐代虞世南形容側鋒的線條乃「頓慢而肉多」，這讓「魏碑體」呈現極度厚重的效果。

　　「二爨」在「魏碑體」中算是隸意較強烈的，尤其是〈爨寶子碑〉，臺靜農臨此碑更凸顯其隸意。此作落款言：「沈寐叟云大爨全是分法，而分法又非今世寫隸者觀念所及，學者不可不知。」沈寐叟即沈曾植（子培，1850-1922），而此碑應為「小爨」（爨寶子）而非「大爨」（爨龍顏），「大爨」乃誤書；此外，所謂的「分法」即「隸法」[48]。臺靜農幾乎視此碑為隸書，但他卻說「非今世寫隸者觀念所及」，顯然此碑具有「分法」以外的特殊性，而「魏碑體」正是這特殊性的解釋。從臺靜農對此碑的臨摹看來，發現他相

[46]　大陸書論家楊宏言：「魏碑中隨處可見方頭方尾、呈平行四邊形的橫畫，這是受到刊刻工具的影響。魏碑受工具影響的程度遠比漢碑、唐碑明顯。……魏碑中的點畫大多是三角形的點，這是受刀刻影響的緣故。」引自楊宏：〈試論魏碑楷書的字體特徵〉，《中州學刊》，2004年11月，第6期。

[47]　大陸書論家陳振濂主編之《中國書法批評史》：「拿《龍門二十品》與《王羲之傳本墨迹選》作個對比，前者純為方筆，這雖然與石匠刀斧刊鑿有關，但據現有的北朝朱書目碑來看，他們對方折筆法乃有著自覺的努力。」引自陳振濂編：《中國書法批評史》（杭州：中國美術學院出版社，1997年10月），頁109。

[48]　所謂「八分書」是一種左掠又挑、帶有波勢，像八字相背之形的特定字體，即成熟的漢隸。詳見郭晉銓：《唐代楷法建構之研究》（臺北：淡江大學中文研究所碩士論文，2004），第二章，第二節「八分書釋義」。

當如實的以「側鋒切筆」呈現起筆厚重卻方銳的線條（打圈處）【圖 3-1-21】。
以橫畫為例，側鋒切筆後挫勢進中鋒，十足呈現刀契風格卻又渾厚不單薄。
同樣地，臺靜農對〈爨龍顏碑〉的臨習也一樣得其精髓，相較於〈爨寶子〉，
〈爨龍顏〉的楷法較多，但就線條的銳利感而言，〈爨龍顏〉雖然也是大方
筆，露鋒卻不如〈爨寶子〉明顯。然而臺靜農卻依然將鋒芒顯露於起筆處（打
圈處）【圖 3-1-22】，比原碑銳利。啟功說臺靜農「下筆如刀切玉」[49]，跟康
有為評〈爨龍顏〉的「昆山刻玉」，兩者暗合。

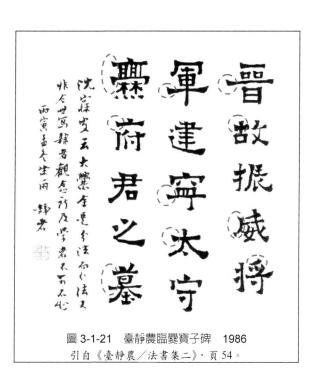

圖 3-1-21　臺靜農臨爨寶子碑　1986
引自《臺靜農／法書集二》，頁 54。

[49]　啟功：〈讀《靜農書藝集》〉，收入陳子善編：《回憶臺靜農》，頁 24。

圖 3-1-22　臺靜農臨爨龍顏碑局部
引自《臺靜農書藝紀念集》，頁 88。

三、小結

　　「金石味」或「金石氣」一詞，早已成為書法審美的一種比喻，即書法家有意的表現古代金石文字樸拙雄渾的氣象，是一種融合篆隸、寧靜深沉、樸拙老辣、通圓暢達的書法審美意境，具有質感、澀感、韻律感與力度感的線條表現。[50]學習金石文字，不可能直接以金石實體來臨摹，而是經過拓本，金石味的美感才得到顯現。雖然不是所有金石拓片都一定有斑駁的效果，但斑駁卻給金石拓本帶來意想不到的美感，以至於書法家願意嘗試各種方法，提出各種理論，極力去展現這種有別以往的線條效果。此外，書法家努力追求呈現在宣紙上的斑駁美感，篆刻家當然可以更直接的表現在金石刻鑄上。若將臺靜農視為篆刻家或許對他的篆刻成就稍嫌溢美，但他絕對是一個擅篆

[50]　詳見陶明君：《中國書論辭典》，長沙：湖南美術出版社，2010。

刻的書法家。篆刻的觀念與刀法，讓他對金石書風的操作更加得心應手，不僅能掌握所臨金石的線條、結構，更能體會其精神、氣韻。甚至，與其說臺靜農能把握某碑的精神而在臨摹中作變化，不如說他能融合各碑精神而互通筆勢作恣意地發揮。探討臺靜農的金石書風，並非羅列出文獻中他自己所言或別人所言所謂的「學過某某碑」或「學過某某人」，而是應回到他的作品中來找答案，例如臺靜農臨〈曹全碑〉，並不代表就能在他的書藝創作中找到此碑的筆勢，當然更不能將此碑視為他的書學淵源。筆者看到的，反而是他用〈衡方碑〉與〈張遷碑〉的觀念在臨〈曹全碑〉，因此臺靜農臨摹〈曹全碑〉，正好體現出其臨碑上的創造性與主體意識。

　　本節以〈華山碑〉、鄧石如隸書、〈張遷碑〉、〈衡方碑〉、〈石門頌〉、秦漢銘文以及「二爨」來說明臺靜農書藝在筆勢上的變化。大體而言，臺靜農的隸書可以分為「碑刻體」與「摩崖體」兩種格調，「碑刻體」以〈衡方〉、〈張遷〉為主，然而在這樣的基調中亦有其他碑刻的元素，例如〈華山〉的跌宕、鄧石如的飽滿……至於「摩崖體」則以〈石門頌〉為主（當然他也臨過〈開通襃斜道刻石〉、〈楊淮表記〉等著名摩崖）。由於「摩崖體」的舒拓與變化性，讓臺靜農隸書的揮灑空間更大，自由度更高，因此筆勢的多樣性就遠過於「碑刻體」一類的型態。像是 1978 年他為張大千書的〈八秩壽序〉就是採用〈衡方〉、〈張遷〉為主的「碑刻體」筆勢，而不是以〈石門〉為主的「摩崖體」；反之，大字對聯一類的書作，臺靜農明顯多用「摩崖體」，讓他不拘常法，發揮創意。此外，在篆書和楷書方面，其篆書筆勢與篆刻刀法合而為一，更加發揮了金石書的斑駁感。

　　事實上，臺靜農作書，即使書體不同，但卻都是以隸法為基礎，在隸法的基礎下，融合刀刻、碑拓的斑駁感，讓整體書風成現渾然一體的「金石味」。然而在他的臨摹表現中，我們可以發現，規矩、常法、工整的格調並非臺靜農所傾心的審美標準，而越是變化、無法、活潑的線條，就越得臺靜農再三

玩味。從本節的探討看來，〈石門頌〉的變化性顯然高於一般隸書碑刻，而會有這樣的變化性，不僅是來自摩崖性質的舒拓與斑駁，更在其字形具有篆、隸過渡間所帶來的「不穩定性」。基本上，一種發展成熟的字體／書體，筆勢與結構會趨於嫻熟，但趨於嫻熟所帶來的效應就是法度與規範的穩定，東漢八分書成熟的「蠶頭雁尾」波勢，就是隸書嫻熟筆法的證明，例如〈曹全碑〉就是一方頗具嫻熟筆意的隸碑。同樣的，臺靜農選擇臨摹「二爨」，不僅能以隸法作「二爨」，亦來自於隸、楷過渡間的「不穩定性」。楷書結體最早出現於東漢，漢末鍾繇即文獻上最早的楷書大家，但是要發展到成熟的唐楷，卻歷經了魏晉南北朝四百多年的衍嬗，在初唐四家（歐陽詢、虞世南、褚遂良、薛稷）的成就下達到高度穩定，奠定了千年來楷書的軌範，但臺靜農卻說：「我對之無興趣，未曾用過功夫。」[51]而選擇「二爨」這種「不成熟」的楷書，足見臺靜農偏好法度較弱、變動性較高的風格。

「頓挫」筆勢是臺靜農相當明顯的特徵，儘管許多書家們為了展現「金石味」也同樣會用「頓挫」來表現，但臺靜農卻融合各種隸體，以至於篆刻的線條風格，將「頓挫」筆勢的變化性極致發揮，擴張書法藝術的「力量感」與「立體感」。

[51] 臺靜農：〈我與書藝〉，《龍坡雜文》，頁59。

第二節　臺靜農對倪元璐書風的參透

一、跌宕的時代、跌宕的筆勢

　　根據臺靜農的自述，在抗戰爆發後，舉家遷徙四川白沙鎮（1938），並在白沙國立女子師範學院任教。雖然生活艱苦，但卻有較多的閒暇，將一度視為「玩物喪志」的書法，重新加以探索。臺靜農在《書藝集》序文言：

> 抗戰軍興，避地入蜀，居江津白沙鎮，獨無聊賴，偶擬王覺斯體勢，吾師沈尹默先生見之，以為王書「爛熟傷雅」。於胡小石先生處見倪鴻寶書影本，又見張大千兄贈以倪書雙鉤本及真蹟，喜其格調生新，為之心折。顧時方顛沛未之能學。[52]

　　當時，他喜歡明代王鐸的字勢，但不久即改習倪元璐，乃因沈尹默言王書「爛熟傷雅」，臺其時又見倪元璐書，認為倪書「格調生新」，為之心折。臺靜農在胡小石處得到倪書的啟發後，張大千看到了臺靜農寫給張目寒的書信，認為有倪書體勢，便將自己所收藏的倪書〈體秋〉之一，請學生雙鉤一幅送給臺靜農，供其參考，這是臺靜農接觸倪書的過程。

　　倪元璐，字玉汝，號鴻寶，浙江上虞人。生於明神宗萬曆二十一年（1593），卒於明思宗崇禎十七年（1644）。他於熹宗天啟二年（1622）中進士，官至戶部、禮部尚書，明亡自縊殉節，諡號文正，清改諡文貞。倪元璐的文藝才能很早就備受肯定，但性格耿直不屈，在阿諛奉承的官場文化中常受排擠，在學問方向與人生價值傾向於東林黨。東林黨重視氣節，清議國事，

[52]　臺靜農：《臺靜農書藝集・序》，臺北：華正書局，1987。

學問根柢於朱子，倪元璐雖然不入東林黨，但與黨中人物往來密切，受其影響甚多。崇禎九年（1635），倪元璐告老還鄉，回到紹興（古稱會稽、山陰、越州）這座充滿歷史遺跡與山水勝景的古城，這安適的自然環境，讓倪元璐投入更多的心思於藝術創作，書藝特徵也逐漸成熟。崇禎十六（1643）年，清兵入侵，倪元璐受詔率兵入京救援，崇禎皇帝臨危授命，然大勢已去，無力回天。崇禎十七年（1644）三月，李自成攻陷北京，崇禎皇帝自縊於煤山，倪元璐聞訊後，亦在家鄉虞以帛自縊而絕。[53]

在書法史上，倪元璐、黃道周（玄度，1585-1646）與王鐸（覺斯，1592-1652）是明末三大書家，他們的風格一變二王以來的帖學傳統，更突破了董其昌在明代所造成的影響。基本上，明代是繼宋、元之後，帖學書法的另一次高峰，朝野間勘刻叢帖的風氣盛行，法帖的普及影響了明代書風的發展。也因此，明代書法以纖美秀麗的行、楷書為主，篆、隸古法幾乎未能上溯。此外，在永樂、正統年間，楊士奇、楊榮和楊溥先後進入翰林院和文淵閣，以妍媚均整的楷書寫了大量的制誥碑版，即所謂的「臺閣體」。士子為求功名相競臨習，千篇一律，缺乏生氣，使書法喪失了個人風格與藝術精神。雖然也有像「吳門書派」[54]眾家影響一時，但其書風仍然以傳統帖學為主。到了晚明，書法興起了一股批判思潮，在書法的形式與線條上，追求大幅度的震盪效果，突破了傳統帖學的氛圍，倪元璐就是在這樣的思潮下，憑著深厚的書學基礎，以叛逆的筆法，表現個人的藝術情趣。其在〈題徐云吉詩草〉有言：

> 鳥鳴有取於鉤輈格磔，劍舞獨貴其渾脫瀏灘。凡天下之好音在於拗，危器能歡，物固有之，詩亦宜然矣。吾甥云吉，天才獨高。初未嘗詩，纏一為之，便追作者。愛其聲好而幽仄難尋，當其鋒怒則姿華愈美。

[53] 詳見朱書萱：《書藝真品賞析──倪元璐》（臺北：石頭出版社，2006），頁1-3；黃惇：《中國書法史──元明卷》（南京：江蘇教育出版社，2002），頁352-353。

[54] 吳門書派的全盛時期，以祝允明、文徵明、王寵、唐寅等為傑出代表。

　　這段文字道出了倪元璐的藝術審美，當眾人都喜悅耳順暢的聲音時，曲折特殊的「拗音」反成了另類美感。同樣地，在書家們崇尚妍美流暢的書風時，跌宕遲澀就成了一種脫俗的藝術品味。倪元璐書法藝術的獨特性，在於「遒媚」的美感，其子倪後瞻曾問學於黃道周，他在《倪元璐、黃道周書翰合冊·跋》中寫道：「世以夫子與先公並稱。先公遒過於媚，夫子媚過於遒。同能之中，各有獨勝。」[55]所謂的「遒」指的是一種勁澀的骨力，「媚」指的是外型的妍美，倪元璐書法的美感多了骨力，而這骨力的來源則是內在精神的投射。清代康有為曾言：「明人無不能行書，倪鴻寶新理異態尤多。」[56]用「新理異態」來形容倪書，乃因為「倪書具有樸茂奇崛的體勢和血肉豐筋的用筆，有意識地將帖學轉化成陽剛之美的形態。」[57]

圖 3-2-1　明·倪元璐　八物之二
引自《書藝珍品賞析——倪元璐》
（臺北：石頭出版社，2006），頁 7。

　　在董其昌的影響力下，倪元璐能走出自己的格調，來自於章法與筆勢的動盪感，抑揚頓挫的筆勢相當明顯，行氣的進行是以「字群」為單位，而非強調於字與字之間，形成一種字距較密而行氣連貫的節奏感，多變卻不凌亂【圖 3-2-1】。細部觀之，其書具有一種「傾側」筆勢，往往右肩斜聳，字形

55　〔明〕倪後瞻：《倪元璐、黃道周書翰合冊》。
56　〔清〕康有為著、祝嘉疏：《廣藝舟雙楫疏證》（臺北：華正書局，1985），頁 233。
57　盧廷清：〈沉鬱勁拔·欹側遒麗——臺靜農書法略論〉，《書藝珍品賞析——臺靜農》（台北：石頭，2006 年 6 月），頁 30。

的延展性以「左下」為主，縮短了「右上」的空間。例如截取自左圖的「除」、「絲」、「華」、「影」【圖3-2-2】，無論是橫畫筆勢、撇畫、捺畫、左側與右側字部，明顯呈現右肩聳起的「傾側」筆勢，「除」字的左字部直畫向下延伸，與上抬的右字部形成對比，應當延展的捺畫卻短促而上揚；「絲」往「左下」延伸的筆勢更加明顯，形成左低又高的結體；同樣的布局亦在「影」

圖 3-2-2　倪元璐傾側筆勢字例

字中得到發揮；至於「華」字，橫畫的傾側讓重心往左移，卻靠著長直畫以「右弧」的筆勢將重心穩固了下來，盡取險勢。

　　此外，倪元璐的「頓挫」筆勢更給予觀者極高的震撼，以他的大字行草杜牧詩〈贈李秀才是上公孫子〉：「骨清年少眼如冰，鳳羽參差五色層。天上麒麟時一下，人間不獨有徐陵。」【圖3-2-3】為例，整幅字的跌宕感相當強烈，從一開始「骨」字上半部明顯的提頓以及下半部所表現的「頓挫」與遲澀，一字之中盡顯遒勁與蒼茫，而在「清」字飽滿的重墨之後，銜接合寫的「年少」兩字卻又乾枯瘦勁，「少」字撇畫拖長的飛白，讓筆勢顯得更加灑脫。光是此四字的筆勢、結構、布局，就呈現了豐富的變化性與跌宕感。接著，「眼如冰」三字由重到輕的一氣呵成，讓「冰」字線條的乾枯在

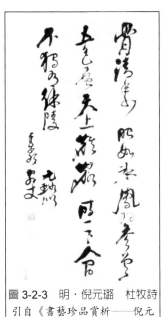

圖 3-2-3　明・倪元璐　杜牧詩引自《書藝珍品賞析——倪元璐》，頁 17。

前兩字與後一字之間產生微妙對比。「鳳羽參差」除了每個字的轉折角度幾乎不同（例如「參」、「差」二字的最末筆）外，「羽」字線條的極度輕細，與「參」字厚重的上半部，又是一個出乎意料的反差。而第二行的「五」、「天」、「麒」、「麟」、「時」、「人」等字，都以強而有力的頓筆與漲墨呈現出行筆之間的力量與氣勢，「麒」、「麟」兩字雖不避雷同，卻在左重右輕的落差上增加線條變化的幅度；「人」與「間」字句相近似為一字，連同上面的「下」字，此三字與第一行最末在結構上平均分布的「參」、「差」二字，形成字距上明顯的變化。最後，以「不」字的漲墨開啟第三行的氣勢，此行字距明顯壓縮於前兩行，字形大小除了「有」字之外，變化不若前兩行來得大，但最末「徐」、「陵」二字又是濃墨與枯墨的對比，以穩當的布局收尾。大體而言，此作的「頓挫」筆勢相當強烈，戲劇性的跌宕線條和字距間的大幅度差異，與二王帖學傳統截然不同。

　　基本上，晚明三家倪元璐、黃道周與王鐸都是以筆勢的跌宕為時習柔媚書風帶來一股狂放、剛勁、奇險、雄渾的力道。而就書藝線條的擺盪程度而言，王鐸的狂草是最為強烈的，其貫串行氣的中軸線，擺盪程度可謂書史之最。相較之下，倪元璐書藝線條的擺盪明顯不如王鐸，但這並非其書藝發展的重點，而是枯筆的擅用。倪元璐擅用枯筆表現出潤燥相間、乾溼對比與疏密變化，強勁的「頓挫」筆勢讓書法的「立體感」更甚王鐸。

二、行草書「傾側筆勢」的確立

　　在利嘉龍先生的碩士論文《臺靜農書法之研究》中，製作了六張圖表說明臺靜農書藝線條特色，包括側鋒頓筆、一筆多折、提按等筆法，以及取字說明橫畫、直畫……等各個筆畫的特色，甚至在結字上分成疏密錯落、左縱

右收、左低又高、壓縮字形……等十一種特點，甚為詳細。[58]如此的歸納在書學研究中極為常見，是不可缺少的功夫，然而侷限在於一字之中可能同時包含數種特點，因此在細部歸納之後，我們有進一步論述的必要。

上一章在談到臺靜農面對高壓時局的心境時，提到了 1948 年他寄給舒蕪的〈陳大樽詩〉。在臺靜農傳世的墨跡中，〈陳大樽詩〉【圖 3-2-4】是來臺後極為早期的書作，對於研究臺靜農書風變化有著重要指標。事實上，臺靜農在抗戰爆發後，避地四川的時期即開始練字，其次子益堅曾言：「就我記憶所及，最早看父親練字是在抗戰初期，避難入川之後，一九三八至一九三九年住在白沙鎮柳馬岡，當時赤貧如洗，紙筆文具都不易得，偶然看見父親在舊報紙上寫寫。」[59]1940 年前後，臺靜農在胡小石

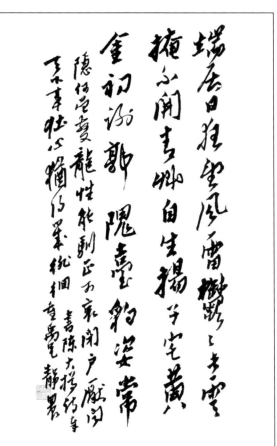

圖 3-2-4　臺靜農　陳大樽詩　1948　45×27.5cm
引自《臺靜農／法書集一》，頁 10。

58　詳見利佳龍：《臺靜農書法之研究》（臺北：中國文化大學藝術研究所碩士論文，1998），頁 251-261。

59　臺益堅：〈先父臺靜農先生書畫生涯紀事〉，《臺靜農書畫紀念集》，頁 7。

圖 3-2-5　臺靜農　陳大樽詩「望」、「風」、「揚」、「金」字例放大分析

處始見倪元璐墨跡影本，開了眼界，雖然「時方顛沛，未之能學」，但從筆勢看來，此幅〈陳大樽詩〉與倪元璐書風頗為相似，可以推測臺靜農在 1948 年對倪書已相當熟稔。臺靜農用筆明顯具有「傾側筆勢」，即字形筆畫的布局成左低右高之勢，如〈陳大樽詩〉中的「望」、「風」、「揚」、「金」【圖 3-2-5】等，整體筆法上也遠比倪書方折。單從這四個字看來，四種不同的字形就有四種不同的傾側結構，我們把用斜線輔助說明後，會發現臺靜農「傾側筆勢」是很誇張的。像「望」字的長橫畫，以水平線為基準，傾側了約 45°，斜度極大；再如「風」字原本應該在底部同一水平線的長撇畫和左弧長鉤，在落差上也呈現了約 45°，上方的橫畫亦然；而像「揚」這種分左右兩部的字形，臺靜農在構字安排上也呈現左低右高，除了底部的高低差約 20°，橫畫的斜度也都在 45-50°以上；最後像「金」字則更為特殊，一般而言，撇畫與捺畫同時出現的字形，捺畫在比重上通常會多於撇畫，臺靜農卻相反過來，以撇畫為重，並且在角度上原本應該朝「右下」延展的捺畫甚至還反向「右上」延展，傾側程度之大為書家少有。這些「傾側筆勢」是臺靜農行草書相當顯著的特徵，雖然是臨習倪元璐書，但在倪元璐行草書跡中卻看不到這樣的「勢」，顯然是臺靜農自家的用筆習慣。從臺靜農傳世的墨跡看來，其「傾側筆勢」應是在入川（1938 年）後所培養出來的用筆習慣，因為觀其早期書作【圖 3-2-6】，雖偶有傾側字形，但大多是結構疏拓的水平筆勢。而1946 年 8 月寫於白蒼山莊欲寄給方重禹的書信【圖 3-2-7】中，「傾側筆勢」處處可見，已然成為行草書用筆習慣了，可見臺靜農在來臺灣之前，也就是居住在四川的那幾年間，已經出現了「傾側筆勢」。

圖 3-2-6 片帆夜落
七言詩 1932~1935
引自利佳龍《臺靜農書
法之研究》，頁 263。

圖 3-2-7　臺靜農　寄方崇禹書信　1946
引自《臺靜農／法書集一》，頁 9。

　　從上述分析看來，臺靜農更加發揮倪元璐的「傾側筆勢」，這讓臺靜農書法有了更高的辨識度。即使倪元璐書法線條的震盪感遠超過二王傳統帖學書風的秀麗與溫潤，然而作字也不見得會每每如此朝「右上」傾斜。基本上，帖派書風的流暢與溫潤是取決於中鋒運筆的，歷來強調中鋒運筆的書家很多，最早出現於東漢蔡邕所言「令筆心常在點畫中行」[60]就是所謂的中鋒。中鋒與側鋒是相對的概念，是兩種用筆的技巧。運筆的時候筆心在線條中間，筆桿垂直，所書線條墨色均勻、豐潤，謂之中鋒；而運筆時筆鋒偏向一側，筆桿傾斜，所書之線條一邊平直，一邊較不平直，此即用側鋒所書之線條。這兩種用筆技巧歷來書家多有談論，尤其中鋒的使用，是書法藝術甚為基本的筆法，所謂「常欲筆尖在畫中，則左右皆無病矣。」[61]又「常想筆鋒在畫中，則左右逢源，靜燥俱稱。」[62]由此可見中鋒的重要。既然中鋒運筆的目的旨在達到線條的圓潤與飽滿，但從倪元璐的書跡看來，卻運用較多的側鋒，讓線條多了幾分蒼拙與澀勁。盧廷清認為：「倪元璐的書法講究造形，更善於用筆，落筆重而沉，著墨濃而厚，偶作枯墨飛白的效果，運筆緩穩，自然顫動，在結構上善於促迫，偶有漲墨形成，又能於險中求穩，奇而不怪，達到穩健、凝重、蒼拙、澀勁、虛靈、藝態生動的藝術效果。」[63]如果倪元璐書藝特徵包含了「險中求穩」，那麼臺靜農無疑是大大強調了此部分，再加上臺靜農側鋒運筆又多於倪元璐，那麼蒼拙、澀勁的線條效果，當然又遠過倪書了。此外，臺靜農晚年書法的變化性極大，除了墨色濃淡與線條粗細的變化之外，「傾側筆勢」所展現的不同「斜度」也是一大主因，換言之，臺靜農的「傾側筆勢」越到後來就越不會只出現在某種角度或安排在特定筆畫，而是一種自然的書寫習慣。

[60]　〔東漢〕蔡邕：〈九勢〉，《佩文齋書畫譜·卷三·論書三》（北京：中國書店，1984 年 9 月），第二冊，頁 55。

[61]　〔宋〕江夔：《續書譜》，《歷代書法論文選》，頁 359。

[62]　〔清〕宋曹：〈書法約言〉，《歷代書法論文選》，頁 527。

[63]　盧廷清：《臺靜農的書法藝術》（臺北：蕙風堂，1998），頁 38。

三、行草藝術分析

　　要分析臺靜農的行草書風，必須先了解兩個重點：第一，臺靜農的行草書相較於篆、隸、楷等書體，創造性較高，臨摹較少，較能體現臺靜農自由發揮的書法藝術。第二，臺靜農行草書風的變化，從大約 1965-1970 年以後墨跡逐漸流傳開始，風格特點已經成形、穩定，甚至到 1980 年後書法藝術的巔峰期，風格依然維持著該有的強烈「頓挫」與「傾側」筆勢，盧廷清先生在《沈鬱‧勁拔‧臺靜農》中整理了一張表格，以臺靜農十件行草書為例，呈現其 1932 年到 1988 年的行書筆勢【圖 3-2-8】，可以發現臺靜農 1971 年到 1988 年這五件行草書藝特徵呈現著相當穩定的風格，沒有太大的變動。

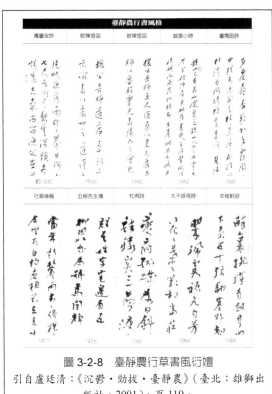

圖 3-2-8　臺靜農行草書風衍嬗
引自盧廷清：《沉鬱‧勁拔‧臺靜農》（臺北：雄獅出版社，2001），頁 119。

基本上，一個書法家一生中可能會面臨幾次書風的轉變，這跟他的學習歷程與藝術品味有關，然而臺靜農投入於書法藝術主要還是在 1946 年以後，墨跡的流傳又多見於 1965-1970 年以後，甚至大半墨跡更在 1980 年以後。因此，要將臺靜農視為一個成功的書法家，必須加上時間的限制，也就是「晚年」。若簡略將其藝文生平分為早（1920-1946）、中（1946-1965）、晚年（1965-1990）的話，那麼早年為小說家，中年則為學者、教育家，晚年才是書法家。盧廷清先生在《臺靜農的書法藝術》中說：「臺靜農的行書是他在書法藝術中成就最高的一項，也是最能體現他的書法藝術生命。」[64]除了在臺靜農現存墨跡中以行書最多外，最主要的原因尚在臺靜農走出一條「自家面目」的路，在倪元璐精髓的基調中，

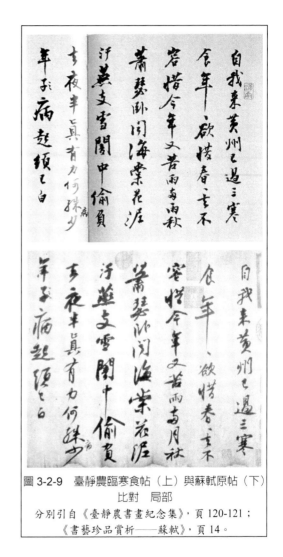

圖 3-2-9　臺靜農臨寒食帖（上）與蘇軾原帖（下）
比對　局部
分別引自《臺靜農書畫紀念集》，頁 120-121；
《書藝珍品賞析——蘇軾》，頁 14。

融合金石書風的特色，從上個單元臺靜農所書的〈陳大樽詩〉線條風格來看，可以發現臺靜農對倪書的掌握已有一定程度的圓熟，行氣間流露著倪書風韻。臺靜農雖偶有臨習晉人書法或蘇東坡〈寒食帖〉，但在行草

[64]　盧廷清：《臺靜農的書法藝術》（臺北：蕙風堂公司，1998），頁 86。

書的風格上以全然以倪字為根基。以臨蘇東坡為例，在《臺靜農書畫紀念集》中就有三件〈寒食帖〉的臨習書作，若挑選其中在布局、筆勢，甚至訛字最如實呈現的臨作來看，可以發現臺靜農仍然藏不住既定的筆勢風格【圖3-2-9】。從兩圖的比對中，可以發現臺靜農很如實的要呈現原作的樣貌，包括文字布局、線條粗細、原帖的訛字等，都盡可能與原帖相同，可說是在臺靜農的行草書臨摹作品中，算是相似度很高的一件。但從筆勢細部的變化來看，臺靜農卻處處多了「頓挫」與「傾側」的慣用筆勢，姑且舉部分字例如「年」、「欲」、「今」、「泥」、「少」【圖3-2-10】等來分析。這些字例在整幅佈局中都是同一個位置，但在筆勢上卻有明顯的差異。

首先就「年」字而言，結構或許近似，但臺靜農卻把原本平順的長懸針豎畫寫得頓挫斑駁（打圈處），如同篆刻印面上崩落的線條；「欲」字的左撇臺靜農明顯加重，將原本輕筆收尾的線條以重筆取代，右側的轉折也以方折代替圓轉（打圈處）；「今」字除了以輕撇畫代替重撇畫外，更以短而急促甚至上揚接近於橫勢的捺畫，代替原本較為延展的筆勢（打圈處）；「泥」的水部寫法，臺靜農也以慣有的斜勢為之（打圈處）；至於「少」字，臺靜農除了以誇張的傾側較度書寫左右頓點外，原本平順圓轉的線條也以強力的「頓挫」筆勢取代（打圈處）。從臺靜農臨摹〈寒食帖〉的筆勢可以發現，臺靜農即使在模仿中依然大量保留自家的用筆習慣，並不會為了力求精確而喪失

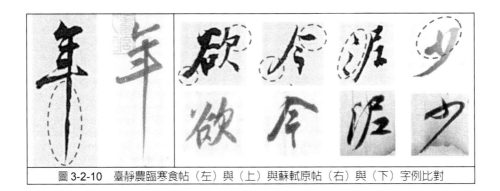

圖 3-2-10　臺靜農臨寒食帖（左）與（上）與蘇軾原帖（右）與（下）字例比對

筆觸的個性。換言之，臨帖的書作仍能保有明確個性的話，那麼自運的書作
是不是會有更顯著、強烈的特徵呢？以下，筆者選擇數件有紀年的行草作
品，按年代順序來分析，試圖釐清臺靜農「晚年」行草筆勢的變化。

　　首先，以 1966 年臺靜農六十五歲所書的〈夏目漱石詩〉【圖 3-2-11】為
例，許多字的傾側筆勢依然誇張，但與近二十年前（1948）的〈陳大樽詩〉
【圖 3-2-4】相較，〈陳大樽詩〉幾乎每一個字都右肩聳起，而且傾斜角度幾
乎一樣，尤其是第一行「端居日夜望風雷」一句，傾側的角度完全相同，沒
有變化，字距也只有在第三行的「郭」懸針出鋒呈現較疏的布白，前兩行並
無顯著的錯落調配，此外筆勢「頓挫」的落差也較小。而〈夏目漱石詩〉許
多字的形構也呈現著誇張的右肩聳起，例如「擬」、「隔」、「蹤」、「樓」、「清」、
「詩」、「默」……等字（打圈處），但卻錯落分布在整幅作品中，而不是在
同一行一味的傾側。再者，筆勢的變化也較多，不會只停留在某一種角度；

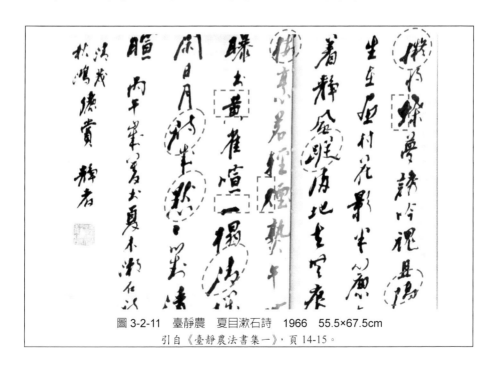

圖 3-2-11　臺靜農　夏目漱石詩　1966　55.5×67.5cm
引自《臺靜農法書集一》，頁 14-15。

〈陳大樽詩〉多半是靠著橫畫來表現傾側，而〈夏目漱石詩〉卻是字的左右部安排較多的高低落差來呈現，橫勢的書寫反而呈現出較為平穩的線條；筆鋒雖然多處顯露，但是起筆與轉折處卻呈現圓潤、渾厚的線條，例如「蝶」、「煙」、「黃」、「一」等是較為明顯字例（方框處）。而就「頓挫」筆勢而言，此作提頓分明，粗細變化頗大，但渴筆與濕筆相當平均，並無飛白的強調；前文我們論述了倪元璐所善用的「渴筆」，在臺靜農「晚年」的行草書中，往往大量使用。而 1969 年的〈苑北論書詩〉手卷【圖 3-2-12】，是較早大量使用枯筆的書作，除了少數幾個字呈現飽滿的漲墨外，其餘盡是飛白線條，呈現蒼茫的動勢。基本上，飛白很能展現書法線條中虛實相映的效果，清代朱和羹在《臨池心解》中說：「作行草最貴虛實並見。筆不虛，則欠圓脫；筆不實，則欠沉著。專用虛筆，則近油滑；僅用實筆，又形滯笨，虛實並見，即虛實相生。」這是講述實筆和虛筆的缺一不可，線條的掌控是相對而非絕對，就像鄧石如所謂的「計白當黑」，提倡作書應將字裡行間的虛白處當作實黑處一樣來佈局，同樣揭示虛處的重要性。臺靜農虛實處理的技巧相當豐

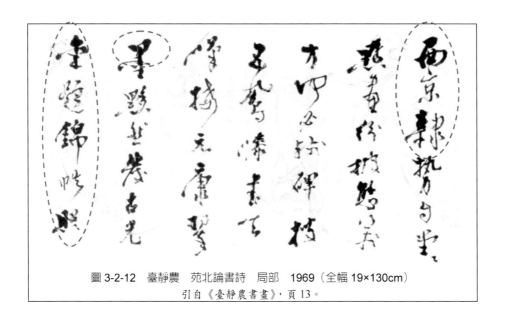

圖 3-2-12　臺靜農　苑北論書詩　局部　1969（全幅 19×130cm）
引自《臺靜農書畫》，頁 13。

富，除了渴筆與濕筆，製造線條的粗細、肥瘦，都讓視覺更有遠近落差的變化，而線條的粗細、肥瘦，取決於運筆過程中輕重的掌控。用筆輕者筆端在紙面接觸較少，筆道較細；用筆重者則接觸較多，筆道較粗。通常輕筆表現纖細，貴在飄逸、靈動，而重筆表現豐腴，貴在沉著、敦厚，美感不同，卻都是呈現「力量感」的方式，輕筆若無力量則流於清挑、嫵媚，重筆無力則呈「墨豬」，若以〈苑北論書詩〉為例，可以明顯看出臺靜農輕、重筆力轉換間的急促。例如第一行「西」、「京」、「隸」三字（打圈處），「西」字全為重筆，「京」字全為輕筆，而「隸」字先重後輕，三字明顯呈現重、輕、重、輕的變化；又例如圖版中的最末行，「金」、「題」、「錦」、「帙」、「照」五字（打圈處），也勢明顯的輕、重相間；而一字之中，例如「墨」字（打圈處），前三筆的橫直轉折間，更凸顯輕、重筆轉換的急促。如此強烈的輕、重變化，在臺靜農書作中屢見不鮮，甚至可以說是他書作的主要特徵之一。

　　前文在探討臺靜農對金石書風的臨習時，闡述了對「二爨」筆法的吸收，但我們從上述 1966 年的〈夏目漱石詩〉與 1969 年的〈苑北論書詩〉看來，並未感受到那種銳利凌人的露鋒方筆。然而從 1973 年的〈涼州

圖 3-2-13　臺靜農　涼州歌
1973　129×34cm
引自《臺靜農法書集一》，頁 37。

歌〉【圖 3-2-13】看來，側鋒切
筆的運用明顯較多（打圈處），
例如「朔」的右點頓筆、「吹」
的豎畫起筆、「雁」的橫畫起
筆、「秋」的撇畫起筆、「戍」
的撇畫起筆、「樓」的豎畫起
筆、「長」的橫畫起筆、「海」
的右側轉折等，盡以側鋒取
勢，相較於先前的作品，顯出
更多的方銳筆意。當然，對一
個書法家而言，側鋒用筆有時
不見得是習慣，而是關係到所

圖 3-2-14 臺靜農太白詩十一首局部 1974（全幅
97×24cm ×4）
引自《臺靜農書畫紀念集》，頁 103。

書字形的大小，當字形大小超過筆鋒所能
自由運行中鋒的範圍時，側鋒線條就容易
出現。就比例上看來，1973 年〈涼州歌〉
的字形遠大於〈夏目漱石詩〉和〈苑北論
書詩〉，當時臺靜農在書寫時會不會有因
為字形較大而側鋒顯露的可能？當我們
看過 1974 年的〈太白詩十一首〉四屏軸
【圖 3-2-14】後，可以發現露鋒切筆是臺
靜農當時的用筆習慣，字字顯露森然銳
氣。進一步舉 1977 年的〈龔定盦詩〉【圖
3-2-15】為例，此幅字的字形大小從比例
觀之，小於 1966 年的〈夏目漱石詩〉，但
側鋒取勢所形成的方銳線條卻遠過於
它。正文共二十八個字，幾乎每個字都可
以找到方折頓挫與銳利的側鋒切筆，例如

圖 3-2-15　臺靜農　龔定盦詩　1977
48.5×27.4cm
引自《臺靜農法書集一》，頁 55。

「萬」、「可」「一」字的橫畫起筆就是明顯的大方筆（打圈處），這些筆觸無疑是來自對「二爨」的臨摹，甚至看「可」字的寫法，筆順雖為行草書，但線條卻極度方折，以方代圓，這種筆勢在「勸」字中亦為明顯，右半部的「力」簡直如同刀刻【圖 3-2-16】（打圈處）。

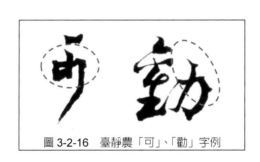
圖 3-2-16　臺靜農「可」、「勸」字例

　　就書寫行草的速度來說，要寫出這樣的線條勢必有賴強勁的「頓挫」筆勢，沒有強勁的「頓挫」，則難以在短促線條中呈現角度的多處變化。基本上，「方」與「圓」一直是書法藝術的兩大指標，方筆講究以「折」來運行筆鋒，行筆的時候斷而復起，收筆時以外拓為主；圓筆講究以「轉」來運行筆鋒，行筆的時候續而不斷，收筆以內擫為主。方筆能顯出雄峻、剛強之美；圓筆則顯出渾穆、婉轉之美。臺靜農的隸書以圓筆為主，楷書以方筆為主，行草書則在倪元璐書的神韻中吸收了這兩種元素，體現出不同於傳統帖派的風格。方筆與圓筆的豐富性，可以從不同層面來看待，包括用筆的方圓、結體的方圓、章法的方圓、勢的方圓、意的方圓。但無論是以方為主或以圓為主，兩者都必須交相為用。清代康有為對於方筆和圓筆有精要的說明：

> 方圓並用，不方不圓，亦方亦圓；或體方而用圓，或用方而體圓，或筆方而章法圓，神而明之，存乎其人矣。……蓋方筆便於作正書，圓筆便於作行草，然此言其大較。正書無圓筆，則無宕逸之致，行草無方筆，則無雄強之神，則又交相為用也。[65]

[65]　〔清〕康有為著，祝嘉疏：《廣藝舟雙楫疏證》（臺北：華正書局，1985），頁 196-197。

　　康有為這段話在強調作書應方、圓並用，但不免有個前提是方筆便於正書，圓筆便於行草，因此方圓並用的實際呈現很可能是以方筆為主的正書融入圓筆，或以圓筆為主的行草融入方筆。所以若照康有為的理論來審視臺靜農的行草書，那麼臺靜農的行草書照理說是以圓筆為主而融入方筆。但從1974年的〈太白詩十一首〉和1977年〈龔定盦詩〉的大量方筆看來，方筆的融入卻反客為主，成為主要的線條表現。

　　大約在 1980 年前後，臺靜農作書逐漸增加了圓筆的使用，讓筆勢與線條飽滿、渾厚許多，以1980年的〈黃鶯・紫燕七言聯〉【圖 3-2-17】為例，此作方筆、圓筆交互運用，往往一字之中，就見方、圓變化、轉換，甚至圓筆的使用還多過方筆，例如「葉」、「落」字【圖 3-2-18】，方處銳利見鋒，原處圓潤鋒藏，兩種不同的效果融合在一字之中。

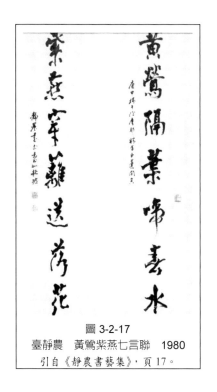

圖 3-2-17
臺靜農　黃鶯紫燕七言聯　1980
引自《靜農書藝集》，頁 17。

圖 3-2-18　臺靜農方圓並用字例

圖 3-2-19　臺靜農「流」、「落」、「皇」、「道」、「始」字例

　　我們進一步舉 1981 年的「風流豈落正始後，探道欲渡羲皇前」對聯中的「流」、「落」、「皇」、「道」、「始」【圖 3-2-19】字例來說明：「流」字整體為無論就結體或筆勢而言，幾乎都是圓筆，但在橫畫起筆處（打圈處），卻明顯加重側鋒切筆，圓潤飽滿之中又見銳利；「落」幾乎是方圓交錯寫成，若按筆畫順序，依序是圓筆左點、方筆右點、方筆橫畫、圓筆直勢……；「皇」字的上半部為圓筆，下半部三橫畫起筆皆為方筆；「道」的點勢和捺畫收勢皆為圓筆，而橫畫和直畫起筆皆為方筆（打圈處）；「始」則是在圓潤筆勢中，在轉折處以急促的頓筆表現了方筆筆意（打圈處）。這些字例來自於大字對聯，筆勢清楚，方便於分析，至於一般條幅作品，方、圓的變化相當豐富，畫與畫之間，字與字之間、行與行之間，方、圓轉換強烈卻順暢，例如 1983 年的〈東坡黃州春日雜書詩〉【圖 3-2-20】，如依照上述臺靜農方圓筆勢變化的方式來觀察，此作的方圓變化可說是散佈在每一個粗細、遲澀、曲直、疏密、輕重、虛實、奇正等相對表現的線

圖 3-2-20　臺靜農　東坡詩
1983 136×35cm
引自《臺靜農法書集二》，頁 28。

條之間，往往一字之中即顯跌宕多姿，例如「披」、「計」、「就」、「寒」（打圈處），更遑論字與字或行與行之間。此外，厚實的線條不一定是採圓筆，枯瘦的線條也不一定是方筆，不受限於任何基本型態。整體觀之，此作已然進入了臺靜農行草藝術的最終階段，其書風所涵蓋的特質很難用某種形容詞來強調，說渾厚卻又枯瘦；說疾勁卻又頓慢；說方整卻又圓潤；說遲澀卻又連貫；說帶有隸意卻又是楷法；說擅取斜勢卻又布局穩當；說鋒芒畢露卻又處處藏鋒，實難一言以蔽。莊伯和先生卻有深刻的形容：「其實我們若由倪氏字體風格體會其間端倪，即可知不同時代的二人都為『蒼勁』美的這一天地另闢了蹊徑。」[66]以 1988 年的〈庾肩吾書品〉【圖 3-2-21】為例，縱觀第一字的起筆到最末字的收筆，結構豐富多端，筆勢融各碑之氣，變化無窮卻不著痕跡，相較 1970 年

圖 3-2-21　臺靜農　庾肩吾書品　1988
135×66.5cm
引自《臺靜農法書集二》，頁 67。

代的墨跡（例如前述的〈涼州歌〉、〈太白詩十一首〉、〈龔定盦詩〉），方圓筆勢的融合已爐火純青。實際上，臺靜農書法藝術融合方筆和圓筆的企圖心是很強烈的，雖然較早期的書作當然也有方、圓筆勢的交互運用，但並不刻意

[66]　莊伯和：〈記臺老師二三事〉，收入林文月編：《臺靜農先生紀念文集》，頁 53。

安排，在一字之中盡顯方、圓變化的筆勢，約從 1980 年前後逐漸增多。一開始不免看出刻意加工的心思，但越到後來筆勢越為老辣，不但沒有刻意為之，還更豐富了線條變化的戲劇性。龔鵬程先生認為臺靜農的書法似乎「想尋找一個新的可能」，即「有意通貫晚清以來之書學方向及傳統審美趣味者」。[67]大抵而言，臺靜農的行草書有幾項特徵：第一，擅取險勢，字字似斜實正；第二，善用枯筆，線條多飛白蒼勁；第三，方圓變換巧妙，筆勢強烈反差；第四，盡取「頓挫」筆勢，幾無平順筆畫；第五，輕重用筆極端，跌宕氣勢增加視覺上的立體感。當然這些特徵僅就外在線條而言，臺靜農書藝所涵化繪畫、篆刻觀念，藝術家的人文氣韻，都是造就其書藝獨特性的元素。

四、小結

　　臺靜農的行草書從來臺以後到 1990 年為止，可以分為四個階段：第一個階段大約從 1946 到 1960 年，此階段書風大量受倪元璐影響，在字形上最顯著的特徵是傾側筆勢的表現，字形明顯右肩聳起；第二個階段大約從 1961 到 1970 年，此階段傾側筆勢有較多變化，輕重用筆的提頓亦明顯增加；第三個階段大約從 1971 到 1980 年，此階段運用大量側鋒切筆，線條多銳利轉折，整體風格較為瘦勁；第四個階段大約從 1981 到 1990，此階段融合方筆、圓筆，集所有筆勢的變化於一爐，爐火純青。甚至在其生平的最後幾年，創作量不但沒有減少，筆勢的飛動與雄健竟更勝壯年，無論是碑刻的剛毅、帖學的秀逸，或是漢隸古法的沉拙，可以說全面性的融入於倪元璐行草氣韻之中，造就臺靜農最具典範的書風。擅寫金石魏碑的書家，其行草多少會帶有金石碑刻的拙澀感或頓挫的筆勢，但真的要稱上「援碑入帖」，免不了要經過「有意為之」的創作階段，才能成功「融碑於帖」。要做到「融碑於帖」實為不易，筆者認為應具備三個標準：第一，以行、草書為表現書體。第二，

[67]　龔鵬程：〈里仁之哀〉，收入林文月編：《臺靜農先生紀念文集》，頁 197。

要具備金石、碑刻的拙澀、頓挫、厚實的線條。第三，拙澀與「頓挫」的筆意不能影響行草書該有的行氣。書法家對練字的要求，往往強調「能入」、「能出」。所謂「能入」，即臨摹書帖時要能從書體的外型上講求形似，而後把握所臨書家、書帖之精神以求神似；所謂「能出」，即在於脫離所臨帖之規範，融合自家的創作意識，成就藝術上之獨特性。從掌握倪書的筆法、體現倪書之精神，到最後能成一家之體，臺靜農學書過程中的關鍵就在能臨習古人的精神下，不斷融合自己的創作思維，然而這創作思維又並非憑空而來，而是在深厚古法的奠基和生平淵博的學養下，所發揮出來的藝術家創造力。

在書藝技法的表現上，不管是「力量感」或「立體感」，臺靜農用「頓挫」展現出蒼茫、沉鬱的藝術性，並且在筆法上融合方筆與圓筆，成就自家面目。臺靜農在隸書上的用功頗深，無論是〈石門頌〉與其他漢碑，或是隸、楷相間的「二爨」，刊刻、斑駁的金石筆意到最後都自然流露於行草間。啟功言：

> 他的點劃，下筆如刀切玉，常見毫無意識地帶入漢隸的古拙筆意。我個人最不贊成那些有意識地在行楷中硬攙入些漢隸筆劃，但無意中自然融入的不在此例。所以雅俗之判，就在于此吧？[68]

基本上，言臺靜農「毫無意識」的融合某筆意於某書體之中，應是在最末方圓互用，爐火純青的階段才有可能。藝術家成就某種特立的風格，多半經過漫長的「有意識的實驗」階段，才有可能進入「無意識的流露」的境界。「古拙」之所以高雅，乃在於不刻意安排，相較於其他書家，臺書能免於流俗，即在篆隸古法的自然流露，這就是融「碑」於「帖」的最佳說明。能成為經典的書法藝術，並不在於將字跡寫的完善，而是在於能體現書家的精神。要體現書家的精神，非得在藝術創作上表現他人所無的性格，才能展現藝術之

[68] 啟功：〈讀《靜農書藝集》〉，收入陳子善編：《回憶臺靜農》，頁 24。

獨創性。關於「力量感」和「立體感」，我們能以臺靜農兩幅大字行草為例，首先是〈念奴嬌節錄〉【圖 3-2-22】，此作用筆酣暢，通篇頓挫跌宕，但圓筆多於方筆，提按的幅度極大，重者如「故」字、「神」和「情」字左側，輕者如「神」字右側、和「早」字之懸針，以及最後的「髮」字。先前所提到的視覺動盪效果，在這篇作品顯露無遺。而長橫畫和長直畫的表現，依然融合篆隸古法等筆觸，呈現拙澀感與金石味。此外，雖然通篇以圓筆為主，但是在「多」上部豎畫筆勢、「情」右側起筆與轉折間、「應」上橫畫起筆、「華」長橫畫起筆（打圈處），卻都體現了魏碑方筆的格調。而〈江山此夜寒〉【圖 3-2-23】，是臺靜農極為狂放的書作，為了筆勢的相連，即使墨枯了也不沾墨，以筆鋒的翻轉來持續墨流量，巧妙掌握四面鋒全的概念，利用「頓挫」筆勢將筆毫的蓄墨量發揮至極，十足豪氣。值得一提的是：最後以「靜者戲筆」

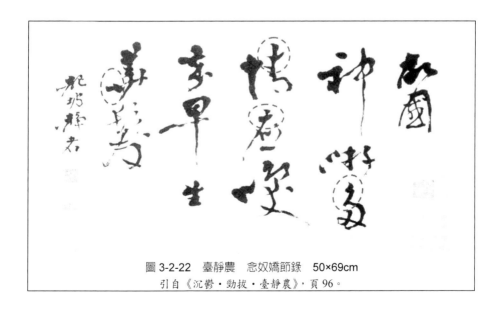

圖 3-2-22　臺靜農　念奴嬌節錄　50×69cm
引自《沉鬱‧勁拔‧臺靜農》，頁 96。

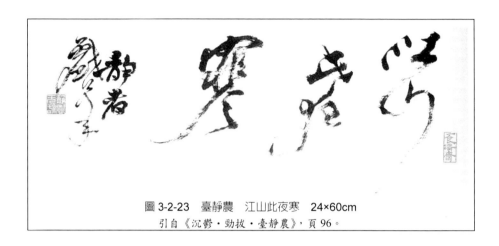

圖 3-2-23　臺靜農　江山此夜寒　24×60cm
引自《沉鬱‧勁拔‧臺靜農》，頁 96。

落款，並且將「靜者」與「戲筆」兩者並列對照，一靜一動、一濃一淡、一慢一快、一收一放，體現強烈的立體感。

傳統帖派書風以平順流暢的線條為基調，晚明倪元璐以蒼勁另闢蹊徑，而臺靜農在這力道上又以「頓挫」筆勢來強調，除了線條效果，啟功點出了臺靜農臨習書法的情感層次，其言：

> 我見到一本臨宋人尺牘，不求太似，又無不神似，得知他是以體味古代名家的精神入手的。稍後又見到用倪元璐、黃道周體寫的詩，真是沉鬱頓挫，與其說是寫倪、黃的字體，不如說是寫倪、黃的感情，一點一劃，實際都是表達情感的藝術語言。[69]

臺靜農心折於倪元璐書，寫倪元璐的字體是「頓挫」，寫倪元璐的情感是「沉鬱」。如果沒有呈現倪元璐的「沉鬱」，那再強烈的「頓挫」亦是徒勞；而倘若沒擅用「頓挫」，則倪書的「沉鬱」又從何而來？張大千曾言：「三百年來，能得倪書神髓者，靜農一人而已。」臺靜農早年根植於傳統碑學與帖

[69]　啟功：〈讀《靜農書藝集》〉，《回憶臺靜農》（上海：教育出版社，1995），頁 23。

學，晚年則將畢生所學的創作技法運用於倪字裡，廖肇亨先生言：「臺先生寫倪體能自出機杼，在於其『不即不離』又『若即若離』的態度。」[70]「不即不離」在於體驗倪元璐書藝所呈現人格特質與藝術精神，「若即若離」則不拘於倪元璐既定的筆法。這也就是啟功所言：「與其說寫倪、黃的字體，不如說是寫倪、黃的感情。」臺靜農能在書法藝術上表現極高的成就，不僅是對書藝本身的研習，更重要是他的學養與品格。在白沙鎮的時期棄王學倪，從外在因素來看是由於師友的建議，從內在因素而論，則是仰慕倪元璐的情操。如此的心態，或許與宋代士大夫推崇唐代顏真卿書法的心理是相通的，顏真卿不僅在書藝技法上化古為新，其人格特質才是造就顏真卿在書史上崇高地位的主因。創作技法的多元運用雖然可以自由表現藝術家的內在精神，然而藝術家的內在精神，卻無法單靠創作技法來呈現。

第三節　臺靜農的書畫合一

一、臨習梅畫

　　張大千與臺靜農為世交，臺靜農每到摩耶精舍，往往要看張大千作畫。1983 年，張大千生平最後一次入院的前幾天，臺靜農走訪摩耶精舍，張大千案上有一幅未完成的梅花，臺靜農表示要看其如何下筆，想學些畫梅的方法，張大千卻說：「你的梅花好啊。」[71]可見臺靜農的梅畫是受張大千肯定的，而臺靜農也嘗以梅畫贈大千，其言：

[70]　廖肇亨：〈從「爛熟傷雅」到「格調生新」──臺靜農看晚明文化〉，《故宮文物月刊》，2006年 6 月。

[71]　臺靜農：〈傷逝〉，《龍坡雜文》（臺北：華正書局，1988），頁 121。

其實我學寫梅是早年的事，不過以此消磨時光而已，近些年來已不再有興趣了，但每當他的生日，不論好壞，總畫一小幅送他，這不是不自量，而是藉此表達一點心意，他也欣然。最後一次的生日，畫了一幅繁枝，求簡不得，只有多打圈圈了。他說：「這是冬心啊。」他總是這樣鼓勵我。[72]

冬心，即清代著名書畫家金農（1687-1763）號。莊申曾認為臺靜農現存最早的梅畫是在 1970 年後所畫，早年的梅畫已經不傳，而羅聯添先生認為有幾幅松、菊、墨梅，從鈐印以及臨摹揚州八怪的畫法看來，疑為早年作品。[73]臺靜農說他學寫梅是早年的事，其時即抗戰爆發後避地四川白沙的時期（1938-1946 年），《臺靜農詩集・白沙草》中，有首〈畫梅詩〉云：「皁帽西來鬢有絲，天崩地坼此何時。為憐冰雪盈懷抱，來寫荒山絕世姿。」[74]可見在當時，臺靜農確實已有梅畫作品，許禮平在此詩案語曰：「臺公著述而外，偶而寫畫，但不多作。四十年代臺公的畫已相當成熟。」[75]在《臺靜農墨戲集》中有三幅墨梅圖是較早臨習的畫作（就算不是在避地四川的時期所畫，從印章和書法看來，也應是來臺早期的畫作），以下，即就這三幅畫作來說明臺靜農在梅畫創作上的臨習方式。

[72] 同上註，頁 121-122。臺靜農這段文字寫於 1986 年，他說近些年來不再有畫梅的興趣可能是相對於書法而言，其實從臺靜農留傳下來的梅畫看來，自 1970 年以後並沒有中斷過。

[73] 詳見羅聯添：《臺靜農先生學術藝文編年考釋》，頁 316-317、310。此外，羅聯添將《臺靜農墨戲集》第 25 頁的直幅繁枝茂華墨梅同樣列於 1941 年所作，在《臺靜農先生學術藝文編年考釋》中第 316 頁的案語中言：「此幅未題詩句，亦未鈐齋名，疑為早年之作。與臨金農畫梅，可能約略同時。姑繫於此年。」羅聯添先生認為此幅為早年之作，但並未說明原因。然而筆者認為，此幅墨梅應是臺靜農後期所作，有三個理由：第一，從落款「靜農」二字看來，實為後期的書法風格；第二，鈐印為「靜農無恙」印，此印在早期的作品中不曾出現；第三，有沒有可能落款與鈐印是在後期所加上的呢？也不可能，因為從成熟的枝多繁花的畫法以及墨色的鮮豔度看來，都令人相信是同時期完成的。

[74] 許禮平編：《臺靜農詩集・白沙草》（香港：翰墨軒公司，2001），頁 4。

[75] 同上註。

（一）金農

　　金農，字壽門，又號稽留山民、曲江外史、昔耶居士、龍梭仙客、金牛、金吉金……等二十餘種，為「揚州八怪」[76]之一，畫路甚廣，山水、人物、梅、蘭、竹、菊，無一不精，然其中「梅」卻是金農六十四歲（1750年）之後才致力專攻的畫題，在此之前，金農曾致力畫竹，後來為了在畫風上有所突破，遂在最後十多年致力畫梅。基本上，寫意花鳥畫的藝術技巧，在宋元明以來隨著文人畫的精神與發展，畫家在書畫同源的觀念下，更強調筆墨的韻致，讓詩、書、畫成為一個藝術創作的整體，而梅花畫作也逐漸從各種人物畫、花鳥畫與山水畫中獨立出來。只是長期以來，畫家們莫不強調梅枝的質感，將梅枝畫得修長而圓勁，這是普遍的梅畫風格，因此在技法上重視中鋒的使用，尤其是枝末細微的芒刺，都可以讓人感受到梅枝的勁力。然而金農卻不同，與歷代著名梅畫家比較起來，金農的樹枝顯得扁平，一根枝梢由根至末往往斷斷續續，筆尖游移不定，沒有那種由根至末一氣呵成的氣勢，[77]因此整體而言，金農是沒有強調出梅枝質感的。金農的墨梅，僅僅表現梅的大致輪廓，並不在乎梅樹細部應有的質感，重在寫意而不在畫形，但這並非金農的缺點，而是他的特色，並且畫作上他多以魏碑體楷書來題字，與普遍慣用行草書題字的創作方式不同，別出心裁。臺靜農有一幅孤枝墨梅，畫中題詩為：「驛路梅花影倒垂，離情別緒繫相思。故人近日全疏我，

[76] 「揚州八怪」是乾隆年間江蘇揚州的革新派畫家總稱，李玉棻《甌缽羅室書畫目過考》記載為金農、鄭燮、黃慎、李鱓、李方膺、汪士慎、羅聘、高翔等八人。實際上「揚州八怪」不只八人，姓名和人數也不固定，應總稱為「揚州畫派」。他們繪畫的題材以花卉為主，亦擅人物、山水，高度發揮即景寫生、即景抒情的創作思維，又擅書法、印章、詩文，因此創作往往合詩、書、畫、印，為繪畫藝術的發展，另闢新徑。「揚州八怪」與所謂「四王」（王時敏、王鑒、王原祁、王翬）的正宗畫派大異其趣，「四王」在藝術思想上的共通特點是仿古，將宋元名家的畫法視為最高標準，並受到皇帝的喜愛與認同，因此被視為正宗。反之，「揚州八怪」強調鮮明的藝術個性，反對仿古，展現孤傲自主的創作風格，「以碑入印」、「以印入畫」，都是他們創新的嘗試。詳見王振德：〈張揚個性，大怪大美〉，收入《揚州八怪畫集》（天津：天津人民美術出版社，1994），頁1-6。
[77] 詳見張建軍、周延：《踏雪尋梅——中國梅文化探尋》（濟南：齊魯書社，2010），頁151。

折一枝兒贈與誰。」款識為「遯夫」（羅聘字）【圖 3-3-1】。畫中的梅花主幹
大致由左上至右下「﹨」延展，將詩題於右上方布白。此詩為金農之作，羅
聯添先生認為「遯夫」應是一時誤書。[78]其實金農的墨梅畫中，同首題畫詩
往往重複出現，在北京中國民族攝影藝術出版社所出版的《金農書畫集》中，
共可以找到金農的四幅墨梅上題有此詩【圖 3-3-2】。當我們比對金農與臺靜
農的墨梅時，會發現臺靜農的確在畫法上承襲了金農，卻又沒有與任何一幅
完全相同，即強調寫意而不在畫形，反對一味模仿的臨習方式。

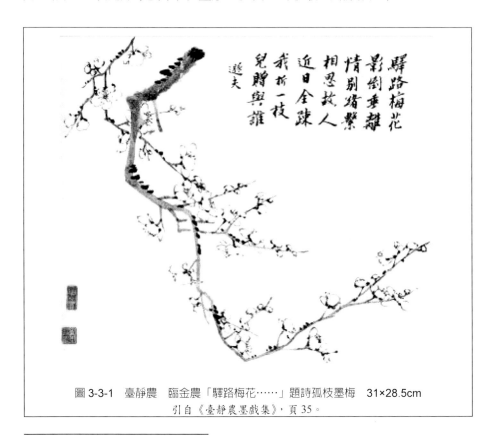

圖 3-3-1　臺靜農　臨金農「驛路梅花……」題詩孤枝墨梅　31×28.5cm
引自《臺靜農墨戲集》，頁 35。

[78] 詳見羅聯添：《臺靜農先生學術藝文編年考釋》（臺北：學生書局，2009），頁 316。然而，
中央大學藝術研究所周芳美教授卻表示，臺靜農此幅畫作的題字與羅聘書法相近，如此一
來，臺靜農此作確是臨摹羅聘而非誤書。（2010 年 11 月 7 日，中央大學中文系「第五屆兩
岸三地人文社會科學論壇」會議）

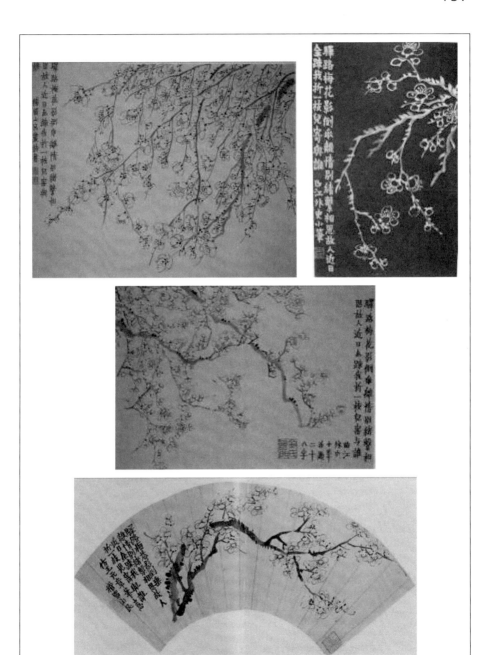

圖 3-3-2　金農　「驛路梅花……」題詩墨梅圖

引自《金農書畫集》(北京：中國民族攝影藝術出版社，2003)，頁 125、142、172、426

（二）羅聘

羅聘（1733-1799），
字遯夫，號兩峰，又號金
牛山人、花之寺僧……
等，亦為揚州八怪之一，
是金農的入室弟子，畫題
廣泛，人物肖像、鬼神佛
道、山水花卉，無不通
曉。羅聘才學驚人，卻終
身布衣，半世飢寒，深能
體貼民眾疾苦，不滿黑暗
現實，感嘆「此間乾淨無
多地」，因而自稱白晝亦
能見鬼，藉著鬼魅的畫作
抒發胸中憤懣。他和妻子

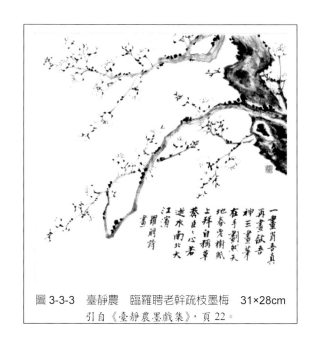

圖 3-3-3　臺靜農　臨羅聘老幹疏枝墨梅　31×28cm
引自《臺靜農墨戲集》，頁 22。

方婉貞、兒子允紹、允纘皆擅畫梅，時人稱「羅家梅派」。[79]臺靜農所臨摹的
羅聘老幹疏枝墨梅，畫上並題羅聘詩：「一畫肖無真，再畫歛吾神，三畫筆
在手，劃然天地春。老樹紙上拜，自稱草莽臣，臣心若逝水，南北大江濱。」
【圖 3-3-3】臺靜農臨羅聘畫乃取其意而不取其形，據羅聯添先生言，羅聘此
幅原跡墨梅乃粗幹曲枝向上，而臺靜農一變曲枝的生長方向，將曲枝由布白
的右上處往左下延展，然而描繪朵朵梅花的輕盈筆觸，卻承襲羅聘筆意。「臺
先生臨摹乃取其筆法作意而變其構圖，看似襲取，實則格調生新。」[80]看來
臺靜農無論是書法、繪畫、篆刻，都是以此態度來臨習。[81]此外，臺靜農還

79　詳見王振德：〈張揚個性，大怪大美〉，收入《揚州八怪畫集》，頁 3-4。
80　羅聯添：《臺靜農先生學術藝文編年考釋》，頁 318。
81　例如臺靜農在〈看了董陽孜書法後的感想〉中說：「學習書畫，總得從臨摹入手，以擷取前
　　人的精神與法度，若拘於臨摹，以「拷貝」為能事，則失去了自己。」見《龍坡雜文》，頁

有一幅臨羅聘的多枝繁花墨梅【圖 3-3-4】，上頭題詩羅聘句：「西湖西溪之西，野梅如棘，溪邊人往往編而為籬，因憶而畫之，恍若在酸香埜墅中也。」其款識為「金牛山人」。[82]羅聯添先生在《臺靜農先生學術藝文編年考釋》中認為金農曾在《荷塘憶舊圖題記》後自署「金牛」，所以「金牛山人」即金農，並從《八怪精品錄》所著錄金農的二十六幅梅畫中，找出了一幅題辭與臺靜農所臨「小同而大異」的墨梅，「惟枝多花茂，構圖大略相似」。[83]其實「金牛」與「金牛山人」分別是金農與羅聘的其中一個號，羅聯添先生對此並未留意，因而以為「金牛山人」即金農。在羅聘的《梅花圖冊》中共有八幅墨梅，其中一幅墨梅應為臺靜農所臨的那一幅【圖 3-3-5】這幅墨梅的題字為：「西湖西谿之西，埜梅如棘，谿中人往往編而為籬，因此小幅恍然如行酸香籬落間也。」兩幅題字內容

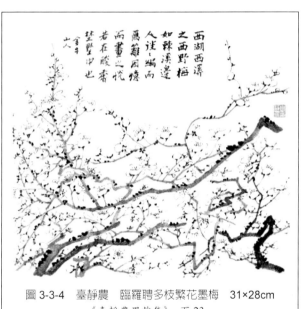

圖 3-3-4　臺靜農　臨羅聘多枝繁花墨梅　31×28cm
《臺靜農墨戲集》，頁 23。

197。另外在〈書道由唐入宋的樞紐人物楊凝式〉中也談到：「凡書家學習階段，總得以前人法度為楷模，若亦步亦趨追隨一家，能入而不能出，終是『奴書』。」見《靜農論文集》，頁 311。在〈智永禪師的書學及其對於後世的影響〉論及趙孟頫師法智永時亦言：「孟頫於智永書功力之深，既步步追隨，又不跡其跡，蓋能入而不能出，是為奴書，能不跡其跡，才能成自家面目。」見《靜農論文集》（臺北：聯經書局，1989），頁 263。可見臺靜農對於藝術創作是相當重視「自出新意」的。

[82]　羅聯添在《臺靜農先生學術藝文編年考釋》中將此作繫於 1941 年，而盧廷清在《沉鬱、勁拔、臺靜農》中標明此作年代為 1960 年。

[83]　羅聯添：《臺靜農先生學術藝文編年考釋》，頁 317。

極為相近，且梅花在版面上的布局亦雷同，枝幹皆由下往上伸展，多枝繁花，題字落款均在上端空白處，只是羅聘題字集中於布白頂端，留出一大片空白，表現了梅枝向上生長的延展性，而臺靜農則是將題字平均分布於空白處。若是光就梅花呈現的方式來看，羅聘的顯然有兩粗枝，以濃墨和淡墨分別呈現，營造了遠近效果，濃墨曲枝由左至右「→」延展，淡墨曲枝由左下至右上「↗」延展，視覺上雙枝交會，呈現茂密的繁花，只是花朵的型態較為簡

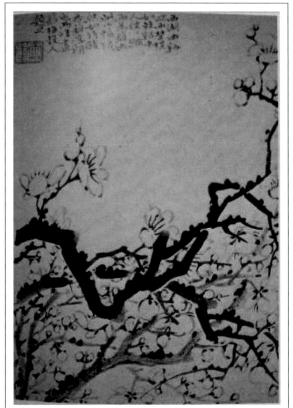

圖 3-3-5　羅聘　墨梅圖
引自宋千儀：《中國巨匠美術周刊——羅聘》
（臺北：錦繡出版公司，1992），頁 19。

略；而細看臺靜農此幅墨梅，卻有三粗枝，而且這三個枝幹分別由左下至右上「↗」、右下至左上「↖」、右上至左下「↙」發展，簡言之，即由外往內延伸，最後集中在一起，只是沒有在用墨上表現出遠近之感。但是就朵朵梅花的表現而言，臺靜農卻詳細描繪了花蕊，呈現出較為細部的一面。其實若從粗枝的分布和題字的內容來看，臺靜農的確承襲羅聘，但仔細觀察後，臺靜農的臆造實多於臨摹，寫意依然多於畫形。

（三）臨摹金農、羅聘梅畫之心境

　　我們不禁要問，歷代梅畫大家何其多，臺靜農何以偏愛金農師徒？自古以來，梅花即受到文人雅士寵愛，寒冬中綻放的梅花更被賦予了不畏風寒的意象。寫意的花卉小品，更是揚州畫派的強項，金農即擅梅畫的代表人物。江兆申認為：

> 到了金冬心，他開始賦予了梅花的新契機。他是一個文藝從事者中，個性非常獨立而又強烈的人。他的詩與詞，風格生硬而艱澀，摻入了一些俗語和禪師們的機鋒，使讀者愈咀嚼愈覺有味。在書法方面，漢隸寫成了「漆刷」體；行書的結構，同一字中疏密對比非常強調，而用筆方圓分立，竟像畫人物時的「釘頭鼠尾」，更加上筆鋒觸紙生辣的奇趣。墨竹像雞毛撢子。反正弄什麼不一定像什麼卻又令人念念難捨。墨梅的花瓣用圓圈構成，結蒂添鬚，用正草書構成，枝幹的分張致力於「橫斜」二字，像網目、像窗格，像冰裂，像執拗的「女」字。打破梅花，加入自己，滿紙零零碎碎的小篆、章草、漢隸、飛白，卻又形成一種顛撲不破的完整，用了最大而最自然的鎔鑄力量，更加上一絲執拗、一絲生澀、一絲蒼涼激楚──羅兩峰大體上得其規模，但筆墨蒼茫卻略覺不如。[84]

　　金農的梅畫重在抒發自己的情感，將梅花融入自己的生命情調中，以深層的內涵來描繪梅花而非表象，用優美而富變化的線條來表現梅花縱橫盤錯的枝幹，在空間的處理上超越了同時代許多畫家的思維，梅詩、梅畫的情景交融，更增強了其藝術創作的感染力。秦祖永（逸芬，1825-1884）的《桐陰論畫》中對金農的評語：

[84] 江兆申：〈冰清玉潔──談臺靜農先生墨梅遺作〉，《臺靜農墨戲集》，頁9-10。

金農壽門，襟懷高曠，目空古人，展其遺墨，另有一種奇古之氣，出
人意表。使此老取法倪黃，其品詣定不在類東諸老下，真大家筆墨也。
前無古人，後無來者，吾於冬心先生信矣。[85]

金農早年博覽詩書，無疑想成為一位學者和詩人，並且和一般文人一樣
有著踏入仕途的想法，然而在歷經博學鴻詞的事件後，[86]從此寄情書畫，將
生命中的歌哭全然融入畫作中，並藉此維生。從他的題畫詩看來：

東鄰滿座管絃鬧，西舍終朝車馬喧。
只有老夫貪午睡，梅花開候不開門。[87]

金農的詩沒有像王冕「只留清氣滿乾坤」的那種儒家精神，但他如實道
出了自己的心境，一種獨善其身、自得其樂的心態。[88]他自己也說：「每畫畢，
必有題記，一觸之感。秋雨無坐，編次成集。」[89]顯然，金農作畫的深度，
離不開詩境與畫境的交融。而羅聘呢？他最有名的畫作是中年所畫的《鬼趣
圖》，以大膽善變的手法畫了八張鬼魅，藉此描寫世態，諷論社會不平的現
象。[90]但是在他早年時代，其師金農未過世前，在風格上並沒有超脫其師，
並「深得冬心翁神髓」[91]。金農與羅聘師徒情同父子，金農晚年許多畫作都
由羅聘代筆，畫法上頗能展現金農風華。[92]因此臺靜農在畫梅上無論是臨摹

[85] 秦祖永：《桐陰論畫》，下卷，頁 11，收入嚴靈峰編：《書目類編》，第 84 冊，頁 37835。

[86] 雍正十三年（1735 年），特別重開博學鴻詞科，當時金農好友，臨安縣令裴思芹向節鉞大
夫念祖推薦，入京未試而返。隔年，他再次被推薦，此次進京應試卻未中第，從此真心
絕意仕途，在揚州布衣終身。

[87] 金農：《冬心先生題畫記》（臺北：學海出版社，1990），頁 38。

[88] 詳見張建軍、周延：《踏雪尋梅——中國梅文化探尋》，頁 149。

[89] 金農：《冬心先生題畫記》，頁 1。

[90] 羅聘《鬼趣圖》的創作和當時的文學潮流有關。乾隆年間出版的志怪小說《聊齋誌異》，開
啟了清代文壇神異怪談之風，此書描寫的皆狐仙鬼怪故事，卻旨在反映現實社會的人生百
態，諷論社會黑暗與人心涼薄，藉鬼物喻人間。羅聘自稱白日能見鬼魅，而所見鬼魅和光
天化日下的人間百態無一不同，換言之，他所描述的鬼物也極可能是社會人物的寫照了，
譏刺世風的意義顯而易見。詳見宋千儀：《中國巨匠美術周刊——羅聘》，頁 32。

[91] 秦祖永：《桐陰論畫》，下卷，頁 17，收入嚴靈峰編：《書目類編》，第 84 冊，頁 37847。

[92] 詳見宋千儀：《中國巨匠美術周刊——羅聘》，頁 3。

金農或是羅聘，其實風格與路數都極為相近，甚至款識為金農者，亦有可能是羅聘所畫，所以張大千稱臺靜農梅畫有「冬心」風格，當然也包括臺靜農臨摹羅聘的成分。在臺靜農文學藝術創作的思維中，可以明顯發現他有一貫的喜好，那就是「直抒胸臆」與「自出新意」，書法方面他規避了傳統的二王典範，取法明末的倪元璐；書論中也極力推崇唐代顏真卿、五代楊凝式與宋代蘇東坡、黃庭堅，他們的成就都是超越前人藩籬，走出自家的路；[93]而繪畫上，他避開了清代受皇帝喜愛的正宗畫派「四王」（王時敏、王鑒、王原祁、王翬），而選擇了「揚州八怪」中擅梅畫的金農。金農在反對仿古與強調藝術個性的方面，亦將書畫視為遣興墨戲，不重視規範與技巧。中國繪畫史家高居翰引用了蘇東坡所說的「非能之為工，乃不能不為之為工也」來說明金農的畫風，他認為在金農身上，有一種科學方法無法解說的混和風格，是由一種並不是矯裝出來的業餘性生澀技巧，和有意的笨拙所構成的。並且認為金農相當珍惜他的業餘畫風，不讓任何技巧上的精化來破壞他。[94]從這些方面看來，臺靜農也都與金農相合，不讓技巧掩蓋了直抒胸臆的創作精神。甚至在身世與經歷方面，臺靜農在某種程度上也相合於金農、羅聘，例如臺靜農歷經一番波折後，棲身於孤島上致力於學問研究與寄情藝文創作，與金農歷經人生的挫折後，以戲墨的方式寄情於書畫創作的心情，頗有同感。再如臺靜農早年那站在廣大民眾的立場諷刺社會現實的鄉土小說，刻畫人世間的醜陋，亦相當於羅聘畫《鬼趣圖》諷諭人世的精神。因此，無論從創作思維或是生命經歷而言，臺靜農畫梅取法揚州八怪的金農、羅聘師徒，絕對不是只有在畫作形式上的喜好而已。甚至到了晚年，臺靜農有幾幅梅畫都還有「擬冬心筆意」、「擬羅兩峰筆意」等款識或題上他們的句子，這足以說明金農、羅聘的畫法對臺靜農的影響是何等深刻了。除此之外，關於臺靜農書法與畫法的用筆上，也與金農有關，此部分留待下文討論。

93　詳見臺靜農：〈書道由唐入宋的樞紐人物楊凝式〉，《靜農論文集》，頁 287-312。
94　詳見高居翰著，李渝譯：《中國繪畫史》（臺北：雄獅圖書股份有限公司，1984），頁 164。

二、畫法與書法上的共性

（一）梅畫歸納

　　莊申在〈且當放懷去，行行沒餘齒〉一文中以《臺靜農墨戲集》為例，詳細分析了臺靜農梅畫，從其筆墨上歸類了三種畫法：第一種，以濃墨或淡墨畫寒梅一枝或兩枝；第二種，以渴筆畫梅一枝；第三種，以濕筆淡墨先畫梅幹，再以濃墨或淡墨配以新枝。[95]此外，他還進一步將臺靜農的墨梅畫作分為二個時期：第一個時期是從 1974 到 1981 年，其墨梅多為孤枝；第二個時期是從 1983 年到 1990 年，其墨梅由孤枝進入雙枝的階段。而這雙梅的表現，又有許多變化可言，有「雙梅上下遙遙相對」、「雙梅互相倚伴」、「雙梅黑白相襯」以及「雙梅大小不同」等。甚至在梅花花朵的表現上，也有所謂的「晚年變法」，在臺靜農晚年留給孫兒的梅畫中，都是盛開的繁花，跟 1974 年以來的無論是孤枝或雙枝梅花，都是屬於花朵數不多的情況比起來，差異頗大。會有這樣的「晚年變法」，或許是帶有情感上的因素，莊申認為由於臺靜農晚年「師友凋落殆盡」，三個孫兒無形之中成了他生活中最鍾愛的親人，於是他用自認為最好的畫法所完成的梅畫贈給三孫兒留做永遠的紀念。[96]施叔青則認為臺靜農會以朱紅色點梅花，乃代表著一片喜氣，而繁花千枝象徵著臺家繁衍興旺、代代相傳。[97]事實上，繁花朵朵的梅枝與凋零枯枝所帶來的意象截然不同，如果藝術創作能代表創作者的心境，那麼年近九十的臺靜農，風波半生，晚年兒孫、弟子環繞，要給晚輩作永久紀念梅畫，想必是繁花盛開的梅枝更能讓觀者感受到他的欣慰。此外，盧廷清也將臺靜農的梅畫分為三類：「一是精工細染的，屬來臺的早期作品；二是書法入畫

[95] 利佳龍先生在其碩士論文《臺靜農書法之研究》即以莊申的分類為基礎，將臺靜農梅畫分為：一、以濃墨或淡墨畫寒梅一或二枝；二、以渴筆勾勒梅幹，再用濃墨或淡墨寫梅枝；三、以渴筆白描寒梅；四、以濕筆淡墨先畫梅幹，再施濃墨或淡墨寫新枝。詳見利佳龍：《臺靜農書法之研究》（臺北：中國文化大學藝術所美術組碩士論文，1998），頁 69-74。

[96] 詳見莊申：〈且當放懷去，行行沒餘齒〉，收入《臺靜農墨戲集》，頁 14-16。

[97] 詳見施叔青：〈只留清氣滿乾坤──談臺靜農先生墨梅筆趣〉，雄獅美術，第 299 期，頁 85。

的，往往寥寥幾筆，蒼勁挺拔；三是枝繁花茂的，這是從揚州八怪之一的金農（冬心）學來的。」[98]而施叔青則是更精簡的將臺靜農筆下梅花分為「早期孤枝墨梅」與「晚期繁花多枝紅梅」二種。[99]其實，要對作品作完善的分類並不容易，更何況臺靜農許多書畫作品都未紀年，這令在分析他的作品時多了不少侷限性。[100]以下，筆者以臺靜農數種畫梅的方法來歸納，試圖提供一個更寬廣的討論空間，釐清臺靜農的梅花畫法。

1. 以孤幹稀枝或孤枝墨梅為主

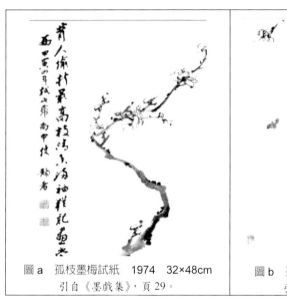

| 圖a　孤枝墨梅試紙　1974　32×48cm
引自《墨戲集》，頁29。 | 圖b　孤幹稀枝落花墨梅　35×35cm
引自《墨戲集》，頁32。 |

[98] 盧廷清：《沉鬱、勁拔、臺靜農》（臺北：雄獅出版社，2001），頁110

[99] 詳見施叔青：〈只留清氣滿乾坤──談臺靜農先生墨梅筆趣〉，雄獅美術，第299期，頁84。

[100] 利佳龍先生蒐集了臺靜農近一百幅畫作圖片，經過他自己的統計，有明確落年款的僅有三十一幅，其中六幅為他八十九歲患病後在家中補題的，另有一幅是八十六歲補題，因此，百幅畫作中，有確切年款的剩下二十四幅。會有這樣的情況，完全是因為臺靜農始終將書畫視為遣興之作，故其並不在乎作品完成後是否落款鈐印。根據利佳龍電話訪問臺靜農兒媳陳惠敏女士得知，每當有人問臺靜農為何不落款，他總回答：「麻煩，以後再說！」詳見利佳龍：《臺靜農書法之研究》，頁66。

2. 以雙株、雙枝墨梅為主

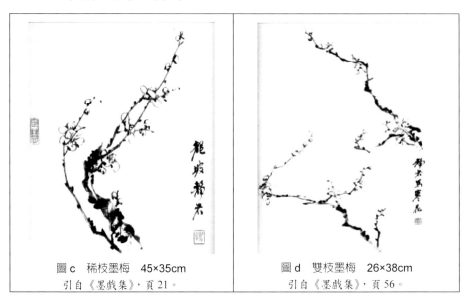

圖 c　稀枝墨梅　45×35cm
引自《墨戲集》，頁 21。

圖 d　雙枝墨梅　26×38cm
引自《墨戲集》，頁 56。

3. 以多枝墨梅為主

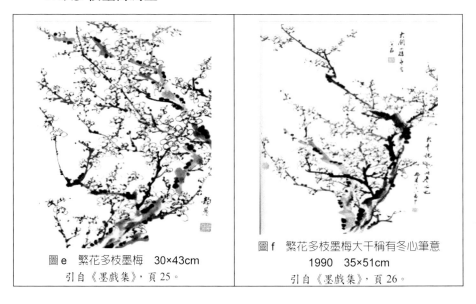

圖 e　繁花多枝墨梅　30×43cm
引自《墨戲集》，頁 25。

圖 f　繁花多枝墨梅大千稱有冬心筆意
1990　35×51cm
引自《墨戲集》，頁 26。

4. 以孤枝、稀枝色梅為主

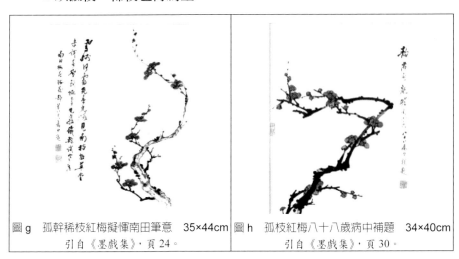

圖 g　孤幹稀枝紅梅擬惲南田筆意　　35×44cm　圖 h　孤枝紅梅八十八歲病中補題　　34×40cm
引自《墨戲集》，頁 24。　　　　　　　　　　　引自《墨戲集》，頁 30。

5. 以多枝色梅為主

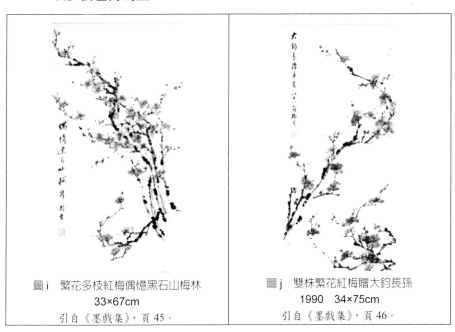

圖 i　繁花多枝紅梅偶憶黑石山梅林　　　圖 j　雙株繁花紅梅贈大鈞長孫
33×67cm　　　　　　　　　　　　　1990　34×75cm
引自《墨戲集》，頁 45。　　　　　　　引自《墨戲集》，頁 46。

6. 梅花搭配其他景物

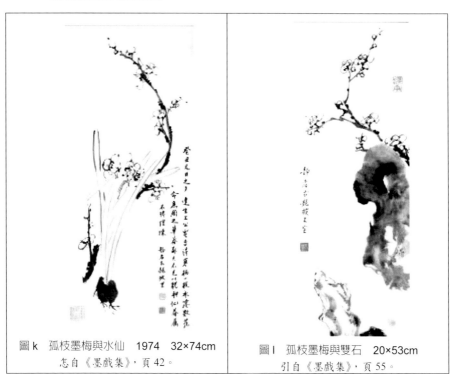

圖k　孤枝墨梅與水仙　1974　32×74cm
怎自《墨戲集》，頁42。

圖l　孤枝墨梅與雙石　20×53cm
引自《墨戲集》，頁55。

（二）書法與畫法用筆

　　透過分類，可以知道臺靜農除了梅枝的數量和搭配的景物有所變動外，與他的書法相較，其畫法用筆的方式幾乎沒有太大差異。基本上，「書畫同源」可以從兩個層面來探討。第一，從中國文字「象形」的構字法則而言，文字即圖畫、圖畫即文字。第二，從以毛筆為書畫工具所發展出來的技法而言，書法可以入畫法，畫法可以入書法。以臺靜農的書法與畫法為例，施叔青先生提供了一個令人深思的說法：「梅樹老幹枯枝，蜿蜒有如蒼龍盤曲，流轉變化繁複曲折，頗與臺先生的行草書風筆意相近，由他駕御起來，自是

婉轉自然，韻味十足。」[101]臺靜農可以說將「書畫同源」藝術理論做了徹底地實踐，其行書筆意的頓挫、勁澀，與所畫梅枝的盤根錯節，自然有其線條表現上的共性。施叔青先生在技法上說明了臺靜農喜好畫梅的可能性，至於臺靜農為何選擇以金農為臨習對象，是否也能從技法上來說明？若將金農與臺靜農的創作技法相互比對的話，是否可以在「書畫同源」的基礎上有進一步闡發？

　　前文提到金農的梅枝不像傳統畫家那樣重視形似與質感，這跟他作畫的筆法有關。在墨梅畫中，要表現梅枝的質感，飛白、皴擦、苔點等，往往以中鋒行之為恰當，楊補之、趙孟堅、王冕……等，莫不擅以中鋒畫

圖 3-3-6　金農漆書局部
引自《金農書畫集》，頁 73。

梅。金農卻不然，他創造力強，富於變化，在書法上以有著銳利切筆的〈天發神讖碑〉為靈感自創了「漆書」，下筆以側鋒切筆，橫向拖行，無論是結構或筆法，都大大顛覆了傳統書法的軌範，創造了新的隸體【圖 3-3-6】。在梅畫的創作中，金農即以側鋒來作畫，基本上，用側鋒表現出來的梅枝線條嫵媚、柔和，但往往頓慢而肉多，易流於無骨、無勁。但是在金農創造力的發揮下，他不但加強側鋒的應用範圍，更豐富了側鋒的表現力，讓梅枝的變化性遠遠超過了傳統墨梅畫法。只是金農也並非天馬行空的創新，雖然他的梅枝別出心裁，但是圈花卻沒有偏離傳統。整體而言，金農以花朵的寫實與

[101]　施淑青：〈只留清氣滿乾坤──談臺靜農先生墨梅筆趣〉，《雄獅美術》，第 299 期，頁 84。

繼承，緩和了梅枝的寫意與叛逆。[102]無論如何，金農善用側鋒來作畫是事實，
用側鋒來展現他書法的特殊性也是事實，這個部分，在臺靜農書畫創作中得
到了充分的繼承與發展。雖然臺靜農書法上以倪元璐成一家之體，然而運筆
行轉間，側鋒切筆的使用卻遠遠超出倪元璐，會有這樣的運筆習慣，有一大
部分原因與曾經所臨習有著銳利切筆的「二爨」有關，[103]從這個層面來看，
與金農臨習〈天發神讖碑〉似乎有著異曲同工，此外，從莊靈先生所攝的相
片中【圖3-3-7】，也可以清楚看到臺靜農以側鋒作畫。這不禁讓我們推論，
就創作技法而言，臺靜農作梅畫喜好以金農為臨摹對象，是否與金農學習書
法的路數相似有關。雖然善用側鋒切筆的書家在清代絕對不是只有金農一
人（趙之謙、吳讓之也喜好側鋒切筆），但是以臺靜農強調藝術開創性的思

維而言，金農似乎是臺靜
農畫梅臨摹的第一人
選。金農作書、作畫善用
側鋒，臺靜農作書、作畫
也善用側鋒，這不見得全
然是金農對臺靜農的影
響，而是綜合性的因素，
簡言之：在書畫技法上，
臺靜農好用側鋒，因此金
農成了他最佳的臨習對
象；而臨習金農，又更加

圖3-3-7　莊嚴觀看臺靜農作畫
引自《臺靜農／逸興》，頁107。

[102] 詳見張建軍、周延：《踏雪尋梅——中國梅文化探尋》，頁153。

[103] 從臺靜農晚年的行草書看來，「側鋒起筆」與「方筆轉折」乃大量運用於字裡行間。除了取
法倪元璐筆勢外，對魏碑的臨習甚為關鍵，臺靜農所臨的魏碑，主要取法於〈爨寶子碑〉
（小爨）和〈爨龍顏碑〉（大爨），兩碑在書法史上合稱「二爨」。清代康有為評〈爨寶子碑〉：
「晉碑如〈郭休〉、〈爨寶子〉二碑，樸厚古茂，奇姿百出，與魏碑之〈靈廟〉、〈鞠彥雲〉，
皆在隸、楷之間，可以考見變體源流。」至於〈爨龍顏碑〉，康有為評其：「下筆如昆山刻
玉，但見渾美；布勢如精工畫人，各有意度，當為隸、楷極則。」（見康有為著、祝嘉疏：
《廣藝舟雙楫疏證》，頁107。）

強化了他對側鋒的運用。無論是梅枝的蜿蜒盤曲，或是行草書的流轉變化，側鋒的運用，無疑是臺靜農書法和畫法上的共性。

　　綜而言之，金農的繪畫實際上是拋開繪畫一定要怎麼畫的框框，他的人生經歷，杭州、揚州等地的環境因素，想必為他的創作帶來他不少「異趣」，[104] 但另一方面，他卻又承襲了傳統文人畫的思想與氣質，這正是金農的成功之處。[105] 同樣地，臺靜農與一般知識分子不同處，仍然是在於他有著非比尋常的經歷，這也讓他的書畫藝術，跳脫了傳統文人畫／字的局限，走上了與金農同樣境界的創作思維。

三、詠桃畫梅的心境

　　臺靜農在四川時畫梅、詠梅，《白沙草》中有〈畫梅〉、〈移家黑石山山上梅花方盛〉、〈山居〉[106] 寫到梅花或藉梅花抒懷。來到臺灣後，臺靜農繼續畫梅，卻不詠梅了。在《龍坡草》中，有二首以桃花為題的詩作：

> 十年種樹著花遲，一見花開雪涕思。
> 欲盡千花投碧海，碧翻紅浪鑄新辭。（〈種桃十年始花〉）[107]

> 蟪蛄靈椿具可哀，任他春去與秋來。
> 小窗寂寂枯禪坐，忽見桃花朵朵開。（〈桃花開〉）[108]

[104] 〈金農的書畫藝術〉，收入殷德儉編：《金農書畫集》（北京：中國民族攝影藝術出版社，2003），首頁。

[105] 同上註。

[106] 〈畫梅〉：「皁帽西來鬢有絲，天崩地坼此何時。為憐冰雪盈懷抱，來寫荒山絕世姿。」〈移家黑石山山上梅花方盛〉：「問天不語騷難賦，對酒空憐鬢有絲。一片寒山成獨往，唐唐哥窟寄南枝。」〈山居〉：「山深玄豹隱，風急冥鴻高。坐對梅花雨，吞聲誦楚騷。」詳見《臺靜農詩集‧白沙草》，頁 4、12、13。

[107] 許禮平編：《臺靜農詩集‧龍坡草》，頁 41。

　　臺靜農七十四歲（1975 年）所作的〈種桃十年始花〉正與「十年樹木，百年樹人」之成語暗合，而「桃李滿天下」又喻指門生弟子眾多。臺靜農來臺後積極用心於此，以致有「千花投碧海」之感，讓這裡有「碧翻紅浪鑄新辭」的欣欣生意。[109]而八十三歲作的〈桃花開〉則更顯禪機，李猷對此詩有所評述：「詩人善於感觸，先生晚年除赴校講課外，經常閉關不出，枯坐一室。於死生得失之間，參之已透。此詩當然是偶然得句，然深寓禪機，尤見先生學問之不可測度。」[110]柯慶明教授亦言：「已經年過八旬的臺先生，除了『小窗寂寂枯禪坐』，亦不易做其他的活動，但竟『忽見桃花朵朵開』，在『桃花開』中看到了宇宙的無限生機。」[111]可見桃花對身在孤島的臺靜農而言有培育的喜悅與無限生機之感。

　　在臺靜農的世界裡，相較於桃花的喜悅，梅花則顯得較寂寥。施叔青先生認為，中國畫史上，像楊補之、王冕，或是金農、羅聘等擅畫梅的名家，他們的居處無不遍植梅花，終日與梅花相伴，寫出了瘦勁清妍之姿。但是對於身處亞熱帶的臺靜農，卻也喜愛畫梅，除了書法與畫法上的共性之外，還有兩種情感方面的原因：第一，以大量孤枝墨梅看來，所表現的是那鄉愁寂寥的情懷。第二，臺靜農的左翼背景讓他在臺灣處境艱難，而寒梅正可自喻一身的孤高傲骨，託付抑鬱難遣的心境。[112]首先，在鄉愁方面，施叔青先生言：

　　　　臺先生思鄉心切，在一幅孤枝墨梅題：「雪後病後出院」。「雪後」
　　　　二字可能是筆誤，從這幅題詩：「千年老幹屈如鐵，一夜東風都作花」

[108] 同上註，頁 64。
[109] 詳見柯慶明：〈臺靜農先生詩作中的兩岸經驗〉，《臺灣文學研究集刊》第九期，頁 123-124。
[110] 許禮平：《臺靜農詩集・龍坡草》，頁 64。
[111] 柯慶明：〈臺靜農先生詩作中的兩岸經驗〉，《臺灣文學研究集刊》第九期，頁 123-124。
[112] 詳見施叔青：〈只留清氣滿乾坤——談臺靜農先生墨梅筆趣〉，《雄獅美術》，第 299 期，頁 84。

的作品筆墨看來，似乎不會是臺先生在大陸時期的舊作，臺灣哪來的雪後？想是鄉愁難禁，故鄉寒梅風情溢於筆下所致，不覺有此筆誤。[113]

　　孤枝、稀枝墨梅所暗示的鄉愁，的確有可能是臺靜農畫梅的心境，然而關於「雪後」二字，施叔青先生認為是筆誤，因為臺灣不下雪，何來「雪後」。但筆者認為，「雪」可能不是指天氣，而是指二十四節令中的「小雪」（農曆11月22-23日）或「大雪」（農曆12月6-8日），「雪後」即「小雪」或「大雪」過後，會有這樣的推測，乃因在臺靜農其他書畫作品中，也有類似的落款，例如「冬至後」、「清明前」、「清明後」、「穀雨後」……等，其他以節日記時的還有「端午後」、「七夕後」、「中秋後」、「重九後」……等，從這些臺靜農習慣的記時方式看來，「雪後」也就有了不同於施叔青的解釋。此外可進一步討論的是：臺靜農想念家鄉時是否都以孤枝墨梅來表現？臺靜農有一幅〈偶憶黑石山梅林〉（見前文圖 i），黑石山位在四川鉅白沙鎮約九里的地方，是臺靜農抗戰期間居住過的地方，此圖以繁花多枝的紅梅來呈現黑石山的梅林。根據臺益堅對黑石山的回憶：「山上除松林外，有梅樹六百餘株，初春之際，五色繽紛，也有幾株罕見的古梅，花呈淡綠色。」又：「來台以後，授課作學之餘，父親雖以書藝為主，但也經常以餘紙畫梅，台灣因氣候炎熱無梅，近年有人培養，但終不成樹，父親畫梅想必也是對故土思念的鄉愁。」[114]鄉愁，的確是臺靜農畫梅的情素之一，然而以畫作來回憶家鄉，最直接的表現方式即呈現記憶中的景象，可見臺靜農憶家鄉，不見得是以孤枝墨梅來表現；擅畫孤枝墨梅，想必有其他情素。施叔青先生認為臺靜農是以寒梅來自喻一身傲骨：

[113] 施叔青：〈只留清氣滿乾坤——談臺靜農先生墨梅筆趣〉，《雄獅美術》，第 299 期，頁 84。此外，利佳龍在《臺靜農書法之研究》一文中，也完全繼承了這樣的說法。
[114] 臺益堅：〈先父臺靜農先生書畫生涯紀事〉，《臺靜農書畫紀念集》，頁 7。

　　臺先生畫孤枝墨梅，應該還有一個更深沉的解釋，以他早年與魯迅等
　　左派文人的交往，渡海來臺後，處境之艱難不難想像，臺先生是以傲
　　霜耐寒的寒梅來自喻一身孤高傲骨，託付他抑鬱難遣的心境。[115]

　　臺靜農早年因左翼背景有過三次牢獄之災，來臺之後更逢「二二八」與
「白色恐怖」，從此噤若寒蟬，除了學術論文，其他批判社會的小說、散文
不再發表，言行舉止處處謹慎，深怕萬一。

　　照理說，那種戒嚴時期艱苦環境下內心深處的孤高傲骨，應該是來臺的
前半期較後半期明顯，但顯然，臺靜農大量畫梅正如莊申所言是在 1970 年
以後。事實上，完成於 1965 年的《靜者逸興》應該可視為臺靜農來臺前期
繪畫上的代表作。[116]而在這三十頁的冊子中，只有第一頁為梅花，其餘皆為
各種花卉果樹，顯然在臺靜農最需要自喻一身孤高傲骨，託付抑鬱難遣心境
的時候，並不是選擇以梅花作為繪圖的主要題材，是什麼樣的原因會有如此
情形我們無從考究，但可以確定的是，臺靜農那種內心的憤懣，到晚年還久
久無法釋懷。

　　1984 年，學生施淑持素冊請臺靜農為之作書畫題詩，因而作畫九幅，除
梅花外，還有葫蘆、秋蘭、秋菊、老松等，以行草書舊作絕律詩二十九首（包
括〈無題〉二首），大陸書畫鑑賞家謝稚柳（1910-1997）認為此冊同時有臺
靜農詩、書、畫三絕，因而在此冊封面題上「臺靜農三絕冊」。[117]《臺靜農
三絕冊》在最末頁有段跋：

[115] 施叔青：〈只留清氣滿乾坤——談臺靜農先生墨梅筆趣〉，雄獅美術，第 299 期，頁 84。

[116] 1965 年 11 月，臺靜農與莊嚴（1899-1980）到臺北市「麗水精舍」訪畫家喻仲林（1925-1985），
　　喻仲林以素冊贈莊嚴，後來莊嚴留素冊於「歇腳盦」（臺靜農書齋名），臺靜農以此素冊繪
　　花木果樹小品三十幅，並於扉頁以隸書題上「文人慧業」四字，於年底完成。隔年元月，
　　莊嚴獲此畫冊，並於封面題上「靜者逸興」，此冊後由莊嚴兒媳陳夏生收藏。詳見羅聯添：
　　《臺靜農先生學術藝文編年考釋》，頁 519-526。

[117] 臺灣大學柯慶明教授認為臺靜農先生的「三絕冊」實為包括印章的「四絕冊」。詳見柯慶明：
　　〈臺靜農先生詩作中的兩岸經驗〉，《臺灣文學研究集刊》（臺北：臺灣大學臺灣文學研究所，

歲在甲子命值魔蠍宮，施淑弟持紙冊子來，云可書詩稿，因信筆為之，
遣憤懣於一時。余之詩畫皆是外道，萬不可示人，留作紀念可耳，詩
多居蜀時所作。識於臺北龍坡丈室。[118]

　　甲子年即 1984 年，那年臺靜農八十三歲，而「命值魔蠍宮」則是命運
遭逢不利，羅聯添先生認為此處臺靜農所指涉的是他在上一個甲子年，也就
是 1924 年，正式進入北大研究所國學門就讀後，開始致力小說的寫作，然
而由於激進的左翼思想，分別在 1928、1932、1934 年都因共黨嫌疑繫獄，
之後又因抗戰顛沛流離，命運多困，這心中的鬱結至老未散，於是「遣憤懣
於一時」。[119]我們審視《三絕冊》中所題的二十九首詩，依序是〈丙寅避地
居江津白沙〉、〈寄莊慕陵秋夢盦貴陽〉、〈移家黑石山山上梅花方盛〉、〈泥中
行〉、〈薄暮山行霧作〉、〈典衣〉、〈寄季野北平〉、〈夜起〉、〈山居〉、〈深秋〉、
〈夜行〉、〈夏日山居〉、〈歇腳偈〉、〈念家山〉、〈少年行〉、〈有人書來問以戰
後計者〉、〈去住〉、〈乙酉迎神曲〉、〈苦蘗〉、〈讀元遺山四十頭顱半白句有感〉、
〈暑江岸行〉、〈孤憤〉、〈離白沙口號〉、〈無題〉二首、〈聞建功兄逝世〉、〈有
感〉、〈甲子春日〉、〈桃花〉等。

　　臺靜農的詩集有兩部，一部是避地四川白沙時期的《白沙草》，在《臺
靜農詩集・白沙草》中共計三十六首詩；另一部是渡海來臺後的《龍坡草》，
在《臺靜農詩集・龍坡草》中共計三十八首詩。從 1984 年完成的《臺靜農
三絕冊》看來，這二十九首題詩中只有〈歇腳偈〉（《詩集》作〈句時方退休
名曰歇腳偈〉）、〈念家山〉、〈少年行〉、〈聞建功兄逝世〉、〈有感〉、〈甲子春
日〉、〈桃花〉（《詩集》作〈桃花開〉）等七首是《龍坡草》詩篇，其餘二十
二首皆《白沙草》詩篇，可見《白沙草》中的內容較多是屬於「遣憤懣於一
時」之作。葉嘉瑩先生認為，在《白沙草》中，臺靜農抒寫的主要是憂國、

　　2011 年 2 月）第九期，頁 96。
[118] 許禮平編：《臺靜農／逸興》，頁 96。
[119] 詳見羅聯添：《臺靜農先生學術藝文編年考釋》，頁 810。

思鄉、懷友之情，但蘊藏於這些感情之下的，則更有他一份志意難酬的悲慨。[120]例如〈泥中行〉（《詩集》作〈泥途〉）：「煙雨濛濛巴國秋，泥途掉臂實勘羞。何如怒馬黃塵外，月落風高霜滿韉。」描寫了抗戰慷慨壯懷，也道出了後方艱苦的生活，寓意雙關，以泥濘的道途隱喻政治環境的惡劣。[121]又如〈典衣〉：「檢典春衫易米薪，窮途猶未解呻吟。君看拾橡山中客，許國長懷社稷心。」對於生活的困頓以及國家的危難，除了重重憂心，也只剩百般無奈。[122]另外像〈移家黑石山山上梅花方盛〉、〈山居〉等，那些「問天不語騷難賦，對酒空憐鬢有絲」、「坐對梅花語，吞聲誦楚騷」之句，也都是臺靜農遭受不平之事或有感國家不幸所發出的悲憤之鳴，而身處險惡環境，只能藉著梅花的一身傲骨來砥礪自己，葉嘉瑩先生說此類詩為臺靜農的「牢愁之作」。[123]

　　然而，這樣的心境，也讓他在《三絕冊》中，留下了「故國神遊，多情應笑我，早生華髮」的蘇軾名句來藉以抒懷。令人玩味的是，與這句子呼應的，竟是兩株遙遙相對的梅花【圖3-3-8】，右上方的梅花枝幹稀疏、花朵凋零，圈梅的效果顯得更加單薄，而左下方的梅花卻多枝花茂，墨梅的畫法在視覺上更顯得繁花盛開。這不禁讓人猜測，這一稀一繁、遙遙相對的兩株梅，是否暗示了身在臺灣的自己與對岸的家鄉？年輕時那種知其不可為而為之的熱血精神，換來的卻是半生顛沛，之後來到這孤島上，想要有一番作為，卻無奈華髮斑斑，徒留壯志未酬的寂寥。如此的心境，或許可以從臺靜農《龍坡草》的最後一首詩〈老去〉來找答案：

[120] 詳見葉嘉瑩：〈《臺靜農先生詩稿》序言〉，收入許禮平編：《臺靜農詩集》，頁10。

[121] 許禮平案語引李猷〈極可珍貴的臺靜農先生遺詩〉：「重慶一帶，秋冬之間，一雨之後，泥濘深陷數尺，舉步艱難。先生居鄉，雨後路途亦苦，而思躍馬塞外，亦無可奈何的想法。」詳見許禮平編：《臺靜農詩集·白沙草》，頁8-9。

[122] 許禮平案語引臺靜農1946年5月22日致林辰函：「弟為抗議教育部失當，已自動引退。現擬暫住白沙，再定行止，倘不束下，則去成都。至於目前生活，則變賣衣物（反正要賣去的）尚可支持些時，友人亦有接濟也。」詳見許禮平編：《臺靜農詩集·白沙草》，頁10。

[123] 詳見葉嘉瑩：〈《臺靜農先生詩稿》序言〉，收入許禮平編：《臺靜農詩集》，頁11。

老去空餘渡海心，蹉跎一世更何云？

無窮天地無窮感，坐對斜陽看浮雲。[124]

　　一般對「老去空餘渡海心」的解讀是臺靜農對家鄉的思念，希望能「渡海」回故里探訪，可惜卻抱著無能回去的遺憾，因此有「空餘」「渡海心」之感。[125]而柯慶明教授有不同的見解，認為「渡海」一詞，在臺靜農所作的文字中，往往都是指從大陸來臺灣，而非從臺灣回去大陸，[126]因此「渡海心」指得應該是當時「渡海」來臺的「初心」，臺靜農的「渡海」在抗戰初勝利的一九四六年，雖說有情勢所逼之感，但基本上仍與一九四九年因國民政府兵敗而隨著流亡來臺者在心境上截然不同。臺靜農與何容、張雪門、許壽裳……等人來臺皆與臺灣光復後的文化重建有關，是以有為的志意「渡海」而非倉皇遷臺。[127]若能用此觀點來分析臺靜農此畫作與題詩，就不難想像他何以要在遙遙相望的兩株梅題上「故國神遊，多情應笑我，早生華髮」了。

[124] 許禮平編：《臺靜農詩集・龍坡草》，頁70。

[125] 許禮平：「舒蕪見告，『抗戰勝利後，臺公很想回北平，可惜沒有機會。』而應魏建功之邀來臺，以為『歇腳』，嗣後風雲變幻，無可奈何『落戶』臺北。一九八零年啟功見告，五十年代初，譚丕模在北京細讀輾轉而至臺公所書極細之旨條：回不得也（大意）。遂『憂樂歌哭於斯者四十餘年』，『落戶與歇腳不過是時間的久暫之別，可是人的死生契闊皆寄寓於其間。』（臺靜農《龍坡雜文・序》）。」臺珣〈無窮天地窮感〉：「大哥病入沉疴之際，仍惦念著渡海，四哥七月去臺北看望他時，他仍極為想念曾生活了多年的古都北京和皖西老家，曾深得魯迅賞識並蜚聲文壇的小說《地之子》、《建塔者》中的鄉土人物，如今情況又如何呢？他是多麼想去看看那裏的變化啊！然而，他嘆息道：「我不行了，走不動了。」大哥是帶著未償的返鄉夙願西去的。」詳見許禮平編：《臺靜農詩集》，頁70。

[126] 柯慶明教授所提到臺靜農文字中用到「渡海」的句子包括：「靜農始交先生於北平，渡海南來，時以尊酒為樂。」（《張雪門閒情集・序》）、「百四十餘篇，影印行世，皆渡海以來所作。」（《戴靜山梅園詩存・序》）、「這真是宗教家傳道的精神，所以垂老渡海，從不作身家計。」（〈記張雪老〉）、「戰後，……渡海來臺，又為什麼？」（〈記波外翁〉）、「心畬渡海來臺，我們始相見於臺大外文系……」（〈有關西山逸士二三事〉）、「三十五年來臺，原擬帶之渡海……」（〈記「文物維護會」與「圓臺印社」〉）詳見柯慶明：〈臺靜農先生詩作中的兩岸經驗〉，《臺灣文學研究集刊》第九期，頁134。

[127] 詳見柯慶明：〈臺靜農先生詩作中的兩岸經驗〉，《臺灣文學研究集刊》第九期，頁133-136。

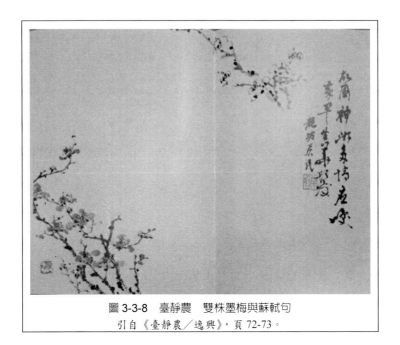

圖 3-3-8　臺靜農　雙株墨梅與蘇軾句
引自《臺靜農／逸興》，頁 72-73。

四、小結

　　關於上述所提出的問題，雖然目前不盡然能給予合理的解釋，但求提供一個不同於以往論述的可能性，包括臺靜農臨摹金農師徒畫作方面的分析與比對，以及選擇以金農師徒為臨摹對象的原因；臺靜農梅花畫法的分類是否能有更詳盡的方式；臺靜農在書法與畫法上的共性即「側鋒」的運用與發揮；臺靜農畫梅的心理因素是否真與思鄉有關？從臺靜農對金農、羅聘畫作的臨習，以及臺靜農的畫梅方式，到臺靜農對畫梅的心理因素，相對於長期以來的說法，本書試圖提供更多元的討論空間。關於臺靜農的梅畫造詣，啟功有相當高的評價：

　　臺先生能墨戲梅竹雜卉，更是文學、書藝之餘的遣興之筆。雖然仍是清代文人戲墨的路子，但比起嘉慶時的伊秉綬、光緒時的翁同龢所畫的小品時在「內行」的多了。……他作梅花和雜卉，不但枝幹穿插、花葉掩映，各得其所，有時還用胭脂羊絲加以點染，更不是伊秉綬、翁同龢僅純「外行」所能比擬的。最可惜的是他晚年書藝的應酬太繁，有許多光陰，無疑已被寫字占去。否則，那如金的墨戲，多所流傳，至今何減於文與可、蘇東坡的竹石，為文苑生輝、藝林增寶！[128]

　　這是《臺靜農墨戲集》的序，對臺靜農給予極高的評價是合理的，然而並未觸及臺靜農繪畫造詣的核心。基本上，臺靜農的藝術品味始終是講究「新意」的，書法上，他力求創新，力推顏真卿、楊凝式、蘇東坡、黃山谷，臨字心折於倪元璐、黃道周，甚至王鐸；而對於二王、趙孟頫、董其昌等傳統帖派大家卻無所動心，更別說唐初循規蹈矩的楷法。刻印上，臺靜農以漢印的基礎出入各家，古鈢、秦印、唐印、元花押、清代的趙之謙、黃牧甫、齊白石，無意為之的遊戲之作更甚為之，別有一番趣味。詩歌方面，也自認「沒學過詩」、「不推敲格律」，以直抒胸臆的方式發而為歌，作最真誠的遣懷。同樣的創作思維表現在繪畫方面的，即規避「四王」之正宗畫派，以「揚州八怪」的金農、羅聘為臨習對象，那種直抒胸臆的創作模式讓他重在寫意在不在畫形。而側鋒的運用與發揮，更讓他自出新意的觀點在書畫上得到體現。從他對溥心畬的讚美即可印證他對自出新意的重視：

　　北宋風格沉寂了幾三百年，而當時習見的多是四王面目，大都甜熟無新意，有似當時流行的桐城派古文，只有軀殼，了無生趣。心畬挾其天才學力，讀振頹風，能使觀者有一種新的感受。[129]

[128] 啟功：〈臺靜農先生墨戲集序〉，《臺靜農墨戲集》，頁 7-8。
[129] 臺靜農：〈有關西山逸士二三事〉，《龍坡雜文》，頁 103。

　　對於溥心畬的讚美，不是盲目推崇的空泛詞藻，而是具體道出其價值乃在於所呈現的「新的感受」。如此藝術審美的標準，其實也正是臺靜農藝文創作上的自我要求。

第四章　臺靜農書藝特殊性

　　一般探討臺灣的書法衍嬗，多從十七世紀明末遺民以來開始，長期以來，臺灣書法主要特色以行草書為主流，繼承明末慷慨激昂的書風，另一方面又吸收了清代的金石篆隸與魏碑書風。相較之下，中國大陸則是以重理性、學術的篆隸和魏碑為主流，像是著名的書家如吳昌碩、李瑞清、弘一法師……等，臺灣書家正好相反，以行草書為主，篆隸為輔，在二十世紀初期發展裡，兩岸的書風已然不同。[1]事實上，臺灣在日據時期，書法創作風氣頗盛，各地書會林立、活動頻繁，像是基隆「東壁書畫會」與「基隆書道會」、臺北「澹廬書會」、新竹「書畫益精會」與「麗澤書畫會」、臺中「中部書畫協會」、嘉義「鴉社」、臺南「善化書畫會」……等。此外，著名書家如曹秋圃（1895-1993）、張國珍（1904-1962）等履次入選日本書道展與獲獎，其他像鄭香圃、林耀西、康灩泉、黃祖輝、施壽柏、張李德和、善慧法師……等，皆見重於一時。[2]麥鳳秋更認為：「日方推動書法藝術舉辦

[1] 詳見鄭進發：〈一代臺灣書家的隱退──戰後外來政權轉移下對本土書壇之重創〉，《何謂台灣？近代臺灣美術與文化認同論文集》（臺北：雄獅美術月刊社，1997），頁 309。

[2] 詳見鄭進發：〈一代臺灣書家的隱退──戰後外來政權轉移下對本土書壇之重創〉，《何謂台灣？近代臺灣美術與文化認同論文集》，頁 311-316。此外，又如臺灣本土書家陳雲程、陳丁奇，他們用筆大膽、極盡變化，如同脫韁的野馬任性馳騁，即使有意的頓挫，也都能呈現諧調的布局。陳雲程早年曾赴日本早稻田大學經濟科修業兩年，進入日本著名書法家丹羽海鶴書塾，由其弟子田代秋鶴執教，正式接受日本假名書法練習，後又轉益於尾上柴舟，尾上柴舟善草體，是陳雲程日後以連綿草體為創作主體的緣起，而曹秋圃觀看陳雲程寫草書，更形容其書如「狂雲」，可見其書之瀟脫。另一位草書怪傑陳丁奇，同樣受日籍書法家影響深遠，其體浪漫恣意、狂放不羈，無論是濃墨、淡墨、枯墨，無不交錯排布，在視覺上卻又無不和諧勻稱，可說是融合了作書與作畫。基本上，在繪畫上題字表現書法，是極為常見的創作方式，但是觀看陳丁奇的創作，似乎不僅是字在畫中，又似是畫在字中，又或者以繪畫的方式作字，將字寫得像畫（或畫得像字），如此的創作方式在臺灣當時的藝文

的各類展覽、比賽或展覽賽會，即席揮毫以及函授、競書、講習會、論文發表會等，許多模式、方法，至今仍被海峽兩岸所參考，也深深影響了二十世紀的臺灣書壇。」[3]足見當時臺灣書壇之盛景。

國民政府遷臺後，臺灣美術的發展呈現出一個重要的轉折點。[4]就書法界而言，臺灣長期以激昂的行草書風為主流，後來經歷了清朝金石書風的激盪，又在日治時期注入了魏碑體書風。政府遷臺後，渡海書家帶著不同風貌進入臺灣，和臺灣本土書家互相影響，臺靜農作為渡海書家的一份子，要呈現其在現代書壇中的特殊性，可以從「金石書風」和「尺牘書風」這兩種相對性的書藝審美來探討。「金石書風」也就是所謂的「碑派」，是指書法結體、筆法皆流露金石碑刻鎔鑄、勘刻的風格，線條較為拙澀、頓挫。一般而言，「金石書風」的書家們自然多致力於古文、篆、隸、魏碑等書體，以樸拙的筆力表現金石文字，即使是行、草書的創作，也多帶有強烈的拙澀感，與流暢的「尺牘書風」相較，不易出現連筆不絕的狂草、連綿草或是所謂的一筆書。「尺牘書風」即所謂的「帖派」，這是南朝時期在尺牘往來、互為爭勝風氣下所被歸類的書風。除了時代精神與美感的影響外，由於手札形式的書

環境是相當前衛的，但是內容又完全不同於後來出現的現代書法，陳丁奇的古典技法深厚，狂放中不失法度，境界高超。詳見李蕭錕：《台灣藝術經典大系‧書法藝術卷3：造化在手‧匠心獨運》，頁62。

3　麥鳳秋歸納了十一項日治時期的書學環境與明清時期最大不同之處，分別是：（一）書法教育的制度化；（二）書法的書寫、展示空間移至戶外；（三）媒體首次介入藝術界；（四）書道團體陸續出現；（五）民間書法習字班的成立；（六）大量的展覽比賽；（七）獨特的書法函授、競書模式；（八）書道講習會與理論發表；（九）大量中原碑帖的輾轉傳入；（十）新的臺灣地域性書風；（十一）假名書法的傳入。詳見麥鳳秋：〈臺灣書壇百年回顧〉，《跨世紀書藝發展國際學術研討會論文集》（臺北：中華書道學會，2000），頁拾之2-5。

4　倪再沁將戰後迄今的臺灣美術史分為四個時期：一、戰後初期到國民政府遷臺的的四、五年間，是「日本文化圈」逐漸消退與「中原文化」接續的交替時期。二、國民政府遷臺、美軍駐臺到美援終止的近二十年間，是「美國文化圈」獨霸與「中原文化」殘存的仰賴時期。三、政治孤立、經濟起飛的一九六〇年代末到解嚴以前的近二十年間，是「島嶼文化圈」崛起與「現代西化」轉型的尋根時期。四、解嚴已後迄今的五、六年間，是「海洋文化圈」形成與「本土文化」重塑的整合時期。詳見倪再沁：〈戰後台灣美術斷代之初探〉，《台灣美術的人文觀察》（臺北：雄獅出版社，1995），頁151-152。

寫，大多以溫秀妍美的風格為主，即使是楷書，也完全相對於金石書法的陽
剛樸拙。[5]自二王的巨大成就後，帖派書風就一直是中國書法的主流，自晚明
出現「尚奇」的審美觀後，金石書風才展露於書法創作裡，[6]至清代而大盛，
以致後來跟傳統的帖派書風分庭抗禮。在渡海書家中，屬於金石書風者眾
多，例如于右任（1879-1964）、丁治磐（1892-1988）、朱玖瑩（1898-1996）、
奚南薰（1915-1976）、王愷和（1901-1996）、丁念先（1906-1969）、謝宗安
（1907-1997）、呂佛庭（1910-2005）、陳其銓（1917-2003）……等兼擅多體、
各有千秋；屬於「尺牘書風」者，例如彭醇士（1896-1976）、王靜芝
（1916-2002）、陳定山（1897-1989）、溥心畬（1896-1963）、莊嚴
（1899-1980）……等承繼二王、飄逸澹遠。[7]然而，要凸顯出臺靜農書藝的

[5]　自清代阮元提出了著名的〈南北書派論〉和〈北碑南帖論〉，清楚將中國書法風格分為碑派
　　和帖派。其言：「書法遷變，流派混淆，非溯其源，曷返於古？蓋由隸字變為正書、行草，
　　其轉移皆在漢末、魏、晉之間；而正書、行草之分為南、北兩派者，則東晉、宋、齊、梁、
　　陳為南派，趙、燕、魏、齊、周、隋為北派也。南派由鍾繇、衛瓘及王羲之、獻之、僧虔
　　等，以至智永、虞世南；北派由鍾繇、衛瓘、索靖及崔悅、盧諶、高遵、沈馥、姚元標、
　　趙文深、丁道護等，以至歐陽詢、褚遂良。南派不顯於隋，至貞觀始大顯。然歐、褚諸賢，
　　本出北派，洎唐永徽以後，直至開成，碑版、石經尚沿北派餘風焉。南派乃江左風流，疏
　　放妍妙，長於啟牘，減筆至不可識。而篆隸遺法，東晉已多改變，無論宋、齊矣。北派則
　　是中原古法，拘謹拙陋，長於碑榜。」見阮元〈南北書派論〉，《歷代書法論文選》（臺北：
　　華正書局，1997），頁 587。
[6]　詳見白謙慎：《傅山的世界——十七世紀中國書法的嬗變》，北京：生活‧讀書‧新知出版
　　社，2006。
[7]　文化總會在 2006 年出版的《臺灣藝術經典大系：書法藝術卷》，共分五冊，第一冊即以「渡
　　台碩彥‧書海揚波」為題，介紹了九位渡海來臺的書家，分別是吳敬恆（1865-1953）、于
　　右任（1879-1964）、丁治磐（1892-1988）、董作賓（1895-1963）、朱玖瑩（1898-1996）、莊
　　嚴（1899-1980）、臺靜農（1902-1990）、劉延濤（1908-1998）和奚南薰（1915-1976）。此
　　外，第二冊則以「風規器識‧當代典範」為題，介紹了十位「渡台學者書家」，分別是陳含
　　光（1879-1957）、彭醇士（1896-1976）、陳定山（1897-1989）、劉太希（1899-1989）、張隆
　　延（1909-）、呂佛庭（1910-2005）、陳其銓（1917-2003）、戴蘭村（1924-）、汪中（1926-2010）、
　　于大成（1934-2001）。所謂的「渡台學者書家」，按本書作者陳欽忠的說法：「他們的共同
　　特點，就是都有學術專長，對書法始終抱著『業餘』的態度，不像于右任或沈尹默那樣『專
　　業』且從學者眾，卻人各一體，無所師承，隨其學養，創造出旁人無法追摹的風格形式。」
　　其他同輩書家如王愷和（1901-1996）、丁念先（1906-1969）、謝宗安（1907-1997）等，則
　　一樣為渡海書家。

特殊性，可以其平生有書藝創作往來的故友為對照，例如沈尹默、莊嚴、張大千、溥心畬、王靜芝等，皆具有鮮明的指標。

第一節　臺靜農與師友書風的對照

一、沈尹默與王靜芝

　　臺靜農來臺後，轉向書藝的研究，以明末倪元璐書為行草典範，以書學進程來說，臺靜農全然不循傳統的路子，而是忠於自我，依自己的喜好學書。臺靜農在《靜農書藝集‧序》中自言他的書學歷程與學倪元璐書的因緣：

> 余之嗜書藝，蓋得自庭訓，先君工書，喜收藏，耳濡目染，浸假而愛
> 好成性。初學隸書華山碑與鄧石如，楷行則顏魯公麻姑仙壇記及爭座
> 位，皆承先君之教。爾時臨摹，雖差勝童子描紅，然興趣已培育於此
> 矣。後求學北都，耽悅新知，視書藝為玩物喪志，遂不復習此。然遇
> 古今人法書高手，未嘗不流覽低迴。抗戰軍興，避地入蜀，居江津白
> 沙鎮，獨無聊賴，偶擬王覺斯體勢，吾師沈尹默先生見之，以為王書
> 「爛熟傷雅」。於胡小石先生處見倪鴻寶書影本，又見張大千兄贈以
> 倪書雙鉤本及真蹟，喜其格調生新，為之心折。……四十年來，雖未
> 能精此一藝，然時日累聚，亦薄有會心。行草不復限於一家，分隸則
> 偏於摩崖，若云通會前賢，愧未能也。因思平生藝事，多得師友啟發
> 之功，今師友凋落殆盡，皤然一叟，不知亦復能有所進否？書端題署，
> 係集吾師沈先生書，亦所以紀念吾師也。[8]

8　臺靜農：《臺靜農書藝集‧序》。

這段文字，簡短而謙虛道出他學習書法的經過，可以理出幾個重點：第一，書法基礎來自家學。第二，臺靜農曾視書藝為「玩物喪志」。第三，避地四川的時期（1938-1946），是臺靜農書學品味的轉捩點。第四，臺靜農書藝的精進多賴師友們啟發。第五，終身視沈尹默（1883-1971）為師。臺靜農在少年時培養出書法的興趣，但在青年時期卻認為書法玩物喪志，這與像莊嚴「天天早晨先練字，再做別的事」[9]這樣的書法家很不相同。而重拾對書法的熱忱是在避地四川的時期，因為無聊而寫書法，卻因沈尹默的一句話，而放棄學習王鐸；後見倪元璐書，為之心折，從此習倪，這是影響臺靜農書學歷程的關鍵。

圖 4-1-1　沈尹默詩卷局部
引自網路文獻「書法空間」[10]

此外臺靜農的書藝精進多賴與師友們的討論，像是莊嚴、張大千、溥心畬等，而臺靜農卻終身視沈尹默為師。【圖 4-1-1】基本上，沈尹默與臺靜農並非普遍的師生關係（所謂普遍的師生關係即學生在老師門下，學習老師的書藝技法），而是偶而討論書藝，聽取沈氏的觀點，亦師亦友。沈尹默書法有其家學傳統，從小就常臨摹歐陽詢碑帖，其言：「余年十二三時，喜學書，從歐陽詢《醴泉銘》、《皇甫誕》等碑入手，兼習篆隸，但不明用筆之道，終

9　臺靜農：〈《六一之一錄》序〉，《龍坡雜文》，頁 192。
10　「書法空間──永不落幕的書法博物館」網址 http://www.9610.com/，2011 年 5 月 20 日。

日塗抹而已。」[11]二十五歲左右，遇到了陳獨秀（1879-1942），陳獨秀言沈書「其俗在骨」，於是沈尹默立志要改正以往種種運筆的錯誤，因此每天指實掌虛、掌豎腕平，遍臨漢魏六朝諸碑帖，不論喜好與否，尤注意「畫平豎直」，接著三十五歲以後，再寫唐碑，尤認為褚遂良能推陳出新，豎立唐代新規範，遂遍臨其傳世諸碑，旁通各家。在這段時期亦得到許多晉唐兩宋元明書家的真跡拓片，又在故宮博覽所藏的歷代法書名蹟，寫碑之餘，從米芾上溯二王諸帖，通融各家。[12]觀看沈尹默與臺靜農的書風，一為帖派，一為碑派，筆觸線條可謂南轅北轍，從臺靜農後期書風看來，的確很難看出師承沈尹默的地方，但臺靜農早年確實常向沈尹默請教習字，[13]值得注意的是：沈尹默在說明自己書學歷程時，屢屢提到「畫平豎直」，例如〈六十餘年來學書過程簡述〉：

> 二十五歲以後，始讀包世臣論書著述。依其所說，懸臂把筆。雜臨漢魏六朝諸碑帖，不以愛憎為取捨，尤注意於 畫平豎直 。遂臨習《大代華嶽廟碑》數年，點畫略能均淨著實，但乏圓韻。[14]

又例如〈書法漫談〉：

> 那時改寫北碑，遍臨各種，力求 畫平豎直 ，一直不斷地寫到 1930 年。經過這番苦練，手腕才能懸起穩準地運用。[15]

[11] 沈尹默：〈六十餘年來書學過程簡述〉，《沈尹默論書叢稿》（臺北：莊嚴出版社，1997），頁157。

[12] 詳見沈尹默：〈書法漫談〉，《沈尹默論書叢稿》，頁 95-96。

[13] 利佳龍先生曾訪問王靜芝，王靜芝表示臺靜農避居四川時，只要有機會，仍常至重慶拜訪沈尹默，並切磋藝事，因此臺靜農早期書法風貌受沈氏影響頗大。詳見利佳龍：《臺靜農書法之研究》，頁 115。

[14] 沈尹默：〈六十餘年來學書過程簡述〉，《沈尹默論書叢稿》，頁 157。

[15] 沈尹默：〈書法漫談〉，《沈尹默論書叢稿》，頁 95。

再者，如〈學書叢話〉：

> 一九一三年到了北京，始一意臨學北碑，從《龍門二十品》入手，而
> 《爨寶子》、《爨龍顏》、《鄭文公》、《刁遵》、《崔敬邕》等，
> 尤其愛寫《張猛龍碑》，但著意於 畫平豎直 ，遂取《大代化嶽廟碑》，
> 刻意臨摹，每作一橫，輒屏氣為之，橫成始敢暢意呼吸，繼續行之，
> 幾達三四年之久。[16]

　　從上述引文看來，沈尹默所重視的「畫平豎直」，似乎是針對魏碑的臨
習而言。事實上，沈尹默書始終是帖派的，臨習魏碑目的是要矯正行草書的
俗媚，因此運用魏碑的剛勁來力求作字「畫平豎直」。反觀臺靜農，同樣曾
在魏碑上下功夫，但「畫平豎直」卻正好不是其作字指標，甚至是相反，臺
靜農作字幾乎是「橫畫不橫、直畫不直」，例如「二爨」為他所帶來的影響
即是銳利、剛勁的方筆，而非筆畫的平直。從這裡可以看出兩人對臨魏碑的
不同態度，沈尹默是為了矯正筆勢，力剋行草的軟媚俗氣；臺靜農則是吸收
了碑刻的養分，表現於行草書中。

　　此外，若以同樣以沈尹默為師的王靜芝為對照組的話，就更可以看出
碑、帖殊途的線條美感。王靜芝來臺後即擔任輔仁大學系主任及所長，後組
織六修書畫會，並教授書法，門生眾多，對書法的推廣致力頗深。王靜芝所
傳作品多為行草書，觀其書作，除了可以發現其對王羲之書風的熟稔之外，
在筆法的變化上受米芾影響頗深【圖 4-1-2】。王靜芝平順流暢的筆劃線條，
一氣呵成，與臺靜農大量頓挫產生的遲澀感大相逕庭。就臨書的品味來說，
無論是沈尹默或王靜芝，其學書進程皆以晉唐碑帖為主，在加以米芾筆勢而
自成一體。基本上，帖派書家所強調者往往在於行草書的流暢性，因此對於
遲澀的金石書並不會大力推行，面對清代以來書學篆、隸、魏碑的說法，王
靜芝言：

[16] 沈尹默：〈學書叢話〉，《沈尹默論書叢稿》，頁 147。

有人主張先寫篆、隸，說是要
從古學起。有人主張先寫魏
碑，說魏碑氣魄大。這些說法
大都來自清末，好古好玄，好
考據，好立「高說」。筆者以
為篆、隸、魏碑，高古有之，
美亦有之，但這高古和美，是
篆、隸、魏碑所自有，並不是
涵蓋一切書法之美，並沒有非
先學不可的必要，甚至不學也
無關大體。[17]

對於篆、隸、魏碑，王靜芝認為
自有其美，如果書者真的喜歡，可以
後寫，但不宜在還沒有基礎筆法結構
功夫時先寫，甚至不學也無關大體。
要有基礎的筆法結構功夫，王靜芝認
為必須從楷書練起，[18]因為楷書是一
筆一畫的，可以藉由許多轉折練提按
的動作來練習用筆；在結構方面，楷

圖 4-1-2　王靜芝行草書
引自《王靜芝書法展》
（臺中：省立美術館，1997），頁 18。

[17] 王靜芝：《書法漫談》（臺北：臺灣書店，2000），頁 57。
[18] 此觀念完全承自其師沈尹默，沈尹默〈和青年朋友再談書法〉：「一般文字都用楷書，學書
法，應從楷書學起。在楷書中，自古以來，名家很多，各成一體。你喜歡哪一種，就可先
學哪一種。學書法要學筆法。不管什麼名家，褚遂良也好，顏真卿也好，王獻之也好，柳
公權也好，他們的筆都有同之處；因為一點、一橫、一豎等筆畫，不管寫時如何變，用筆
都有一個基本方法。比如顏真卿的一橫的頭是圓的，一點是圓的，一捺像一把圓形的刀；
而褚遂良的一橫的頭是方的，一點也帶角，一捺像一把長方形的刀。他們的字外型有很大
不同，但用筆的基本方法還是一樣的。」詳見《沈尹默論書叢稿》，頁 128。

書不僅方正平穩，更要求姿態之美，編織之美。所謂的姿態之美，即一個字的整體而言；所謂編織之美，即一字之內的筆畫穿插安排。[19]此外，學習楷書，最好能從唐楷入手，他認為：

> 唐代碑刻，非常尊重書家的書法，不僅錄書家名，有時且錄刻石人名，以示精刻無誤，所以唐代名刻，與真跡距離最小，所謂下真跡一等者，於唐拓有之。[20]

至於從哪些唐楷入手？王靜芝認為以初唐三家——歐陽詢、虞世南、褚遂良入手，例如歐陽詢的〈九成宮醴泉銘〉、〈皇甫誕碑〉、〈化度寺碑〉、〈房彥謙碑〉、〈溫彥博碑〉；虞世南的〈孔子廟堂碑〉；褚遂良的〈伊闕佛龕碑〉、〈雁塔聖教序〉、〈孟法師碑〉、〈房玄齡碑〉、〈同州聖教序〉等，都是王靜芝所推薦的唐碑，不但如此，甚至還點名影本應採用日本二玄社，[21]對唐碑的重視可見一斑。

從上述沈尹默、王靜芝的書學觀念看來，儘管側重的論點不盡相同，但基本上二者的書學觀念是一脈相承的，在王靜芝的《書法漫談》中，屢屢提及先師沈尹默，並對其書論有更詳盡的闡發，特別是針對其畢生篤信的「石刻不可學」的概念。[22]此觀點來自宋代米芾，其言：「石刻不可學，但自書使人刻之，已非己書也，故必須真跡觀之，乃得趣。」[23]認為石刻的翻拓，已非原來面目，不得最初筆意，因此學書應以真跡本為主。在王靜芝〈一百年來書法流程〉中，對學石刻有明確的批判：

> 尊碑者力稱北魏石刻之美，主張以毛筆摹刀痕為得古意；雖碑上點畫已經剝落蝕損，不成點畫，或顯見斧鑿，並非筆寫，卻偏以此為貴，

[19] 詳見王靜芝：《書法漫談》，頁 225-236。
[20] 王靜芝：《書法漫談》，頁 59。
[21] 詳見王靜芝：《書法漫談》，頁 57-63。
[22] 詳見沈尹默：〈談談魏晉以來主要的幾位書家〉，《沈尹默論書叢稿》，頁 136。
[23] 〔宋〕米芾：《海岳名言》。

讚許備至。一時書家,亦覺此一碑的發現,時為一新鮮園地,蓋亦求
新求變,求出路之自然情勢,固亦未可厚非。然而書法之成為藝術,
本由毛筆書寫動作,濟成其美。所以刻石者,緣於古時無照相術,期
其流傳遠播,刻石可以保久,拓片可以廣傳大眾。是不得已之法,並
非最佳之法,因石刻下刀已有差誤,日久又必有敗壞,搨片又有精粗
早晚之別,距原書甚遠,起得傳真?[24]

此篇文章不僅是王靜芝對沈尹默重視書法墨蹟的闡發,亦可謂帖派書家
頗具代表性的論述。認為擁抱石刻不放,已是一個世紀前的事,當時書法家
要從石刻中尋出一條路是不得已的,而民初以來不斷有良好的墨跡影本呈
現,有了豁然開朗的大路,就不該再重回石刻中探索。

綜上所述,不論是「畫平豎直」、對唐楷的尊崇,或是「石刻不可學」
等觀念,對臺靜農的書學進程而言,幾乎全然相反。首先,臺靜農所有書體
皆「橫畫不橫、直畫不直」,強烈的頓挫筆勢讓其書少有平順的線條;再者,
臺靜農幾乎不寫唐楷,其言:「初唐四家樹立了千餘年來楷書軌範,我對之
無興趣,未曾用過功夫。」[25]就算臨寫唐楷,也往往以自己的觀念重新詮釋;
至於「石刻不可學」,臺靜農更是反其道而行,其以〈石門頌〉成就隸書底
蘊,是近現代寫石門書體的大方家。此外,就行草書的臨摹對象而言,臺靜
農專攻晚明狂放書風,無論是黃道周、王鐸,或是臺靜農用功最深的倪元璐,
其間強烈的個性都與傳統帖派所尊崇的二王迥然有異。

[24] 王靜芝:〈一百年來書法流程〉,《書法漫談》,頁 258-259。
[25] 臺靜農:〈我與書藝〉,《龍坡雜文》,頁 59。此部分在本章第二節詳論。

二、溥心畬與張大千

　　溥心畬生於清光緒二十七年（1896），原姓愛新覺羅，別號西山逸士，是清宣宗道光皇帝的曾孫，溥儀的堂兄。其詩、書、畫意境高雅，滿腹詩書學問讓他的書畫藝術清新脫俗。臺靜農早年即心儀溥心畬書畫，在北平的時候，就陸續收其數幅書畫小品，他們第一次見面，是在溥心畬的恭王府。[26]來臺後，他們相見於臺灣大學外文系英千里的辦公室，之後便時有往來。臺靜農對溥心畬的文采有極高評價，甚至將其與魏時的王粲並論：

> 魏書王粲傳云：粲「善屬文，舉筆便成，無所改定，時人常以為宿構；然正復精意覃思，亦不能加也。」王粲這樣的捷才，後來雜書，亦有類似的記載，而我生平所見到的，只有心畬一人如此。[27]

　　溥心畬詩文、書畫的意境，是近現代藝術史家所公認的，其書法更被譽為台灣三百年來帖學第一家，書學歷代各家碑帖，受二王行草影響尤深【圖4-1-3】。臺靜農在《溥心畬先生書畫遺集‧序》轉錄了溥心畬自述的書學歷程：「書則始學篆隸，次北碑、右軍正楷，兼習行草。十二歲時，先師始習大字，以增腕力，並習雙鉤古帖，以練提筆。時家藏晉、唐、宋、元墨跡，尚未散失，日夕吟習，並雙鉤數十百本，未嘗間斷，亦未嘗專習一家也。」對此，臺靜農作了一翻闡述：

> 日對晉、唐、宋、元之墨跡，肆意臨摹，此豈常人所能有？益以天才卓犖，筆思超妙，故能工於各體。行草則意態飄灑，融會二王，自其神韻。楷書則應規入矩，本諸唐人，亦時見成親王體勢，亦是由於昔日

[26]　臺靜農：〈有西山逸士二三事〉：「我與心畬第一次見面，是在北平他的恭王府，恭王府的海棠最為知名，當時由吾友啟元白兄陪我們幾個朋友去的。王府庭院深沉，氣派甚大，觸目卻有些古老荒涼。主人在花前清茶招待，他因我在輔仁大學美術科主任浦雪先生相熟的關係，談起話來甚為親切。」詳見《龍坡雜文》，頁 105。

[27]　臺靜農：〈有關西山逸士二三事〉，《龍坡雜文》，頁 107。

貴族風尚故耳。小楷則純是晉人法度，雋雅有勁氣，甚為難得，惜不多作。[28]

圖 4-1-3　溥心畬　五絕行書軸
引自網路文獻「書法空間」

行草融會二王，楷書本諸唐人、成親王體，[29]小楷晉人法度，兼擅各體。基本上，溥心畬書法藝術有三大特點：第一，終身追求空靈、不食人間煙火的貴胄氣質；第二，終身追求書、文俱美的藝術形式；第三，以帖學線質寫秦漢篆隸、魏碑，一生「師筆不師刀」。[30]這三個特點正可說名溥心畬在書法造詣上被視為帖派大家的原因，尤其是「師筆不師刀」的觀念，與沈尹默「石刻不可學」有共通的原因，都是帖派書家奉行的書學要旨。溥心畬的行草筆勢根基在二王，次為米芾，強調雙鉤古帖，練習游絲書法，注重筆尖的使轉，以「提得起筆」告誡學生，即可看出他對筆鋒的強調，即使寫篆、隸、魏碑，目的頁是在鍛鍊筆力為目標，並不像清末以來諸碑學家如趙之謙、吳昌碩等強調豐厚石刻的古樸意趣。[31]

與溥心畬並稱「南張北溥」的張大千，和臺靜農亦有深厚的交情，他們頗為人樂道的書藝往來即互題對方的齋名，1978 年，臺靜農為張大千題「摩耶精舍」，1982 年，張大千為臺靜農題「龍坡丈室」【圖 4-1-4】，觀其書，明顯為碑派書風。張大千書法師承曾熙（1861-1930）與李瑞清（1867-1920），

28　溥儒：《溥心畬先生書畫遺集》，臺北：臺灣商務出版社，1993。
29　清朝成親王愛新覺羅‧永瑆（1752-1823），是乾隆第十一個兒子，清代著名書法家，其書當時被受旗人推崇，旗人寫字也多由成親王書入手。
30　詳見麥青龠：《書藝珍品賞析──溥心畬》（臺北：石頭出版社，2006），頁 30。
31　同上註。

二者皆前清進士，民國以後居住上海，其書風皆以擅魏碑聞名，並稱「南曾
北李」。張大千先拜在曾熙門下，常聽老師與遺老們談論書畫，但對於書法
的實務進益不多，因而由曾師引薦，再拜於號「清道人」的李瑞清門下，自
此得以親見李師臨寫碑帖。李瑞清的書學經過是先習大篆，再學兩漢碑碣，
但最主要還是以魏晉南北朝碑刻為主，之後又習帖，遍臨唐宋各家，又學宋
代黃山谷筆意，以碑筆臨帖。[32]在李瑞清的影響下，張大千書法即以篆隸魏
碑為體，山谷筆意為勢，再參以畫法的變化，遂自成一體【圖4-1-5】。張大
千書法與其他書家的不同處即在於他常以作畫的觀念作書，表面上雖然是寫
字，但實際是作畫。臺靜農在〈看了董陽孜書法後的感想〉與〈董陽孜作品
集序〉兩文中談到了書畫同源的概念，認為不僅繪畫應取資於書法，書法也
應取資於繪畫。[33]換言之，臺靜農認為書畫創作不僅是「以書作畫」，也應該
要「以畫作書」。張大千寫字的風格與其他書家之別就在於他「以畫作書」
性質較多，以客觀線條來衡量，即重視整體布局的程度會多於點畫間細節的
安排。反觀溥心畬，同樣以畫名聞世，但在帖派傳統的訓練下，就相當留意
細部游絲的處理了。

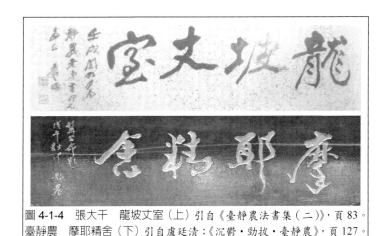

圖4-1-4 張大千 龍坡丈室（上）引自《臺靜農法書集（二）》，頁83。
臺靜農 摩耶精舍（下）引自盧廷清：《沉鬱‧勁拔‧臺靜農》，頁127。

32 詳見巴東：《張大千研究》（臺北：史博館，1996），頁32-35。
33 詳見臺靜農：《龍坡雜文》，頁197-204。

　　臺靜農、溥心畬、張大千三人皆擅書擅畫,然而就畫而言,相較於南張北溥的專業層次,臺靜農以文人畫的格局獨樹一家。在書法風格上,溥心畬屬於帖派,張大千屬於碑派,若以如此單純的二分歸納,臺靜農顯然與張大千同一路,都強調碑派線條的作用。所不同的是:張大千作字重視「面」的表現,其變化性呈現於通篇布局的安排;臺靜農則留意「線」的發揮,跌宕頓挫的筆勢讓線條本身即呈現強烈的變化,在運筆時短促的距離/時間內,即有偌大反差。

三、莊嚴

　　來臺後,與臺靜農書藝往來最為密切者莫過莊嚴。莊嚴畢業於北大哲學系,大學期間即以書法為日課,後來擔任北大研究所國學門考古研究室助教與國立古物保存委員會北京分會執行秘書,接著又奉派清點故宮文物的工作。在抗日期間與國民政府遷臺時,莊嚴多次負責押運古物的工作。1960 年,莊嚴出任臺北故宮博物院副院長,任職九年。[34]莊嚴一生對於中華文物的保存有極大的功勞,其所擅書風為瘦金書【圖 4-1-6】。基本上,莊嚴擅瘦金書是有其書學淵源的,其學書最早以唐代薛稷〈信行禪師碑〉入手,後致力於褚遂良〈雁塔聖教序〉,而宋徽宗的瘦金書,就線條的變化特徵而言,即屬薛、褚一路,然將其特色極盡誇張後,即成就出獨

圖 4-1-5　張大千行草書對聯
引自網路文獻「書法空間」

34　詳見杜忠誥、盧廷清:《台灣藝術經典大系・書法藝術卷 1:渡台碩彥・書海楊波》,頁 91-93。

特的線條。臺靜農在莊嚴的書藝集《六一之一錄》的序文中記載了一段莊嚴學瘦金書的過程：

> 一九四二年慕陵參加清點故宮文物，發現了宋徽宗的瘦金書，偶爾臨摹，大有興會，我與他開玩笑說，未曾專力，反得大名。原來其中大有機栝，陶宗儀《書史會要》云：「徽宗行草正書，筆勢勁逸，初學薛稷，變其法度，自號瘦金書。」陶南村肯定的說，不出於褚而出於薛，必有所據。……話又說回來了，慕陵當時並不知陶南村如此說，居然不謀而合，證實了陶南村之說。雖然，慕陵瘦金書的成功，並不因為路數合便能金丹換骨，而最大的因素，還是才性，我每留心慕陵寫瘦金書的情形，看他懸筆高，下筆狠，行筆疾，大有輕騎快劍，一往無前之概，這一境界卻不是人人所能達到的。[35]

圖 4-1-6　莊嚴瘦金書局部
引自《臺灣藝術經典大系書藝卷 1》，頁 97。

臺靜農這段話不僅道出莊嚴學瘦金書的因緣，也說明了與瘦金書相合的路數。莊嚴由薛稷而褚遂良，由褚遂良再入瘦金書，自然能精確的掌握其用筆特徵，加上才性使然，進而隨心所欲、瀟灑自由。基本上，瘦金體是書法

[35]　臺靜農：〈《六一之一錄》序〉，《龍坡雜文》，頁 193。

史上的奇葩，其誇張的轉折回鋒和側筆出鋒的捺畫收尾，就運筆的律動而言是迥異於其他書體的，但在宋徽宗的運轉間卻造就獨樹一格的藝術成就，蘊藏了難度頗高的技法。

除了瘦金書之外，莊嚴也用力於趙孟頫書。有趣的是，莊嚴臨趙書，亦出於偶然。抗戰期間，山居窮愁，僅以寫字為樂，莊嚴在所守的故宮文物中，恰有趙孟頫〈淨土詞〉與《蘭亭十三跋》等石印本，喜其雅韻，試以褚遂良筆法寫之，居然有相合

圖 4-1-7　莊嚴
臨趙孟頫妙嚴寺記局部　1967
引自《臺灣藝術經典大系書藝卷 1》，頁 100。

處。來臺後，又得孟頫楷書精品〈妙嚴寺記〉，終日摹寫，致力了三個月，與趙書形神無間。[36]【圖 4-1-7】臺靜農對此有精闢的見解：

> 松雪楷書，原本初唐，自成家法，慕老之能摩松雪壁壘者，則因初唐是其看家本領，故遇松雪，便相契合，是慕陵之於松雪，同他以薛法寫瘦金，皆有證道的意義。[37]

臺靜農認為莊嚴書之能合於趙孟頫，關鍵在於同對初唐書的熟稔，從這裡可以看出莊嚴與沈尹默、王靜芝、溥心畬一樣是重視唐楷的，有所不同的是，莊嚴晚年臨書轉向東晉名碑〈好大王碑〉【圖 4-1-8】此碑筆勢似篆似隸，結構卻是楷書，圓筆方體，樸拙卻大氣。相對於瘦金、趙體的婉約秀麗，〈好

36　詳見臺靜農：〈《六一之一錄》序〉，《龍坡雜文》，頁 194。
37　臺靜農：〈《六一之一錄》序〉，《龍坡雜文》，頁 194。

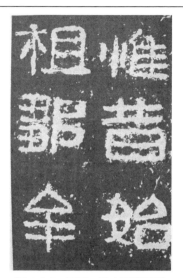

圖 4-1-8　東晉　好大王碑局部　　　　圖 4-1-9　北齊　唐邕寫經碑局部
引自網路文獻「書法空間」　　　　　引自網路文獻[38]

大王碑〉雄強渾厚的氣勢讓莊嚴書藝風格別開生面。此外，莊嚴亦喜〈唐邕
寫經碑〉【圖 4-1-9】，臺靜農言：

> 慕陵喜歡此碑，則別有見地，他以為習初唐諸公書久，易流為館閣體，
> 如能融合以寫經碑的筆意與結體，則嚴謹之中雜以古趣，自具一種生
> 新面貌，……。[39]

基本上，傳世的寫經體大多有一種沖和、肅穆的氣質。〈唐邕寫經碑〉
雖是大字，卻也不失寫經體的典雅。此碑筆劃平直，少有頓挫，結字平穩，
不尚奇險，即使有隸書雁尾筆勢，亦無明顯的重按。莊嚴寫此碑與沈尹默寫
魏碑的原因異曲同工，都與避免流俗有關，試觀莊嚴 1970 年以後書跡【圖

[38] http://hnbc.hpe.sh.cn/07/0708/zhongguoshufa2/68.htm。2011 年 7 月。
[39] 臺靜農：〈《六一之一錄》序〉，《龍坡雜文》，頁 195。

4-1-10】，亦不失為一種「晚年變法」。[40] 相較於沈
尹默、王靜芝、溥心畬，莊嚴對金石書風的吸收
在心態上較為積極，從原本帖派的筆觸到碑派書
風所重視的渾厚、凝重，風格的差異甚大。然而，
若以對金石書風的詮釋來比較臺靜農和莊嚴，
可以明顯看出莊嚴並無刻意強調線條的遲澀與
頓挫，而且普遍仍以帖派書家所慣用圓筆來作
為主要的筆勢以及臨書品味。反之，臺靜農則
直接以金石書筆勢來創作行草書，這是與莊嚴
最大的不同。

圖 4-1-10　莊嚴
「忘年」　1974
引自《臺灣藝術經典大系
書藝卷 1》，頁 103。

四、小結

　　就臨書的品味來說，晚明狂放的行草書風，
例如黃道周、倪元璐、王鐸等書風，在當時並沒
有形成明顯的書學風尚。臺靜農學倪元璐書，可
說是臺靜農行草書特色的指標之一，王靜芝甚至
認為其成就已在倪元璐之上：

　　　　先生初以二王為基礎，以篆隸作根本，於〈石門頌〉最見功力，而行
　　　　草由取法米元章、黃山谷，而轉參倪元璐。由於先期功夫之深，楷隸
　　　　根柢之固，取晉唐宋元之長，融倪元璐之欹正相生，乃能蒼潤遒勁、
　　　　姿態橫生、轉折豪茫、頓挫有致、筆勢翔動，創意盎然，氣味逸雅。
　　　　就實論之，實已出元璐之上，不能為仿之。[41]

[40]　莊申曾經也用「晚年變法」來形容臺靜農的梅畫風格，詳見莊申：〈且當放懷去，行行沒餘
　　　齒〉，收入《臺靜農墨戲集》，頁 14-16。
[41]　王靜芝：〈臺靜農先生與我〉，收入林文月編：《臺靜農先生紀念文集》，頁 23-24。

　　事實上，這是臺靜農臨書的一貫方法，不論是何碑帖，臺靜農總是能遊走在「離合之間」，讓人看了他的字，雖能清楚他所學何家，但又能表現出強烈的自我風格，相對於遍臨百碑、寫什麼像什麼的書家，顯然更具藝術的創造力。就渡海來臺的時間點來說，臺靜農是在 1946 年來到臺灣的，而上述的渡海書家，來臺的時間點全在 1949 年之後。1949 年後來臺者，多半是隨著國民政府遷臺，而在 1949 年之前來臺者，卻是有著其他原因，江兆申提到臺靜農來臺教書的原因：

> 在抗戰勝利之後，大家紛紛出川，交通工具之難，以及復員後的安頓，都很成問題。靜老正在重慶國立女子師範學院教書，當時的心願，只要是國內大學，誰能供他全家的「行」與「住」，他便去那兒教書。國立臺灣大學，最先去聘他，同時也與他的心願相合，所以在三十五年十月來了臺北。[42]

　　我們當然不能從渡海來臺的時間點和原因說明臺靜農相異於其他渡海書家的地方，但這卻是一個不可忽略的環節。如果說藝術創作與主體性格之間有著密不可分的關係，那麼臺靜農絕對是一個明顯的例子。臺靜農年輕時的激進思想為他帶來不少災禍，國府接收臺灣後，反共的情緒讓臺靜農不得不禁聲，一連串的高壓，讓藝文創作者傾向於保守的思維，做為一個知識份子，心中的鬱悶倘能藉由藝術創作得到排遣，實為一件幸福的事，臺靜農自言：「戰後來臺北，教學讀書之餘，每感鬱結，意不能靜，惟時弄毫墨以自排遣，但不願人知。然大學友生請者無不應，時或有自喜者，亦分贈諸少年，相與欣悅，以之為樂。」[43]來到臺灣，才積極作書，並將書藝視為自我排遣的途徑，這與其他專事書法或是畢生弘揚書法的創作者大不相同。從早年三次牢獄之災帶給他的顛沛，到抗戰爆發從北平而南京到四川，抗戰結束後又從四川到臺灣，到臺灣後不再流離，然心境上的「喪亂」之感卻

[42] 江兆申：〈龍坡書法——兼懷臺靜農先生〉，收入林文月編：《臺靜農先生紀念文集》，頁 90。
[43] 臺靜農：《臺靜農書藝集・序》，臺北：華正，1987。

180

始終存在。[44]又正如姜一涵所言在渡海書家中，臺靜農的傳統功夫並非最深的一位，但其他諸家卻少了他那份自由解放、浪漫趣味的五四精神。[45]啟功借用歷來形容唐代杜甫詩之「沉鬱頓挫」，來形容臺靜農的字，[46]可謂貼切至極。

　　何謂創新？何謂保守？難以用言語或理論來概述，因為這牽涉到各個時期的審美品味與雅俗之間，王羲之的今草書風、顏真卿的以篆入楷、宋四家的尚意書風、清代的碑學書法皆是書法史上的創新成就，但若囿於其間不離軌範，卻又成了保守，然而創新易談卻不易作，必須歷經社會的共鳴與時代的考驗後，才有創新成功的可能。弔詭的是，相對於繪畫、雕刻可以直接取法於實際的自然景物，書法藝術的創新，卻往往建立在對傳統的模仿上，即所謂的「臨帖」，不論是「形似」也好，「神似」也罷，以前人的作品為依歸，以至於有所謂的「歐體」、「顏體」、「柳體」、「趙體」……這些以「個體」為單位的書體。要成為這些書風，賴以社會上、歷史上的廣大回應，個性太強烈或沒有常法的書風，較難成為他人模仿的對象，也就較難形成「個體書風」。在上述的渡海書家中，唯一曾形成「個體書風」的僅有于右任，出現所謂的「于體」，但制式化讓其影響力逐漸消退，這可以從歷屆臺灣省展的書體風格流變中看出其間的起落。[47]

[44]　臺靜農八十六歲（1987年）作〈始經喪亂〉一文，描述了他在抗戰爆發後移路從北平來到南京的過程與心境，文末以「『國破山河在』的時會，這不過是我身經喪亂的開始。」作結。見《龍坡雜文》，頁141-148。

[45]　詳見姜一涵：〈被湮埋了的「五四精神」：臺靜農先生「退藏于密」〉，美育，第95期，1998年5月，頁25-34。

[46]　啟功：〈讀《靜農書藝集》〉，收入陳子善編：《回憶臺靜農》（上海：教育出版社，1995），頁23。

[47]　許正宗言：「于派標草在地38屆（民72）之前幾乎可以用『獨霸草壇』來形容，前十七屆于派標草入選為常事，如第24屆（民58）第三名符駒與第28屆牛超之作。該期間每年標準草書入選件數占草書四成，直到第39屆以後才開始減少，在省展後期難覓蹤影，可謂大起大落。原因應是標草為利推廣過於制式，作為習草入門固佳，但面貌變化較少，不免在多元浪潮下逐漸被新草風所取代。」見許正宗：《台灣省展書法風格四十年流變》，頁87。

第二節　書學創見與審美觀

一、自出新意

對於書法史觀的建構，自清季以來便不乏書論家的探討，就各期書法風格的遞嬗過程，大約可分為二種思維。第一，認為各時期書法各有千秋，無高下之分。第二，認為書法史是進步的、發展的，一代比一代創新。臺靜農的書法史觀即有第二種思維的特點，他說：

> 唐人楷書行草書都達到了藝術的高峰，其境界之恢廓，實非魏晉人可
> 比，這是歷史性的推展，以形成其偉大的成就。至宋人更不因前人的
> 輝煌而失色，又開展一新境界，其輝煌且不遜於唐人。[48]

中國書法史在二王帖學傳統的浸潤下，自唐以後，各家各派無不以二王為書法創作的指導原則，在不同的時期，以不同的風貌呈現。明代董其昌言：「晉人書取韻，唐人書取法，宋人書取意。」清代梁巘亦言：「晉尚韻、唐尚法、宋尚意、元明尚態。」[49]此後，書法史的論述就經常以此來界定各時期書風。

事實上，書法風格的多元樣貌，在每個時代或是不同地區，皆因不同的審美品味而各有所長。例如稱唐代書風尚法，乃針對唐代楷書的穩定而發，而除了穩定、規矩的楷書外，書藝線條張力至極的狂草亦在張旭、懷素等藝術成就下達到高峰。而稱宋代「尚意」，乃針對外在客觀線條的法度、規範

[48] 臺靜農：〈書道由唐入宋的樞紐人物楊凝式〉，《靜農論文集》（臺北：聯經出版社，1989），頁 309。

[49] 〔清〕梁巘：《評書帖》，《歷代書法論文選》（臺北：華正書局，1997），頁 537。

所作的反思，認為書藝的創作應該直抒胸懷，不應囿於線條的規矩，然而在強調個人精神的同時，卻又喜歡以顏真卿為典範。這說明了各時期書法所體現的不同風貌，而不同風貌間又互有傳承。臺靜農認為在歷史的推展下，魏晉的書藝成就遠不及唐人境界之恢廓，而宋人的成就又不遜於唐人，另開新境界。倘若參閱近代書論家馬宗霍（1897-1976）的《書林藻鑑》，即發現其論調的截然不同，馬宗霍曰：

> 書以晉人為最工，亦以晉人為最盛，晉之書，亦由唐之詩、宋之詞、元之曲，皆所謂一代之尚也。[50]

雖然將晉書與唐詩、宋詞、元曲作對照是不恰當的，但是卻看出馬宗霍對晉人書法的崇尚。而臺靜農會持與馬宗霍相反的論述，乃在於他認為唐代、宋代都有出現能「自出新意」的書法家來獨領風騷。在其談論五代楊凝式的書學地位時提到：

> 凝式書之所以能影響於北宋第一等人物者，就是能「自出新意」。二王之後，多少人膜拜於二王的神座前爬不起來，顏魯公卻能走出廟門自家開山，這便是蘇（東坡）、黃（山谷）所以推尊魯公的原因；楊凝式又從魯公廟門走出自家開山，這又是蘇、黃之所以推尊楊凝式的原因。蘇、黃之於楊凝式，一如魯公之於二王、楊凝式之於魯公。[51]

對於二王之後的書法衍嬗，顏真卿、楊凝式、蘇東坡、黃山谷，貴在能「自出新意」，不落二王窠臼。臺靜農更說明這些大家之所以能「自出新意」的原因：

> 東坡、山谷一生皆扼於小人，猶泰然自得，曠懷逸韻，時時流露筆墨間；然志士酸辛倔強傲岸之氣，亦於其中見之。蘇、黃與楊凝式的時

50　〔清〕馬宗霍：《書林藻鑑》（臺北：臺灣商務印書館，1965），上冊，頁42。
51　臺靜農：〈書道由唐入宋的樞紐人物楊凝式〉，《靜農論文集》，頁310。

代行跡儘管不同，精神上感受都有相同之處，所以書法也走的同一條
路，要「自出新意」，也就是自己的境界。[52]

　　蘇東坡曾說：「吾書雖不甚佳，然自出新意，不踐古人，是一快也。」
在蘇東坡看來，書法的優劣，並不是當時的俗人所認為得那種只要對某書法
家模擬得精到即佳，而在於書法家能否「自出新意」。基本上，蘇東坡的書
學觀深受禪宗影響，而禪宗所重視的「本心」對蘇東坡的「尚意」思維起了
很大的作用，基於這種主觀創作的要求，蘇東坡才會有如此的藝術主張。[53]另
一方面，臺靜農說「東坡、山谷一生皆扼於小人」，似乎也正是自己的告白，
臺靜農半生遭強暴打壓，將心頭憤懣發於筆墨間，以「意」領「書」，此即
合乎宋代所謂的「尚意」書風，能「尚意」，就能「自出新意」。事實上，所
謂的「自出新意」，並非無所依據的創造，而是在傳統的基礎上勇於變革，
能夠從模仿古人中超脫出來，臺靜農言：

> 學習書畫，總得從臨摹入手，以擷取前人的精神與法度，若拘於臨摹，
> 以「拷貝」為能事，則失去了自己。[54]

又言：

> 凡書家學習階段，總得以前人法度為楷模，若亦步亦趨追隨一家，能
> 入而不能出，終是「奴書」。[55]

[52] 同上註，頁 311-312。此外，臺靜農次子益堅認為臺靜農論書每每強調個人思想、情感，乃
頗受陳獨秀評沈尹默「字外無字」的影響。詳見臺益堅：〈先父臺靜農先生書畫生涯紀事〉，
《臺靜農書畫紀念集》（臺北：國立歷史博物館，2001），頁 7。

[53] 詳見陳振濂編：《書法學》（南京：江蘇教育出版社，1992），頁 489-492。「蘇東坡書法理論
的禪風，完全可以看成是北宋書法理論與禪宗合流開端的代表人物。無論在廣度還是深度，
蘇東坡都有獨到之處，他建立了一個禪宗的書論結構，也正是這個原因，使蘇東坡的理論
處處都顯得迥異前賢。」引自《書法學》，頁 489。此外，大陸書論家蕭元亦談到在宋代禪
悅之風盛行、以禪為雅的時代氣圍中，蘇軾與禪宗的交往和所受的影響都是很有代表性的。
據今天可以考證的部分，與蘇軾交遊的禪僧不下百人。因此在蘇軾的藝文創作中，有意無
意間都受到禪宗深刻的影響。詳見蕭元：《中國書法五千年——中國古代書法理論發展史》
（北京：東方出版社，2006），頁 221。

[54] 臺靜農：〈看了董陽孜書法後的感想〉，《龍坡雜文》，頁 197。

論及趙孟頫師法智永時亦說：

> 孟頫於智永書功力之深，既步步追隨，又不跡其跡，蓋能入而不能出，
> 是為奴書，能不跡其跡，才能成自家面目。[56]

　　以「能入」、「能出」的觀點看來，若能入而不能出，即為「奴書」。「以自家筆墨寫個人襟懷，走別人所未走的道路，創別人所未曾有的境界。於前人則在離合之間，看似不合而又有合處，看似相合而又迥然不同。」[57]這正是臺靜農所追求的「新意」。書法史上書家何其多，能夠遵守傳統規範，有樣學樣的呈現古人經典的書藝特徵，已經是甚為難得的書法造詣，而被臺靜農點名的這幾位大家，卻是能超越有樣學樣的層次，變古法而出新意。「蘇、黃的新意是求變，魯公變二王，凝式變魯公，蘇、黃又變凝式，個人成就其歷史進展的新意，這是創造而不是模擬。」[58]在臺靜農的觀念裡，書法藝術的進化，並非取決於物質、社會等外在條件的發展，而是書法家的「自出新意」。因此，宋代所開展的「新境界」，在臺靜農眼裡，當然也就符合「歷史性的推展」了。

二、貴逸氣、反庸俗

　　書法創作若要出新意，就必須避庸俗，臺靜農作書相當重視這點。莊嚴的媳婦陳夏生在 1972 年後跟臺靜農學書法，他回憶中提到：

55　臺靜農：〈書道由唐入宋的樞紐人物楊凝式〉，《靜農論文集》，頁 311。
56　臺靜農：〈智永禪師的書學及其對於後世的影響〉，《靜農論文集》，頁 263。
57　臺靜農：〈書道由唐入宋的樞紐人物楊凝式〉，《靜農論文集》，頁 293。
58　臺靜農：〈書道由唐入宋的樞紐人物楊凝式〉，《靜農論文集》，頁 312。

　　臺伯伯從來不查問我「功課」，只是有時候我拿著自以為還可以的「作
　　業」去請臺伯批改，他總是笑呵呵地連說：「沒有寫俗了，沒有寫俗
　　了……。」[59]

　　臺靜農審視別人的書法以「沒有寫俗」來表示認可，而面對自己的作品，
亦因自覺「寫俗了」而感到不悅。林文月曾在文章中提到臺靜農在歷史博物
館辦完個人書法展之後，面對更多索求墨寶者的心情：

　　索求者雖多未指定書體及大小篇幅，臺先生儘管可以自由揮毫，但是
　　可能應邀執筆的壓力、或書寫的心境究竟有別於純粹寄託排遣的吧，
　　他厭煩之情形於顏色。有一回突然問我：「你看我最近寫的字如何？」
　　「很好啊！」我說的是當時真實的感受，然而，先生卻頰然喃喃：「不
　　好。」又補充道：「別人也許看不出，我自己知道。寫太多了。俗！」
　　我是真的看不出；但那句自省自律的話，卻令我十分感動，印象深刻。
　　我體會的不僅是學問藝術的奧妙，也更是一位知識分子的人格風範。[60]

　　從這兩則憶往中可以知道臺靜農是相當厭惡「俗書」的，不僅要求別人
如此，要求自己更是如此。應酬式的書法寫得太多，以至於自覺庸俗，這是
一般人難得的自省、自知。事實上在其書論中，反對俗書的觀點處處可見，
在〈書道由唐入宋的樞紐人物楊凝式〉一文中，臺靜農數次徵引黃山谷之言，
說明自二王之後，能脫然無風塵氣、塵埃氣者，僅顏真卿、楊凝式二人。例
如：「由晉以來，難得脫然都無風塵氣似二王者，惟顏魯公、楊少師髣髴大
令爾。」、「見顏魯公書，則知歐、虞、褚、薛未入右軍之室；見楊少師，然
後知徐（徐浩）、沈（沈傳師）有塵埃氣。」所謂的「風塵氣」、「塵埃氣」，
就是俗書、俗學，臺靜農更說明不僅書法如此，所有藝術皆如此。[61]只知奉

[59]　陳夏生：〈懸肘中鋒臨漢碑——親炙臺伯學書憶往〉，收入許禮平編：《臺靜農／逸興》，
　　　頁118-119。
[60]　林文月：〈龍坡丈室憶往——為臺先生百歲冥誕作〉，收入許禮平編：《臺靜農／逸興》，
　　　頁104。
[61]　臺靜農：〈書道由唐入宋的樞紐人物楊凝式〉，《靜農論文集》，頁291。

典範為圭臬，模擬而不求超脫，能入而不能出，無自家風貌，其結果便是
淪為俗書，這種情形每個時期屢見不鮮，明代的「臺閣體」即是明顯的一
例。[62]要避俗書，臺靜農點出了「逸氣」的重要，他引黃山谷之言：

> 余嘗論右軍父子翰墨中逸氣，破壞於歐、虞、褚、薛，及徐浩、沈傳
> 師，幾於掃地。[63]

在中國書畫理論中，「逸」是相當崇高的層次。唐代書畫理論家張懷瓘
的《書斷》、《畫斷》將書法和繪畫的品第分為神、妙、能三品，是中國論述
書畫品第頗具代表性的分法，後來朱景玄（806-835）的《唐朝名畫錄》在神、
妙、能三品之外，多了所謂「不拘常法」的「逸品」[64]，到了北宋黃休復《益
州名畫錄》則正式將「逸品」確立在神、妙、能三品之上，其對「逸品」的
解釋為：

> 畫之逸格，最難其儔。拙規矩於方圓，鄙精妍於彩繪，筆簡形具，得
> 之自然，莫可楷模。出於意表，故目之曰逸格爾。[65]

很顯然，「逸」著重表現書畫家超脫、自由的生命情趣和精神境界，重
視想像力、創造力，不拘常法、抒發自家心靈的創作格局，北宋蘇轍亦言：
「畫格有四，曰能、妙、神、逸，蓋能不及妙，妙不及神，神不及逸。」這
個標準對中國藝術的發展起了相當大的作用。[66]

[62] 這也就是臺靜農能夠欣賞突破庸俗的黃道周、倪元璐，甚至王鐸的書法藝術。

[63] 臺靜農：〈書道由唐入宋的樞紐人物楊凝式〉，《靜農論文集》，頁 291。

[64] 〔唐〕朱景玄：《唐朝名畫錄》，收入何志明、潘運告編：《唐五代畫論》（長沙：湖南美術出
版社，1997），頁 75。朱景玄所提出的「逸品」以「不拘常法」為主，所定的「逸品」畫
家多為高人逸士，例如對王墨的形容乃「多游江湖間，……性多疏野，好酒。」

[65] 〔宋〕黃休復：《益州名畫錄》，收入《畫史叢書》第三冊，臺北：文史哲出版社，1983。

[66] 在陳振濂編的《書法學》中，將「逸格」與「神格」作了詳細的比較，頗能顯出「逸格」
的內涵：第一，從繪畫方式上來看，「神格」指的是創作者對技法已掌握得得心應手，使主
客觀達到高度的統一，「思與神合」、「妙合化權」，從而將物像真實地描繪出來；而「逸格」
則是不注意繪畫規矩，並沒有嚴格的物象描繪的法則，所以說是「拙規矩於方圓，鄙精妍
於彩繪」，它有著特有的靈活性和變化感。第二，在對待物象態度上，「神格」所繪物象雖
然也要求精簡，但它仍強調「應物象形」、「創意立體」，對物象的本身還是相當注重的；而

　　臺靜農作書也將「逸」擺在第一位，他認為「逸氣」，「在文學藝術上，均是最高的境界。」[67]只是若用這標準來審視唐代楷書，則唐楷的藝術性就不免低落，臺靜農言：

> 楷書是於精工以外求韻致，非若行草之能任性自然。惟其必先工整，翰墨中「逸氣」必然減少，流風所至，但知工整，「逸氣」自然掃地以盡。例如後來的館閣體，並以工整為極則，其功用為干祿，於利祿鄙陋之中，安得有所謂「逸氣」？[68]

　　唐楷的成就在於工整、穩定，講究法度、規範，為中國文字的定型起了極大的作用，後世以「尚法」論唐楷，實為美名。但看在臺靜農眼裡，工整的楷書似乎扼殺了書法的藝術性，惟有「不拘常法」的「逸氣」，才是書法美學的最高標準。值得思辨的是：「法」在書法學習的過程中，扮演著什麼樣的角色？

　　在說明臺靜農的臨書觀點之前，可先探討蘇軾這句名言：「我書意造本無法，點畫信手煩推求。」[69]蘇軾藉此句說明書法創作應該是不拘常法的，過多的規範只會阻礙創作的流暢。其實，蘇軾並非不重視「法」，其在〈論書〉一文中談到：

「逸格」所要求的是對物象的處理越簡單越好，但在簡單之中又必須包含豐富的內容，相較於「神格」，更要求簡潔生動。第三，就目的而言，「神格」的目的在通過精熟的技法，充分的表現出自然物的神態和氣韻來，而這也就決定了它所強調者仍然為客體，主觀精神或情緒必須服從於外物規範而不能逾越；相反的，「逸格」強調主觀意志，即所謂的「出於意表」，換言之，即內心的意藉由外在物象表現出來，客體的存在乃為主體服務。綜上所述，「逸格」的風格式奇特的，無法楷模，而這也就決定了它無法度、無具體之象的規範性可循。因此「逸格」即不注意繪畫的規矩、筆墨的精煉，而意態卻特別出常的風格。詳見《書法學》，頁478。

[67]　臺靜農：〈書道由唐入宋的樞紐人物楊凝式〉，《靜農論文集》，頁293。
[68]　同上註，頁292。
[69]　〔宋〕蘇軾：〈石蒼舒醉墨堂詩〉，《蘇東坡全集》（珠海：珠海出版社，1996），頁204。

> 書法備於正書，溢而為行草。未能正書，而能行草，猶未嘗莊語，而
> 輒放言，無是道也。……僕以為知書不在於筆牢，浩然聽筆之所之，
> 而不失法度，乃為得之。[70]

此段文字說明了在行草書的放逸之前，須經過楷書的工夫，這並不是認為楷書較簡單，或楷書比行草書境界低一層。而是要達到可以無拘無束、自由創作的階段之前，必須要有法度、規則的訓練，在具備法度的外在形式後，才能以這些外在技法去展現主體情感，最後達到忘卻技法的存在。此乃「有法」入「無法」的過程，而不是真正的無所規範。臺靜農當然也知道這個道理，在〈我與書藝〉一文中，他提到有年輕人向他請教怎樣學寫字，他卻不輕易以身示範，他說：

> 我喜歡兩周大篆、秦之小篆，但我碰都不敢碰，因我不通六書，不能
> 一面檢字書一面臨摹。研究魏晉人書法，自然以閣帖為經典，然從輾
> 轉翻刻本中摸索前人筆意，我又不勝其煩。初唐四家樹立了千餘年來
> 楷書軌範，我對之無興趣，未曾用過功夫。我若以我寫石門頌與倪鴻
> 寶便要青年人也如此，這豈不是誤人？[71]

不碰大、小篆是因為不通六書，不摹魏晉書法是因為翻刻本難求筆意。看來無論是篆書，或是魏晉帖派書，都有讓臺靜農無所用心的原因，但是對於豎立千年軌範的唐楷，臺靜農無說明原因，只說了一句「我對之無興趣，未曾用過功夫。」看來他對於法度、規範完備的唐楷真的是難以接受。此處明顯呼應了他近十年前所言：「楷書是於精工以外求韻致，非若行草之能任性自然。惟其必先工整，翰墨中『逸氣』必然減少，流風所至，但知工整，『逸氣』自然掃地以盡。」[72]又言：「以書藝必須表現個人的思想感情為上乘，

[70] 〔宋〕蘇軾：〈論書〉，收入〔清〕王原祁：《佩文齋書畫譜》（北京：中國書店，1984），第二冊，頁156。

[71] 臺靜農：〈我與書藝〉，《龍坡雜文》，頁59。

[72] 〈我與書藝〉作於1985年，而〈書道由唐入宋的樞紐人物楊凝式〉作於1976年，兩文相距九年。

如唐四家品德皆君子，書法雖工，並不能完全表現個人，故山谷謂其無逸氣，不能『超軼絕塵』。」[73]強調「逸氣」，不追求「工整」，是臺靜農的「任性使然」，但是若以自己學〈石門頌〉與倪元璐便教年輕人如此的話，等於誤人。這間接說明了臺靜農認為自己的學書進程是不適合初學者的，並不鼓勵年輕人也學他。臺靜農能講「逸氣」，是因為其從小即有書學根底，其言：

> 余之嗜書藝，蓋得自庭訓，先君工書，喜收藏，耳濡目染，積假而愛好成性。初學隸書華山碑與鄧石如，楷行則顏魯公麻姑仙壇記及爭座位，皆承先君之教。[74]

　　在先父的教導下，臺靜農的書學基礎立於華山碑、鄧石如、顏真卿等常法，並無異於大眾，不拘常法的「逸氣」，其表現不能沒有「法」之基礎。臺靜農後來以倪元璐成家，即在於有這些常法的根底，才能進一步追求「逸氣」。這便是臺靜農無法以自身書學經驗教導年輕人的原因，深怕年輕人在學書的過程中忽略了法，忽略了規矩。

三、重視主體性情

　　書法要表現「逸氣」，除了書藝技巧的磨練，更待創作者的涵養，藉由創作者的內在涵養，才能使藝術創作脫離庸俗，體現「逸氣」。早在東漢蔡邕就提出：「欲書先散懷抱，任情恣性，然後書之。」[75]所謂的「任情恣性」，即藝術創作時情感的自由發揮，是任何藝術形態都可能會觸及的心境。臺靜農所崇尚的蘇東坡、黃山谷，是宋代「尚意」書風的中堅，而「尚意」書風最主要的內涵，即是體現創作者的性情。臺靜農在〈中國文學史方法論〉一文中談到了作品與意境的關聯：

[73]　臺靜農：〈書道由唐入宋的樞紐人物楊凝式〉，《靜農論文集》，頁 311。
[74]　臺靜農：〈靜農書藝集序〉，《龍坡雜文》，頁 63。
[75]　〔漢〕蔡邕：〈筆論〉，《歷代書法論文選》，頁 5。

意境者，即由作品中看出的生活與情緒也。此似乎屬於作品的內容問題，但由內容表現出來的，仍是屬於形式的。例如吾人讀某詩，便知其受某人影響，或接近某人，至於作者之社會背景為何，生活環境為何，往往不及知道。但是意境所以形成的，是由於作品內在的精神反映出的。[76]

在〈靜農書藝集序〉中評顏真卿時亦言：

夫書畫之道，乃作者精神所寄不朽之業，此魯公是卷之能歷千年不因世變而泯滅也。[77]

　　既然意境的表現是創作主體內在精神的反應，那麼書法線條的組構所帶給觀者的感受，即體現書法家的內在精神。魯公書法歷千年不因世變而泯滅，其不滅的不僅是書法，更是魯公的精神氣度。臺靜農作書的心態與其書學觀點全然相合，其從未嚮往成為書法名家，從不為名利所驅，而是順自己的性情作書，在其〈靜農書藝集序〉有言：

戰後來臺北，教學讀書之餘，每感鬱結，竟不能靜，惟時弄毫墨以自排遣，但不願人知。然大學友生請者無不應，時或有自喜者，亦分贈諸少年，相與欣悅，以之為樂。[78]

　　對臺靜農而言，書法的創作不僅是其抒發心中鬱結的管道，也是一種娛樂。這不禁令人想起宋代歐陽修「書學為樂」的主張：

蘇子美嘗言：明窗淨几，筆硯紙墨，皆極精良，亦自是人生一樂。然能得此樂者甚稀，其不為外物移其好者，又特稀也。余晚知此趣，恨字體不工，不能到古人佳處，若以為樂，則自是有餘。[79]

[76] 臺靜農：〈中國文學史方法論〉，收入臺靜農：《中國文學史》（臺北：臺大出版中心，2004），下冊，附錄頁 14。

[77] 臺靜農：〈題顏堂所藏書畫錄〉，《靜農論文集》，頁 474。

[78] 臺靜農：〈靜農書藝集序〉，《龍坡雜文》，頁 63。

　　「學書為樂」的主張是對唐代「尚法」書風的一個反彈，書論家熊秉明先生認為唐代尚法書風所呈現的是一種客觀的造型規律，所追求的是一種平衡、秩序、理性的美，然而流弊在於壓抑個人情感，束縛個人創造力。[80]歐陽修能把書法與功利分開，強調作書乃在自樂自娛，不為其他目的。臺靜農何嘗不想如此？其言：「本想打算退休後，玩玩書藝，既以自娛，且以娛人。」誰知事與願違，請他題書籤的人更多。對臺靜農而言，為知交、同道者題署，可貴的不是字的好壞，而是著者與題者間交情的流露，這往往讓其欣然下筆。但若供人裝飾封面、招牌之用，則令其感到「比放進籠子裏掛在空中還要難過。」甚至朋友還說：「土地公似的，有求必應。」這讓臺靜農深感「為人役使」之苦，於是自一九八五年起，一概謝絕為人題字的差事。[81]希望能真正享受到書藝「自娛娛人」的樂趣。

　　然而臺靜農學書選擇晚明的黃道周與倪元璐（主要是倪元璐），與崇尚其人格有關。根據臺靜農的自述，在抗戰爆發後，舉家牽徙四川白沙鎮（1938），並在白沙國立女子師範學院任教。雖然生活艱苦，但卻有較多的閒暇，將一度視為「玩物喪志」的書法，重新加以探索，當時，他喜歡明代王鐸的字勢，但不久即改習倪元璐書法。棄王學倪，固有其因緣際會，沈尹默言王書「爛熟傷雅」，臺其時又見倪元璐書，認為倪書「格調生新」，為之心折。然臺靜農棄王學倪並非僅出於師友的建議，一方面也因為欣賞倪元璐的人品、精神。啟功曾針對臺靜農的書法說：「與其說是寫倪、黃的字體，不如說是寫倪、黃的感情，一點一劃，實際都是表達情感的藝術語言。」[82]啟

79　〔宋〕歐陽修：〈試筆〉，收入〔清〕王原祁：《佩文齋書畫譜》（北京：中國書店，1984），第二冊，頁152。

80　熊秉明：《中國書法理論體系》（臺北：谷風出版社，1987），頁29。這樣的創作心境下，唐代那種崇尚法度、運筆規則與結構觀念的楷書，自然也就無法符合宋人的需求，這也是宋人喜歡以行草書來表現的主因。臺靜農作書重視精神、性情的表現，以書為樂的觀念與宋人頗為相近。觀臺靜農現存書法，行草、篆隸、魏碑體皆有，唯獨不見唐楷，這與其作書貴「逸氣」的觀念互為表裡。

81　臺靜農：〈我與書藝〉，《龍坡雜文》，頁62。

82　啟功：〈讀《靜農書藝集》〉，收入陳子善編：《回憶臺靜農》（上海：上海教育出版社，1995），

功將臺靜農臨帖的觀念闡述的極為貼切，臺靜農看倪、黃書，不僅看倪、黃書的表象，更在筆法運轉間體悟其人格、精神，中研院文哲所廖肇亨先生認為臺靜農臨書「不求太似」乃因重點不在筆法上；「又無不神似」乃因追慕前賢之風節。所以臺靜農臨倪元璐書能自出機杼，在於其「不即不離」又「若即若離」的態度。[83]臺靜農自己也說：「補天無術，殘棋難工，拼此碧血，照耀千古，若倪黃兩公者，真不負平生相期許矣。是雖片言寸楮，而英偉之氣猶鬱結於其間。」[84]看來其對倪、黃書的推崇實與倪黃的人格氣度不分。

王鐸、倪元璐、黃道周為同年進士，在書法史上並稱明末三家，甲申之際，倪、黃殉節，王鐸降清，人品的優劣絕對是臺靜農習書選擇的考量。「離開王鐸，而就倪、黃，不僅是美學風格典範的選擇，也是人生價值體悟之後的契證。」[85]

四、「險」的審美觀

在書法審美的標準中，「險」是其中一項，與「險」相關的形容詞，包括險勁、奇險、險絕、險峻、險峭……等，大抵而言，「險」是一種陽剛美，與「妍」、「媚」、「麗」、……等，是相對的境界。此外，險的特點是帶有一種「不穩定」的動態感，與沖和、平正、中庸……等觀念相對。書法史上，唐代歐陽詢最常被以「險勁」來評論。[86]而臺靜農何以提到「險」的書法境

頁 23。

[83] 廖肇亨：〈從「爛熟傷雅」到「格調生新」——臺靜農看晚明文化〉，《故宮文物月刊》第 279 期，2006 年 6 月，頁 103。

[84] 臺靜農：〈題顯堂所藏叢書畫錄〉，《靜農論文集》，頁 471-472。

[85] 廖肇亨：〈從「爛熟傷雅」到「格調生新」——臺靜農看晚明文化〉，《故宮文物月刊》第 279 期，2006 年 6 月，頁 104。

[86] 《新唐書》：「詢初仿王羲之書，後險勁過之。」《書斷》：「詢八體盡能，筆力險勁。」米芾

界呢？在討論黃山谷以「逸氣」論楊凝式時，臺靜農進一步引明代董其昌語以發明山谷旨趣，引言見《容臺別集‧卷五》，分別是：

> 書家以險絕為奇，此竅惟魯公、楊少師得之，趙吳興弗解也，今人眼目為吳興所遮障。孫過庭云：「既得平正，須追險絕；書家以險絕為功，為顏行與景度草得之。」楊景度書，自顏尚書、懷素得筆而溢為奇怪，無五代衰苶之氣，宋蘇、黃、米皆宗之。《書譜》曰：「既得平正，須近險絕，景度之謂也。」[87]

臺靜農言董其昌此三語特點出「險絕」二字，即是山谷所謂的「超軼絕塵」。[88]顯然，書風求「險」，其實乃在杜絕山谷所言的「風塵氣」、「塵埃氣」。臺靜農又以清代包世臣之語：「書至唐季，非詭異及軟媚，軟媚如鄉愿，詭異如素隱，非少師之險絕，斷無以挽其頹波。」來說明包氏以「險絕」救「軟媚」來評論楊凝式，言楊凝式以「險絕」挽詭異、軟媚之頹波，又以「險絕」來樹立自己的風格。[89]臺靜農此言仍是在說明書法創作要能「自出新意」，不能與世浮沉。其實早在 1971 年，臺靜農所寫的〈智永禪師的書學及其對於後世的影響〉一文中，在論及智永對歐陽詢的影響時即說：

> 是猛銳與謙退，雖相反亦足以相成，要知沒有智永之「凝重」，歐陽詢未必走向「險勁」，這就是詢之善變能獨立門庭的原因。[90]

臺靜農言歐陽詢善變是可以理解的。「所謂『險勁』，用現代的話可以譯作『緊張有力』。」[91]楷書的線條結構原則上是平穩的、方正的，但若只求平穩、方正，不免流於呆板、僵硬，而歐陽詢的「險勁」，使字的結構出現了穩與不穩的巧妙結合，用緊張的氣氛克服楷書呆板僵硬的氣息；在四平八穩

言詢：「字亦險絕。」蘇軾言詢：「勁險刻厲。」詳見馬宗霍：《書林藻鑑》，頁 118-119。

[87]　臺靜農：〈書道由唐入宋的樞紐人物楊凝式〉，《靜農論文集》，頁 292。
[88]　同上註，頁 292。
[89]　同上註，頁 292-293。
[90]　臺靜農：〈智永禪師的書學及其對於後世的影響〉，《靜農論文集》，頁 263。
[91]　熊秉明：《中國書法理論體系》（臺北：古風出版社，1987），頁 28。

的結字中，融入傾斜不穩的筆畫，但又不令之「失勢」，即在結構崩塌的安全範圍之極限，使字字似斜實正，此乃臺靜農言歐陽詢「善變」之所在。此外，書法創作中，要呈現險勁、險絕之境界，在筆法上，多以露鋒方筆為之，這是線條所呈現之視覺效果使然，若以藏鋒圓筆為之，書風則容易呈現圓潤、沖和的風格，而難以是險勁了。

可以思考的是，書風為何要求「險」？董其昌所謂的「險絕為奇」，點出了晚明尚「奇」的美學風尚，白謙慎認為在晚明的文化中，「奇」可以是文人的理想人格、高雅不俗的生活方式，也可以是動盪時代中菁英分子用以重新界定自己身分與眾不同的行為。[92]表現在書法藝術中，就是在杜絕庸俗。基本上，書法風格以「中道」為路線，無論是審美思維或是用筆技巧，皆以「用中」、「執中」為進路。[93]就書法審美而言，溫潤沖和是傳統的審美指標，例如唐代張懷瓘《書斷》就記載了一段歐陽詢與虞世南頗為著名的比較：

> 然歐之與虞，可謂智均力敵，亦猶韓盧之追東郭兔也。論其眾體，則虞所不逮。歐若猛將深入，時或不利；虞若行人妙選，罕有失辭。虞則內含剛柔，歐則外露筋骨，君子藏器，以虞為優。[94]

宋代《宣和書譜》也有類似的記載：

> 議者以謂歐之與虞，智均力敵，亦猶韓盧之追東郭兔也。虞則內含剛柔，歐則外露筋骨，君子藏器，以虞為優。[95]

[92] 白謙慎：《傅山的世界——十七世紀中國書法的嬗變》（北京：生活・讀書・新知三聯書店，2006），頁 25。

[93] 參閱姜一涵：〈被湮埋了的「五四精神」——臺靜農先生「退藏于密」〉，《美育》95 期，1998年 5 月，頁 25。

[94] 〔唐〕張懷瓘：《書斷》，收入〔唐〕張彥遠：《法書要錄》（北京：人民美術出版社，2003），頁 286。

[95] 桂第子譯注：《宣和書譜》（長沙：湖南美術出版社，1999），頁 163。

　　就風格而言，虞世南繼承了王羲之、智永一路的溫潤秀美；而歐陽詢則是繼承了北碑的險峻嶔崎。用筆方面，虞世南多藏鋒圓筆，歐陽詢多露鋒方筆。以「君子藏器」的觀念來審視，顯然虞高於歐。基本上，虞、歐各有特色，在書法史上也各據重要地位，以不同審美視角觀之，自然有不同高下。只不過在中國傳統儒家的思維下，以人品論書品就成了重要的評分方式。但是當「中道」的主流書風過於嫻熟時，就容易顯得庸俗，甚至柔弱，此時得賴非主流的風格來衝擊，以救爛熟之弊。於是「險」，就成了一股剛勁的力道，衝擊二王以來普遍流行的秀美書風，成為另類的審美指標。這也就是臺靜農之所以言歐陽詢能善變獨立門戶的原因。

五、對書畫同源的看法

　　中國文字「象形」的構字法則，可以說是書、畫最基本的共同之源。但是對於「書畫同源」理論的探討則要晚的多，在中國書畫理論史上，最早為唐代張彥遠《歷代名畫記・敘畫之源流》：「書畫同體而未分，象制肇創而猶略。無以傳其意，故有書；無以見其形，故有畫。……是故知書畫異名而同體也。」[96]後來宋代《宣和畫譜》亦言：「則書畫之所謂同體者，尚或有存焉。」；明代柯良俊《四有叢齋說》所言更加肯定：「夫書畫同出一源，蓋畫即六書之一，所謂象形者是也。」爾後，「書畫同源」的理論越來越多，成為書畫史上普遍的命題，不但對書、畫之源流作闡發，書畫家也在筆法的運用上作分析，認為書法與畫法是相通的，許多書法史論著也常以「書畫同源」的觀點作為書法藝術的起源。[97]

[96]　〔唐〕張彥遠：《歷代名畫記》（北京：人民美術出版社，2004），頁2。

[97]　例如湯大民：《中國書法簡史》，南京：江蘇古籍出版社，1999；秋子：《中國上古書法史》，北京：商務印書館，2000。

臺靜農也不例外，在〈董陽孜作品集序〉一文中，記載了昔年和書畫家溥心畬的談話：

> 他每喜歡同我談寫字，初以為他因我好寫字的關係，其實不然，他重視寫字幾乎甚於他作畫。有次他感慨的說：「要想學畫，不先學寫字，那怎麼成？如山水畫的皴法，董元用中鋒，倪雲林非偏鋒不可，還不是都從書法出來？」[98]

溥心畬的觀念和一般書畫家一樣，認為學畫必先學寫字，因為許多繪畫技法其實就是源自於書藝筆法，例如中鋒、偏鋒的使用。臺靜農當然也支持這個觀念，但是他認為繪畫固然取資於書法，卻也不能忽略書法也取資於繪畫的事實：

> 書法是藝術的一種，不孤立於其他藝術，尤其與繪畫有血緣。昔人說書畫同源，甚有道理，但一般人觀念，以為繪畫取資於書法，以畫的表現有賴於線條故，卻沒聽說書法也應取資於繪畫。其實書之點畫，及畫之筆墨，書之縱筆揮灑，與作畫之運奇布巧，兩者並無二致。[99]

這段話是臺靜農在看完董陽孜書法展後的心得。董陽孜在現代書壇中據有重要地位，他從「古典書法」中走出來致力於「現代書法」。所謂的「現代書法」，是著重於線條的抽象表現，讓觀者隨著線條律動去感受創作者的心境。因此「現代書法」看來字像畫、畫像字，雖名寫字，又好似作畫，看起來似畫，但畫得卻又是字。然而一個優秀的「現代書法」創作者，並非就能忽略傳統書法，相反地，必須在古典書學的基礎上求發展，深入臨帖功夫，才能夠去表現抽象。[100]臺靜農認為董陽孜的進步在於真的能將「書」與「畫」

[98] 臺靜農：〈董陽孜作品集序〉，《龍坡雜文》，頁 202。

[99] 臺靜農：〈看了董陽孜書法後的感想〉，《龍坡雜文》，頁 198。另外〈董陽孜作品集序〉一文也引用了同樣的文字。

[100] 這就好比研究現代文學的學者不能沒有古典文學的涵養；又或者專攻抽象畫的畫家，也不能沒有素描的根底。

融合在一起，創造了有時代意義的新境界。[101]並且兩度用「運筆如椽，力破整齊，水墨飛白，相映成趣，書耶畫耶，渾然莫辯。」[102]來形容董陽孜。但「現代書法」的創作觀念畢竟是現代發展出來的，而「書畫相通」或「書畫同源」的觀念自古即有，並非「現代書法」才有書法取資於繪畫的可能。臺靜農認為：「畫是有形象的，而書卻沒有，怎樣能從縱橫繚繞的線條表現出畫來，這卻關乎個人的藝術修養，不能用某一方程式解釋的。」[103]「書畫同源」不但是基於中國「象形」的造字原理，也是在中國書畫工具——毛筆的運用下，讓書法、繪畫在筆鋒的技巧上得以互通。除了以這兩個觀點解釋「書畫同源」外，顯然臺靜農更重視書法和繪畫在內涵中的共通點。在王靜芝的〈憶曾微雨過龍坡〉記載著臺靜農的一段話：

> 書法就寫在紙上來說，當然是平面的，但就書法的形貌來看，卻有立體感。先就一個字來說，字是用有彈性的毛筆寫的。毛筆是一個圓錐體，尖細、根粗。落筆用尖處，就點畫細，落筆向下按，就點畫粗。因此，一個字的筆畫，就看寫字的人如何用筆，如何按，如何提起，於是產生粗細不同的變化。……突顯的部分和輕微的部分對比，就產生前後空間，而有立體感。[104]

這是臺靜農和王靜芝在對學生闡釋書法的「立體感」所發的言論，書法和繪畫同樣是講究布局的平面藝術，繪畫要有「立體感」可以用透視、遠近等方法來表現，而書法則是以線條的粗細、濃淡來展現遠近。顯然不僅繪畫要展現立體，書法也一樣要展現立體，這都是在強調書法藝術的創作不能沒有繪畫的思維。只不過相形之下：「立體感」是繪畫的基本訴求，要表現於書法中，就更加考驗書法家書法以外的藝術知識了。

[101] 臺靜農：〈董陽孜作品集序〉，《龍坡雜文》，頁 201。

[102] 臺靜農：〈看了董陽孜書法後的感想〉，《龍坡雜文》，頁 198-199。以及〈董陽孜作品集序〉，《龍坡雜文》，頁 204。

[103] 臺靜農：〈董陽孜作品集序〉，《龍坡雜文》，頁 202。

[104] 王靜芝：〈憶曾微雨過龍坡〉，《名家翰墨——臺靜農／逸興》（香港：翰墨軒，2001 年 12 月），頁 117。

　　除了理論的論述外，臺靜農在創作上也實踐了書畫相通的墨趣。臺靜農有《靜農墨戲集》傳世，集中共收五十五幅畫作，其中有四十二幅為梅花畫作。莊申〈且當放懷去，行行沒餘齒〉一文，對於臺靜農的梅花畫作有詳細的評論。[105]若純就書畫技法的互通處而言，臺靜農作畫選擇以梅花為主，與其行草書用筆極為相關，施淑青曾說：「梅樹老幹枯枝，蜿蜒有如蒼龍盤曲，流轉變化繁複曲折，頗與臺先生的行草書風筆意相近，由他駕馭起來，自是婉轉自然，韻味十足。」[106]一語道盡了臺靜農是「以書作畫」、「以畫作書」的實踐者。

六、小結

　　臺靜農重視「新意」，除了在其論文中所推崇的顏真卿、楊凝式、蘇軾、黃庭堅等書家可作為印證外，從臺靜農平日的書藝品味和臨帖選擇亦可看出：臺靜農的學書歷程不師法元代趙孟頫、明代董其昌等匯傳統帖學大成之大家，而宗法明末變古法的黃道周、倪元璐，甚至對王鐸亦曾有留意。從他現在的行草書看來，可以說筆筆是倪元璐，又筆筆是自己，他選擇倪元璐的「新意」，又在這「新意」上發展出自己的「新意」，臨摹倪字，是取其精神、情感，而非計較於點畫波磔。東海大學美術系教授姜一涵認為臺靜農不管臨什麼帖，都不刻意逼似，甚至都是自己的面貌，就像吳昌碩臨石鼓文一樣，總是讓古人就我，而能自出新意。因此研究臺靜農的書法，不應只注意他臨什麼，而是該多關心他怎樣臨。[107]基本上，臺靜農行草書側鋒、方筆的運用

[105] 莊申：〈且當放懷去，行行沒餘齒〉，《靜農墨戲集》，臺益公出版，鴻展藝術中心發行，1995。莊申將臺靜農所作的梅花分為三種：第一種，以濃墨或淡墨畫寒梅一枝或兩枝；第二種，以渴筆畫梅一枝；第三種，以濕筆淡墨先畫梅幹，在以濃墨或淡墨配以新枝。見《靜農墨戲集》，頁14。

[106] 施淑青：〈只留清氣滿乾坤——談臺靜農先生墨梅筆趣〉，雄獅美術，第299期，頁84。

[107] 姜一涵：〈被湮埋了的「五四精神」：臺靜農先生「退藏于密」〉，美育，第95期，1998年5

明顯多於倪元璐（此與魏碑的臨習有關）。如此一來，其行草書即多了一股「險勁」風格。此外，臺靜農行草書大量的顫筆，體現濃厚的「金石味」，這當然源自於對篆隸的用功。總體而言，臺靜農的行草書「以勁克柔」，顛覆了傳統帖派書風。[108]不落前人舊法，不求筆筆工整，重視「逸氣」的表現，以直抒胸懷的方式創作書法，體現了對主體性情的重視。而對於書畫相通的實踐，臺靜農也確實做到了，以畫梅之法作行草，以行草筆法畫梅，書、畫相得益彰。龔鵬程先生認為臺靜農書法試圖在尋找一個新的可能：「他研究楊凝式、鄭道昭，旁及非唐人書法主流的寫經體，並結合漢隸以書晚明字樣，皆足以見其用心。他從不以書家自居，然此意實不可掩。是有意通貫晚清以來之書學方向及傳統審美趣味者。」[109]許多書家汲汲於外在技法的探索，卻往往忽略書法造詣之養成實有待豐厚的學識基礎。高超的書藝技法固然可貴，但深厚的學識內涵卻提升了超越技法的精神層次。臺靜農的人品、經歷、學問與其藝文創作，構成其獨特的生命圖示。

月，頁 29。

[108] 在近、現代書法家中，沈尹默、溥心畬、王靜芝、啟功……等書家的行草書，都屬於傳統帖派風格。

[109] 龔鵬程：〈里仁之哀〉，收入林文月編：《臺靜農先生紀念文集》，頁 197。

200

第五章　結語：書藝新典範

　　「沉鬱之心」發而為書，形成「頓挫之筆」的新典範，臺靜農為臺灣書法史增添光輝的一頁。任何藝術的表現，創作主體的內在情感永遠需要外在的技法來詮釋，外在技法的風格，又來自主體的內在情感，而主體的內在情感，卻又與外圍環境息息相關。以書法藝術的表現而言，可以用「書者」、「書法環境」、「書法類型」之間的關係來探討：[1]所謂的「書法環境」，是指書法以外存在於一定時間和空間，直接或間接影響書法的產生、發展，由自然和社會各種物質和精神的因素整合而成的動態功能場。[2]所謂的「書法類型」，即書法發展的最基本單位，它是由具有相同的典型筆畫形態特徵的作品群組成的發展序列，具有相同或一致的主要功能，簡言之即書法史上的各種書體或書體所體現的風格。[3]「書法環境」與「書法類型」之間，有一個

[1]　詳見賴非：《書法環境——類型學》，北京：文物出版社，2003。

[2]　「書法環境」包括外圍環境和內圍環境，外圍環境分為自然環境和社會環境，所謂的自然環境即人類賴以生存和發展的必要物質前提，由生態環境、生物環境和地下資源組成。而社會環境則包括經濟環境、政治環境、思想意識環境以及藝術環境，基本上，書法活動是漢字文化圈內特有的文化現象，而任何文化現象都是社會現象。至於書法的內圍環境包括文字環境、書法主體環境、書法用品環境三者，書法的文字環境是書法表現的直接環境，因為書法是以文字為載體、媒介、表現形式和表現對象的，所以文字的具體存在就是書法表現的具體環境。而書法主體被視為書法的內圍環境，一是因為主體群的綜合水準體現和決定著他們所在時代的書法水平；二是因為每個時代的書法都是分層次的，而書法水平的層次，是由書法主體的層次決定的；三是因為歷史上的書法家都不是職業書家，書法家的社會職務和地位在某種程度上標誌著書法作品的水平。詳見賴非：《書法環境——類型學》，頁 11-63。

[3]　「書法類型」的存在是客觀的，在書史上的任何一個時代，都有若干屬於當代的「書法類型」及其結構組成。他們是由環境的需要而被選擇出來，因此具有適應環境、服務於環境的一切功能。環境需要某種功能的作品，便選擇產生某種類型的作品，否則這種類型的作品便不會出現。而「書法類型」的形成與用筆、書者個性、作品功用、環境……相關，

非常重要的角色，即「書者」。「書者」是「書法環境」的對象產生物，又是
「書法環境」的一部分，同時還是「書法類型」的生產者，「書法環境」和
「書法類型」發生關係和作用的直接仲介。[4]本書以臺靜農為論述對象，他是
「書者」，他的作品特徵形構了他的「書法類型」，而戒嚴中的臺灣，正是當
時的「書法環境」。

第一節　「沉鬱」與「頓挫」之間

　　以縱向思維來說，臺靜農文藝創作可以用二種轉向來說明，第一種轉向
即「鄉土寫實小說到自我詠懷散文」。臺靜農的文學創作，早期致力於鄉土
寫實小說的創作，渡海來臺後，轉為以散文的形式自我詠懷，這中間的轉變，
與他的生平經歷有密切關聯。第二種轉向即「文學到書法」。臺靜農的書法
基礎來自家學，但青年時期到北京求學後，卻視書藝為玩物喪志，不再學此。
直到避居四川，才又開始練習，但真正潛心書藝，是來臺之後了。臺靜農自
云「戰後來臺北，教學讀書之餘，每感鬱結，意不能靜，惟時弄毫墨以自排

[4]　而書者的個性對作品特徵的形成至關重要。詳見賴非：《書法環境——類型學》，頁 65-128。
　　這三者的詳細關係，可以從靜態和動態兩個層面來說明：三者之間的靜態關係有三點：（1）
「書法環境」是「書者」和「書法類型」產生的母體，哺育著「書者」和「書法類型」。（2）
「書者」是「書法環境」的培育者，也是「書法類型」的生產者，「書法環境」不是從來就
有，只因為有了書法，才有「書法環境」的存在，「書法環境」是在「書者」對漢字的審美
書寫中培育出來的。「書者」不僅是「書法環境」的主體，還是「書法類型」的主體。（3）
「書法類型」是「書法環境」化育的根苗，欲使「書法類型」長成大樹，需要「書者」辛
勤栽培；沒有「書法環境」的土壤、水分，「書法類型」之苗不會破土而出，沒有「書者」
的灌溉，「書法類型」之苗不會成長苗壯。三者之間的動態關係亦有三點：（1）在作品產生
之前，「書者」和「書法環境」是一體的，「書者」是環境的部分，他們既是被動的，也是
主動的，包括「書者」在內的環境裡儲存著大量能量，準備在創作時釋放。（2）在作品創
作中，「書者」和作品是一體的，創作的過程就是「書者」釋放能量的過程。在釋放能量的
同時，「書者」也把自己融入到作品裡去了，作品成了「書者」本質力量的物質化、對象化。
（3）在作品產生之後，作品便融入到環境中，成了環境內容的一部分，然後又去影響和作
用著未來的「書者」、作品和環境。詳見賴非：《書法環境——類型學》，頁 130-133。

遣，但不願人知。」[5]胸中的鬱結，轉以書法寄託。以橫向思維來說，臺靜農的生平經歷與藝術創作的關係可以歸納為三種元素，即「入世思想」、「喪亂意識」、「文化記憶」。早年的短篇小說中，臺靜農流露強烈的入世精神，樂蘅軍先生將其小說分為三個時期，第一期是《地之子》，故事所描寫的都是鄉間極悲苦的人生；第二期是《建塔者》，故事中的激憤之情，是時代險惡所造成的變風、變雅；第三期是抗戰時期的小說創作，寫了一些抗日故事和諷刺大後方腐敗的小說。[6]無論如何，臺靜農的小說總是「表現人生重於說故事」。[7]再者，臺靜農的內心深處，始終有種喪亂意識，早年由於政治上的風波，讓他顛沛流離，後來抗戰爆發，他遷移到了四川。戰後四十年，回憶起來，還是不免感慨：「國破山河在的時會，這不過是我身經喪亂的開始。」[8]王德威先生更認為，「始經喪亂」是臺靜農進入書法界的轉折，要有生命的歷練，才能體驗書法。[9]最後，關於「文化記憶」，在廖肇亨先生的論述中，可知臺靜農對晚明曾痛下功夫，[10]不管是對倪元璐書法的嚮往，或是《亡明講史》的書寫，「臺靜農一方面對於時局充滿悲觀與批判，卻又堅持著理想人格圖像的描摩與追想，決不淪入斷滅或犬儒一路。」[11]要理解臺靜農的精神嚮往，晚明文化是相當重要的窗口。臺靜農所經歷的是大時代、環境中的艱難與困厄，也是心中鬱結的來源。

[5]　臺靜農：《靜農書藝集・序》，臺北：華正，1987。

[6]　樂蘅軍：〈悲心與憤心──談臺靜農先生兩本小說集中生命情懷〉，收入林文月編：《臺靜農先生紀念文集》，頁 225-246。

[7]　同上註，頁 232。

[8]　臺靜農：〈始經喪亂〉，《龍坡雜文》（臺北：洪範，1988），頁 148。

[9]　王德威：〈國家不幸書家幸──臺靜農的書法與文學〉（臺北：抒情文學史國際學術研討會，2009），頁 23。

[10]　詳閱廖肇亨：〈從「爛熟傷雅」到「格調生新」──臺靜農看晚明文化〉，故宮文物月刊，第 279 期，2006 年 6 月，頁 102-111。

[11]　以及〈希望・絕望・虛妄──試論臺靜農《亡明講史》與郭沫若《甲申三百年祭》的人物圖像與文化詮釋〉，明代研究，第 11 期，2008 年 12 月，頁 95-118。

204

　　臺靜農 1946 年渡海來臺後，在戒嚴時期的高壓政局下，以左翼份子的身分背景因應艱困的時局。對時局無奈的臺靜農，借古喻今成了渲洩情緒的方式，就好像明代陳大樽的詩：「端居日夜望風雷，鬱鬱長雲掩不開。青草自生揚子宅，黃金初謝郭隗臺。豹姿常隱何曾變，龍性能馴正可哀。閉戶厭聞天下事，壯心猶得幾徘徊。」這「鬱鬱長雲」不僅是世道的陰雲，更是心中無限的悵惘，無奈「豹姿常隱」、「龍性能馴」，所有嫉惡如仇的反抗精神，終究要隱藏於順應時局的外表下，也莫怪臺靜農對於能置生死於度外，明知不可為而為之的歷史人物，總有分特殊的情感。這首詩臺靜農在 1948 年寫下來寄給在廣西桂林師範學院的方重禹（舒蕪），完全是藉古人之詩，言自己之志。

　　臺靜農所做的轉變，依張淑香教授言，即「由狂飆式的風雲際會而至退盡絢爛，以風雅自沐，淡泊自守」，[12]在主持系務的十多年間沒有出任何「差錯」。但是心中鬱悶依然可以在非小說、詩文類的文字中找到，〈庾信的賦〉、〈嵇阮論〉，一再潛藏對時局的憂憤。「而逸民一流的人物，在一般人看來，總以為不如忠烈者之勇猛，然而在炙熱的權勢之下，能以冷眼及唾棄的態度，也不失為沉默的反抗。在中國歷史上，凡具有正義熱忱的知識者，他們生活於動亂時代的政治態度，不是以熱血向暴力死拚，便是以不屑的態度深隱起來。能不以儒家的思想來決定生活態度的，則只有魏末晉初受老莊思想影響的知識分子，嵇康、阮籍便是這一派知識分子的代表。」[13]我們不可否認臺灣戰後初期的政治氛圍與歷史上數次受高壓政權統治的時期有幾分類似。「白色恐怖」在五零年代，國民黨以特務機關為主力執行肅清行動，逮捕或槍決島內所謂的共黨潛伏分子和臺獨分子。[14]臺靜農無法像那些拋頭

[12] 張淑香：〈鱗爪見風雅──談臺靜農先生的《龍坡雜文》〉，收入林文月編：《臺靜農先生紀念文集》，頁 256。

[13] 臺靜農：〈嵇阮論〉，《靜農論文集》，頁 93-94。

[14] 詳見侯坤宏：〈戰後臺灣白色恐怖論析〉，《國史館學術集刊》第十二期，2007 年 6 月，頁 139-204。

顧、灑熱血的「知其不可為而為之」的知識分子，因為那些「以澄清天下為己任」的態度，所付出的代價只有性命的犧牲。面對時局的壓力，又無從隱遁，左翼背景的臺靜農與心懷曹魏的嵇、阮一樣，不斷在尋求因應艱難時局的處世之道。嵇康終究是犧牲了，能夠像阮籍那樣，對司馬政權表面的歸順，又能不違背良知、原則，大概是知識分子在高壓政局下最折衷的處世哲學了吧！

　　臺靜農的書藝特徵來自於他的內心，而內心的感觸與早年的經歷和戒嚴中的臺灣相關。進行書法研究最大的困境，就是難以定義書法線條的形構與創作主體內在精神的關聯，雖然分析書學經歷與書風淵源是書法研究不可或缺的研究方式，但必須與人物的生命經歷與終極關懷作密切的對話，而非分述。清人吳瞻泰《杜詩提要》言：「沉鬱者，意也，頓挫者，法也。」內在情感的「沉鬱」和外在技法的「頓挫」，是不可分割的一種藝術風格。「沉鬱」是指其作品思想、感情的深沉、真摯；「頓挫」是指表現手法的跌宕、變化，而「沉鬱頓挫」，正是貫穿臺靜農書法藝術的中軸線。一般而言，當我們看到連綿相接的線條平緩不斷，會產生柔和之感；看到急遽跌宕、崩浪奔雷的線條時，會有緊張激越之感，這正是物之於人的感官刺激被人的心理所體驗，情緒或感情應運而生。書法線條的提取而產生不同的美感效果取絕於書法家們各自不同的性格及心理結構，由於書法家們各自所崇尚、習慣的線條及其組接的方式不一樣，久而久之形成各自不同的心理定式而規範於不同的線條表現形式，及形成他們不同的所謂「風格」。而綜觀中國書法史，歷代知識階層所特有的書法藝術，明顯記載他們的心理、思想與精神，對書法藝術的剖析，應該對書法家們的精神進行把握，這無疑是重要的。[15]「真正的、優秀的作品總是作家高尚人格、內在德性遭到毀滅性打擊時的怨憤、憤懣的結果，因而追尋作家人格、經歷及其創作動機是最終追尋作品意義的

15　詳見金開誠、王岳川主編：《中國書法文化大觀》(北京：北京大學出版社，1995)，頁154-155。

根本前提。」[16]臺靜農早期前所歷經的五四運動、抗日戰爭,以及渡海後身處戰後的臺灣、一九四九的時代紛擾,這些動盪所帶來的困厄與毀滅、離散與遷徙、遺忘與追憶,那喪亂的心境為臺靜農銘記了生命中最深沉的鬱悶,所體現出來的,竟是書法世界的峰迴路轉、激昂頓挫。[17]此即「書者」在「書法環境」的影響後,所體現出來的「書法典型」。臺靜農書藝技法的「頓挫」,受金石書風影響甚深,卻以行草書呈現獨特且強大的變化性,從掌握倪書的筆法、體現倪書之精神,到最後能成一家之體,臺靜農學書過程中的關鍵就在能臨習古人的精神下,不斷融合自己的創作思維,然而這創作思維又並非憑空而來,而是在深厚古法的奠基和生平淵博的學養下,所發揮出來的藝術家創造力。學習金石文字,不可能直接以金石實體來臨摹,而是經過拓本,金石味的美感才得到顯現。雖然不是所有金石拓片都一定有斑駁的效果,但斑駁卻給金石拓本帶來意想不到的美感,以至於書法家願意嘗試各種方法,提出各種理論,極力去展現這種有別以往的線條效果,臺靜農顯然是這方面的實踐者。他將這種筆法發揮在行草書中,寫倪元璐的行草是「頓挫」,寫倪元璐的情感是「沉鬱」,但如果沒有呈現倪元璐精神所需的「沉鬱」情感,那再強烈的「頓挫」亦是徒勞;而倘若沒擅用「頓挫」,則倪書的「沉鬱」又何從體現?臺靜農來到臺灣後「每感鬱結,意不能靜,惟弄毫墨以自排遣」[18],早年的經歷和戒嚴中的臺灣,讓臺靜農鬱結積心,其書藝線條的「頓挫」變化,即心中「沉鬱」的釋放。

[16] 胡經之、王岳川主編:《文藝學美學方法論》,頁 45。

[17] 林俊臣〈「書如其人」──以書法為休己法門的書學方法論〉以傅柯的「自我書寫」詮釋中國書論中「書如其人」的觀念,其言:「傅柯所謂之自我書寫,注意到書寫的文字內容所透露出的主體訊息,並以長期投入書寫,關注自身主體之發展狀態,從倫理學上言之,此帶有自我警惕與自律的作用,從認識上來說,更有挖掘潛在自我的功能,此皆被傅柯視為古典時期重要的自我技術之一。就傅柯自我書寫的觀點而言,書法除了能表達書寫者所欲表述的符號語言之外,沾了墨汁的毛筆於簡、牘、布、帛、紙張所產生的點畫表情和通篇構成所組成的另一種語彙系統,它結合了文字內容、文字形體乃至筆墨變化,也提供了詮釋的多維向度,諸如書法觀念綜合道德意識與視覺心理、書寫環境狀態對書家心理之微觀影響等等,其內容之複雜更是豐富了傅柯所述之「自我書寫」的內涵。詳見《中國文哲研究通訊》,第 20 卷,第 4 期,2010 年 12 月,頁 71-72。

[18] 臺靜農:《靜農書藝集・序》,臺北:華正書局,1987。

第二節 「融碑於帖」的新典範

　　「融碑於帖」不外乎三個指標：第一，以行、草書為表現書體。第二，要具備金石、碑刻的拙澀、頓挫、厚實的線條。第三，拙澀與「頓挫」的筆意不能影響行草書該有的行氣。臺靜農的藝術品味始終是講究「新意」的，書法上，他力求創新，力推顏真卿、楊凝式、蘇東坡、黃山谷，臨字心折於倪元璐、黃道周，甚至王鐸；而對於二王、趙孟頫、董其昌等傳統帖派大家卻無所動心，更別說唐初循規蹈矩的楷法。刻印上，臺靜農以漢印的基礎出入各家，古鈐、秦印、唐印、元花押、清代的趙之謙、黃牧甫、齊白石，無意為之的遊戲之作更甚為之，別有一番趣味。詩歌方面，也自認「沒學過詩」、「不推敲格律」，以直抒胸臆的方式發而為歌，作最真誠的遣懷。同樣的創作思維表現在繪畫方面的，即規避「四王」之正宗畫派，以「揚州八怪」的金農、羅聘為臨習對象，那種直抒胸臆的創作模式讓他重在寫意在不在畫形。而側鋒的運用與發揮，更讓他自出新意的觀點在書畫上得到體現。臺靜農的學書歷程不師法元代趙孟頫、明代董其昌等匯傳統帖學大成之大家，而宗法明末變古法的黃道周、倪元璐，甚至對王鐸亦曾有留意。從他現在的行草書看來，可以說筆筆是倪元璐，又筆筆是自己，他選擇倪元璐的「新意」，又在這「新意」上發展出自己的「新意」，臨摹倪字，是取其精神、情感，而非計較於點畫波磔。東海大學美術系教授姜一涵認為臺靜農不管臨什麼帖，都不刻意逼似，甚至都是自己的面貌，就像吳昌碩臨石鼓文一樣，總是讓古人就我，而能自出新意。因此研究臺靜農的書法，不應只注意他臨什麼？而是該多關心他怎樣臨？[19]基本上，臺靜農行草書側鋒、方筆的運用明顯多

[19] 姜一涵：〈被湮埋了的「五四精神」：臺靜農先生「退藏于密」〉，美育，第 95 期，1998 年 5月，頁 29。

於倪元璐（此與魏碑的臨習有關）。如此一來，其行草書即多了一股「險勁」風格。此外，臺靜農行草書大量的顫筆，體現濃厚的「金石味」，這當然源自於對篆隸的用功。總體而言，臺靜農的行草書「以勁克柔」，顛覆了傳統帖派書風。[20]不落前人舊法，不求筆筆工整，重視「逸氣」的表現，以直抒胸懷的方式創作書法，體現了對主體性情的重視。而對於書畫相通的實踐，臺靜農也確實做到了，以畫梅之法作行草，以行草筆法畫梅，書、畫相得益彰。許多書家汲汲於外在技法的探索，卻往往忽略書法造詣之養成實有待豐厚的學識基礎。高超的書藝技法固然可貴，但深厚的學識內涵卻提升了超越技法的精神層次。臺靜農的人品、經歷、學問與其藝文創作，構成其獨特的生命圖示。相對於妍美、柔和的帖學書風，碑學時代的書家們不斷在追求樸拙、蒼茫的金石美感，碑學理論濫觴的傅山（青主，1607-1684）提出的「四寧四毋」，即「寧拙毋巧，寧醜毋媚，寧支離毋輕滑，寧真率毋安排」後，書法家對金石書風的嘗試風起雲湧，在清代乾嘉時期達到鼎盛，而帖派與碑派的對立／融合亦不斷在進行，延續至今。除了以「頓挫」來詮釋「沉鬱」，臺靜農更努力嘗試對「碑」與「帖」、「方」與「圓」進行融合，卻造就了一種別人無法學習，也無從學起的線條特性。臺靜農的行草書從來臺以後到1990年為止，可以分為四個階段：第一個階段大約從1946到1960年，此階段書風大量受倪元璐影響，在字形上最顯著的特徵是傾側筆勢的表現，字形明顯右肩聳起；第二個階段大約從1961到1970年，此階段傾側筆勢有較多變化，輕重用筆的提頓亦明顯增加；第三個階段大約從1971到1980年，此階段運用大量側鋒切筆，線條多銳利轉折，整體風格較為瘦勁；第四個階段大約從1981到1990，此階段融合方筆、圓筆，集所有筆勢的變化於一爐，融碑於帖，爐火純青。甚至在其生平的最後幾年，創作量不但沒有減少，筆勢的飛動與雄健竟更勝壯年，無論是碑刻的剛毅、帖學的秀逸，或是漢隸古法的沉拙，可以說全面性的融入於倪元璐行草氣韻之中，造就臺靜農最具典

[20]　在近、現代書法家中，沈尹默、溥心畬、王靜芝、啟功……等書家的行草書，都屬於傳統帖派風格。

範的書風。一般而言，能夠樹立新的書風，成為眾人學習的對象，甚至形成門派者，往往被視為成功的大師典範，但當學習者眾的時候，就容易流於俗體。龔鵬程先生對於臺靜農的書法「未能鼓舞後學、啟迪時人」表示惋惜，[21]但或許這也是臺靜農書法藝術的成功之處——不容易學，不會成為俗體。牟潤孫對臺靜農書法有一段描述：

> 靜農曠達不拘小節，他的草書多是飲酒後所寫。對聯尚好，長的條幅幾乎十中有九不是脫漏即衍誤。即可知他常常在醉鄉，作書又往往在醉時。雖是醉時書更好，更多精品，卻不免出些錯誤。從此想見他的放浪行骸不羈之志。他的書藝中充滿超逸之氣，有不食人間煙火之意味，不可以常人的喜怒哀樂之情去揣度。也可以說，靜農的書亦有如王弼所講的卦象易理，以達到得意忘言的境界，豈可求他於象術之跡？這恐非別人所能學到的。[22]

　　臺靜農的字之所以無人能學，乃在其字的特殊性來自於主體胸臆。臺靜農臨摹過的金石書甚多，我們無法對他臨摹過的每一碑帖作詳細的比對與分析，事實上，這樣的意義也不大，以往對臺靜農書法的探討，往往較偏向於「他臨過哪些碑帖？」而將他所臨摩過的拓本或人物羅列出來，以此作為他的書學淵源。一個成功藝術家的創作格調，其作品除了對前賢的模仿外，當中的元素亦可能來自生活中的任何層面。臺靜農在臺灣這四十多年的藝文創作，約略可以 1965 年為界，分為前期與後期，前期以學術論文、篆刻藝術為主，後期以抒情散文、書法藝術為主。晚年以書法聞名國際的臺靜農，從其留下有紀年的書法作品看來，大約是 1965 年以後才逐漸增多，傳世的《靜者逸興》畫冊，也是完成於此年。這並非表示臺靜農是 1965 年後才著力書法創作，而是 1965 年以前屬於書藝的潛伏期，所書作品多以自娛，作品形式以書畫小品為主，少有大幅作品。1965 年之後，題字贈人的次數逐漸增多，

21　詳見龔鵬程：〈里仁之哀〉，收入林文月編：《臺靜農先生紀念文集》，頁 197。
22　牟潤孫：〈書藝的氣韻與書家的品格〉，收入陳子善編：《回憶臺靜農》，頁 18。

也出現許多較為大幅的對聯書作。要定位臺靜農的藝術成就，書法是其後半生最明顯的指標，不僅是結字、筆法的變化，更重要者實為那內化生平經歷所表現出的「沉鬱」書風，能夠任己意作自由的揮灑，所超越的已不是技巧、法度所能標指的範疇，而是異於常人的經歷與情感。

參考文獻（按姓氏筆畫排列）

一、古代文獻

〔漢〕許慎著，〔清〕段玉裁注：《說文解字》，臺北：萬卷樓，2000。

〔漢〕揚雄：《法言》，北京：中華書局，1985。

〔漢〕劉向：《古烈女傳》，臺北：臺灣商務印書館。

〔唐〕虞世南：《北堂書鈔》，臺北：藝文印書館，1977。

〔唐〕歐陽詢：《藝文類聚》，臺北：文光書局，1974。

〔宋〕鄭樵：《金石略》，臺北：文華出版社，1970。

〔宋〕蘇東坡：《蘇東坡全集》，珠海：珠海出版社，1996。

〔明〕陶宗儀：《書史會要》，上海：上海書店，1984。

〔明〕董其昌：《畫禪室隨筆》，臺北：新文豐出版社，1982。

〔明〕郭宗昌：《金石史》，臺北：藝文印書館，1966。

〔清〕方若原著、今人王壯宏增補：《增補校碑隨筆》，臺北：華正書局，1985。

〔清〕王原祁：《佩文齋書畫譜》，北京：中國書店，1984。

〔清〕包世臣，祝嘉疏證：《藝舟雙楫疏證》，臺北：華正書局，1982。

〔清〕金農：《冬心先生題畫記》，臺北：學海出版社，1990。

〔清〕翁方剛：《兩漢金石記》，臺北：台聯國風出版社，1976。

〔清〕馬宗霍：《書林藻鑑》，臺北：臺灣商務印書館，1965。

〔清〕康有為著、祝嘉疏：《廣藝舟雙楫疏證》，臺北：華正書局，1985。

〔清〕張廷玉：《明史》，臺北：鼎文書局，1982。

〔清〕陳廷焯：《白雨齋詞話》，臺北：臺灣開明書店，1971。

〔清〕馮武：《書法正傳》，臺北：臺灣商務印書館，1956。

〔清〕葉昌熾：《語石》，臺北：臺灣商務印書館，1965。

〔清〕劉熙載：《藝概》，臺北：廣文書局，1964。

〔清〕劉熙載：《藝概》，臺北，華正書局，1985。

〔清〕顧藹吉：《隸辨》，北京：中華書局，2003。

二、近人著述

Giulio Carlo Argau、Maurizio Fagiolo 著，曾堉、葉劉天增譯：《藝術史學的基礎》，臺北：東大出版社，1992。

H‧沃爾夫林著，潘耀昌譯：《藝術風格學》，瀋陽：遼寧人民出版社，1987。

丁亞平：《藝術文化學》，北京：文化藝術出版社，1996。

巴東：《張大千研究》，臺北：國立歷史博物館，1996。

文化總會編：《臺灣藝術經典大系‧書法藝術卷》，臺北：藝術家，2006。

毛漢光主編：《唐代墓誌彙編附考》，臺北：中央研究院歷史語言研究所，1984。

王元軍：《六朝書法與文化》，上海：上海書畫出版社，2002。

王玉池：《王獻之書法藝術》，北京：北京體育大學出版，2002。

王振復主編：《中國美學重要文本提要》，成都：四川人民出版社，2003。

王國宏：《王羲之行書藝術》，上海：上海書店，2001。

王德育：《臺灣藝術──現代風格與文化傳承的對話》，臺北：北市美術館，2004。

王德威：《一九四九：傷痕書寫與國家文學》，香港：三聯書店，2008。

王德威：《如何現代，怎樣文學？──十九、二十世紀中文小說新論》，臺北：麥田
　　出版社，1998。

王潤華：《魯迅小說新論》，臺北：東大出版社，1992。

王曉波：《二二八真相》，臺北：海峽學術出版社，2002。

王靜芝：《書法漫談》，臺北：臺灣書店，2000。

王鎮遠：《中國書法理論史》，合肥：黃山書社，1990。

古遠清：《幾度飄零──大陸赴台文人沉浮錄》，桂林：廣西師範大學出版處，2010。

尼可拉斯‧魯曼著，張錦惠譯：《社會中的藝術》，臺北：五南書局，2009。

平山觀月著，喻建十譯：《書法藝術學》，成都：四川人民出版社，2007。

白謙慎：《傅山的世界──十七世紀中國書法的嬗變》，北京：生活‧讀書‧新知出
　　版社，2006。

朱仁夫：《中國古代書法史》，臺北：淑馨出版社，1994。

朱光潛：《談美》，臺北：業強出版社，1995。

朱書萱：《書藝真品賞析──倪元璐》，臺北：石頭出版社，2006。

朱關田：《中國書法史》，南京：江蘇教育出版社，1999。

行政院文化建設委員會編：《何謂台灣？近代臺灣美術與文化認同論文集》，臺北：
　　雄獅美術月刊社，1997。

余紹宋：《書畫書錄解題》，杭州：浙江人民出版社，1982。

吳銘能：《數風流人物──梁啟超、徐志摩、陳獨秀、雷震》，臺北：秀威資訊科技
　　出版社，2007。

吳樹平等編：《隋唐五代墓誌匯編》，天津：古籍出版社，1992。

李郁周：《書法教育論集》，臺北：廣東出版社，1980。

李郁周：《書家書跡論文集》，臺北：蕙風堂，1987。

李浴：《中國美術史綱》，臺北：華正書局，1983。

李敖:《李敖大全集》,臺北:成陽出版社,1999。

李澤厚、劉綱紀:《中國美學史》,合肥:安徽文藝出版社,1999。

杜三鑫編:《臺靜農書藝》,臺北:何創時基金會,1997。

沈尹默:《沈尹默論書叢稿》,臺北:莊嚴出版社,1997。

沈尹默:《書法藝術欣賞》,臺北:莊嚴出版社,1997。

周心慧、嚴樺:《文房四寶:筆墨紙硯》,臺北:萬卷樓出版社,1990。

周志文:《晚明學術與知識分子論叢》,臺北:大安出版社,1999。

宗白華:《美學散步》,上海:上海人民出版社,1981。

林文月:《蒙娜麗莎微笑的嘴角》,臺北:有鹿文化出版社,2009。

林文月編:《臺靜農先生紀念文集》,臺北:洪範書店,1991。

林志鈞:《帖考》,臺北:華正書局,1985。

林桶法:《一九四九大撤退》,臺北:聯經出版社,2009。

林銓居:《王孫・逸士・溥心畬》,臺北:雄獅出版社,1997。

河南省文物研究所編:《千唐誌齋藏誌》,洛陽:文物出版社,1989。

金開誠、王岳川主編:《中國書法文化大觀》,北京:北京大學出版社,1995。

金學智:《中國書法美學》,南京:江蘇文藝出版社,1994。

侯開嘉:《中國書法史新論》,上海:上海古籍出版社,2003。

姜壽田主編:《中國書法批評史》,杭州:中國美術學院出版社,1997。

姜澄清:《中國書法思想史》,鄭州:河南美術出版社,1994。

柯慶明:《2009／柯慶明:生活與書寫》,臺北:爾雅出版社,2010。

柯慶明:《現代中國文學批評論述》,臺北:大安出版社,1987。

柯慶明:《臺灣現代文學的視野》,臺北:麥田出版社,2006。

秋子:《中國上古書法史》,北京:商務印書館,2000。

胡經之、王岳川主編:《文藝學美學方法論》,北京:北京大學出版社,1994。

范文瀾:《中國通史》,北京:北京人民教育出版社,1978。

孫洵:《民國書法史》,南京:江蘇教育出版社,1998。

孫康宜著,李奭學譯:《陳子龍柳如是詩詞情緣》,臺北:允晨文化,1992。

徐復觀:《中國藝術精神》,臺北:學生書局,1966。

桂第子譯注:《宣和書譜》,長沙:湖南美術出版社,1999。

殷德儉編:《金農書畫集》,北京:中國民族攝影藝術出版社,2003。

祝嘉:《書學新論》,臺北:華正書局,1982。

祝嘉:《書學簡史》,臺北:華正書局,1990。

高尚仁:《書法藝術心理學》,臺北:遠流出版社,1993。

高居翰著,李渝譯:《中國繪畫史》,臺北:雄獅圖書股份有限公司,1984。

啟功:《啟功叢稿——論文卷》,北京:中華書局,1999。

啟功：《啟功叢稿——藝論卷》，北京：中華書局，2004。

啟功：《論書絕句》，臺北：臺灣商務印書館，1985。

國父紀念館編：《當代書畫名家作品選集》，臺北：國父紀念館，1980。

崔成宗：《郭尚先書法學研究》，臺北：文史哲出版社，2008。

崔陟、鄭紅：《篆刻》，臺北：貓頭鷹出版社，2005。

崔爾平：《歷代書法論文選續編》，上海：上海書畫出版社，1993。

張可禮：《東晉文藝綜合研究》，濟南：山東大學出版社，2001。

張同印：《隋唐墓誌書跡研究》，北京：文物出版社，2003。

張建軍、周延：《踏雪尋梅——中國梅文化探尋》，濟南：齊魯書社，2010。

張炳煌、崔成宗：《2004 台灣書法論集》，臺北：里仁書局，2005。

張順興主編：《翰墨千秋：臺灣當代書法風貌大展》，臺北：中國書法學會，2007。

從文俊：《書法史鑑》，上海：上海書畫出版社，2003。

曹天生：《中國宣紙》，北京：中國輕工業出版社，2000。

曹以松等編：《國立臺灣大學教職員書畫集》，臺北：臺灣大學，1987。

許正宗：《台灣省展書法風格四十年流變》，臺北：文津出版社，2009。

許禮平編：《臺靜農／逸興》，香港：翰墨軒出版公司，2001。

許禮平編：《臺靜農法書集（一）》，香港：翰墨軒出版公司，2001。

許禮平編：《臺靜農法書集（二）》，香港：翰墨軒出版公司，2001。

陳星平：《中國文字與篆刻藝術》，臺北：文津出版社，2005。

陳振濂：《線條的世界》，杭州：浙江大學出版社，2002。

陳振濂編：《中國書法批評史》，杭州：中國美術學院出版社，1997。

陳振濂編：《書法學》，南京：江蘇教育出版社，1992。

陳傳席：《中國繪畫理論史》，臺北：三民書局，1997。

陳漱渝：《冬季到臺北來看雨》，臺北：黎明文化出版社，2002。

陸平舟譯：《南天之虹——把二二八事件刻在板畫上的人》，臺北：人間出版社，2002。

麥青龠：《書藝珍品賞析——于右任》，臺北：石頭出版社，2006。

傅申：《書史與書蹟——傅申書法論文集（一）》，臺北：國立歷史博物館，1996。

傅申：《書史與書蹟——傅申書法論文集（二）》，臺北：國立歷史博物館，2004。

傅抱石：《中國繪畫理論》，臺北：華正書局，1988。

單志泉：《書藝珍品賞析——鄧石如》，臺北：石頭出版公司，2005。

曾慶元：《文藝學原理》，武漢：五漢大學出版社，1998。

湯大民：《中國書法簡史》，南京：江蘇古籍出版社，1999。

湯皇珍：《雲山・潑墨・張大千》，臺北：雄師出版社，1993。

舒士俊：《水墨的詩情——從傳統文人畫到現代水墨畫》，上海：復旦大學出版社，
 1998。

華人德:《歷代筆記書論彙編》,南京:江蘇教育出版社,1996。
華正人主編:《現代書法論文選》,臺北:華正書局,1990。
華正人主編:《歷代書法論文選》,臺北:華正書局,1997。
馮振凱:《歷代碑帖鑑賞》,臺北:藝術圖書公司,2000。
黃宗義:《褚遂良楷書風格研究》,臺北:蕙風堂,1999。
黃宗義:《歐陽詢書法之研究》,臺北:蕙風堂,1988。
黃俊傑編:《光復初期的臺灣:思想與文化的轉型》,臺北:國立臺灣大學出版中心,
　　2005。
黃英哲:《「去日本化」「再中國化」戰後臺灣文化重建1945-1947》,臺北:麥田出版
　　社,2007。
黃英哲編:《許壽裳——臺灣時代文集》,臺北:臺灣大學出版中心,2010。
黃惇:《中國書法史:元明卷》,南京:江蘇教育出版社,2001。
黃賓虹:《中國書畫論集》,臺北:華正書局,1986。
黃緯中:《唐代書法史研究集》,臺北:蕙風堂,1994。
黃緯中:《書史拾遺》,臺北:蘗研筆墨,2004。
楊仁愷主編:《中國書畫》,臺北:南天書局,1992。
楊義:《二十世紀中國小說與文化》,臺北:業強出版社,1993。
楊震方:《碑帖敘錄》,上海:上海古籍出版社,1982。
董學文:《文藝學的沉思》,北京:人民文學出版社,1992。
漢寶德:《漢寶德談美》,臺北:聯經出版社,2004。
熊秉明:《中國書法理論體系》,臺北:谷風出版社,1987。
臺北史博館編委會編:《臺靜農書畫紀念集》,臺北:國立歷史博物館,2001。
臺靜農:《中國文學史》,臺北:臺大出版中心,2004。
臺靜農:《地之子》,臺北:遠景出版社,1980。
臺靜農:《我與老舍與酒:臺靜農文集》,臺北:聯經書局,1992。
臺靜農:《建塔者》,臺北:遠景出版社,1990。
臺靜農:《臺靜農書藝集》,臺北:華正書局,1985。
臺靜農:《臺靜農詩集》,香港:翰墨軒出版公司,2001。
臺靜農:《靜農墨戲集》,臺北:鴻展藝術中心,1995。
臺靜農:《靜農論文集》,臺北:聯經書局,1989。
臺靜農:《龍坡雜文》,臺北:華正書局,1988。
蒲震元:《中國藝術意境論》,北京:北京大學出版社,1999。
褚靜濤:《二二八事件實錄》,臺北:海峽學術出版社,2007。
劉大杰:《中國文學發達史》,臺北:華正書局,1991。
劉小晴:《中國書學技法評注》,上海:上海書畫出版社,2002。

劉納：《論五四新文學》，杭州：浙江文藝出版社，1987。

劉紹唐主編：《民國人物小傳》，臺北：傳記文學，1984。

劉濤：《中國書法史——魏晉南北朝卷》，南京：江蘇教育出版社，2002。

樂蘅軍：《意志與命運——中國古典小說世界觀綜論》，臺北：大安出版社，1992。

歐陽中石：《書法與中國文化》，北京：人民出版社，2000。

潘公凱等：《插圖本中國繪畫史》，上海：上海古籍出版社，2001。

潘伯鷹：《中國書法簡論》，臺北：華正書局，1989。

蔡崇名：《書法及其教學研究》，臺北：華正書局，1996。

蔡源煌：《海峽兩岸小說的風貌》，臺北：雅典出版社，1989。

蔣文光：《中國書法史》，臺北：文津出版社，1993。

蔣夢麟：《書法探源》，臺北：世界書局，1962。

鄭峰明：《褚遂良書學之研究》，臺北：文史哲出版社，1989。

鄭振鐸：《插圖本中國文學史》，香港：商務印書館，1965。

鄭惠美：《漢簡文字的書法研究》，臺北：國立故宮博物院，1984。

鄭曉華：《古典書學淺探》，北京：社會科學文獻出版社，1999。

鄭曉華：《書法藝術欣賞》，臺北：五南書局，2002。

盧廷清：《沉鬱‧勁拔‧臺靜農》，臺北：雄獅出版社，2001。

盧廷清：《臺靜農的書法藝術》，臺北：蕙風堂，1998。

盧輔聖：《書法生態論》，上海：上海書畫出版社，2003。

蕭元：《中國書法五千年》，北京：東方出版社，2006。

蕭元：《書法美學史》，長沙：湖南美術出版社，1990。

蕭鳳嫻：《民國學者文論研究》，臺北：大安出版社，2009。

賴非：《書法環境——類型學》，北京：文物出版社，2003。

戴寶村著，林呈蓉譯：《簡明臺灣史》，南投：臺灣文獻館，2007。

謝明陽：《明遺民的「怨」「群」詩學精神——從覺浪道盛到方以智、錢澄之》，臺北：大安出版社，2004。

藍鐵、鄭朝：《中國書法的藝術與技巧》，北京：中國青年出版社，2004。

顏崑陽：《莊子藝術精神》，臺北：華正書局，1985。

羅聯添：《臺靜農先生學術藝文編年考釋》，臺北：學生書局，2009。

龔鵬程：《文學與美學》，臺北：業強出版社，1987。

龔鵬程：《唐代思潮》，宜蘭：佛光人文會學院，2001。

龔鵬程：《晚明思潮》，北京：商務印書館，2005。

郭沫若翻譯：《美術考古一世紀》，上海：新藝文出版社，1954。

張舜徽：《清代揚州學記》，上海：上海人民美術出版社，1962。

錢穆：《中國近三百年學術史》，北京：中華書局，1986。

薛永年：《揚州八怪考辨集》，南京：江蘇美術出版社，1992。

林秀薇：《揚州畫派》。臺北：藝術圖書公司，1985。

蔣華：《揚州八怪傳略》。臺北：蕙風堂，1995。

三、碑帖

《中國法書選 3──石門頌》，東京：二玄社，1989。

《中國法書選 4──乙瑛碑》，東京：二玄社，1989。

《中國法書選 5──禮器碑》，東京：二玄社，1987。

《中國法書選 6──史晨前碑／史晨後碑》，東京：二玄社，1989。

《中國法書選 8──曹全碑》，東京：二玄社，1988。

《中國法書選 9──張遷碑》，東京：二玄社，1990。

《中國法書選 12 王羲之尺牘集　上》，東京：二玄社，1990。

《中國法書選 13 王羲之尺牘集　下》，東京：二玄社，1990。

《中國法書選 19──爨寶子碑／爨龍顏碑》，東京：二玄社，1989。

《中國法書選 20──龍門二十品　上》，東京：二玄社，1990。

《中國法書選 21──龍門二十品　下》，東京：二玄社，1990。

《中國法書選 22──鄭羲下碑》，東京：二玄社，1990。

《中國法書選 23──張猛龍碑》，東京：二玄社，1990。

《中國法書選 29──皇甫誕碑》，東京：二玄社，1989。

《中國法書選 30──化度寺碑／溫彥博碑》，東京：二玄社，1988。

《中國法書選 31──九成宮醴泉銘》，東京：二玄社，1987。

《中國法書選 32──孔子廟堂碑》，東京：二玄社，1988。

《中國法書選 34──雁塔聖教序》，東京：二玄社，1987。

《中國法書選 35──褚遂良法帖集》，東京：二玄社，1989。

《中國法書選 48──米芾集》，東京：二玄社，1988。

《中國法書選 49──趙孟頫集》，東京：二玄社，1989。

《中國法書選 54──倪元璐集》，東京：二玄社，1990。

《中國法書選 55──傅山集》，東京：二玄社，1989。

《中國法書選 56──鄧石如集》，東京：二玄社，1990。

《中國法書選 59──趙之謙集》，東京：二玄社，1996。

《歷代法書選輯 6──西嶽華山廟碑》，臺北：大眾書局，1987。

四、學位論文

王國良:《魏晉南北朝志怪小說研究》,臺北:東吳大學中國文學研究所博士論文,
　　1983。
利佳龍:《臺靜農書法之研究》,臺北:中國文化大學藝術研究所碩士論文,1998。
吳國豪:《晚明文人的書法生活》,臺北:私立中國文化大學史學研究所博士論文,
　　2007。
胡順展:《溥儒書法研究》,高雄:國立高雄師範大學國文教學所碩士論文,2008。
高明一:《積古煥發——阮元(1765-1849)對「金石學」的推動與相關影響》,臺北:
　　臺灣大學藝術史研究所博士論文,2010。
張清河:《龍門二十品及其書法風格探析—兼論其在隸楷變易中的承啟地位》,臺北:
　　市立師範學院視覺藝術研究所碩士論文,2003。
陳玉玲:《沈尹默文學及書法藝術之研究》,臺北:私立淡江大學中國文學研究所碩
　　士論文,1992。
陳宜均:《漢魏兩晉時期中國書法形象論之研究》,臺北:私立淡江大學中國文學研
　　究所博士論文,2009。
陳姝蓓:《五四以來幾部重要的中國文學史研究》,臺北:臺灣大學中國文學研究所
　　碩士論文,2009。
陳欽忠:《唐代書風衍嬗之研究》,臺北:國立政治大學中國文學研究所博士論文,
　　1990。
陳麗紅:《尹灣漢墓簡牘文字及書法研究》,高雄:國立高雄師範大學國文學系博士
　　論文,2002。
麥鳳秋:《臺灣地區三百年來書法風格之遞嬗》,臺北:私立中國文化大學藝術研究
　　所碩士論文,1988。
黃世錦:《清代金石學對書法的影響》,臺北:臺灣大學中國文學研究所博士論文,
　　2009。
黃志煌:《董其昌書學思想及其書法藝術研究》,高雄:國立高雄師範大學國文學系
　　博士論文,2008。
黃緯中:《唐代書法社會研究》,臺北:私立中國文化大學中國文學研究所博士論文,
　　1993。
廖學隆:《蘇軾書法藝術研究》,臺北:國立臺灣師範大學國文學系博士論文,2005。
蔡舜寧:《米芾之書學思想與書法藝術研究》,高雄:國立高雄師範大學國文學系博
　　士論文,2001。
盧毓騏:《黃道周與倪元璐行草書比較研究》,高雄:國立高雄師範大學國文學系碩
　　士論文,2008。

附錄：臺靜農綜合年表

凡例

一、本表以 1946 年為界，分為來臺前與來臺後兩個階段。來臺前（表一）分為「生平經歷」與「藝文創作／學術研究」兩欄。來臺後（表二）分為「生平經歷」、「文學創作／學術研究」與「書畫印藝術」三欄。

二、本表以秦賢次〈臺靜農年表〉為底本進行增補。

三、本表參照羅聯添《臺靜農先生學術藝文編年考釋》，進行整理。

四、本表所參閱之臺靜農著作：

臺靜農：《地之子》，臺北：遠景出版社，1980。

臺靜農：《龍坡雜文》，臺北：華正書局，1988。

臺靜農：《靜農論文集》，臺北：聯經書局，1989。

臺靜農：《建塔者》，臺北：遠景出版社，1990。

臺靜農：《我與老舍與酒：臺靜農文集》，臺北：聯經書局，1992。

臺靜農：《臺靜農詩集》，香港：翰墨軒，2001。

臺靜農：《中國文學史》，臺北：臺大出版中心，2004。

五、本表所參閱之臺靜農書畫集：

林文月、郭豫倫編：《靜農書藝集》，臺北：華正書局，1985。

曹以松等編：《國立臺灣大學教職員書畫集》，臺北：臺灣大學，1987。

林文月、郭豫倫編：《靜農墨戲集》，臺北：鴻展藝術中心，1995。

杜三鑫編：《臺靜農書藝》，臺北：何創時基金會，1997。

臺北史博館編委會編：《臺靜農書畫紀念集》，臺北：歷史博物館，2001。

許禮平編：《臺靜農法書集（一）》，香港：翰墨軒出版公司，2001。

許禮平編：《臺靜農法書集（二）》，香港：翰墨軒出版公司，2001。

許禮平編：《臺靜農／逸興》，香港：翰墨軒出版公司，2001。

表一、臺靜農來臺前年表（1902-1946）

西元 干支 歲數	生平經歷	藝文創作／學術研究
1902 壬寅 1	• 十一月二十三日（陰曆十月二十四日）生於安徽省霍立縣葉家集鎮。原名傳嚴，乳名松子，學名敬六，初字進努，號孟威；進北京大學時，改名靜農，改字伯簡，晚號靜者；筆名有青曲、孔嘉、聞超、釋耒、白簡、龍坡居民、歇腳盦行者、龍坡里小民等；室名有歇腳盦、龍坡丈室、龍坡精舍。父親名兆基，字佛岑，清末畢業於天津北洋法政專門學堂，母親姓樊，有子女五人，先生居長，二弟傳澤，三弟傳鼎（早逝），大妹傳欣，二妹傳鳳。	
1910 庚戌 9	• 入私塾受啟蒙教育，前後四年。	
1914 甲寅 13	• 春，入鎮上新創辦的民強小學甲班肄業，同學有韋崇文（素園）、韋崇武（叢蕪）、李繼業（霽野）、張貽良（目寒）、臺貽名（一谷）等。校長臺階仁（介人）教修身，韋鳳章教歷史，盡是何棟伍教國文與地理，秀才董卓堂教孟子。	• 開始接觸嚴復所譯的西學著作。
1915 乙卯 14		• 開始學習書法，初學《華山碑》、顏真卿《麻姑仙壇記》。《靜農書藝集序》：「爾時臨摹，雖差勝童子描紅，然興趣已培育於此矣。」
1916 丙辰 15		
1917 丁巳 16		
1918 戊午 17		
1919 己未 18	• 五月四日，五四運動。 • 夏，與李霽野同明強小學畢業。（案：《編年》記此事為 1918 年，頁 62。） • 秋，靜農考入湖北省立漢口大華中學；霽野考入安徽阜陽第三師範學校。時中學仍為舊制，需肄業四年；師範則需肄業五年。	

1920 庚申 19		
1921 辛酉 20	・春，與李霽野、韋叢蕪等在武昌阜陽兩地求學的前明強小學同學合力在武漢創辦《新淮潮》雜誌，提倡白話文，鼓吹新文化運動，前後僅出版兩期。（案：臺大中文系網頁記此事為 1919 年。）	
1922 壬戌 21	・春，漢口中學鬧風潮，臺靜農因而離校。由漢口經南京時，結識魯彥。 ・六月初，在北京與魯彥加入由黨家斌、林如稷、章衣萍、程仰之等發起成立的「明天社」，這是五四以來第三個全國性文學社團，社員共十八人，活動時間約三年之久。（案：《編年》記此事為九月初，頁 69。） ・九月，考取北京大學旁聽生資格，與董作賓同在國文系旁聽。	・一月二十三日，處女作新詩〈寶刀〉，載上海《民國日報・覺悟》，署名靜農。（案：《編年考釋》記此事為一月二十二日，頁 68。）
1923 癸亥 22	・　　五月十四日，北大研究所國學門新成立「風俗調查會」，由哲學系教授張競生任會長，臺靜農任事物員，負責管理會務。	・　　十月七日，寫成〈負傷的鳥〉，署名青曲。（案：《編年》收錄臺傳馨、樂蘅軍、夏明釗等諸位學者對此篇小說之評述。頁 71-73。）
1924 甲子 23	・春，六弟在家鄉病逝，年僅五歲。 ・八月，臺靜農與于韻閒女士結婚。 ・本年，臺靜農、常惠、莊尚嚴先後進入研究所國學門為研究生，一邊進修，一邊工作，靜農在國學門研究，前後有三年之久。	・四月一日，新詩〈寄墓中的思永〉，載北京《晨報・文學旬刊》。 ・七月二十五日，第一篇小說〈負傷的鳥〉，載上海《東方雜誌》半月刊二十一卷十四期，署名青曲。小說完稿於一九二三年十月。 ・八月，小說〈途中〉刊於上海《小說月報》第十五卷八期。 ・八月底，應《歌謠週刊》主編常惠之約請，回故鄉半年，總共輯錄到歌謠約兩千多首。其中有兒歌，有關於社會生活的歌，而首先抄錄成功的六百首都是情歌。
1925 乙丑 24	・一月底二月初，在春節過後，由故鄉回到北京。 ・同月二十七日，經由小學同學張目寒（時就讀於北京世界語專門學校）介紹，初識魯迅。此後兩人關係密切，友誼深厚，來往信函目前經保存收錄於《魯迅全集》中有四十三封。 ・八月三十日，魯迅、李霽野、韋素園、韋叢蕪、曹靖華與臺靜農等六人在北京成立文學社團「未名社」。「未名社」存在時間約七年半，除先後發行過《莽原》及《未名》兩半月刊外，也出版了《未名叢刊》及《未名新	・一月十九日，論文〈山歌原始之傳說〉，載於北京《語絲週刊》第十期。 ・四月五日，將前所輯錄的歌謠初編為〈淮南民歌第一輯〉，在北大《歌謠周刊》從八十五期開始登載，其後續登於八十七、八十八、九十一、九十二各期，共收一一三首。 ・五月八日，小說〈死者〉刊於北京《京報・莽原週刊》第三期。 ・五月二十四日，諷刺北京女師大校長楊蔭榆之散文〈壓迫同性之卑劣手段〉，載北京《京報副刊》一五八期。

	集》兩種叢書共二十多冊。 • 本年於北京初識鄭騫。	• 六月二十八日，論文〈至《淮南民歌》的讀者〉載北京《歌謠週刊》九十七期。 • 六月二十三日，〈鐵柵之外〉刊於《京報·莽原週刊》第十期。 • 八月二十四日，小說〈懊悔〉載北京《語絲週刊》四十一期。 • 十一月四日、十二月二日，輯錄之〈淮南民歌〉，續登於北京《北京大學研究所國學門週刊》第四及第八期共收五十四首。
1926 丙寅 25		• 二月二十五日，散文〈奠六弟〉，北京《莽原》半月刊第四期。 • 三月十日，散文〈夢的記言〉刊於北京《莽原》半月刊第五期。 • 四月十日、十五日，散文〈人獸觀〉，載魯迅主編的北京《國民新報副刊》乙種第四十九及五十一期。 • 七月，編輯之《關於魯迅及其著作》一書，由北京未名社出版部初版。本書輯有一九二三至二六年間全國主要報刊所載對於魯迅的評論、感想和訪問記共十二篇，是新文學運動以來第一本評論魯迅的論集。 • 九月二十五日，小說〈天二哥〉，載北京《莽原》半月刊第十八期。 • 十月十日，散文〈病中漫語〉，再北京《莽原》半月刊二十期。
1927 丁卯 26	• 八月，由研究所國學門導師劉半農的汲引，臺靜農初入杏壇，任北京私立中法大學服爾德學院（即文學院）中國文學系講師，講授歷代文選。 • 九月，瑞典考古學家斯文赫定與劉半農商議，擬提名魯迅為諾貝爾文學獎候選人。為此，半農托臺靜農致書魯迅，徵詢其意見，後為魯迅所婉拒。 • 本年，長女純懿出生。	• 一月十日，小說〈紅燈〉，載北京《莽原》半月刊二卷一期。 • 一月二十日，輯錄之〈淮南情歌三輯〉，在上海出版的《北京大學研究所國學門月刊》一卷四期上開始登載，其後於同年二月二十日、九月二十日、十一月二十日續登於五期、六期以及七、八期合刊上。 • 一月二十五日，新詩〈因為我是愛你〉、〈請你〉，同載北京《莽原》半月刊二卷二期。 • 二月十日，小說〈新墳〉，載北京《莽原》半月刊二卷三期。 • 二月二十五日，小說〈燭焰〉，載北京《莽原》半月刊二卷四期。 • 三月二十五日，小說〈棄嬰〉，載北京《莽原》半月刊二卷六期。 • 四月十日，小說〈苦杯〉，載北京《莽原》半月刊二卷七期。 • 五月二十五日，小說〈兒子〉，載北京《莽原》半月刊二卷九期。 • 六月，論文〈宋初詞人〉，載上海《小說月

		報》第十七卷號外《中國文學研究》上。《小說月報》係「文學研究會」的機關刊物，但臺靜農並非該會會員。又，本文完稿於一九二四年四月，大約是臺靜農向研究所國學門申請為研究生時所提出的研究綱要。 ・六月十日，小說〈拜堂〉，載北京《莽原》半月刊二卷十期。 ・七月二十五日，小說〈吳老爹〉，載北京《莽原》半月刊二卷十四期。 ・八月二十五日，小說〈為彼所求〉，載北京《莽原》半月刊二卷十六期。 ・十月二十五日，小說〈蚯蚓們〉，載北京《莽原》半月刊二卷二十期。 ・十二月二十五日，小說〈負傷者〉，載北京《莽原》半月刊二卷二十三、二十四期合刊。
1928 戊辰 27	・四月七日，未名社因出版托洛斯基所著《文學與革命》中譯本，遭北京當局查封，社員三人被捕，其中臺靜農遭羈押五十天。 ・六月五日，在奉系軍閥退出北京後，沈兼士、陳垣、馬衡、劉半農、徐玉森、周肇祥（養庵）以及臺靜農、常維鈞、莊尚嚴等發起成立「北京文物臨時維護會」。 ・本年，仍任職中法大學。	・一月十日，小說〈建塔者〉，載北京《未名半月刊》創刊號。 ・二月十日，小說〈昨夜〉，載北京《未名半月刊》一卷三期。 ・二月二十五日，小說〈春夜的幽靈〉，載北京《未名半月刊》一卷四期。 ・三月十日，小說〈人彘〉，載北京《未名半月刊》一卷五期，署名青曲。 ・四、五月間，作〈獄中見落花〉。 ・十一月，第一本短篇小說集《地之子》，由北平未名出版部出版，列為《未名新集》之三，收〈我的鄰居〉、〈天二哥〉、〈紅燈〉、〈棄嬰〉、〈新墳〉、〈燭焰〉、〈苦杯〉、〈兒子〉、〈拜堂〉、〈吳老爹〉、〈為彼所求〉、〈蚯蚓們〉、〈負傷者〉、〈白薔薇〉等小說十四篇。
1929 己巳 28	・八月，臺靜農遊中法大學轉任新成立的私立輔仁大學國文系講師。期間先後三年半。執教輔仁大學期間，臺靜農亦曾兼在北平私立郁文大學任教。	・三月十日，新詩〈獄中見落花〉，載北平《未名半月刊》二卷五期。 ・三月二十五日，新詩〈獄中草〉，載北平《未名半月刊》二卷六期。

1930 庚午 29	・九月十八日，「中國左翼作家聯盟北方分盟」在北平大學法學院禮堂成立，臺靜農為發起人之一。	・八月，第二本短篇小說集《建塔者》，由北平未名社出版部初版，列為《未名新集》之六，收〈建塔者〉、〈昨夜〉、〈死室的彗星〉、〈歷史的病輪〉、〈遺簡〉、〈鐵窗外〉、〈春夜的幽靈〉、〈人彘〉、〈被飢餓燃燒的人們〉、〈井〉等小說十篇。 ・本年作〈題墨筆牡丹〉、〈題畫〉二詩。
1931 辛未 30	・八月，臺靜農在輔仁大學由講師升任副教授兼校長秘書，迄翌年十二月因政治因素被迫離校為止。 ・九月十八日，日本侵略東北，是為九一八事變。	・夏，參加莊嚴發起之「圓臺印社」。
1932 壬申 31	・十一月二十二日，魯迅因母病前於十三日回北平省親。本日下午，由臺靜農陪同前往北京大學第二院演講〈幫忙文學與幫閒文學〉，再往輔仁大學演講〈今春的兩種感想〉。 ・十一月二十五日，晚，魯迅在臺靜農家會見北平左聯、劇聯、教聯、社聯和文總的負責人，共二、三十人。 ・十二月十二日，當天臺靜農與李霽野聯名保釋因共黨嫌疑被帶捕繫獄已逾百日的河北省立女子師範學院出版部主任孔若君（另境，作家茅盾之妻舅）。是晚，臺靜農在其北平寓所遭北平市公安局以共黨嫌疑逮捕入獄十多天。 ・十二月下旬，臺靜農無罪獲釋後，被迫辭去輔仁教職，回故鄉小住。	・啟功言此時臺靜農行書瘦勁，並不多似古代某家某派，完全是學者的行書。見啟功〈談靜農書藝集〉，《啟功叢稿・題跋卷》，頁 365-366。
1933 癸酉 32	・初春，長子病死。 ・春，臺靜農由啟功陪同進北京恭王府見溥儒。 ・八月，臺靜農轉任國立北平女子文理學院文史系國文組講師一年，講授中國小說史。	
1934 甲戌 33	・七月二十六日，臺靜農又因「共黨嫌疑」與其同事范文瀾遭北平憲兵隊逮捕，隨後又解送至南京警備司令部囚禁。 ・本年，次女純行出生。	
1935 乙亥 34	・八月，經由胡適之介紹，臺靜農前往私立廈門大學，擔任文學院中國文學系教授一年，講授中國文學史及文學、聲韻學。	・從本年開始至 1937 年，任教廈大、山大期間，編寫《中國文學史方法論》。
1936 丙子 35	・四月，廈大因經費嚴重不足，緊縮編制，將中文系與外文系合併為文學系，由周辨明擔任系主任，臺靜農任教至七月後即辭職北上。 ・八月，前往青島，擔任國立山東大學及私立	・九月十九日，論文〈從「杵歌」說到歌謠的起源〉，載北平《歌謠週刊》二卷十六期。 ・十月，為上海北新書局出版的《擇偶的藝術》一書作序，作者陳夢韶，係本年六月自教育系畢業的學生。

	齊魯大學中文系教授一年，講授詩經、中國文學史及歷代文選等。任教山大時，同事有施畸（天侔）、老舍等，學生有徐中玉等。 • 本年，魯迅逝世。	
1937 丁丑 36	• 七月四日，臺靜農由青島回北平過暑假。三天後抗日戰爭爆發。 • 八月，臺靜農經由天津南下回家鄉避難。	• 三月二十五日，小說〈登場人物〉，載上海由胡風主編的《工作與學習叢刊》第二輯《原野》上，署名孔嘉。
1938 戊寅 37	• 秋，臺靜農一家由家鄉輾轉逃難到四川，初寄居江津縣白沙鎮柳馬崗鄧雙康別墅兩年，偶以寫作貼補家用。 • 十月十九日，「中華全國文藝界抗敵協會」（簡稱「文協」）在重慶舉行魯迅逝世二年紀念會臺靜農應邀在會中作〈魯迅先生的一生〉之報告。	• 秋，作詩〈誰使〉，《白沙草》。 • 十月八日，作詩〈丙寅中秋〉，《白沙草》。 • 十月，作詩〈記秋夢鑫貴陽〉，《白紗草》。 • 十月十九日，於老舍主持之「魯迅逝世二週年紀念會」發表〈魯迅先生的一生〉，十日後刊於《抗戰文藝》月刊二卷八期。 • 十一月二十五日，散文〈記張大千〉，載重慶《時事新報·青光》副刊。 • 十二月十八日，小說〈大時代的小故事〉，載重慶《文摘戰時旬刊》第三十九期。
1939 己卯 38	• 四月九日，「文協」在重慶舉行年會，並改選二屆理事，臺靜農當選為候補理事。 • 七月，擔任國立編譯館專任編譯。時國立編譯館為避空難，四月由重慶遷移江津白沙，館長由化學家陳可忠擔任。臺靜農應邀於七月先任編譯，一九四一年七月升編審，一九四二年十月辭職他去。	• 一月二十一日，散文〈談"倭寇底直系子孫"〉載重慶《抗戰文藝》週刊三卷五、六期合刊。 • 一月二十八日，散文〈國際的戰友〉，載重慶《抗戰文藝》週刊三卷七期。 • 二月五日，小說〈被侵蝕者〉，載重慶《全民抗戰》五日刊第五十二期。 • 二月二十一日，小說〈電報〉，載重慶《文摘戰時旬刊》第四十四、四十五期合刊。 • 四月二十五日，小說〈么武〉，載重慶《抗戰文藝》半月刊四卷二期。 • 八月二十五日，散文〈士大夫好為人奴〉，載上海《現實》半月刊第三期。 • 十月一日，散文〈魯迅眼中的汪精衛〉，再崇慶《中蘇文化》月刊四卷三期署名聞超。 • 十一月十五日，論文〈魯迅先生整理中國古文學之成績〉，載重慶《理論與現實》季刊一卷三期，署名孔嘉。
1940 庚辰 39	• 四月，由柳馬崗遷居江津縣東門外中國銀行宿舍。 • 十二月，再度遷居江津縣大西門外正街延陵別墅內。 • 本年，仍任職國立編譯館。	• 一月二十九日，散文〈填平恥辱的創傷〉，載香港《星島日報·星座副刊》四八九號。 • 三至十一月，散文〈歷史之重演〉、〈秀才〉、〈關於販賣牲口〉、〈關於買賣婦女〉、〈瞻烏仰止於誰之屋〉，劇本〈出版老爺〉等文，先後載重慶之《新蜀道·蜀道副刊》、《七月》月刊等報刊，署名或為聞超，或為釋丰，或為孔嘉。 • 三至十一月，論文〈跋後漢兩碑文〉、〈記錢牧齋遺事〉，先後載重慶之《新蜀道·蜀

		道副刊》、《七月》月刊等報刊。 • 十月二、三日，致函陳獨秀，並寄自作《晚明講史》及陳作《史表補文》。 • 十月十四日，陳獨秀來函建議《晚明講史》改為《明末亡國史》。
1941 辛巳 40	• 本年，三子益公出生。（應為第五子） • 本年，仍任職國立編譯館。 • 在胡小石處見倪元璐書法影本。	• 三月二十日，論文〈讀《日知錄校記》〉，載重慶《抗戰文藝》月刊七卷二、三期合刊，署名孔嘉。 • 六月十六日，論文〈關於《西遊記》江流僧本事〉，載重慶《文史雜誌》月刊一卷六期。 • 秋，作詩〈泥塗〉。 • 讀《史記·留侯世家》，作札記〈黃石老人〉，見《遺稿》頁154-156。 • 撰〈談木簡書〉、〈簡牘用之於政府文書〉、〈帛書〉、〈紙書〉，見《遺稿》頁157-164。 • 撰〈談漢代美術字〉，見《遺稿》頁165-167。 • 撰〈西漢簡書史徵〉，收入《靜農論文集》。 • 本年，臨金農墨梅，見《靜農墨戲集》，頁35。
1942 壬午 41	• 一月，國立編譯館修正組織條例，擴大編制，由教育部長陳立夫兼任館長，陳可忠改任副館長。 • 八月，國立編譯館再遷巴縣北碚。 • 十月底，辭國立編譯館編審職。 • 十一月，應白沙國立女子師範學院國文系主任胡小石邀請，擔任國文系教授，講授歷代文選、各體文習作、中國文學史等課程。同時，並移居新橋白蒼山上之學院宿舍。	• 四月五日，散文〈讀知堂老人的《瓜豆集》〉，載重慶《文壇》半月刊一卷二期，署名孔嘉。 • 六月十五日，散文〈老人的胡鬧〉，載重慶《抗戰文藝》月刊七卷六期，署名孔嘉。所稱老人，指的是落水漢奸知堂老人周作人。 • 秋，作詩〈夜行〉、〈深秋〉。 • 九月二十七日，編雙鉤臨摹王鐸〈杜詩〉帖、張旭狂草〈肚痛〉帖、顏真卿〈裴將軍詩〉帖、倪元璐〈題畫詩冊〉四種為《雙鉤叢帖》。現藏於臺大圖書館。
1943 癸未 42	• 七月一日，獲頒教授證書。 • 任職於白沙女師院期間，曾與胡小石、魏建功……等舉辦過一次書畫聯展。見臺益堅〈身處艱難氣若虹〉，《名家翰墨》33期，頁101。	• 四月，作詩〈遊李花谷〉。 • 五、六月，作詩〈夏日山居〉。 • 九月三十日，論文〈南宋小報〉，載重慶《東方雜誌》半月刊三十九卷十四期。 • 本年撰《梁啓超學術簡表》，見《遺稿》，頁233-265。 • 本年撰王國維事蹟及學術編年，見《遺稿》，頁268。
1944 甲申 43	• 三月，李霽野來校，任英語系主任。 • 秋，女師院增設國與專修科，由魏建功兼任係主任。 • 秋末，舒蕪來校，任國文系副教授，與臺靜農極為相得。	• 九月，散文〈我與老舍與酒〉，載重慶《抗戰文藝》月刊九卷三、四期合刊。 • 秋，作詩〈孤憤〉。 • 作詩〈寄兼士師重慶〉，此詩三十四句，一百七十言。

	・本年前後，張大千自敦煌莫高窟臨古代壁畫回四川，看到臺靜農用倪元璐體寫給張目寒的書信，遂令學生雙鉤倪書〈體秋〉贈臺靜農。		
1945 乙酉 44	・八月，臺靜農繼黃淬伯兼任師院國文系主任。 ・八月十四日，對日抗戰勝利，日本正式投降。	・春，作詩〈無題〉。 ・秋，作詩〈去住〉。 ・十二月十五日，作詩〈迎神曲〉，奉美國特使馬歇爾來華，欲調停國共關係，國府要員紛往迎接。 ・作詩〈暑江岸行〉。 ・作論文〈南宋人體犧牲祭〉，載江津國立女子師範學院，《學術集刊》第一期。	
1946 丙戌 45	・二月下旬，女師院因復員遷校問題，發生二次罷課風潮，被教育部下令解散，並新命伍俶薰（叔薰）為「院務整理委員會」主委，從事接收整理。 ・五月一日，女師院移至重慶九龍坡交通大學舊址復課。臺靜農辭職抗議教育部處理失當，搬離學校宿舍，仍舊滯居白蒼山上，洽接新的工作職務。 ・秋初，臺靜農由於好友魏建功的推薦，接獲國立臺灣大學聘書，乃由白沙前往重慶，等候搭船往上海再轉臺灣。	・一月，作詩〈已酉歲暮〉。 ・二月二十六日，作詩〈丙戌元宵有人談近事奮筆書之〉。 ・五月，作詩〈典衣〉。 ・五、六月，作《葉廣度詩集》序。 ・十月十八日，論文〈黨錮史話〉，載上海《希望》月刊二卷四期。	

表二、臺靜農來臺後年表（1946-1990）

西元 干支 歲數	生平經歷	文學創作／學術研究	書畫印藝術
1946 丙戌 45	・十月，臺靜農抵臺，開始任教臺灣大學中文系，迄一九七三年退休為止，前後計二十七年。 ・十二月十八日，配住昭和町 511 宿舍，即日後臺北市大安區龍坡里九鄰溫州街十八巷六號臺大宿舍，日式木屋。命名為「歇腳盦」。	・抵臺後，作詩〈寄秋弟〉一名〈憂患〉，收入《臺靜農詩集》。	

1947 丁亥 46	• 二二八事件爆發。 • 五月中旬，前臺灣省編譯館館長許壽裳應臺大教務長戴運軌（伸甫）邀請，擔任臺大中文系首任系主任。 • 六月，魏建功（時任臺灣省國語推行委員會主任委員）來臺大，任中文系教授；李霽野亦來，任共同科教授，後專任外文系教授。 • 九月，喬大壯來任中文系教授。	• 五月，著成〈兩漢樂舞考〉，收入《靜農論文集》。 • 八月，作〈屈原《天問篇》體制別解〉，九月一日載臺北《臺灣文化》月刊二卷六期。收入《靜農論文集》。 • 十月，作〈談酒〉，十一月一日，載臺北《臺灣文化》月刊二卷六期，收入《龍坡雜文》。	• 為臺大哲學系范壽康教授刻姓名印章。見《臺大書畫集》，頁 162。
1948 戊子 47	• 二月十八日，許壽裳於深夜在其寓所為人刺殺。 • 二月，喬大壯繼任臺大中文系系主任。 • 四月，臺大中文系副教授李何林因許壽裳被害事，憤而離臺。 • 五月下旬，喬大壯離臺回滬，旋於七月三日自沉蘇州河中，年五十七歲。案：據臺靜農詩文記載，喬氏系於七月初赴蘇州自沉於梅村河，非上海蘇州河。參《編年》，頁 433。 • 六月，臺大局部改組，新任校長為莊長恭，教務長為我國現代著名的喜劇作家兼物理學家丁西林，文學院長為沈剛伯。	• 一月一日，論文《〈古小說鉤沉〉解題》，載臺北《臺灣文化》月刊三卷一期。 • 四月一日，論文〈從「杵歌」說到歌謠的起源〉，載臺北《創作月刊》創刊號，收入《靜農論文集》。 • 四月，作追悼許壽裳遇害之散文〈追思〉，五月刊於臺北《臺灣文化》月刊三卷四期《悼念許壽裳先生專號》，以及上海《中國作家》月刊一券三期，收入《臺靜農文集》。 • 接臺大系主任後，撰〈中國文學系的使命〉，收入《輯存遺稿》，頁 197-203。	• 書陳大樽詩一首，寄廣西桂林師範學院方重禹，行書條幅，見《臺靜農法書集》（一），頁 10。（案：此作頓挫筆法尚不明顯，但有強烈的傾側筆勢。）

	・八月，臺靜農代理臺大中文系系主任，十一月，正式受聘為中文系第三任系主任，迄一九六八年七月止，任期長達二十年，為臺大中文系奠定了最踏實的基礎，也培養了無數的優秀人才。 ・冬，傅斯年接任臺大校長。		
1949 己丑 48	・十月，溥心畬應聘為師範學院藝術系教授。 ・十月，在臺大外文系主任英千里辦公室與溥心畬相見，一同參觀中文系圖書室。 ・十二月二十七日，國民政府遷都臺北。		・為臺大醫學院病理學葉曙教授刻姓名印章一方，見《臺大書畫集》，頁163。 ・十月七日，畫直幅老松贈成都綽裕，見《輯存遺稿》，頁44。
1950 庚寅 49	・八月，與戴君仁、夏德儀赴北投訪張雪門，未遇。 ・十二月二十一日，臺大校長傅斯年逝世，三十一日於臺大法學院禮堂舉行追悼會，臺靜農為臺大同仁作祭文。又以個人名義作輓聯。	・六月，論文〈兩漢樂舞考〉，載臺灣大學《文史哲學報》第一期，收入《靜農論文集》。 ・八月十五日，論文〈記四川江津縣地卷〉，載臺北《大陸雜誌》一卷三期，收入《靜農論文集》。 ・八至九月，論文〈記孤本《解金貂》與《溫柔鄉》兩傳奇的內容與結構〉，載臺北《大陸雜誌》半月刊一卷四期、五期，收入《靜農論文集》。 ・十一月十五日，論文〈談寫經生〉，載臺北《大陸雜誌》半月刊一卷九期，收入《靜農論文集》。 ・十一月三十日，論文〈冥婚〉，載臺北《大陸雜誌》半月刊一卷十期，收入《靜農論文集》。	・為溥心畬刻四印，二方為名字，另二方為「義熙甲子」、「逸民之懷」。

1951 辛卯 50	・八月，張大千自香港來臺旅遊，隨身攜帶大風堂三寶：顧閎中〈韓熙載夜宴圖〉、董源〈瀟湘圖〉、黃山谷〈張大同手卷〉。 ・九月，張大千擬去日本，張目寒建議將大風堂三寶暫存臺靜農家。十一月，張大千取回三寶。 ・十二月二日，沈尹默於香港《大公報》發表〈胡適這個人〉，說胡適不滿沈未支持其擔任北大教務長，而沈尹默反對胡適有意包辦《新青年》雜誌。 ・臺靜農受臺灣文學團體指責為「左派同路人」。見八十七年九月二十一日《聯合報》副刊。	・五月，論文〈中國文學由語文分離形成的兩大主流〉，載臺北《大陸雜誌》半月刊二卷九期、十期，收入《靜農論文集》。 ・十二月二十一日，散文〈祭傳孟真文〉，載臺北《中央日報》第一版。	・三月，為臺大新任校長錢思亮刻姓名印一方，見《臺大書畫集》，頁 161。
1952 壬辰 51	・胡適在美國紐約寫日記，指責沈尹默為小人。 ・本年林文月入學臺大中文系。	・九月三十日，論文〈論兩漢散文的演變〉，載臺北《大陸雜誌》半月刊五卷六期。 ・作〈記《銀論》一書〉，收入《龍坡雜文》。	
1953 癸巳 52	・莊嚴次子莊因考上臺大法律系，後轉入中文系成為臺靜農的學生。		
1954 甲午 53	・十二月，張大千自繪《花卉冊頁》贈臺靜農。	・十二月教育部大學用書編輯委員會邀請臺靜農撰寫中國文學史。	

1955 乙未 54	· 七月，董作賓以甲骨文書沈兼士聯文贈臺靜農。		· 為董作賓刻姓名印一方，見《臺大書畫集》，頁 161。
1956 丙申 55	· 林文月考入臺大中文研究所。	· 十二月二十日，論文〈魏晉文學思想的論述〉，載臺北《文學雜誌》月刊一卷四期，署名白簡，收入《靜農論文集》。 · 作〈嵇阮論〉，未發表，後收入《靜農論文集》。 · 本年前後，作〈庾信的賦〉，為《中國文學史稿》的一節，未發表，遺稿送中研院文哲所收藏，1992 年 6 月載《臺大中文學報》第五期。	· 八月，為孔德成刻印章一方，見《臺大書畫集》，頁 161。
1957 丁酉 56	· 冬，戴君仁作〈題靜農畫梅〉詩，收入《梅園詩存》。	· 本年，作《陶庵夢憶》序〉，收入《龍坡雜文》。	· 五月，畫無量壽佛，預賀莊嚴五十九歲壽誕。見《臺靜農／逸興》，頁 6。
1958 戊戌 57	· 臺海發生「八二三砲戰」。莊嚴長子莊申服役金門，身居危地，臺靜農致函莊嚴，請其北來商請相關人士，以護莊申。	· 四月，論文〈柳宗元〉，收入臺北中華文化出版事業委員會出版之《中國文學史論集》第二集。 · 五月二十日，論文〈關於李白〉，載臺北《文學雜誌》月刊四卷三期。	· 春，為美國加州大學陳世驤教授及其夫人梁美真女士刻姓名印二方，見《臺大書畫集》，頁 161。 · 八月，畫松一幅賀莊嚴六十大壽，見《臺靜農法書集》（二），頁 79。 · 本年，為胡適刻「胡適之印」、「胡適」、「胡適校書記」、「胡適手校」、「胡適的書」（楷隸）等印，見《臺大書畫集》，頁 161。
1959 己亥 58	· 一月十一日，張大千於巴西臨〈瘞鶴銘〉，共四十六頁，並於五、六月間自巴西寄贈臺靜農。二十八年後，1987 年三月，臺靜農交由臺北華正書局出版，莊嚴題署「大千居士臨瘞鶴銘」。	· 本年獲哈佛燕京社東亞學術計畫委員會資助，開始編輯《百種詩畫類編》。	· 為毛子水刻印「毛準」、「大患有為書」二方，見《臺大書畫集》，頁 163。
1960 庚子 59	· 臺靜農訪聶華苓，請他在臺大中文系開設「現代文學」的創作課。	· 本年前後，完成《中國文學史》初稿。	· 二月九日，書王國維《人間詞話》語贈何佑森，見《臺靜農法書集》（一），頁 11。 · 八月，篆刻「我生之初歲在辛丑」一方，贈戴靜山教授，見《臺大書畫集》，頁 164。

			· 十月二日，書至莊嚴函，行書，見《臺靜農法書集》（二），頁78。
1961 辛丑 60	· 十一月二十日，獲國史館館長羅家倫贈明倪元璐〈把酒漫成〉七律捲軸贗本。		· 八月，受胡適之託，刻「胡適的書」陽文隸書印，九月由屈萬里帶到南港給胡適。
1962 壬寅 61	· 二月二十三日，胡適托胡頌平送來打字油印本《康南爾傳》。 · 二月二十四日，胡適上午在南港蔡元培館主持第五屆院士會議，下午出席酒會，六時三十五分心臟病發逝世，年七十二。	· 本年，作〈齊如山最後一封信〉，後改為〈讀《國劇藝術會考》的感想〉，收入《龍坡雜文》。	· 一月，臨晉人索靖二帖：「隆時變移……」，行草手卷，見《臺靜農書畫紀念集》，頁110-111；《臺靜農書畫》，頁10。 · 一月，臨漢居延簡，隸書條幅，見《臺靜農書畫紀念集》，頁25。
1963 癸卯 62	· 三月二十七日，參加臺中北溝莊嚴主辦的修禊聚會。 · 十一月十八日，溥心畬逝世。		
1964 甲辰 63	· 六、七月，莊嚴任故宮博物院副院長。	· 三月一日，論文〈論碑傳文及傳奇文〉，載臺北《傳記文學》月刊四卷三期。 · 七月，為王壯為〈玉照山房圖〉作跋。 · 十月，論文〈南宋人體犧牲祭〉，載臺北中華文化出版事業委員會出版之《宋史研究集》第二輯，收入《靜農論文集》。 · 本年，為孫克寬《詩人與詩》作序，收入《龍坡雜文》。	· 六月，作書致莊嚴，言蔣復璁特囑轉達請任故宮博物院副座。見《臺靜農法書集》（二），頁77。 · 六、七月，為莊嚴升任故宮博物院副院長，刻印三方：陰文篆「莊嚴」、陽文篆「慕陵」、陰文篆隸「莊嚴印信」，見《臺大書畫集》，頁162。 · 秋，中研院史語所陳槃院士撰〈故中央研究院士董作賓先生墓碑銘〉，臺靜農以隸體書寫，見《臺靜農／逸興》，頁120-121。
1965 乙巳 64	· 故宮博物院臺北外雙溪新館落成，正式啟用。	· 十一月，論文〈論唐代士風與文學〉，載臺灣大學《文史哲學報》第十四期，收入《靜農論文集》。	· 二月，故友喬大壯所書扇面人境廬詩，臺靜農另畫梅並題跋，見《臺靜農書畫紀念集》，頁174。 · 五月，為戴君仁書「藤風精舍」橫匾。 · 十一月，與莊嚴訪「麗水精舍」，主人喻仲林以素冊贈莊嚴，莊留冊於「歇腳盦」，臺靜農書隸體「文人慧業」，畫花木果樹小品三十幅，約年底完成，翌年一月，莊嚴獲此畫冊，題封

			面「靜者逸興」，見《臺靜農／逸興》，頁 8-39。
1966 丙午 65	・八月，代理臺大文學院長至翌年七月。 ・九月二十八日，教師節接到總統蔣中正具名請帖，於臺北中山堂會餐。 ・本年參加書畫會，成員除了臺靜農，還有王靜芝、程滄波、奚南薰、吳平、王北岳、孔德成、任博悟，共八人。每月聚會一次，持續了三年。	・十一月，散文〈平廬的篆刻與書法〉載臺北藝文印書館出版之《董作賓先生逝世三週年紀念集》一書，收入《龍坡雜文》。 ・為梅苑《紅樓夢的重要女性》作序。	・春，書定盦詩：「鶴背天風墮言……」，行草條幅，見《臺靜農書畫紀念集》，頁 68。 ・六月，書七言絕句二首：「昔從姑射見神僊……」，行草，見《臺靜農法書集》（一），頁 18。 ・仲冬，書夏目漱石七言詩：「經來世故漫為憂……」，行草條幅，見《臺靜農書畫》，頁 11。 ・十二月二十一日，為羅家倫刻印「志希長年」，見《臺大書畫集》，頁 161。 ・歲暮，書舊作〈無題〉二首寄鄭清茂，行書，見《臺靜農法書集》（一），頁 12-13。 ・歲暮，又書舊作詩五首季鄭清茂，見《臺靜農法書集》（一），頁 16-17。 ・歲暮，又書夏目漱石詩：「擬將蝶夢誘吟魂……」贈鄭清茂，行草，見《臺靜農法書集》（一），頁 14-15。
1967 丁未 66		・一月，論文《〈夜宴圖〉與韓熙載》，載臺北《純文學》月刊一卷五期，收入《龍坡雜文》。 ・二月，為臺北臺灣商務印書館出版之《紅樓夢的重要女性》一書作序，作者梅苑係其弟子。 ・十二月，論文〈從「選詞以配音」與「由樂以定辭」看詞的形成〉，載臺北《現代文學》月刊三十三期，收入《臺靜農散文選》。 ・本年，作《〈病理三十三年〉序》，收入《龍坡雜文》。	・二月，臨王羲之《十七帖》，為江兆申所得。 ・書舊作詩〈夜起〉：「大圜如夢自沉沉……」寄鄭清茂，見《臺靜農法書集》（一），頁 19。 ・四、五月，書五言聯：「琴伴庭前月，衣無世外塵。」見《臺靜農法書集》（一），頁 21。 ・五月，書七言聯：「多謝江東風景好，載得齊梁夕照歸。」贈江兆申，見《臺靜農法書集》（一），頁 20。 ・夏，畫紅梅一幅贈智超、陳燕結縭紀念，見《靜農書藝續集》，頁 94。 ・十月，直幅紅梅贈何佑森夫婦，見《名家翰墨》十一期，頁 40。
1968 戊申 67	・六月下旬，張大千在巴西將所藏二十年倪元璐〈古盤吟〉真跡，寄贈臺靜農。 ・七月，以年歲大堅辭臺大中文系主任職，改為專任教授，由屈萬里繼任		・三月，隸書擬冬心五言聯：「冷香殘雪外，畫譜水僊遲。」見《臺靜農法書集》（一），頁 22。 ・四月二十七日，為張大千刻印「大千長年」、「髯公長樂」二方，賀其七十大壽。 ・九秋，書王荊公七言詩三首：「落日平村一水邊……」贈王仁鈞，行書條幅，見《臺靜農書畫》，頁 12。

	系主任。		• 為輔大副校長英千里刻隸體姓名印一方，見《臺大書畫集》，頁 162。
1969 己酉 68		• 五月十七日，張目寒七十壽辰，十九日張大千在巴西作〈黃山前後邂圖〉以賀，臺靜農觀圖題詩，是為〈題大千黃山圖詩〉。	• 二月十四日，臨蘇軾《寒食帖》，並書黃庭堅跋，見《臺靜農書畫紀念集》，頁 120。 • 六月十九日，以扇面書漢鏡銘文並畫梅，贈陳夏生。見《臺靜農書畫紀念集》，頁 177。 • 六、七月，書南田語，隸書，見《臺靜農法書集》（一），頁 29。 • 歲暮，書苑北論書詩：「西京隸勢……」，行書手卷，見《臺靜農書畫》，頁 13。
1970 庚戌 69		• 一月，作文《《說俗文學》序》，收入《龍坡文集》。 • 二月四日，作〈槃庵囑題白石老人辛夷〉詩，收入《臺靜農詩集》。 • 七月，作《鐘聲二十一響》序》，收入《龍坡雜文》。 • 八月，作《藝術見聞錄》序》，收入《龍坡雜文》。 • 九月一日，散文《病理卅三年》序》，載臺北《傳記文學》月刊十七年三期，作者葉曙係臺靜農臺大同事，收入《龍坡雜文》。 • 十月一日，〈詩人名士剋劫者：讀《世說新語》札記〉，刊《中國時報》副刊，收入《龍坡雜文》。 • 與孔德成合撰之論文〈儀禮復原小組研究成果綜合報告〉，載《中國東亞學術研究計畫委員會年報》第九期。	• 新年春節先後畫墨梅、紅梅、水仙各一幅贈羅青、碧華夫婦，見《臺靜農／逸興》，頁 51-53。 • 二、三月，應楊崇幹之請，以石門隸體書〈禮運大同章〉，見《靜農書藝續集》，頁 48-51。又書陶淵明語：「倚南窗以寄傲，臨清流而賦詩」贈楊崇幹，見《靜農書藝續集》，頁 7；《二十世紀書法經典──臺靜農》，頁 72。此外，又以行草書張旭詩二首贈楊崇幹，見《靜農書藝續集》，頁 4。 • 七月，應梅志超之請，草書五律：「秋風楊柳渡……」及草書惲南田五絕「墨石若醉立……」相贈，見《靜農書藝續集》，頁 12－13。 • 九秋，應惕素之請，書晁叔用七律二首「塵埃自與青雲斷……」行書條幅，見《臺靜農書畫》，頁 16。 • 畫橫幅墨菊三種，1990 年病中題「新秋默趣」。
1971 辛亥 70		• 一月十一日，論文〈智永禪師的書學及其對於後世的影響〉，載臺北南港中央研究院出版之《蔡元培先生誕辰紀念學術演講集》一書，收入《靜農論文集》。 • 六月，為張雪門《聞情集》作序，收入《回憶臺靜農》。 • 夏，前在《歌謠週刊》登出之安徽民歌一一三首，由妻	• 八月，應張大千之請刻印「得心應手」。 • 八月中，應鄭良樹之請，書歐香館詩三首「麥歸桑火過春釐……」行書條幅，見《臺靜農法書集》（一），頁 34。 • 九月，書惲南田詩三首「瑤團銀臺起墨池……」行書條幅，見《臺靜農書畫紀念集》，頁 83。 • 八、九月，臨〈張遷碑〉，隸書扇面，見《臺靜農法書集》（一），頁 32。

		子匡編入其主編之《民俗叢書》第二十四種，取名《淮南民歌集》，由臺北東方文化書局印行。	• 九月末，書惲南田詩三首。 • 十月十四日，畫紅梅一幅，贈丁邦新、陳琪夫婦，見《臺靜農／逸興》，頁41。
1972 壬子 71	• 五、六月，齋名「歇腳盦」始改名為「龍坡丈室」。 • 冬，張大千在美國舊金山佳美城環蓽盦寓所擬倪元璐〈石交圖〉，寄贈臺靜農。	• 四月，作〈《雪地裡的春天》序〉，收入《龍坡雜文》。 • 五月，論著《天問新箋》，由臺北藝文印書館印行，收入《靜農論文集》。 • 六月一日，論文〈女真族統治下的漢語文學──諸宮調〉，載臺北《中外文學》月刊創刊號，收入《靜農論文集》。	• 年初，刻「壬子」印一方贈張大千。 • 三月，書惲南田七絕題畫詩二首：「東風吹滿綠楊煙……」行書條幅，見《臺靜農書畫紀念集》，頁94。 • 六月下旬，畫梅竹團扇一幅，贈陳夏生，見《臺靜農／逸興》，頁42。 • 十一月二日，為常惠刻「為君長年」印，見《靜農墨戲集》。
1973 癸丑 72	• 四月五日（農曆三月三日，永和第二十七癸丑），莊嚴於臺北外雙溪故宮博物院後山，舉行修禊，一時盛事，臺靜農與臺大中文系教授多人受邀參加。 • 八月，正式自臺大退休，學校贈予名譽教授榮銜。退休後，又應私立輔仁大學及東吳大學禮聘，擔任兩校中文研究所講座及研究教授，迄一九八三年夏止。 • 八、九月，受聘為臺北外雙溪東吳大學中文研究所教授。 • 九月一日，受聘為輔仁大學中文研究所講座教授，時所長為王靜芝。	• 四月，撰〈袚除與王羲之蘭亭〉，未發表，收入《臺靜農先生輯存遺稿》，頁177-189。 • 九月七日，回覆天津李霽野函，收入《回憶臺靜農》。 • 十二月十六日，論文〈題顒堂所藏書畫錄〉，載臺北《書目季刊》七卷三期，收入《靜農書藝》。 • 本年，為臺北童年書店出版之《閒情集》一書作序（文言），作者張雪門為臺靜農老友。書中並收有臺靜農書簡一封。 • 作〈記張雪老〉，收入《龍坡雜文》。	• 二月三日夜晚（元旦之夕），應孔達生之請，畫寒梅、水仙合一圖，見《靜農墨戲集》，頁42。 • 行書寫七言詩「朔風吹葉雁門秋……」，見《臺靜農法書集》（一），頁17。 • 六月，臨楊淮表碑，隸書，見《臺靜農法書集》（一），頁40。 • 書隸書對聯五言聯：「酒為歡伯，詩雜僊心。」見《臺靜農法書集》（一），頁41。 • 七月二十二日（農曆六月二十三日），臨完白山人隸書東漢崔瑗〈座右銘〉「無道人短……」橫披，見《臺靜農書畫紀念集》，頁26。 • 秋，畫墨梅一幅贈羅聯添。 • 書七言詩：「朔風吹葉雁門秋……」行書，見《臺靜農法書集》（一），頁17。 • 刻「環蓽盦」印一方贈張大千。
1974 甲寅 73		• 三月，編輯之《百種詩話類編》（上、中、下），由臺北藝文印書館出版。（案：《編年》記此事為五月。頁590。） • 七月，作文〈書「宋人畫南	• 元月十七日，臨篆書石刻：「趙廿二年八月丙寅……」，見《二十世紀書法經典──臺靜農》，頁74。又臨漢隸萊子侯刻石：「始建國天鳳……」，見《臺靜農書藝續集》，頁8。

		• 唐耿先生煉雪圖」之所見〉，收入《龍坡雜文》。 • 本年，作〈李玄伯先生的古史研究〉，收入《龍坡雜文》。	• 一月間，畫墨梅、墨菊、葡萄各一幅贈陳燕，見《臺靜農書藝續集》，頁92、93、95。 • 二月，畫梅花團扇贈陳夏生，見《臺靜農／逸興》，頁43。 • 春，畫梅蘭圖，莊嚴題「雙清」，見《名家翰墨》十一期，頁11。 • 春，隸書五言聯：「觀水悟天趣，臨暘懷古人。」贈逸鴻，見《臺靜農書畫》，頁17。 • 四月，畫墨梅，題詞：「背人偷折最高枝……」，見《靜農墨戲集》，頁29。 • 夏，行書袁宏〈三國名臣序贊〉，扇面，見《臺靜農書畫》，頁98。 • 六月，書太白七絕十一首：「燕南壯士吳門豪...」，行書四屏軸贈明量，見《臺靜農書畫紀念集》，頁103。 • 七月，書向子期〈思舊賦序〉：「念與嵇康呂安居止接近……」，行書橫披，見《靜農書藝集》，頁42。 • 八月，行書寒玉堂七言聯：「山靜鶴聽松子落，庭空燕逐柳花飛。」見《二十世紀書法經典——臺靜農》，頁71。 • 十一月，臨魏碑〈爨龍顏碑〉，見《臺靜農法書集》（一），頁43。 • 本年，以隸體書張佛千撰嵌名聯：「羅帶同心碧鱗比目，青玉合璧華藻揚芬。」「碧水清芬蓮花並蒂，青春儷侶羅帶同心。」賀羅青、碧華夫婦嘉禮，見《臺靜農法書集》（一），頁44-45。
1975 乙卯 74	• 六月九日，抄寫自作詩四十四題、四十五首，後交由弟子林文月教授。 • 本年，張大千在美國環篳盦畫荷一幅，寄贈臺靜農。 • 重拾詩筆作舊體詩。	• 一月一日，〈書「宋人畫南唐耿先生煉雪圖」之所見〉載《中外文學》三卷八期。 • 一月一日，論文〈佛教故實與中國小說〉，載香港大學《東方文化》月刊十三卷一期，收入《靜農論文集》。 • 三月十六日，論文〈唐明皇青城山敕與南岳誥文〉，載臺北《書目季刊》八卷四期，收入《靜農論文集》。 • 春，作〈種桃十年始花〉詩，收入《臺靜農詩集》。 • 五月初，作〈念家山〉詩，	• 秋，行書題溥心畬《寒玉堂畫論》。 • 仲冬，書登樓賦：「登茲樓以四望兮……」，行書橫披，見《靜農書藝集》，頁36。 • 冬，臨史晨碑，隸書條幅，款識：「臨史晨碑略用道州法 乙卯冬 靜者」，見《臺靜農書畫紀念集》，頁34；《臺靜農書畫》，頁19。（二書皆記為「己卯冬」，乃誤） • 十一月，畫直幅梅花，見《靜農墨戲集》，頁33。 • 十一月十二日，書王粲〈登樓賦〉，行書橫披，後贈羅聯添教授。 • 十二月，書王粲〈登樓賦〉，行書橫披，

		· 收入《臺靜農詩集》。 · 六月，作〈憶北平故居〉詩，收入《臺靜農詩集》。 · 十二月，散文〈吾友何子祥這個人〉，載臺北國語日報社出版之《何容這個人》一書，收入《龍坡雜文》。 · 本年，作〈少年行〉詩，收入《臺靜農詩集》。	贈林文月教授，見《靜農書藝集》，頁36。 · 十二月，臨隸書裴岑〈紀功碑〉，見《臺靜農書畫紀念集》，頁36。
1976 丙辰 75	· 一月二十五日，張大千偕夫人自美國來臺，攜〈九歌圖〉手卷主臺靜農為之題記。二月五日，題記完成。	· 為臺北曾紹杰自費發行之《喬大壯印蛻》一書作序。 · 十二月，論文〈書道由唐入宋的樞紐人物楊凝式〉，載臺北聯經出版公司出版之《沈剛伯先生八秩榮慶論文集》，收入《靜農論文集》。 · 十二月，作〈明代《十竹齋畫譜》序〉，見《臺靜農先生集存遺稿》，頁204。	· 四月二日，隸書七言聯：「英雄混跡疑無賴，風雨高歌覺有神。」見《靜農書藝續集》，頁18， · 四月五日，書自作詩：「莽莽乾坤醉未醒……」，行草條幅，見《臺靜農書畫紀念集》，頁63。 · 四月上旬（清明後），書南田〈樹石〉詩：「墨石如醉立...」，行草條幅，見《靜農書藝集》，頁80。 · 四月二十九日，為張大千七十八歲壽辰刻印「以介眉壽」、「以優延年」二方相贈。 · 九、十月，書五言詩：「北闕臨丹水...」，草書條幅，見《靜農書藝集》，頁61。 · 十一月，臨祝枝山詩「雨壁喬柯露炫蕡……」，草書手卷，見《臺靜農書畫紀念集》，頁45-48。 · 本年，為美國哈佛大學退休教授楊聯陞刻印四方，見《臺大書畫集》，頁162。
1977 丁巳 76	· 友人俞大綱（筆名寥音）心臟病逝世。 · 七月二十三日，前臺大文學院長沈剛伯逝世，年八十二。 · 本年，張大千七十九歲，於臺北市臨外雙溪籌建「摩耶精舍」。	· 二月一日，論文〈談謝次彭先生寫竹〉，載臺北《傳記文學》月刊三十卷二期。 · 三月，論文〈讀騷析疑〉，載臺北東吳大學《東吳文史學報》第二期，收入《靜農論文集》。 · 七月二日，散文《《歷史課本必須徹底革新》讀後》，載臺北《聯合報·聯合副刊》。 · 七月十六日，散文〈遼東行〉，載臺北《聯合報·聯合副刊》，收入《龍坡雜文》。 · 本年，作《明清名人法書》簡介，收入《回憶臺靜農》。	· 一月十一日，臨祝枝山七絕三首：「雨壁喬柯露炫言……」，狂草手卷，見《臺靜農書畫紀念集》，頁45-48。 · 一、二月，畫梅一幅贈陳夏生，見《臺靜農／逸興》，頁44。 · 五至七月間，書南朝雋語七言十二句：「沙棠作船桂為楫……」，行草，贈梅志超、陳燕夫婦，見《靜農書藝續集》，頁2。 · 大暑，書五言詩「自花……」，行書橫披，見《臺靜農書畫》，頁21。 · 七月，書王安石五言詩：「自我失逢原……」，行書條幅，見《臺靜農書畫》，頁2。 · 七月二十三日，畫墨梅〈老榦奇葩〉

			為莊嚴祝八十壽，見《臺靜農／逸興》，頁 46-47。 • 十二月，書八言聯：「畫橋碧陰明漪絕底，綠山野屋好風相從」行書，見《臺靜農書畫》，頁 20。 • 本年，畫梅一幅，見《臺靜農／逸興》，頁 48。
1978 戊午 77	• 九月，張大千「摩耶精舍」落成。 • 十二月九日，臺大中文系教授戴君仁逝世年七十八歲。	• 一月，作文〈《白話史記》序〉，收入《龍坡雜文》。 • 三月，論文〈鄭羲碑與鄭道昭諸刻石〉，載臺北藝文印書館出版之《董作賓先生逝世十四週年紀念刊》一書，收入《靜農論文集》。 • 五月一日，論文〈大千居士學畫〉，載臺北《藝海雜誌》月刊五卷一期，收入《回憶臺靜農》。 • 五月，作〈贈大千兄口號〉詩，收入《臺靜農詩集》。 • 六月一日，〈大千居士吾兄八秩壽序〉，載香港《大成雜誌》月刊五十五期。 • 十月，作〈佳人〉詩，收入《臺靜農詩集》。 • 十二月，作文〈記波外翁〉，悼喬大壯逝世三十週年，收入《龍坡雜文》。	• 一月，畫墨梅橫披，見《臺靜農／逸興》，頁 104。 • 一月，應施淑之請，書龔定盦詩：「九州生氣恃風雷……」，行書，見《臺靜農法書集》，頁 55。 • 一、二月間，書五言詩：「我為東湖樵……」，行草，見《靜農書藝續集》，頁 88。 • 二、三月間，書唐人詩二首：「琵琶起舞換新聲……」，行草，贈臺北華正書局經理郭昌偉，見《靜農書藝續集》，頁 3。 • 三月，臨孟璇碑贈明量，隸書手卷，見《臺靜農書畫紀念集》，頁 45-48。 • 三月，以行書寫張大千〈大風堂名跡再版序〉，見《臺靜農書畫》，頁 73。 • 三月下旬，書十一言聯：「燕子不歸幾日行雲何處去，海棠依舊去年春恨卻來時」，見《臺靜農書畫紀念集》，頁 142。 • 五月七日，書〈大千居士吾兄八秩壽序〉，華山隸書，見《臺靜農書藝集》，頁 84-101。 • 五月，畫繁枝墨梅為張大千八十歲賀壽，大千比之為冬心。 • 九月，書李賀七絕三首：「長卿牢落悲空舍……」，行草，《靜農書藝續集》，頁 86。 • 九月，張大千在臺北士林外雙溪的「摩耶精舍」落成，臺靜農奉題「摩耶精舍」，行書匾額。 • 十一月，畫梅花小品，題宋人詩句：「孤燈竹屋清霜夜，夢到梅花即見君。」交長女臺純懿轉寄李霽野。 • 季冬，書七言聯：「喜獲秦壺稽古銘，舊傳周鼓為文石」，隸書，見《臺靜農書畫紀念集》，頁 139。 • 本年，書溫庭筠七絕詩四首：「江海相

			逢客恨多……」，行草，見《靜農書藝續集》，頁83。
1979 己未 78		• 一、二月，訪摩耶精舍觀張大千畫作〈春水游魚圖〉，題詩〈題大千游魚〉，收入《臺靜農詩集》。 • 二月，應臺灣教育廳長劉真之請，作〈溥儒日月潭教師會館碑跋〉，影本載《故宮月刊》196期，〈溥心畬傳〉。 • 二月十六日，作〈屈萬里輓聯〉。 • 三月，為臺北聯經出版公司出版之《白話史記》一書作序。 • 十月一日，散文《《張大千巴西荒廢八德園攝影集》序》，載香港《大成雜誌》月刊七十一期。 • 十月，作文〈北平輔仁舊事〉。 • 十二月十六日，散文《《六一之一錄》序》，載臺北《聯合報・聯合副刊》。所謂《六一之一錄》者，係老友莊慕陵即將印行之書法集。 • 十二月，作詩〈夜〉、〈腐鼠〉、〈題大千畫像〉，收入《臺靜農詩集》。 • 本年，作詩〈春雨〉、〈學生登阿里山歸戲示〉、〈過青年公園有悼〉，收入《臺靜農詩集》。	• 一月，書連雅堂〈過故居詩〉：「海上燕雲涕淚多……」贈羅青夫婦，行書，見《臺靜農法書集》（一），頁58。 • 一月，書李商隱七絕三首：「荷葉生時春恨生……」，行書中堂，見《靜農書藝集》，頁26。 • 三月，書葛長庚詩：「僊翁夜來叩林墅……」，行草條幅，見《靜農書藝集》，頁72。 • 四月，位應流先生書宋人詩三首：「銀漢無生露欲垂……」，行書，見《臺靜農法書集》（一），頁59。 • 五月二十三日（端午前一周），臨衡方碑，隸書手卷，見《臺靜農書畫紀念集》，頁53-56；《臺靜農書畫》，頁25-34。 • 五月三十日（端午），書沈秋雄十一言聯：「秋色連波雁背夕陽紅欲暮，柔茵藉地春來江水綠如藍」，行書，見《臺靜農書畫》，頁22。 • 五月三十日（端午），書沈秋雄十二言聯：「深院鎖黃昏亂紅飛過秋千去，綠煙低柳徑雙燕歸來細雨中」，隸書，見《臺靜農書畫》，頁23。 • 六月，書陶弘景〈答謝中書書〉：「山川之美……」，隸書，見《靜農書藝續集》，頁19。 • 六月九日，王叔岷教授離臺反星洲南洋大學，行前，臺靜農書自作詩六首並付墨梅以贈。 • 八月，節書曹植〈洛神賦〉，行書，見《臺靜農法書集》，頁60-61。 • 八、九月，書蘇軾〈後赤壁賦〉，行書手卷，見《臺靜農書畫紀念集》，頁57-60。 • 九月二十九日，書清嚴可均題明董若雨〈露霜苔帚遺詩〉：「風景河山劫後灰……」，行書條幅，見《臺靜農書畫紀念集》，頁85；《靜農書藝集》，頁34。 • 十一月，畫直幅梅蘭圖，見《靜農墨戲集》，頁38。 • 十一月中旬，書阮籍〈詠懷詩〉六首，見《臺靜農法書集》（一），頁64-65。

			十一、十二月,應大松囑託,書惲南田題畫詩:「東風吹滿綠楊煙……」,行書條幅,見《臺靜農書畫紀念集》,頁78。
1980 庚申 79	• 二月下旬,老友張目寒逝世,年八十一歲。 • 二、三月,聽聞老友北京大學教授魏建功心臟病逝世,年八十歲。 • 三月十二日,老友莊嚴直腸癌逝世,年八十二歲。	• 一月,為曾永義著作,聯經出版公司出版之《說俗文學》作序,收入《龍坡雜文》。 • 一月二十一日,為臺北遠景出版《地之子》作〈後記〉。 • 三月十六日,論文〈魏密雲太守霍揚碑〉,載臺北《書月季刊》十三卷四期, • 五月一日,散文《〈郁昌經先生書畫集〉序》,載香港《大成雜誌》月刊第七十八期,收入《回憶臺靜農》。 • 五月二十四日,散文〈輔仁舊事〉,載臺北《聯合報·聯合副刊》,收入《龍坡雜文》。 • 五月,《臺靜農短篇小說集》,由臺北遠景出版社印行,列為《遠景叢刊》第一五七種。本書除收小說十五篇外,書前有香港劉以鬯所寫的序文〈臺靜農的短篇小說〉;書後有臺靜農寫於一月二十一日的〈後記〉。 • 六月十八日,散文〈陽剛之美——看了董陽孜書法後的感想〉,載臺北《中國時報·人間副刊》,收入《龍坡雜文》。 • 七月八日,散文〈鐘聲一響一鳴驚人〉,載臺北《中國時報·人間副刊》。本文係為臺大哲學系畢業生許仁圖《鐘聲二十一響》一書所寫的序,收入《龍坡雜文》。 • 八月一日,散文《〈早期三十年的教學生活〉讀後》,載臺北傳記文學月刊三十七卷二期,收入《龍雜文》。《生活》一書係臺靜農北大中文系學長楊亮功所著,一九八零年五月一日由臺北傳記文學出	• 春,書惲南田七絕二首:「五花驄馬七香車……」,行書中堂,見《臺靜農書畫紀念集》,頁81。 • 三、四月間(春仲),書五言聯:「隸書隆漢石,高文尊楚辭」,隸書,見《臺靜農書畫紀念集》,頁146。 • 三、四月,書五言聯:「老子五千言道德,大另十三行書法」,隸書,見《靜農書藝續集》,頁17。 • 四月五日(清明)後,書王維〈積雨輞川莊作〉贈張光裕夫婦,行書,見《臺靜農書法集》,頁76。 • 四月五日(清明)後,書寒玉堂聯語:「柳絮春波魚自樂,杏花微雨燕雙飛」,行草書,見《靜農書藝續集》,頁68。 • 四月五日(清明)後,書惲南田七絕二首:「奇石蒼苔點墨痕……」,行草書,見《靜農書藝續集》,頁39。 • 四月下旬,書七言聯:「酒闌興發更張燭,簾垂茶熟臥看書」,行書,見《臺靜農法書集》(一),頁69。 • 六月中旬(端午前),書七言聯:「清溪菊水皆禪味,大戶分曹鬥酒兵」,見《靜農書藝集》,頁50。 • 六月中旬(端午後),書七言聯:「黃鶯隔葉啼春水,紫燕穿簾送落花」,行書,見《靜農書藝集》,頁17。 • 本年,書七言聯:「欲從月地參初佛,自據書城作寓公」,行書,見《臺靜農書畫紀念集》,頁160。 • 八月(初秋),臨古法帖:「丙戌夏孟...」,行書橫披,見《臺靜農書畫紀念集》,頁113;《臺靜農書畫》,頁37。 • 八月,書七言聯:「秋風古道題詩瘦,落日平原縱馬高」,行草書,見《靜農書藝續集》,頁16。 • 八月,臨漢銅銘器文:「陽泉使者……」,隸書,見《靜農書藝續集》,頁20。

| | | 版社初版。
• 八月七日，散文〈詩人名士劂劫者──讀《世說新語》札記〉，載臺北《中國時報·人間副刊》。
• 本年作詩〈有感〉，收入《臺靜農詩集》。 | • 八月下旬（七夕後），書杜牧七律：「天漢東穿白玉京……」，行草條幅，見《靜農書藝集》，頁 70。
• 八、九月，書吳梅村詩：「石鼎支茶竈，匡牀挂廢瓢」，隸書對聯，見《靜農書藝集》，頁 11。
• 九月，書寒玉堂七言聯：「龍飛龜掣銅盤字，虎躍蛟騰石鼓文」，行書，見《臺靜農法書集》（一），頁 74。
• 九月，書〈蒹葭樓詩〉：「曼衍魚龍過此霄...」，行書中堂，見《臺靜農書畫紀念集》，頁 95。
• 九月中、下旬（中秋前），擬歐陽詢〈張翰帖〉，見《靜農書藝續集》，頁 45。
• 九月中、下旬（中秋前），書義山七絕五首：「竹塢無塵水檻清……」，行草書中堂，見《靜農書藝續集》，頁 42-43。
• 九月中、下旬（中秋後），書楊城齋〈竹枝歌〉三首：「船頭更鼓恰三槌……」，行書小中堂，見《臺靜農書畫紀念集》，頁 101。
• 九月中、下旬（中秋後），書宋人七絕三首：「愛山不買城中地……」，行草書，見《靜農書藝續集》，頁 46。
• 九月中、下旬（中秋後），書李白〈秋下荊門〉詩：「霜落荊門煙樹空……」，行草書，見《靜農書藝續集》，頁 87。
• 九、十月間（仲秋），書白石道人七絕五首「笠澤茫茫雁影微……」，行草書，見《靜農書藝續集》，頁 44。
• 十一、十二月，書六言聯：「花好月圓人壽，時和世泰年豐」，隸書，見《臺靜農法書集》（一），頁 71。
• 十一、十二月，書義山七絕二首：「從來繫日乏長繩……」，行草書，見《靜農書藝續集》，頁 85。
• 冬月，書〈賈至初至巴陵與李十二白裴九同泛洞庭湖詩〉：「楓岸紛紛落葉多……」，見《臺靜農書畫紀念集》，頁 74；《靜農書藝集》，頁 83。
• 十二月，應沈秋雄之請，書陶淵明畫贊：「四體不動……」，隸書四屏，見《臺靜農書畫》，頁 35-36。 |

| 1981 辛酉 80 | ・十一月十一日，接到國立歷史博物館館長何浩天來函，邀約在國家畫廊展覽書法，臺靜農以準備不及，延至明年十月至十二月。
・十一月，臺靜農海內外門生為表達對其師之敬意，合力編成《臺靜農先生八十壽慶論文集》一書，由臺北聯經出版公司初版。集中收有論文三十六篇，附錄十篇，合計一零一七頁，共七十餘萬字。 | ・〈歇腳盦〉一文，收入《臺靜農先生八十壽慶論文集》。
・三月二十三日，憶及二十歲夢中得句，作詩：「春魂渺渺歸何處……」。
・六月，論文〈記王荊公詩集李壁箋注的版本〉，載臺北輔仁大學《輔仁學誌》文學院之部第十期，收入《靜農論文集》。
・本年，作〈隨緣故事鈔〉，收入《龍坡雜文》。 | ・一月下旬（庚申年尾），書義山七絕三首：「蓮華峰下鎖雕梁……」，行草書，見《靜農書藝續集》，頁 82。
・一、二月間（農曆歲暮），書杜牧七絕：「松寺曾同一鶴樓……」，行草書，見《靜農書藝續集》，頁 89。
・二月，刻「辛酉年」印石一方。
・二月十九日（上元），書惲南田懷王石谷詩「東望停雲結暮愁……」，行書條幅，見《臺靜農書畫紀念集》，頁 97；《臺靜農書畫》，頁 41。
・二月二十四日（正月五日），書放翁絕句二首：「橫林渺渺夜生煙……」，行草條幅，見《靜農書藝集》，頁 73。
・三月（春仲），書崔曙七言詩：「漢文皇帝有高臺……」，行書條幅，見《靜農書藝集》，頁 2。
・三月二十日，作墨梅一幅，見《靜農墨戲集》，頁 54。
・四月，臨王莽量銘文「黃帝初祖……」，篆書扇面，見《靜農書藝集》，頁 31。
・五月（梅子黃時雨），書七絕三首：「白荷花照水涓涓……」，行草條幅，見《靜農書藝集》，頁 78。
・五月（夏），書康南海論書詩：「鐵石縱橫體勢奇……」，行草條幅，見《臺靜農書畫紀念集》，頁 70。
・七月，應范壽康之託，書章太炎悼弘一法師詩：「生平事蹟一篇詩……」，楷書，見《臺靜農法書集》（二），頁 6。
・八月，為沈剛伯書紀念碑文：「先生長文學院者……」，隸書。
・八至十月（秋），應薛平南之請書論印詩：「鷗波亭子一燈明……」，行書條幅，見《臺靜農書畫紀念集》，頁 96；《臺靜農書畫》，頁 40。
・八至十月（秋），書七言詩：「龍翔鳳舞萃雞鳴...」，行書條幅，見《靜農書藝集》，頁 24。
・九月（秋仲），書七言聯：「盤螭金錯秦宮劍，舞鳳珠垂漢殿鐙」，行書，見《臺靜農書畫》，頁 38。
・九月（秋仲），書五言聯：「斷石校漢 |

			隸　高秋誦楚辭」贈薛平南，隸書，見《臺靜農書畫紀念集》，頁 144；《臺靜農書畫》，頁 39。 ・九月十二日（中秋）前，書李長吉〈詠�人〉詩：「彈琴石壁上…」，行書條幅，見《臺靜農書畫紀念集》，頁 72。 ・十月，日本東京近代書道研究所出版《書道グラフ特集：臺靜農教授の書法》。 ・十月（重陽節後），書七言聯：「風流豈落正始後　探道欲渡羲皇前」，行書，見《靜農書藝集》，頁 15。 ・十一月，書宋僧人詩：「北固樓前一笛風……」，行書，見《臺靜農法書集》（二），頁 4-5。 ・十一、十二月（冬月），書杜牧詩：「六朝文物草連空……」，行書，見《臺靜農法書集》（二），頁 7。 ・十二月三日（立冬）後，書杜甫詩：「夔府孤城落日斜……」，行書中堂，見《臺靜農書畫紀念集》，頁 98。
1982 壬戌 81	・請張大千題齋名「龍坡丈室」。 ・九月二日，張大千將摩耶精舍僅存之倪字草書題畫詩軸贈與臺靜農。 ・十月五日至十一日，臺靜農首度應邀在臺北國立歷史博物館舉辦個人書展，打響他在書藝上的知名度。	・三月十一日，散文〈記「文物維護會」與「圓臺印社」——兼懷莊慕陵先生二三事〉，載臺北《聯合報・聯合副刊》，收入《龍坡雜文》。 ・十月，論文〈元雜劇東堂老魔合羅之分析〉，載臺北《藝術學報》第三十二期。	・一、二月（殘臘），書吳梅村七律四首：「白門楊柳好藏鴉……」，行草書，見《靜農書藝續集》，頁 22-30。 ・二月上旬（上元後），書李白、杜甫、王維、王龍標詩，行草四屏，見《臺靜農法書集》（二），頁 12-13。 ・三月，書杜甫秋興八首之七：「昆明池水漢時功……」，行草中堂，見《臺靜農書畫紀念集》，頁 90。 ・四月五日（清明）後，書陶淵明〈擬古九首〉其三、其九：「仲春遘時雨……」，行書，見《臺靜農法書集》（二），頁 10。 ・四、五月間（夏初），書吳梅村七律：「橫杖衝泥築少年……」，行草，見《二十世紀書法經典——臺靜農》，頁 66。 ・五月，擬今冬心筆意：「司馬溫公……」，《臺靜農法書集》（二），頁 11。 ・五、六月，篆刻「龍坡丈室」一方。 ・七至九月間，書寒玉堂聯文：「攀蘿採藥分雲葉，剪樹觀碑洗石華」，《靜農書藝集》，頁 33。 ・十二月（冬至後五日），書唐人五言詩

			「露氣寒光集……」，行草條幅，見《靜農書藝集》，頁 77。 • 除夕，臨何紹基書「君昔在電池...」，隸書條幅，收入《靜農書藝集》，頁 74。
1983 癸亥 82	• 四月二日，張大千逝世。 • 九月十五日，中研院院長錢思亮逝世，年七十六歲。 • 九月，臺北《雄獅美術》月刊一五一期推出《書家臺靜農專輯》，推崇其在書藝上的傑出成就，從而奠定其在書法上的崇高地位。	• 二月，為臺北洪範書店出版之《浮草》一書作序，收入《龍坡雜文》。作者洪素麗係前臺大中文臺靜農之高足。 • 四月，為臺北九歌出版社出版之馮幼衡《形象之外》一書作序。 • 五月，散文〈大千居士事略〉，載香港《大成雜誌》月刊一一四期。 • 九月，作文《《詩經欣賞與研究》序〉，收入《龍坡雜文》。 • 九月二十六日，散文〈悲或喜的思想與感情〉，載臺北《聯合報‧聯合副刊》。本文實係為其臺大同事裴溥言《詩經欣賞與研究》第四集所寫的序。 • 九月二十六日，作文〈記文物維護會與圓臺印社〉，收入《龍坡雜文》。 • 十月十日，散文〈從董陽孜的書法談書畫合流的新境界〉，載臺北《聯合時報‧聯合副刊》。本文實為董陽孜《董陽孜作品集》一書所寫的序，收入《龍坡雜文》。 • 十月，為臺北時報文化出版公司出版之《海角、天涯、華夏》一書作序。 • 十一月十九日，散文〈詩畫〉，載臺北《中國時報‧人間副刊》。 • 本年，作文〈粹然儒者〉，收入《龍坡雜文》。	• 本年，書王安石詩二首：「大虛無實可追尋……」，行草書，見《臺靜農書畫紀念集》，頁 182。 • 二月二十五日，書寒玉堂七言聯：「攀蘿採藥分雲葉，剪樹觀碑洗石華」贈吳宏一夫婦，行書，見《臺靜農法書集》（二），頁 19。 • 二、三月，臨秦詔版贈沈秋雄，篆書條幅，見《臺靜農書畫紀念集》，頁 27。 • 二、三月，書〈心經〉，見《臺靜農法書集》（二），頁 20-21。 • 四月，書溥侗詩：「浮世功勞食與眠……」，行書，見《臺靜農書畫紀念集》，頁 114-115。 • 四月下旬，臨〈爨龍顏碑〉，楷書，見《臺靜農法書集》（二），頁 25。 • 六月，書王安石七言詩二首：「前時偶見花如夢...」，行書中堂，見《靜農書藝集》，頁 4。 • 六、七月（夏仲），書惲南田五律：「對九思千里……」，行草條幅，見《靜農書藝集》，頁 62。 • 八月初（秋前），書秋明翁（沈尹默）〈論書詩〉三首：「龍蛇起伏筆端出……」，行書中堂，見《靜農書藝集》，頁 20。 • 八月初（秋前），書秋明翁（沈尹默）〈論書詩〉：「落筆紛披薛道祖……」，行書中堂，見《靜農書藝集》，頁 1。 • 八月，書周文璞詩：「荼蘼架倒無人架……」，行書，見《臺靜農法書集》（二），頁 22。 • 八月，書蘇轍詩：「秋來東閣涼如水……」，行書，見《臺靜農法書集》（二），頁 34。 • 八月，書蘇東坡詩：「清曉披衣尋杖藜……」，行草書，《臺靜農法書集》（二），頁 28-29。 • 九月，畫墨梅兩顆，見《靜農墨戲集》，

			頁 34。 • 九月（九秋），書「關門令尹誰能識，何上仙翁去不回」，行草條幅，見《臺靜農書畫紀念集》，頁 64；《靜農書藝集》，頁 79。 • 立冬，書杜牧七言詩「六朝文物草連空……」，行書條幅，收入《靜農書藝集》，頁 25。 • 十二月（仲冬），書惲南田七言詩：「青山曾與赤松期……」，行書小條幅，見《臺靜農書畫》，頁 43。 • 本年，為常維鈞刻「為君長年」印，賀其九十壽。
1984 甲子 83	• 八月下旬，臺靜農、于韻閑夫婦結婚六十週年，宴會慶祝。 • 臺灣諸位喜好臺靜農書法的收藏者，合印《臺靜農行草小集》，王靜芝題封面，並作〈臺靜農先生與我〉。	• 一月十三日，散文〈有關西山逸事二三事〉，載臺北《中國時報·人間副刊》。 • 作詩〈甲子春日〉，收入《龍坡雜文》。 • 二月，作詩〈桃花開〉、〈觀秦始皇墓車馬〉，收入《臺靜農詩集》。 • 八月，北京人民文學出版社將臺靜農舊作《地之子》及《建塔者》兩書重排初版，計二零三頁，列為《中國現代文學作品原本選印叢書》第二批第一種。這是一九四九年以後，中共首度重印臺靜農之著作。 • 十月，作《《董陽孜作品集》序〉，收入《龍坡雜文》。	• 一月，書舊作〈無題〉詩贈丁邦新夫婦，行書，見《臺靜農法書集》（二），頁 27。 • 一月（歲暮），書杜甫詩：「群山萬壑赴荊門……」贈丁邦新夫婦，見《臺靜農法書集》（二），頁 26。 • 一月三十一日（癸亥除夕前一日），書元人潘邠老贈方回詩句：「詩束牛腰藏舊稿，書訛馬尾辨新讎。」行草書，見《靜農書藝續集》，頁 5。 • 二月十六日（元宵）後，書宋僧七言詩三首：「過了梨花春亦歸……」，行書條幅，見《靜農書藝集》，頁 56。 • 春，臨〈爨寶子碑〉，楷書，見《臺靜農法書集》（二），頁 40。 • 二、三月（春夜），書五言聯「問道赤松子，授書黃石公」，隸書，見《臺靜農書畫紀念集》，頁 127；《靜農書藝集》，頁 12。 • 二、三月間（春雨之夜），書東坡詞：「夜飲東坡醒復醉……」，行草條幅，見《靜農書藝集》，頁 71。 • 三月，書惲南田題畫詩四首贈周堯：「濕雲凝不散……」，行書，見《臺靜農法書集》，頁 44。 • 四月初（清明前），書龔自珍七言聯：「禪戰愁心無氣力，雨花雲葉太闌珊」，行書，見《靜農書藝集》，頁 40。 • 四月五日（清明），書顏真卿〈送別劉太沖敘〉：「昔余作郡平原……」，行書，見《臺靜農法書集》（二），頁 45。 • 五月，書七言詩二首：「寥落枯禪一紙

			書……」，行書，見《臺靜農法書集》（二），頁 42-43。
			・五月（孟夏），書張大千詠荷七言詩：「一花一葉西來意……」，行書橫披，見《臺靜農書畫紀念集》，頁 64-65；《臺靜農書畫》，頁 42。
			・五至七月間（夏夜），書《詩品》句：「魏武帝如幽燕老將……」，隸書，見《臺靜農法書集》（二），頁 41。
			・六、七月間（盛夏），書寒玉堂五言聯：「高山知靜理，流水辨清音」，隸書，見《靜農書藝集》，頁 47。
			・六、七月間（盛暑），書李太白〈洞庭行〉詩：「洞庭湖西秋月輝……」，隸書，收入《臺靜農書畫》，頁 45。
			・六、七月間（盛暑），畫單榦稀枝疏萼墨梅，見《靜農墨戲集》，頁 53。
			・六月（夏仲），畫雙榦寒梅，見《靜農墨戲集》，頁 47。
			・六、七月間（盛夏），書西山逸士七言聯：「聞籟客談齊物論，臨書僧有折釵評」，行書，見《靜農書藝集》，頁 47。
			・八月二十七日（八月朔），臨石門摩崖：「自南自北……」，隸書條幅，見《靜農書藝集》，頁 60。
			・八月，書淮南子說林中雨「呂望使老者奮……」，隸書條幅，收入《靜農書藝集》，頁 81。
			・八月至十月間（秋），臨〈爨龍顏碑〉，贈陳瑞庚教授，見《靜農書藝集》，頁 6。
			・八月至十月間（秋），書自作舊詩七言聯：「師友十年埋碧血，風塵一劍敝霜裘」，行草，見《臺靜農書畫紀念集》，頁 151。
			・九秋，書鮑明遠非白書勢「秋毫精勁...」，行書條幅，見《靜農書藝集》，頁 27。
			・九月（仲秋），書四言聯：「守斯寧靜為君大年」，隸書，收入《臺靜農書畫紀念集》，頁 126；《靜農書藝集》，頁 7。
			・九月，書〈淮南子說林〉句：「呂望使老者奮……」，見《靜農書藝集》，頁 81。

			• 十月一日（重九前二日），書小山詞：「醉別西樓醒不記……」，行書條幅，見《靜農書藝集》，頁 23。 • 十月，書「唐堯虞舜……」，漢魏合體橫披，見《臺靜農書畫》，頁 44。 • 十一、二月，書七言聯「尚有清才對風月，便同爾雅注蟲魚」，楷書，見《靜農書藝集》，頁 38。 • 本年，手抄詩稿二十五首。詩稿收入《臺靜農先生輯存遺稿》。 • 本年，施淑持素紙冊請臺靜農作書畫題詩。共作畫九幅、書舊作絕律詩二十八首。其後大陸書畫鑑賞家謝稚柳評為「詩書畫三絕」，題署《臺靜農三絕冊》，收入《臺靜農／逸興》。 • 本年，為臺大經濟系華嚴教授刻姓名印二方，見《臺大書畫集》，頁 16。
1985 乙丑 84	• 九月，於臺北輔仁大學中國文學研究所講授「中國文學名著討論」、「治學方法研究」二門課程，至 1987 年 7 月為止。 • 十二月，臺靜農獲頒行政院該年度文化獎。 • 九月十八日，夫人于韻閒辭世，享年八十四歲。 • 聲明自今年起，不再為人題簽。	• 一月十六日，散文〈我與書藝〉，載臺北《聯合報・聯合副刊》，收入《龍坡雜文》。 • 四月，作〈懷老舍兄〉詩、〈過范允臧先生故居口號〉詩，收入《臺靜農詩集》。 • 六月，臺靜農著作，胡從經編輯之《死室的彗星》一書，由天津百花文藝出版社初版，計一二四頁，收小說十篇，書前有編者所寫的〈小引〉。 • 九月一日，臺北《聯合文學》月刊第十一期推出《臺靜農專卷》，稱臺靜農為「新文學的燃燈人」。《專卷》中，除選刊《我的鄰居》、〈白薔薇──同學某君的自述〉、〈人彘〉、〈被飢餓燃燒的人們〉四篇小說外，並發表林文月、樂蘅軍、吳達芸、丘彥明等論述臺靜農的四篇文章。	• 一月，書舊作〈觀秦始皇墓中兵馬〉詩，行書，見《臺靜農法書集》（一），37。 • 二月，郭豫倫、林文月夫婦合編之《靜農書藝集》一書，由臺北華正書局初版，計一零四頁，集後有臺靜農執筆之〈後記〉。本集出版後，備受海內外人士稱賞。 • 二月十八日（除夕前一日），書陳與義（簡齋）詩三首贈許禮平：「中庭淡月照三更……」，行草書，見《臺靜農法書集》（二），頁 49。 • 三、四月間，書杜甫（少陵）〈觀公孫大娘弟子舞劍器行〉詩：「昔有佳人公孫氏……」，行書橫披，見《臺靜農書畫紀念集》，頁 117。 • 九月二十九日（中秋）後，畫橫幅墨梅，見《臺靜農書畫紀念集》，頁 190-191。
1986 丙寅 85	• 二月，王壯為贈篆刻石二方。 • 七月十日，由媳婦陳惠敏、次孫臺大翔陪同赴美遊覽。	• 三月三十日，懷念張大千逝世三週年之散文〈傷逝〉，載臺北《聯合報・聯合副刊》，收入《龍坡雜文》。 • 六月，散文〈齊如山最後一	• 四月，書杜甫〈秋興〉八首之七贈達堂先生：「昆明池水漢時功……」，行書，見《臺靜農法書集》（二），頁 56。 • 十一月，臨〈爨寶子碑〉，楷書，見《臺靜農法書集》（二），頁 54。

	• 十一月,臺灣大學聘為名譽教授。	封信〉,載香港《大成雜誌》月刊一五一期。該文系舊稿,寫於一九六二年,後來收入《龍坡雜文》一書時,改題〈讀《國劇藝術彙考》的感想〉。 • 九月十八日,作詩〈韻閒週年祭值丙寅中秋時予臥病醫院〉,收入《臺靜農詩集》。	• 十一月,書王安石〈寓言二首〉之二:「本來無物史人疑……」,隸書,見《臺靜農法書集》(二),頁 55。 • 十一月,書蔡伯喈〈隸勢〉:「鳥跡之變……」,隸書條幅,見《臺靜農書畫紀念集》,頁 34。 • 十一月,書七言聯:「相逢握手一大笑,故人風物兩依然」,行書,見《臺靜農書畫紀念集》,頁 150。 • 十一、十二月,臨裴岑紀功碑,隸書中堂,收入《臺靜農書畫紀念集》,頁 37。 • 十一、十二月,書白樂天〈庾樓曉望〉詩:「望海樓明照曙霞……」,行書條幅,見《臺靜農書畫紀念集》,頁 74;《臺靜農書畫》,頁 47。 • 十二月二十一日(冬至)後,書東坡七言詩橫披:「暮雲……」,行書橫披,見《臺靜農書畫》,頁 46。
1987 丁卯 86	• 六月,白內障手術。	• 五月一日,散文〈懷詩人廖音〉,載臺北《中國時報・人間副刊》,收入《龍坡雜文》。所謂廖音,指的是早期為歷史學者、新月詩人,晚年以戲劇家著稱的俞大綱。 • 十二月一日,散文〈始經喪亂〉,載臺北《聯合文學》月刊第三十八期,收入《龍坡雜文》。	• 一月,臨漢銅器銘文,贈薛志揚:「丁卯正月……」,隸書扇面,見《臺靜農書畫》,頁 99。 • 一月,臨裴岑紀功碑「惟漢永和二年八月……」,隸書條幅,收入《臺靜農書畫紀念集》,頁 37。 • 二月十二日(上元)前,書李太白詩:「晚登高樓望……」,行書條幅,見《臺靜農書畫紀念集》,頁 71;《臺靜農書畫》,頁 51。 • 二月十二日(上元),書李太白五言詩:「蜀僧抱綠綺……」,行書鏡框,見《臺靜農書畫》,頁 52。 • 二月十二日(上元),書王安石七絕十四首:「野水縱橫漱屋除…」,行書手卷,見《臺靜農書畫紀念集》,頁 123。 • 二月十二日(上元),書五言聯:「願持山作壽,常與鶴為群」,隸書,見《臺靜農書畫紀念集》,頁 130。 • 二月十二日(上元)後,書姜白石詩「老天無心聽管弦……」,行書手卷,見《臺靜農書畫紀念集》,頁 125;《臺靜農書畫》,頁 50。 • 二月十二日(上元)後,書王燦〈燈樓賦〉,行書手卷,見《臺靜農書畫》,頁 54。

			• 二月十二日（上元）後，書姜夔七絕十七首：「老去無心聽管弦……」，行書，見《臺靜農書畫紀念集》，頁124-125。 • 四月二日（清明前三日），畫墨梅，題詩：「紙窗竹屋清霜夜，畫到梅花便是君」，見《靜農墨戲集》，頁52。 • 四月五日（清明）前，臨東漢石刻，隸書四屏，見《臺靜農法書集》（二），頁64-65。 • 四月下旬（春暮），畫墨梅兩株，題冬心句：「故人近日全疏我，折得梅兒贈與誰」，見《靜農墨戲集》，頁48。 • 五月四日（寒食後二日），臨蘇軾寒食帖，行書橫披，見《臺靜農書畫紀念集》，頁119。 • 五月三十一日（端午）前，書「鶴壽」，隸書橫披，見《臺靜農書畫》，頁48。 • 六月，書蘇東坡〈後赤壁賦〉，行書手卷，此作於一九九二年（壬申）由周澄收藏，於卷末作畫。見《臺靜農書畫紀念集》，頁57-60。 • 六、七月，書張大千集張黑女句贈張臨生：「出水新浦含秀氣，臨風春草散清芳」，隸書，見《臺靜農法書集》（二），頁57。 • 八月，臨蘇軾寒食帖，見《臺靜農法書集》（二），頁62-63。按：臺靜農臨寒食帖不僅一次，此次應是最後一次臨寒食帖。 • 八、九月，書辛棄疾詞：「千古江山……」，行書，見《臺靜農法書集》（二），頁60-61。 • 十月，《國立臺灣大學教職員書畫集》出版，臺靜農以行楷題封面，並題工法書六福與篆刻四十方收入其中。 • 十一、十二月，書五言聯：「誰知大隱者，迺為不羈人」，隸書，見《二十世紀書法經典——臺靜農》，頁76。 • 本年，完成隸書四屏，見《臺靜農書畫紀念集》，頁41。
1988 戊辰 87		• 三月二十四日，作《龍坡雜文》序文。 • 四至六月，散文〈隨園故事鈔〉，分四次載臺北《聯合時	• 一月，書秦少游詩：「渺渺孤城白水環…」，行書橫披，見《臺靜農書畫紀念集》，頁93。 • 四月中旬（暮春初），書五言聯：「海

| | | 報・聯合副刊》，收入《龍坡雜文》。
• 七月，第一本散文集《龍坡雜文》，在弟子樂蘅軍協助編排下，由臺北洪範書店初版。除〈序〉外，本書收來臺四十餘年間所寫散文三十五篇，多為懷舊之作及序跋文。懷念的至交老友有董作賓、莊尚嚴、何容（子祥）、張雪門、溥儒、張大千、俞大綱、喬大壯、傅斯年等，皆是特立獨行之士。 | 上生明月，天涯若比鄰」，隸書，見《臺靜農法書集》（二），頁 68。
• 四月下旬，書庾肩吾《書品》贈海天堂主人，行書，見《臺靜農法書集》（二），頁 67。
• 六月，書長幅巨作行書千字文，見《臺靜農書畫紀念集》，頁 53-60。（案：臺靜農此時患白內障，自嘆「殊不成字」。然而，此作洋洋灑灑、一氣呵成，為臺靜農傑出之作。
• 新秋，書梁啟超集宋詞十一言聯：「玉宇無塵時見疏星渡河漢，春心如酒暗隨流水到天涯」，行楷書，見《臺靜農書畫紀念集》，頁 152。
• 九月二十五日（中秋），臨裴岑紀功碑「惟漢永和二年八月……」，隸書條幅，見《臺靜農書畫紀念集》，頁 37；《臺靜農書畫》，頁 56。
• 九月二十五日（中秋），臨秦詔版，篆書條幅，見《臺靜農書畫紀念集》，頁 30。此幅較一九八三年所臨之秦詔版更為純熟，亦較為工整。
• 九、十月，書元好問詩句贈方重禹：「忍驚此日仍為客，卻想當年似隔生」，行書，見《臺靜農法書集》（二），頁 69。
• 十月十九日（重陽節）後，題莊慕陵巖洞畫像詩，行草條幅，見《臺靜農書畫紀念集》，頁 66。
• 十一、十二月，為昔日所節臨的衡方碑落款，見《臺靜農書畫紀念集》，頁 29。
• 十一月（孟冬），書沈尹默（秋明翁）詞：「流波一去之難再……」，行書條幅，見《臺靜農書畫紀念集》，頁 76。
• 十一月（孟冬），書納蘭性德〈飲水詞〉：「萬里陰山萬里沙……」，行書條幅，見《臺靜農書畫紀念集》，頁 77。
• 十二月十五日，臨衡方碑，隸書，見《臺靜農書畫》，頁 78。
• 本年，書五言聯：「老境行將及，仙書讀未聞」，隸書，見《臺靜農書畫》，頁 55。 |

1989 己巳 88	・七月，國立中央研究院籌設中國文哲研究所，聘請臺靜農為籌備處諮詢委員，對於設所事務，多所貢獻。 ・十一月，臺靜農獲頒「中山學術文化基金會」之文藝創作獎。 ・十二月，以作品《龍坡雜文》獲得中國時報第十二屆文學獎中的「推薦獎」，這是專對成名作家給予肯定與獎勵。 ・本年冬，臺靜農被迫遷離歇腳盦。臺大校務會議通過臺北市溫州街十六、十八、二十巷十餘棟日式建築房舍改建為樓房，臺靜農居處為溫州街十八巷六號木屋，被迫遷至溫州街二十五號。自覺有「掃地出門」之感嘆。	・一、二月，作〈清畫堂詩集讀後記〉詩，收入《臺靜農詩集》。 ・二月，作詩悼念于韻閑。編者題名為〈傷逝〉，收入《臺靜農詩集》。 ・二月，作詩〈老去〉，收入《臺靜農詩集》。 ・十月，為臺北皇冠出版社出版之《劉旦宅先生畫集》作序。 ・十月，《靜農論文集》一書，由臺北聯經出版公司初版。集中收錄近五十年來所寫論文二十五篇。	・二月（春初），書五言聯：「斷石校漢隸　高秋誦楚辭」，隸書，見《臺靜農書畫紀念集》，頁145。(此聯於1981年已書過一次) ・二月五日（除夕）前，書七言聯：「西安石上校漢隸，北海尊前送楚辭」，隸書，見《臺靜農書畫紀念集》，頁147；《臺靜農書畫》，頁58。 ・二月，手抄完《白沙草》、《龍坡草》合為《龍坡丈室詩稿》共六十九首詩，交予林文月教授。 ・五月二十一日（穀雨前三日），書杜甫〈秋興八首〉，行書，見《臺靜農法書集》（二），頁72-73。 ・五月下旬，陳夏生持臺靜農舊作梅花請題，遂題宋人詩句：「橫斜竹底無人見，莫與微雲澹月知」，行書，見《臺靜農書畫紀念集》，頁57。 ・六月八日（端午）後，書王維詩二首：「與世澹無事……」，見《臺靜農法書集》（二），頁74-75。 ・七月，為臺大考古人類學系李濟撰紀念碑文，以華山碑隸體書寫。 ・九月十四日（中秋）後，臨石門頌，隸書冊頁，見《臺靜農書畫紀念集》，頁42-43。 ・十月下旬（秋分後），臨爨龍顏碑，冊頁，見《臺靜農書畫紀念集》，頁89。 ・十二月三日（立冬），書陸游〈三峽歌〉：「十二巫山見九峰……」，行草橫披，見《臺靜農書畫紀念集》，頁67；《臺靜農書畫》，頁57。 ・本年，書臺灣竹枝詞「郎家住在三重埔……」，見《臺靜農書畫》，頁59。 ・本年，書杜甫客至詩「舍南舍北皆春水……」，見《臺靜農書畫》，頁60。 ・本年，畫直幅紅梅，並題南田詩句：「雪殘何處暮春光……」，見《靜農墨戲集》，頁24。
1990 庚午 89	・一月，因感飲食困難，至臺大醫院檢查，證實罹患食道癌。 ・臥病期間，以去年所書之詩稿影本	・九月，陳子善編輯之《臺靜農散文集》一書，由北京人民日報出版社初版，計一九九頁，收來臺後所發表的散文小品四十五篇。	・一月，病後暫時出院，題舊作畫梅：「千年老榦屈如鐵，一夜東風都作花。」見《靜農墨戲集》，頁28。 ・二、三月，取前繪二隻墨菊題：「秋塘逸趣」，見《靜農墨戲集》，頁58。 ・二、三月，補題舊作梅畫，見《靜農

	・分贈門人。 ・六、七月，吩咐家人將珍藏之倪元璐書畫真跡捐贈故宮博物院，並捐贈自作書法六件。 ・十一月九日（中午十二時五十分），病逝臺大醫院，919 病房。	・墨戲集》，頁 30。 ・二、三月間，作畫分贈，長孫大鈞、次孫大翔；幼孫大釗，見《靜農墨戲集》，頁 26、44、46、49。
	逝後	
1990 庚午	・十一月十至十一日，散文遺稿〈憶陳獨秀先生〉，載臺北《聯合報・聯合副刊》。 ・十一月十一日，散文遺稿〈憶常維鈞與北大歌謠研究會〉，載臺北《聯合報・聯合副刊》。 ・十二月一日，香港《名家翰墨》月刊推出《臺靜農・啓功專號》。專號原為紀念臺靜農九十壽誕，然出版時，已未及目睹。	
1991 辛未	・五月二十二日，北京《新文學史料》季刊總第五十一期出版，其中有《臺靜農研究》專輯，收臺靜農遺作二篇，書簡一篇，紀念文章四篇，事略一篇，後期（一九四七至一九九零）著作係年一篇。 ・十一月，林文月編輯之《臺靜農先生紀念文集》一書，由臺北洪範書店初版，計三二三頁。本書除臺益堅〈前言〉、林文月〈編後記〉及各界輓聯外，收紀念文三十六篇，悼詩四首，著作目錄二篇。	
1992 壬申	・六月，陳子善、秦賢次合編之《我與老舍與酒——臺靜農文集》一書，由臺北聯經出版公司初版，計三一一頁，列為《聯經文學叢書》第一零六種。本書除「附錄」之〈前期創作目錄〉、〈編後記〉外，收短篇小說五篇，散文二十三篇，序跋文四篇，劇本一篇，論文八篇。再者，本書時係臺靜農前期（一九二一至一九四九）佚文集，凡《地之子》、《建塔者》、《靜農論文集》各書已收錄者，不再重複編入。	
1993 癸酉	・二月，《臺靜農先生輯存遺稿》一書，由臺北南港中央研究院中國文哲研究所籌備處初版，精裝十六開，計二八一頁，列為《近代文哲學人論著叢刊之三》。本書除〈出版說明〉、肖像、畫像及〈小傳〉外，收靜農所寫書八幅，畫十幅，家書二通，手札十一篇，文稿札記十四篇。後者，雖多未定稿，但仍可藉此一窺臺靜農治學門徑。	

新美學　PH0076

新銳文創
INDEPENDENT & UNIQUE

沉鬱頓挫
——臺靜農書藝境界

作　　者	郭晉銓
封面題字	郭晉銓
主　　編	蔡登山
責任編輯	鄭伊庭
圖文排版	楊尚蓁
封面設計	陳佩蓉

出版策劃	新銳文創
發 行 人	宋政坤
法律顧問	毛國樑　律師
製作發行	秀威資訊科技股份有限公司
	114 台北市內湖區瑞光路76巷65號1樓
	電話：+886-2-2796-3638　傳真：+886-2-2796-1377
	服務信箱：service@showwe.com.tw
	http://www.showwe.com.tw
郵政劃撥	19563868　戶名：秀威資訊科技股份有限公司
展售門市	國家書店【松江門市】
	104 台北市中山區松江路209號1樓
	電話：+886-2-2518-0207　傳真：+886-2-2518-0778
網路訂購	秀威網路書店：http://www.bodbooks.com.tw
	國家網路書店：http://www.govbooks.com.tw

出版日期	2012年5月　初版
定　　價	400元

國家圖書館出版品預行編目

沉鬱頓挫：臺靜農書藝境界 / 郭晉銓作. -- 一版. -- 臺北
市： 新銳文創, 2012.05
　　面； 公分.
BOD版
ISBN　978-986-6094-68-2（平裝）

1. 臺靜農　2. 書法家　3. 臺灣傳記　4. 書法美學

942.09933　　　　　　　　　　　　　101003521

讀者回函卡

感謝您購買本書,為提升服務品質,請填妥以下資料,將讀者回函卡直接寄回或傳真本公司,收到您的寶貴意見後,我們會收藏記錄及檢討,謝謝!如您需要了解本公司最新出版書目、購書優惠或企劃活動,歡迎您上網查詢或下載相關資料:http:// www.showwe.com.tw

您購買的書名:_____

出生日期:_____年_____月_____日

學歷:□高中 (含) 以下　　□大專　　□研究所 (含) 以上

職業:□製造業　□金融業　□資訊業　□軍警　□傳播業　□自由業
　　　□服務業　□公務員　□教職　　□學生　□家管　　□其它_____

購書地點:□網路書店　□實體書店　□書展　□郵購　□贈閱　□其他

您從何得知本書的消息?

　□網路書店　□實體書店　□網路搜尋　□電子報　□書訊　□雜誌
　□傳播媒體　□親友推薦　□網站推薦　□部落格　□其他_____

您對本書的評價:(請填代號　1.非常滿意　2.滿意　3.尚可　4.再改進)

　封面設計____　版面編排____　內容____　文/譯筆____　價格____

讀完書後您覺得:

　□很有收穫　□有收穫　□收穫不多　□沒收穫

對我們的建議:_____

11466
台北市內湖區瑞光路 76 巷 65 號 1 樓

秀威資訊科技股份有限公司　　　收

BOD 數位出版事業部

..

（請沿線對折寄回，謝謝！）

姓　　名：＿＿＿＿＿＿＿＿＿　年齡：＿＿＿＿　性別：□女　□男

郵遞區號：□□□□□

地　　址：＿＿＿＿＿＿＿＿＿＿＿＿＿＿＿＿＿＿＿＿＿＿

聯絡電話：(日) ＿＿＿＿＿＿＿＿＿＿　(夜) ＿＿＿＿＿＿＿＿＿＿

E-mail：＿＿＿＿＿＿＿＿＿＿＿＿＿＿＿＿＿＿＿＿＿